簡成熙 ◆ 著

電影與人生

作者簡介 About the Author

簡成熙

學歷：國立高雄師範大學教育研究所博士

經歷：國立屏東教育大學學生事務長

國中英語教師、生活輔導組組長、高職心理學老師

現職：國立屏東教育大學教育學系教授

自 序 Preface

　　這本書的產生完全是我個人教育學術專業之外的擦槍走火。我是五年級生，隸屬Ｘ世代，與更早的二戰後嬰兒潮的一代，應該都見證了國片的全盛時期。那時娛樂並未多元，幾乎大多數的娛樂都被視為不正經，電影算是少數父母師長勉強容忍我們參與的活動。苗栗市的國際戲院、苗栗戲院是我這一山城子弟從小娛樂與聯繫外在世界的重要管道，也是家人情感維繫的快樂場域。幼稚園（約1968年間）的《獨臂刀》是我印象裡最早的觀影經驗，父母帶著四歲的我共同觀影的畫面，仍歷歷在目。我的母親可是邵氏兄弟公司的忠實影迷。不過，從《獨臂刀》以後父親北上赴職，勤苦持家的母親就很少進電影院了。所幸，二位姊姊已漸漸進入少女期，她們取代了父母，滿足了我在小學時對電影的好奇。《朱洪武》的白猴、神龍大戰山神，邵氏的《梅山收七怪》，相信每個世代孩子都有神怪電影的成長經驗吧。而西洋的《月宮寶盒》、《辛巴達金航記》、希臘神話的《魔海神航記》，成為我對西洋文化的啟蒙教材。好在狄龍、姜大衛、傅聲等也是姊姊們的偶像，我得以接觸張徹的南派少林功夫傳奇。也是拜姊姊之賜，我也看了許多小男生不會有興趣的中西愛情文藝片，像甄珍、鄧光榮的《海鷗飛處》、《冬戀》、義大利的經典《殉情記》等。記得有次父親要我夜晚外出買菸，我打死不從，理由是巷口有姚鳳磐恐怖片《秋燈夜語》的海報。童年時，父親在台北市工作，我們鄉下小孩在暑假時到台北去玩，少不

得在台北市看「首輪」電影，我那年暑假在台北寶宮戲院看的是國軍打「共匪」的《大摩天嶺》。第一次見識到台北市的「大戲院」，冷氣開放、沙發座椅，身歷其境的音響，首輪拷貝的清晰，對照苗栗戲院的木板椅、電風扇……教育學、社會學城鄉差距的諸多學理是我日後的主要學術關懷之一，竟然也得力於觀影經驗的啟蒙。

國小畢業後，全家搬到了台北市景美區，當從父母口中知道要搬到台北市時，我的第一印象竟然是終於可以常常在台北的戲院看電影了。而升上了國中，我也有能力帶著國小的妹妹去看電影。景美戲院、僑興戲院、北新戲院都是我能力所及，可步行出沒之處，留下了可觀的國片觀影經驗。不過，看外國片，還是得到西門町武昌街，而我們窮學生最常光顧的是台大附近專映二輪西片的東南亞戲院。《八百壯士》、《筧橋英烈傳》等大片仍然有闔家觀賞的經驗。不過，隨著年齡的成長，看電影也多了一份自我的獨白與同儕的互動。高中時，國片開始蕭條。但是每年金馬獎的典禮，仍然是年度盛事，我也漸漸從藝術的觀點開始進入到電影學的堂奧，也開始跟著奧斯卡獎項、相關影評的角度，針對西片加以探索。像《克拉馬對克拉馬》、《凡夫俗子》、《現代啟示錄》、《火戰車》等。大學時代，剛好是台灣新電影的時代，觀看台灣新電影，也是我大學時代最充實的生活經驗之一；也是在這個時候，大量閱讀電影專著並接觸藝術電影。當然，此一時期好萊塢的商業大片像《第一滴血》系列、《法櫃奇兵》系列以及成龍、洪金寶的《A 計畫》等動作片，對我而言，自是如數家珍。

民國 80 年，我有幸成了大學老師，電影不僅是我的重要休閒，也由於複製技術的提升，我更有機會從 VHS、LD、VCD、DVD 中多方鑑賞電影，也開始更有系統的閱讀電影學者的專業論述。常在課堂上與學生分享觀影心得，也常在中小學相關教師研習會上，鼓

勵教師們利用電影來強化教學內涵。我要特別感謝師大教育系方永泉教授，是方教授推薦我在《中等教育》刊物「心靈加油站」專欄上介紹電影。今天呈現的這本書，大半發表在《中等教育》上，謹在此感謝方教授及《中等教育》各主編們的厚愛。

近年來，陸續在服務學校教授「電影與人生」、「台灣電影」的通識課程，深深覺得欠缺上手的教材。現有的書籍，大多是專業電影學的導論性教科書，並不一定完全適合一般大學生的需求。有些傑出的作品如樊明德教授的大作等，作者對人生的反思獨到，已為「電影與人生」課程撰寫豎立了里程碑。我期待本書能提供另一項選擇。首先，基於知識承載度的專業需求，我希望盡可能提供一些電影學觀點與視野，不要只是泛泛的觀影心得，但也不能淪為鉅細靡遺電影學知識、術語的堆砌；由於電影已是大眾文化，也不要只以藝術電影為主。同時，有關通識人生價值的啟迪，我覺得任課教師與學生應有更大的主體性。而根據我個人的經驗，年輕朋友選修電影通識課程，最期待的就是無壓力的在課堂上觀賞「院線片」，他們對於過往優秀的文本，並不珍惜。電影作為一門通識，我們也有責任把過往各類型的電影經典，引介給學生，並鼓勵他（她）們拉開歷史的視野，才能透過電影領略不同時代的軌跡，不僅僅只是汲汲於新奇的追逐。而就我所知，許多授課教師大致都以國外的文學、藝術類電影經典為主要探索內容，較為忽略華語的本土電影與通俗電影，我也特別加強港台電影的介紹。

基於上述的想法，我將循著類型電影的架構，再利用具體的例子，直接把電影學的知識引入，希望提供讀者一寬廣視野下的分析實例，並盡量結合電影美學與各種人文社會科學，讓選修的同學能據此豐富自己的觀影素養，並以此深度反思社會現貌，厚實個人的人生觀。本書分三篇，第一篇簡介通識教育的意義，並提供電影美

學、社會實踐的基礎知識。第二篇，以華語電影為主，我特別探討香港最代表性的武俠功夫電影以及睥睨世界的台灣新電影。第三篇以好萊塢的類型電影為主，分別從動畫、科幻、恐怖、戰爭及文學類型，希望能在一般大學生的休閒觀影經驗中引入更多元、深度的思考，也展現文化研究的通俗力道。此外，每章都列有問題討論與延伸閱讀，方便任課老師及學生按圖索驥。原先在《中等教育》的文章，並不是為大學通識課程而撰，感謝國立屏東教育大學劉慶中校長，讓我卸下行政繁瑣的學務長職務，得以利用教授七年休假之便，做了增刪。希望這本書能為大學通識教育的電影相關課程，提供些許助益。我的專業並不是電影，本書各章當然得力於國內電影學前輩，不能一一列舉。欣賞電影，當然有主觀的一面，本書對大陸電影、印度電影、歐洲電影、中亞電影、乃至日本電影的引介，受限於個人觀影學養，就有賴任課教授的補正，也期待能得到所有讀者的指正。

讀者閱讀本書，一定可以感受到我對過往電影（特別是華語電影）的情感，若有年輕朋友受本書影響而踏入對華語電影的築夢之旅，更是我不敢預期的心願了。感謝屏東教育大學修過我電影課的所有學生，99級教育系廖珮羽同學負責整本書的文字輸入、修改，備極辛勞。本書部分插畫引用當年學生鄭擁鐘老師的作品，僅此致謝。感謝高雄和春影城黃俊利董事長及屏東國寶影城葉博犍經理慷慨義助本書讀者觀影。心理出版社同仁們優秀的編輯。若允許本書作為私人的用途，特別以此書獻給我的父母、姊妹，感謝你們讓我從小就有機會在電影中度過歡樂的童年。也特別獻給我的兒女琮庭、梓涵，期待你們日後也能懷念父親帶給你們成長中的電影人生。

簡成熙　2010.6.21 于屏東寓所

目 錄 Contents

PART 3　好萊塢類型電影

CHAPTER · 11　文學電影：以《時時刻刻》為例／293

導　論

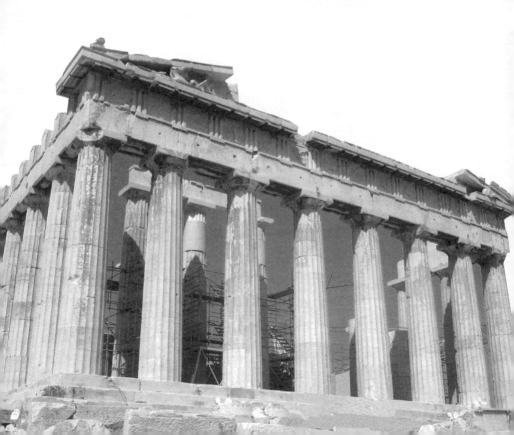

電影
與通識教育

CHAPTER

通識教育在大學

通識教育的緣起

　　台灣在千禧年之後，由於 1990 年代教育擴張的政策，也由於少子（女）化的影響，大學逐漸產生了許多的問題。許多五專升格改制的科技大學，也改變了大學原有的面貌，一種以職業為導向，重視產學合作，強調畢業生未來謀職的種種證照功能，愈來愈表現在近年各大學的課程規畫上。由於社會的多元分殊，歐美自二十世紀初，大學的發展與古代的理想已迥然有別，最明顯的特徵是「專業化」已經沛然莫之能禦。律師、會計師、醫師、工程師……每一門專業都累積了繁複的知識，使得隔行如隔山，大學各系（專業）的課程細分，甚至同系之間，教授們的專長殊異，也不一定有共同的語言，這種現象愈演愈烈。雖然專業可加以分工，共謀成效，但過度分工的結果，使得個別的專業人只能以狹隘地觀點看待世界，失去了「全人」（whole person）的理想，歐美大學也亟思改善，「通識教育」（general education）的推展，也幾乎伴隨著歐美大學二十世紀的重大改革。台灣從早年大學的「共同科」，到 1984 年教育部

發布「大學通識教育選修科目實施要點」以來，已逾二十年，各校也都累積許多的作法。總體來看，通識教育的推展，理想性太高，無論是台灣還是國外，都產生許多現實的問題。許多教授認為通識課程會排擠到專業的學習，降低學生的專業競爭力，大半的學生是以修「營養學分」的方式看待通識課程。部分學者更認為傳統的通識教育（博雅教育）反映的是古代菁英的階層思想，並不適合現在多元化的社會。

的確，如果我們從西洋教育史來看，古希臘的教育是有別於奴隸的「自由教育」（liberal education，也稱博雅教育），只有自由人（也就是王公貴族），才得以不學特定的技能，專以文法、修辭、音樂、詩歌等為主。不過，相較於特定技能的技職教育，原先王公貴族的自由人教育，後來逐漸發展出「使人自由」的理念（Nussbaum, 1997），也就是受過自由教育（博雅教育）的人，不拘泥於一技一匠，能思考自身的處境、能反思人類共通的命運，甚至於能對所處的社會進行批判思考。中世紀以降，雖然神學勢力如日中天，但「使人自由」的理念，仍一直成為教育的理想。七種博雅學科，所謂「三文」（trivium），文法、修辭、邏輯，「四藝」（quadrivium），數學、幾何、天文、音樂。三文、四藝的原意是三叉路、十字路口，也代表著通往智慧的路途（江宜樺，2005）。自啟蒙以後，科學發展一日千里，科學知識首先分化，由實用而產生的各種技術也應運而生，受到科學知識的影響，也使得社會科學從人文學中走出，這當然也受到西方十九世紀向全世界擴張的現實力量所影響。因為向全世界擴張，工程、軍事、造船自然會精進，而掠奪亞非農礦資源，也得以衍生相關的管理系統，如管理學、行政學、簿記學等。簡而言之，歷十九世紀，晚近的學術分類已初具，德國的洪保德（Wilhelm von Humboldt, 1767-1835）也正式把「研

究」的精神，導入到柏林大學中。教學、研究、服務、國際學術交流，幾已成為現代大學的共同目標。這些目標可能相互衝突（如教授致力於研究，輕忽了教學），更可能相輔相成（致力於研究的教授，不會一本講義用二十年），端視學校當局及教授們的心態而定。雖然，通識教育的實施有其實現的困難，贊成推展的理由也過於高遠，無法滿足社會大眾立即性的需求，但由於其理想性格濃厚，也一再吸引有志之士在大學中疾呼，舉其犖犖大者（簡成熙，2009）：

通識教育的內涵反映了人類亙古的知識　1930 年代芝加哥大學校長 R. H. Hutchins 對抗美國 J. Dewey 實用主義的流風，特別強調知識的普遍性，可算是二十世紀通識教育復甦的先河。人類的文明必須經過歷史的考驗，「經典」（Great Books）正是歷史考驗後人類文明的精華，理應成為大學課程的核心。他們認為，專業的大學教育必須以這些課程為基礎，否則就是見樹不見林了。早年的 Hutchins（1936）到 1980 年代中期，A. Bloom、E. D. Hirsch 的主張都成為通識教育最核心的論述。

通識教育有助於現代社會的適應　另有些學者雖也心儀這些古典學科，但較 Hutchins、M. Adler、J. Maritain 等大儒節制，他們不一廂情願的提倡古典學科，而是企圖說明在現代專業分殊的多元社會中，具備「傳統」的知識，有助於「全人」（whole person）的發展。有名的哈佛報告紅皮書其副標題即為「自由社會中的通識教育」，該報告書提出有效思考、與人溝通、恰當判斷、分辨價值，是自由社會必備的通識能力。國內外來自企業界的調查，也紛紛指出，傑出的領導者之所以成功，不一定是靠專業的知識，反而是其廣博的素養所培養出恢宏的視野，使組織能不斷更新。過於狹隘的專業教育，

反而不利於變遷的社會。

通識教育能對抗日益物化疏離的現代社會　這種看法大多來自傳統的人文學者，肇因於二十世紀以降，科學發展一日千里。哲學主流且一度淪為分析哲學的天下，影響所及，各種人文社會學科，也不斷以躋入行為社會科學為榮。來自哲學、人文學領域的傳統學者也就很自然的呼籲要以人為本，希望發皇人文的傳統以抗拒科學物化的世界。青年馬克思人道思想的復甦也有推波助瀾之功。不少通識教育的擁護者所主張的通識，其實就是人文學素養。

通識教育能重振良善的社會風氣　也有些學者認為教育不能只是狹隘的知識或專業教育，也應包含人格、情操與美德，特別是現代社會中，高學歷犯罪，屢見不鮮。如何在大學來達成這些品德與人格教育目標呢？答案是透過通識教育。這些學者顯然認為透過傳統通識教育，恢宏學生視野之餘，也會帶動學子的性靈、人格，使他們更能懷抱對社會的責任，進而淨化日益流俗的工業與資本主義社會。

　　也許還有其他論證通識教育的方式，筆者無法在此窮盡。篇幅所及，筆者僅從知識、心靈與社會三者之間的關係暫時綜合前述的論述。大體上，支持通識的學者心儀的知識不等同於資訊、技術，浸淫在歷史、文明遺產物中所轉化的慧見，才是知識的價值所在。有些學者認為人生有涯，知無涯，教育的重點應從各種紛然雜沓的訊息中，整理出重要的知識形式（form），這些知識形式可大致涵蓋人類行之經年理解外在世界的知識內涵，是通識教育的重點，也構成了各種專業知識的基礎。從社會現貌或需求來看，既然知識反應了人類對外在世界認知的總合，通識的知識將更能反映知識的全貌，當然也就更能有助於人類的社會適應，也將能直接或間接滿足

社會的需求。最後,從較為抽象的「心靈」（mind）來看（東方的宋明理學,西方的哲學,心、心性或心靈都是重要的教育哲學概念）,變化氣質、健全心靈當然是教育的重要目標。支持通識教育的學者大多認可利用文學、藝術、各種知識的形式（而非訊息）有助於健全心靈。細而論之,可以歸納為下列重點:

1. 學校教育（或大學教育）的基礎在於智性學科（intellectual disciplines）。

2. 教育的重點在於導引學生進入這些學科之中,從這些學科基本概念的掌握中,精熟其探究的技巧,而逐步認識外在的世界。

3. 由於掌握這些學科,正是理解外在世界的模式,其本身即具有內在的價值。教育的重點不能捨本逐末,反而只著重在謀生等工具性的職業需求。

4. 博雅學科是啟發智性或理性的重要工具,實用性或專業性的學科必須以博雅學科作基礎,才能體現全人的價值體,使現代社會不致偏頗發展。

不是所有的通識教育學者都完全同意上述的主張,筆者希望能夠表明,如果對知識、社會及心靈有不同的設定,將有可能重構甚或推翻前述通識教育的論述。譬如,來自馬克思或是後現代的論述,就認為傳統通識教育反映的是過去優勢社會階層獨特心靈品味下的認知,以之作為「通」識,是一種文化的霸權。女性主義學者對傳統通識教育可能隱藏的性別霸權意識,都值得傳統通識教育擁護者,嚴肅以對。

通識教育的推展

最「保守」的通識教育推展方式是「讀經（Great Books）」,

近年來，許多中小學都有熱心人士加以提倡。倡議讀經的 R. Hutchins、M. Adler 和 A. Bloom 等學者認為大學應重視經典（而不是教科書）的研閱，經典代表亙古不移，不受時空左右的時代智慧。讀經的最大問題是經典不易引起學生興趣，在大學日益普遍化的今天，大學已不是過往的菁英教育。有些後現代教育學者即認為傳統的「讀經」，反映的是優勢權貴上流階層的意識型態（Giroux & Aronowitz, 1991），甚至是西方白人（男性）的特有價值觀。不過，晚近提倡讀經的學者則認為正是因為要從少數菁英所「把持」的教育中走出，讓每個人都能讀經，才真正能達成使每個受教者自由解放的目的。至於過去的經典是否只反映白種男性的霸權意識？提倡讀經的學者不反對增加晚近一些批判性的、不同文化、地域、性別的相關論述。雖則如此，「讀經」（相較於讀教科書）的確不易引起學子興趣，如何循循善誘，也考驗著教授的智慧。

許多學者不一定堅持讀經，但卻也認同大學教育不能只強調專業教育。無論是知識真理本有的屬性，或是大學的教育目的，所有的大學生都應有其共享的一面，「核心課程」（core curriculum）的理念，從二十世紀初哥倫比亞大學即已應運而生。理想的作法是教授們集體合作，打破系別藩籬，利用科際整合的方式架構課程與教學。例如哥倫比亞大學的哥倫比亞學院曾設計「當代文明課程」（以社會科學為主，但也涵蓋著哲學、神學）及「人文學科課程」（主要是人文、藝術為主），作為全學院共通的課程。為了提供學生相關的文本，也曾編纂《當代文明課程讀本》（*Contemporary Civilization Reader*），均廣受好評。不過，即使是大名鼎鼎的哥大，仍然有不少阻力。由於擔任核心課程的教學，會佔用不少教授自身專業研究的時間，許多資深教授不願意執教核心課程。而核心課程的設計、協同，一直到今天，都還是困難的挑戰。

　　哈佛大學 1945 年的自由社會中的通識教育報告書〔也稱紅皮書（Harvard Redbook）〕也是二十世紀通識教育論述的經典，報告書認為人在現代社會中應廣泛具備四種能力（相較於專業能力）：有效思考的能力、與人溝通思想的能力、適當判斷的能力、分辨價值能力。報告書認為這些能力有賴「人文學科」、「社會學科」、「自然學科」三大領域來達成。就實際運作而言，哈佛以人文、社會、自然三大領域之架構來規畫通識課程，最容易被各大學仿效。由於一般綜合性大學有文理法商工等學院，由各學院規畫一些導論性課程，共同形成通識課程，提供給所有學生選修，是最便捷的作法。產生的問題是通識課程會淪為專業以外的非專業學習，流於膚淺化。導論性的課程，雖不完全符合嚴謹的知識承載度，但至少也可提供系統的基礎知識。但是，國內外各學院所開出的通識課程，許多淪為「趣味化」、「生活化」、「實用化」的知識，使通識教育變成一大雜燴（江宜樺，2005）。邁向千禧年之後，哈佛大學又重新省思通識教育目標：通識教育是為未來參與公眾事務而準備、厚植學生的文化認知和多元的態度、為世界變化提出批判性和建設性回應作準備、發展學生對於自身言行道德面向的了解。為了達成這些宏偉的目的，哈佛將通識分為八大領域，佔畢業學分的四分之一（陳幼慧，2009）。

- 美學、詮釋性的理解（aesthetic and interpretive understanding）
- 文化和信仰（culture and belief）
- 經驗與數學推理（empirical and mathematical reasoning）
- 倫理推理（ethical reasoning）
- 生命系統科學（science of living systems）
- 物理世界科學（science of physical universe）

☐ 世界各社會（societies of the world）

☐ 世界中的美國（The United States in the world）

哈佛的理想是學生必須從這八大領域中，各修習若干門課，以形成共通的視野，讀者也可據以檢視你就讀大學的通識課程規畫。當然，前面已提及，從這八大領域中各選習若干課程，也可能淪為浮光掠影。大學通識教育的理想，仍有賴具「通識」的專業教師良善的教學，絕不僅只是課程規畫的聊備一格。

■ 大學生對通識教育應有的體認

以上對讀者說了一些乏味的通識理念，是想讓大學生們體會，社會對你們的殷殷期許。我認為通識教育的價值在於求知者以對知識、真理的愛好為基礎，開展出對社會、對個人的圓滿發展。我願意在此為大學生多進一言。

通識課程可以豐富、反思人類文明　今天的大學教育，容或已不再是菁英教育，但大學引領社會向前發展的時代使命，卻永遠是大學責無旁貸的目標。「風聲、雨聲、讀書聲」、「家事、國事、天下事」，也應是大學生的自我期許。市場化、效率化、專業化，使得晚近大學愈來愈與產業結合，大學對真理堅持、知識拓展，幾乎都轉化成產學合作，育成創收的效益。這些知識技能雖有助於國家社會的產業升級、經濟提升，甚至於國際競爭力。但是，另一方面，大學知識的市場化與民主化資本主義社會下的消費生活結合，所形構的生活價值，卻也可能扭曲了人本的價值，甚至於危及生態，近年來，也已招致了大自然的反撲。大學所追逐的真理與知識，除了服務社會的物質需求外，更應該有超越一時一地現實利益的批判進

取精神,這也絕不是哲學、文學、社會科學等學者的專利,每一門專業(或技術)都必須更廣泛的思考在整個人類文明中的位置,才能分工合作、相輔相成,不致於淪為技術本位主義,共謀人類整體文明的拓展與永續發展。

通識課程可以強化專業視野 專業所造成隔行如隔山的情形,固然是知識分殊化的結果。但也正因為如此,透過通識課程,每一個專業人都可以藉此了解其他專業人之看法,也將有助於彼此了解。舉例言之,1949 年政府遷台以來,一直致力於經濟的發展,1970 年代後獲致了成效,致有經濟奇蹟的美譽。但也由於過度以經濟掛帥,也付出了環保的代價。養殖業與高山蔬果的種植,都可能造成土石流、地盤下陷的生態危機。國家的產業政策,就同時有賴經濟、農業、畜牧、水文、地質、生態等學者共同的努力,這些學者如果沒有其他領域知識的基礎,就可能會淪為本位主義,無法體會其他學術之思考價值,共同形塑台灣的整體產業政策。再者,許多的「商機」靠的是橫向的聯繫。許多管理階層的人士,也都指出,他們所期待的人力,不一定是專業的知識,而是終生學習的能力與態度,通識課程不管是被視為核心或基礎課程,都將有助於終生學習能力與態度的養成。大學生們致力於通識課程的學習,短時間似乎看不出對專業的直接幫助,但一定有助於專業視野的拓展,久而久之,反而能加深加廣對專業領域的認知。

通識教育能拓展人的多元性 每一門專業都代表獨特看待事物的方式。數學、邏輯重視概念的推演,自然科學重視經驗的觀察、物質世界的測量,社會(科學)重視社會現象中人與人之間的相互理解,人文藝術學則重視人喜怒哀樂的情感表現。從專業知識來看,各專

業都有其知識承載度，人生有涯、知無涯，我們不可能熟悉各種專業，通識教育可以為我們畫龍點睛地提供其他知識領域的思考風格（而非具體知識內容），除了職場的需求外，更可豐富人本身生活的多樣性。當然，有些學者反對把通識教育視為生活休閒如「插花概論」、「攝影入門」、「田園生活體驗」、「投資理財」、「彩妝技巧」（江宜樺，2005）。但我們不宜忽略用美感的方式經營人生確是「理性人生」、「職場人生」以外的重要生活方式。通識教育的確不太適合提供太細部的生活美學、養生技能，如插花、打坐，因為這些課程雖然有助於生活的閒暇，卻不一定有助於美感人生的思考體驗。大學教育有其獨特的知識承載要求，讀書之「樂」不在於滿足立即性的快樂或嗜好，而是在知識真理的追逐中，悠游於各類知識，並回復人生價值的深層思考。我們也期待大學生對於通識課程的學習，也不要停留在營養學分的淺層式滿足。

■ 電影學的通識教育意義

江宜樺曾在一篇論文中提出台灣通識教育過於膚淺化，他認為通識教育不能被界定為「專業以外的非專業學習」，而應該被理解為「所有進階學習的共同核心基礎」，他說：

> 以台灣的實踐情形來看，許多學校甚至爭相推出各種「×
> ×與人生」的科目，似乎以為這樣才能讓其他領域的修課
> 者感到平易近人。於是，我們有「法律與人生」、「政治
> 與人生」、「文學與人生」、「昆蟲與人生」、「宗教與
> 人生」、「哲學與人生」，甚至「工程與人生」、「運動
> 與人生」。這些課程絕大部分與博雅教育或通識教育的精

神無關，完全只因為想要「在每個學生的專業外培養一些興趣」，才會創造出這麼多 Oakeshott 所痛斥的「零碎設備」。如果我們繼續以「專業以外的興趣」來定義通識，這種令人哭笑不得的情形將無法根絕。（江宜樺，2005：57）

江宜樺雖未指名「電影與人生」，但想必他也不會贊成「電影與人生」作為大學通識課程的合理性。筆者完全可以體會江宜樺等學者的苦心，但我們也不必完全否定通識教育可能開啟學生專業以外興趣的可能。電影作為一門通識學門，其合理性基礎所在？筆者從電影作為藝術表現的「形式」與電影主題的「內涵」加以說明。

電影是科際整合的藝術表現形式　電影的發展至今雖已逾百年，但與文學、音樂、美術、雕刻、建築、舞蹈等傳統藝術而言，歷史還很淺薄，名列第「八」藝術，正說明了其藝術地位尚未受到完全的認可。不過，電影的「流動」性質，卻也使其發展出獨特的藝術內涵。某些哲學或繪畫思潮，也常會帶動電影的表現形式。1895 年 12 月 28 日法國盧米埃兄弟在巴黎首映《火車進站》，開啟了往後一百年來，全世紀最普遍的娛樂。1902 年喬治‧梅里耶推出《月球歷險記》，把戲劇的元素融入影像中。卡爾‧梅耶（Carl Mayer, 1892-1944）在 1919 年推出《卡里加利博士的小屋》，開啟了「表現主義」的電影風格，以扭曲、誇張的手法企圖表現當時社會的動盪不安。歐洲在二十世紀初，也有一股濃厚的反理性傳統，達利（Dali, 1904-1989）超現實主義的畫風，將潛意識的慾望表現在現實世界，路易斯‧布紐爾（Luis Bunuel, 1900-1983）的《安達魯之犬》（1929）剃刀切割女性眼球的影像，也開啟了超現實主義電影美學

〔希區考克的《迷魂記》（1958）、《北西北》（*North by Northwest,* 1959）均深受影響〕。俄國的一些學者如艾森斯坦（Sergei Eisenstein, 1898-1948）等也發展「蒙太奇」（montage）理論，透過鏡頭的組合，開啟新的意念。艾森斯坦認為鏡頭與鏡頭之間展現的意義並不是「加」的總合，而是「積」。電影的影像不只是畫面的意義，透過系列鏡頭的組合，新的意念於焉誕生。其《波坦金戰艦》（1925）之「奧德塞石階」（Odessa Steps），堪稱影史經典，當然，美國好萊塢將電影商業化後，也發展了古典好萊塢電影敘事風格，特別著重影像的敘事功能，把電影帶入到大眾娛樂中，影響最為深遠。二次戰後的幾年，百廢待舉，一些電影工作者也企圖透過電影來反映社會現狀，義大利狄西嘉（Vittorio De Sica, 1907-1974）1948 年的《單車失竊記》（1948）是新寫實主義的代表〔戴立忍的《不能沒有你》（2009）有類似的旨趣〕，敘述一失業工人好不容易找到一張貼廣告的工作，不巧，他工作第二天，賴以為生的腳踏車就被偷了，他與兒子遍尋未獲，決定鋌而走險，也去偷別人的。不幸，當場被抓。父親在兒子面前，忍受眾人的羞辱，他養家活口的尊嚴喪失殆盡，兒子苦苦哀求失主，最後，父親挽著兒子的小手，默默離去的影像，成為影史上經典的片段。1960 年代，法國的一批影者開啟了「新浪潮」的風格，特別強調「作者論」，認為電影就是要強烈的表現創作者的內心世界。楚浮的《四百擊》（1959）、高達的《斷了氣》（1960）等，影響世界其他電影藝術工作者深遠。德國、伊朗、日本、印度、港台（Bordwell, 2000; Davis & Chen, 2007）也都在世界電影史上佔有一席之地。如果從通識課程「知識承載度」的要求來看，電影學知識，絕對可以為學生提供深厚的美學素養。

電影學不僅自身產生許多理論，電影的表現也是一種「科際整

合」（interdisciplinary collaboration），其中與傳統戲劇、音樂、攝影、文學特別有關，透過電影學的鑑賞，也能同時整合其他藝術美學形式。如果美學是通識教育重要的一環，似乎沒有理由否定電影的藝術價值。所以，電影課程若作為通識教育的一環，絕對不應淪為師生同樂看電影的營養學分（江宜樺的批評即在於此），而應將學生引入電影美學，並聯繫其他藝術，共謀人類美學的文明表現。

電影呈現的主題含蓋人生百態 傳統通識教育很重視經典的價值，文學名著佔其中重要的一環。文學中表現了亙古不移的生命意義，透過各種悲歡離合的故事，呈現人類喜怒哀樂的多元面向。若把電影視為一「文本」，我們除了鑑賞其藝術成就外，也可針對每一電影文本，仿照文學的內涵，探討電影主題所呈現的寓意。或許，有些學者會認為改編文學的電影，過於浮光略影，遠不如文學本身的深厚。我認為電影文本依然代表了編導們的一套看法，李安的《色，戒》（2009）與張愛玲的原著何者更有藝術價值？李安的作品是否忠於張愛玲的原著？這些問題的討論不是不重要，但不應妨礙觀影者去探討李安《色，戒》所呈現的意義。除了改編的文學作品外，我們也不要忽略許多電影的劇本反映了社會的現實、政經體制、文化風貌。1960 年代以後，英國伯明罕文化研究學派的很多學者呼籲學者要加強對大眾通俗文化的研究。這些學者認為傳統對文化、藝術的研究，太執著於藝術本身內在的美學形式，而忽略了作品深受所處時代氛圍意識型態的影響。簡言之，電影主題當然會反映時代的集體需求、壓抑或期許。不少電影工作者更會透過作品來反映、批評社會現實。當然，更多的作品可能不自覺的反映了社會主流價值本有的偏見。這些都說明了電影作為一種「文本」，具有社會實踐、反思人生的多元意義。我們在解析電影文本時，也要以「解構」

的方式來反思電影文本。政治經濟的背景、社會議題的兩難、心理學的潛意識的發掘、女性主義的省思……，這些人文社會科學的「專業」都可用來檢視電影文本，易言之，電影學雖無法成為江宜樺心目中理想通識課程「所有進階學習的共同核心基礎」，但筆者卻也認為可以透過對電影學美學形式與社會實踐內涵的掌握，達到通識教育的理想。選習的同學可以發揮自己專業的優勢參與電影解析，也可學到不同領域知識的思考與運作方式，這絕不是電影學知識的膚淺學習，而是理解不同知識形式的運作，達到一整合的視野。

■ 本書的架構與期許

　　作為大學「電影與人生」的通識教育教本，國內可以遵循的教本撰寫範例不多，筆者在前面也已闡述了個人對通識教育的理念。簡言之，本書不希望呈現「電影學導論」的面貌（這是電影教科書的功能），也不想太主觀的呈現個人對電影的「人生」啟示（這應留給教師與學生）。作為通識課程應有的知識承載度，本書希望能夠初步呈現電影美學鑑賞的力道，也希望能在有限的篇幅，為讀者勾畫各種類型電影，以豐富讀者的電影鑑賞素養。作為通識課程宜有的科際整合性質，本書也期待能從各種類型電影中，啟示讀者用文化、政經情勢、社會科學、性別意識等多元視野來解讀電影文本。同時，身為台灣的學者，我個人一直認為台灣的社會科學（作者的專業是教育學）「依賴」性格太強，過度仰賴西方，學者都喜歡挾洋自重，常忽略本土的研究成果，細心的讀者也當能體會本書對過去港台戰後電影的深厚情感，期待能感染年輕的一代珍惜前人的成就。最後，本書不希望只為了強調知識承載度，只在藝術電影中打轉。晚近的「文化研究」已賦予流行文化主體性，各種通俗的商業

電影，甚至於迪士尼動畫，都在討論之列。筆者誠摯的希望本書能讓年輕的朋友從輕鬆的觀影樂趣中進入嚴肅的電影評析，進而反思所處的社會情境，達到通識教育的理想。

本書分成三篇。首篇含蓋三章，分別闡述通識教育在大學應有的地位。筆者也以實際影片的解析為讀者簡介各種電影欣賞理念。由於我個人對電影音樂的愛好，也特別專章討論，希能引起更多年輕朋友體會各種藝術的整合。本篇三章可視為通識教育與電影學的「導論」。

第二篇主要探討港台過去的電影發展。香港邵氏兄弟公司開創了華人有史以來最大的電影片廠，有東方好萊塢的美譽。台灣電影已經成為國外電影研究的重要主題（Davis & Chen, 2007），而武俠功夫電影更是最代表性的華人電影。第四、五、六章大致架構起港台電影藝術與通俗的初步輪廓。

第三篇則以好萊塢的類型電影為主軸，分別析論「動畫」、「科幻」、「恐怖」、「戰爭」電影等，筆者也會以港台曾有的類型來參照，希能藉好萊塢巨大的影響力，讓讀者重新省思這些商業電影的敘事內涵、意識形態等。最後，以《時時刻刻》（*The Hours,* 2003）所代表的文學電影（相信文學電影是大多數「電影與人生」授課老師最倚重的主題）作結。

現在，就讓我們一起進入電影的異想世界。

 問題討論

1. 如果你是大一新生，反省一下修習「通識課程」與系專業課程，在心態及實際修習過程中，有何不同？

2. 你認為大學教育的目的是什麼？除了個人可學得專業知識日後謀職順利外，還應該有什麼樣的理想？

3. 請讀者在圖書館檢索金耀基著《大學的理念》一書，仔細閱讀，並與同學相互討論在大學的求學成長路上，應該如何自我期許。

4. 你是以什麼樣的心態選修「電影與人生」？

5. 請大致回憶你最喜歡的幾部電影，簡單做一些札記。待期末終了，看看是否對原先喜歡的電影有更深的體會？

6. 請初步思考一下，你的主修領域與電影的關係，在修課過程中，盡量運用你主修領域的知識參與課堂上的討論。

7. 在修課期間，如果老師或其他學生提出你陌生的學術領域知識，請你特別留意，並可請老師或同學提供相關的知識文本，擴大你的視野。

參考文獻

中文部分

江宜樺（2005）。從博雅到通識──大學教育理念的發展與現況。政治與社會哲學評論，**14**，37-64。

陳幼慧（2009）。核心課程之改革──哈佛大學通識教育改革之研究。通識教育學刊，**4**，39-61。

簡成熙（2009）。重溫哥倫比亞通識課程──許 Cross《課程秩序的綠洲》一書。通識教育學刊，**4**，148-157。

英文部分

Bordwell, D. (2000). *Planet Hong Kong: Popular cinema and the art of entertainment.* Cambridge, MA: Harvard University Press.

Davis, D. W., & Chen, R.-s. R. (2007). *Cinema Taiwan: Politics, popularity and state of the arts.* London & New York: Routlege.

Giroux, H., & Aronowitz, S. (1991). *Postmodern education: Politics, culture, and social criticism.* MN: University of Minnesota Press.

Hutchins, R. M. (1936). *The higher learning in America.* New Haven: Yale University Press.

Nussbaum, M. C. (1997). *Cultivating humanity: A classical defense of reform in liberal education.* Cambridge, MA: Harvard University Press.

電影鑑賞導論：
電影美學與社會實踐

CHAPTER

　　看電影其實是一兼具理性與感性鑑賞的心智活動。電影昔被稱為第八藝術，相較於其他音樂、視覺藝術等「正統」藝術，電影的藝術性並未獲得全面的認可。不過，二十世紀以降，電影挾其巨大的文化工業，無論從片廠的規模，各式的專業分工，包裝明星的策略等，所造成的娛樂、休閒效果，卻也非其他藝術能望其項背。對有些人而言，看電影已是一種藝術鑑賞的淬鍊，對另一些人（大多數人）而言，電影或許只是工作之餘殺時間的休閒。正因為看電影可以有很多種角度，值得我們嚴肅以對。

　　我期待本章能提供任何沒有電影學專業素養，又希望能一窺電影堂奧的讀者，一個基礎的入門階。有關電影導論的教科書，坊間非常多，我並不想以教科書式的體例來鋪陳，篇幅也不容許我如此，以下的敘述中，毋寧只是我個人觀影心得的歸納。文中除少數大陸影片外，大部分坊間都可租得、購得。如果讀者信得過我的介紹，也可藉著欣賞電影的同時，對照著我的解讀。文中許多的詮釋，我也參考了許多電影先進的心得，不敢掠美。讀者也不一定要同意我們的解讀，若能因此培養大家觀影的興趣進而關心國片發展，就是我最誠摯的心願了。

兩種看電影的心態與方式

已故的希斯・萊傑（Heath Ledger）主演的電影《黑暗騎士》（*The Dark Knight*, 2008），在台上映時，網友留言：「那些推薦此片的人，自己當了傻瓜，不甘心，所以想讓更多的人去當傻瓜。」顯然地，這位網友認為《黑暗騎士》過於沉悶。在我與學生多年的經驗分享中，有很多的同學認為影展得獎的影片（他們最常舉侯孝賢、蔡明亮）常故作沉悶、矯揉造作。當然，也有些學生殷殷期盼能進入得獎作品的藝術殿堂，卻不得其門而入。看來，商業與藝術的二元對立，仍然持續困擾著不同世代的人。我的立場是既不願強化兩者的鴻溝，但也不願鄉愿的以「寓教於樂，雅俗共賞」強整合兩者。《臥虎藏龍》（2000）、《海角七號》（2008）藝術與商業的成果，不見得是唯一的電影發展途徑。我認為讀者應該要抱持著多元的角度，去欣賞不同電影表現的方式，不要用藝術或商業的角度去否定另一方。因為不同電影的表現風格，本來就需要不同的觀影角度。讓我先從這裡說起，為讀者勾繪藝術／商業的最大輪廓。

古典敘事、連戲剪接

通常好萊塢的商業電影遵循的是古典敘事。一部電影要有很完整的故事與情節。片子首先呈現的是衝突、危機，接著主角介入衝突、危機的解決，最後危機解決，圓滿完成。美國早年的西部片，是最典型的代表。災難片、警匪片，都可作如是觀。我們的武俠功夫電影，慣常的敘事結構是惡人殘害忠良，忠良之子歷經習武過程，終於剷除惡人。文藝片亦然，流行美國 1930、1940 年代的瘋狂喜劇（screwball comedy）〔如《一夜風流》（*It Happened One Night,*

1934）〕，藉著一對社會階層差異頗大的戀人偶然邂逅，由於來自不同的階層，最初兩人的敵對到相互認同，透過妙語如珠的對白與荒謬的偶然情節，兩人終於看到彼此優點而以皆大歡喜收場。有時，主角雖未真正解決劇中困境，如《梁山伯與祝英台》（1963），悲劇收場，但最後兩人羽化成蝶，也是另一種感人的結局。弔詭的是，古典敘事的電影在於交待一個精彩的故事，但通常故事的情節與發展，大概也都在觀眾的預期之中，與其說是觀眾要看一段未知情節的精彩故事，毋寧是一預期的圓滿故事滿足了觀眾的主觀想像。西部片、災難片、動作片或武俠功夫電影，觀眾更在乎的是劇中主角「如何」達成任務。觀眾早已知道故事的結局。

　　為了因應古典敘事，好萊塢也發展了一套「連戲剪接」（conti-nuity cutting）策略。本來，「剪接」可以有效的壓縮與濃縮時間和空間，為了讓觀眾認同劇中情節與人物，連戲剪接希望透過不同鏡頭的呈現，完整、緊湊的交待一事件，例如：兩人的對話，鏡頭會捕捉兩人各自的說話神態，「越肩鏡頭」（over the shoulder shot）就常被運用，讓觀眾感受到發話者或聽話者的心境。再如，動作片為了吸引觀眾的注意，通常都用較快速的剪接手法，一個動作未結束已快接到另一動作，以增加連場動作的緊湊性，間或以慢動作，如男主角特殊的招式或特別優美艱難的動作（空中旋轉飛踢）來滿足觀眾的好奇。古典敘事的重點，不僅在於流暢的交待一個精彩的故事（或動作），更希望能夠讓觀眾情感涉入，鏡頭的運用與剪接手法，輕而易舉的能達到這種既交代故事又使觀眾融入的效果，「主觀鏡頭」（point of view shot）即為顯例。《沉默的羔羊》（*Silence of the Lambs*, 1991）片初，剝皮殺人王比爾已剝五個人皮，FBI束手無策，擬召女主角茱蒂‧佛斯特（Jodie Foster）參與辦案，當女主角進入長官辦公室時，長官尚未到，女主角很隨意的掃描周遭，一

個女主角眼睛的特寫，鏡頭接著呈現張貼在牆壁上殺人王比爾的剪報，觀眾不僅看到了女主角看到了此事件，觀眾自己也看到了此一驚悚事件。中國大陸攝製的《血戰台兒莊》（1986），日軍坦克入侵，鏡頭呈現西北軍一老兵與新兵，在新兵惶恐眼神的主觀鏡頭下，這位老兵神色自若的引爆身上的手榴彈，接著以觀眾的眼睛作鏡頭，觀眾看到了另一輛日軍坦克追撞新兵，新兵恐懼無助的引爆身上的手榴彈，在被摧毀的坦克上定格。鏡頭的運用靈活，國軍當年以肉身擋日軍坦克的悲壯英勇事蹟，得以再現。好萊塢巨額的資本透過伶俐剪接，如《搶救雷恩大兵》（*Saving Private Ryan,* 1998）重現諾曼第登陸戰的激烈，自不待言。「平行剪接」（parallel cutting）或「交叉剪接」（cross cutting）也是古典敘事常用的手法，在戲接近高潮時，把兩組或多組不同場景的情節同時交互呈現，歹徒要滅口，警探要救援，透過平行剪接，就可完全掌控觀眾忐忑不安的情緒。

　　無論是歷史事件的史詩電影，還是各種戰爭、科幻、愛情、恐怖、歌舞等類型電影，通常好萊塢服膺古典敘事結構，當然情節的推演也會有「倒敘」或「插敘」，但以不影響觀眾自然理解為原則，這套敘事也就是通俗層次的「好看」，也是一般人最習慣的觀影原則。

形式、風格與意念

　　我們暫以繪畫作例子，寫實主義強調維妙維肖，但印象派畫風重點不在於直接呈現實景。有些電影工作者認為影像不在於具體反映故事情節，甚者，電影的敘事重點不應是一故事情節的流暢呈現，就如同形式主義美學一樣，電影也應有其形式風格美學，就電影內涵而言，也應該呈現作者的意念，推而極致，許多歐洲電影，如費里尼的《八又二分之一》（1963），恐怕一般人丈二金剛摸不著頭

腦。我們在此不敢要求一般人要有如此素養，不過，也應該尊重這些藝術作品，就好像有誰能懂愛因斯坦的相對論？一般人不會因為不懂就失去對科學家的尊重，藝術電影亦然。這類的影片可能需要觀影者用另一種心境來欣賞，它帶給人們心靈的衝擊不在於表相的情感經驗，而是對生命、對事物的深層體驗。有些學者認為，這些作品也不一定就更深邃，因為導演的素材完全取材舉目所見的平凡事物，是我們太習慣接受煽情的包裝手法，致平凡真摯的情感反而視而不見。不管是平凡的事物還是深邃的哲理，這類的電影（不一定是所謂藝術電影）通常不遵循好萊塢古典敘事的手法，不準備告訴大家一個精彩絕倫的故事，不用俊男美女的明星，他們期待影像不僅僅只在於交待故事，也能展現某種符號或符碼意義，既符合美學的形式，也能襯托主題，使形式與內涵合而為一。

不強調流暢的敘事內容，自然不服膺連戲剪接的原理，這些導演如何透過鏡頭呈現其意念呢？「蒙太奇」（Montage）算是最慣常的手法，即使是通俗的好萊塢電影也不乏此技術的運用。蒙太奇最簡單的說法是，運用一組看似無關的鏡頭，組合之後，形成新的意念。《血戰台兒莊》一片，西北軍奉令死守台兒莊引誘日軍前來進攻，待誘敵深入後，其他國軍完成合圍。片中一幕，西北軍已經彈盡援絕，救援合圍的國軍遲遲未至，正面防禦台兒莊的西北軍請求撤退至運河南岸未果，西北軍師長決定破釜沉舟，乃下令炸掉運河浮橋。鏡頭首先呈現一幕僚的吃驚，接著參謀的提醒「師長！炸掉運河浮橋，我們就無後路可退了！」「對！我就是要破釜沉舟，決一死戰！」炸掉浮橋後，導演特別再利用幾個鏡頭，呈現了戰場上士兵無奈、孤獨、絕望的眼神，最後是師長的嘔血。如果我們能夠了解到當年抗戰的過程中，軍隊並未國家化，而是各屬不同派系，各派系之間在共同抗日中，私下仍會有利益的衝突。蔣委員長控制

的黃埔軍很擔心對日作戰實力減損後，各派系會不服號令，使抗戰無以為繼，而各派系部隊也擔心蔣委員長藉抗日之名，讓各派系軍隊直接面對日軍，藉日軍之手消滅各派系。台兒莊的正面硬戰是裝備較弱的西北軍，迂迴合圍是裝備較強的黃埔軍，在這種部署下，西北軍師長下達死守的決斷，也就更難能可貴，幾個士兵孤絕的短鏡頭，所衝擊出的蒙太奇效果也就令人回味再三，一方面是呈現西北軍置之死地而後生的英勇，也有著國軍內部未能一致抗日的反諷，更有著對戰場士兵生命的尊重。一言以蔽之，這幾組鏡頭已經超越了國軍破釜成舟的表面英勇意義了。

有些導演，不太喜歡過於直接的運用連戲剪接。他們喜歡使用舒緩的長鏡頭，一鏡到底，不用快速剪接。有時，一個海天鏡頭，一株大樹搖曳生風，家人共同用餐的平凡過程，考驗著觀眾的耐心。這些看似平凡無奇的鏡頭，常有特殊的寓意。《血戰台兒莊》裡有一景戰地護士晾紗布，迎風飄展的紗布，像極了招魂的白布，隱喻著國軍士兵當年以肉身對日軍的慘狀，紗布映照死亡的符碼。《現代啟示錄》（*Apocalypse Now,* 1979）裡，武裝直升機的螺旋槳（致敵的利器），對應著美軍軍營內的扇葉（驅暑安適），這種形狀類似、功能殊異的螺旋槳（扇葉），也是一種符碼，象徵著戰爭既荒謬又矛盾。蔡明亮的《不散》（2003），敘述一家老電影院歇業前最後放映的《龍門客棧》（民國56年大賣座名片），片末，行動不便的女服務員（陳湘琪飾），步行蹣跚的打掃及回顧偌大空曠戲院的長鏡頭，是我看過最單調又最深沉的留戀。留戀著早已逝去的國片榮景，留戀著早已不存在的「大戲院」（民國70年以後，戲院逐漸採多廳設計，很少有容納一、二千人的大戲院了）。《不散》其實是表達了作者對電影、電影院無窮無盡的留戀，鏡頭是單調的，感情卻是真摯的。我個人對於長鏡頭美學的解釋不完全在影像的意

義解讀，而在於鏡頭的情緒經驗分享。也就是導演以緩慢一鏡到底的長鏡頭，不是導演自溺其風格，而是導演為觀影者留下了互為主體的經驗分享機會。當陳湘琪緩步最後打掃戲院時，觀眾可同步去回憶自己成長經驗中的觀影經驗與對戲院的愛恨情仇。戲院可能是你童年的快樂天堂，可能是聯繫你與父母親情的場域，也可能是初涉情場、小鹿亂撞的初戀體驗……不捨的不是老戲院的歇業或改建，而是成長經驗中早已逝去的人事物，睹物思情、物情物語。沒錯，長鏡頭美學絕不是要我們故作知性的尋覓作者的意圖，而是要我們在觀影中，沉澱自身的經驗與導演作情感的交流。

好萊塢在 1930 年代，結合歌劇的形式，開發出「歌舞片」的類型電影，風靡一時，現在雖然欲振乏力，但仍偶爾會有佳作，如《芝加哥》（*Chicago, 2003*）、《紅磨坊》（*Moulin Rouge, 2001*）等，值得讀者們品味，擴大自己的觀影視野。蔡明亮是一位不太喜歡用配樂的電影導演，他的《愛情萬歲》（1993）空曠、疏離得令人感傷，但卻也在《洞》（1998）、《天邊一朵雲》（2004）中以三、四段歌舞的形式串場，雖然乍看（聽）之下，有些突兀，但卻是全片畫龍點睛的要素。在此，蔡明亮將歌舞的形式帶到電影敘事結構中，成為獨特的電影美學。

有些導演會有自己的風格，侯孝賢在《悲情城市》（1989）裡曾用「停電」來隱喻台灣在日本殖民時的情形，之後四周黑暗中復電的微弱燈光，也象徵日後未見光明（二二八事變）的台灣命運。《童年往事》（1985）中，也用「停電」來象徵生命的盡頭，姊姊持著微弱的燭火，發現父親已在停電夜溘然長逝，微弱的風中之燭喚不回親人逝去的生命。這可說是同樣的表現手法。日本的小津安二郎慣用季節時令作為片名，蔡明亮很喜歡用水來表現情慾的飢渴與流動。張藝謀更重視電影的色彩，早年的《菊豆》（1990）、《大

紅燈籠高高掛》（1991），千禧年之後的武俠作品《英雄》（2002）、《十面埋伏》（2004）都是顯例。奇士勞斯基（K. Kieslowski）的三色電影，《藍色情挑》（*Blew,* 1993）、《白色情迷》（*Blan,* 1993）、《紅色情深》（*Rouge,* 1994），尤令人印象深刻。自由、平等、博愛的顏色寓意，形式與內涵完美結合。不過，論者也指出，形式美學風格必須與內涵結合，若只是單純形式風格的運用，反而顯得匠氣十足。

▓ 從頭看起：片頭美學

當我們滿懷期待到電影院看電影，最先接觸的是片頭。通常片頭的呈現也會同時列出演員、重要參與製作者，如編劇、攝影、配樂、監製、導演等。絕對不要忽略這些片頭的設計，它們也是編導創意的展現。無論是商業電影或是藝術電影，片頭功能之一，是藉著引人入勝的前提，吸引觀眾觀賞下去。譬如犯罪片，片頭可能先呈現歹徒在大樓安製炸彈，以帶出日後勒索或警匪追逐的主題，《捍衛戰警》（*Speed,* 1994）即是顯例，近年大多數好萊塢商業動作電影都是如此。吳宇森到好萊塢的第一部作品《終極鏢靶》（*Hard Target,* 1993）敘述黑道集團以巨額獎金誘使潦倒無依的老兵們參與富人集團的獵殺活動。富人們花大錢獵殺這些老兵作為休閒。片頭一開始，即是一場獵殺的動作戲，已展現了吳宇森動作片的風格。有時，整部片子的結構及敘事，在片頭也會提點，我們要到終場時，才能心神領悟。李安的《飲食男女》（1994），藉著大廚郎雄及三個女兒的幾場家庭聚餐，交代他（她）們各自的情慾活動，食色的解放也顯示著相互溝通障礙化解的可能。片頭一開始，即是一場郎雄別開生面的廚藝展現，他中途接了一通電話，我們要到最後才知

道這通電話在全片關鍵性的意義。過去港台的武俠功夫電影，片頭常是主角先展示武技。成龍的成名作《蛇形刁手》（1978），一開始成龍以其靈活的身段，結合舞蹈般的韻律節奏，打出了蛇形拳的輕巧靈敏，也為他自己打出了日後的一片江山。我所看過小本經營卻又令人驚豔的片頭佳作是由董瑋導演，名不經傳的《驅魔探長》（1989），敘述日本術士用僵屍運毒，一般警察無法處理，由一位懂得茅山術數的老警官與妖鬥法。片頭一開始，一老婦人在七月半為其先人燒紙錢（典型的東方民間習俗），一兒童正要隨地便溺，老探長抱起小孩，制止其在火盆上便溺（主角出場，先表達對眾鬼之敬意），再來，老婦人不小心讓燃燒中的火盆覆滅（鬼門關一年一度開放，最忌敗興而返），探長利用熟諳的手法，使火盆再度燃起（再度表達對鬼神的敬意），接著野鬼不領情繼續胡鬧，騷擾老婦人，探長展開神術，與鬼鬥法（敬酒不吃，吃罰酒），最後將鬼制服，並囑咐姪女初一十五按時祭拜（仍不忘與鬼為善）。姪女一旁笑著：「叔叔像道士勝過警察。」探長對曰：「道士與警察都是替天行道。」片頭結束，銀幕呈現片名。我不厭其詳的說明這部名不經傳的片子，仍是期待讀者不要否定港台過去四十年來的影史發展。《驅魔探長》的片頭設計，完全符合一流商業電影的技法。

　　片頭雖然有引人入勝的效果，但為了防止「頭重腳輕」，片頭也不能過度惹火，致破壞了主戲。同時，電影與文學一樣，有時也很忌諱過度直接呈現。前面已提及的《沉默的羔羊》，導演強納森·達米（Jonathan Demme）在片頭不用一般商業片渲染的手法先來一段殺人王比爾剝女人皮的影像吸引觀眾。反而先呈現女探員在林間健身，被 FBI 長官徵召，透過她的主觀鏡頭，帶出敘事主題，處理的就很高段。

　　對於藝術電影或是較言之有物（不以娛樂為主）的電影，導演

也會在片頭或開場中畫龍點睛的呈現片子的主題（就好像閱讀英文，topic sentence 一樣的主旨句功能），這些導演更會利用其獨特的藝術表現形式來襯托主題。已故的庫伯利克（S. Kurbrick）在《發條桔子》（*A Clockwork Orange,* 1971）中，片頭展現性與暴力，他佈置了許多美女充氣娃娃，接著一群不良少年相互械鬥並在一劇場內性侵害一名少女，配樂是羅西尼（G. Rossini）詼諧動感的 The Thieving Magpie 序曲及《萬花嬉春》（*Singin' in the Rain,* 1952）的主題曲（雨中歌唱），觀眾所感受到的「性」及「暴力」並非一般商業片的暴力與色情，而是一種精緻又突兀的美學形式。張藝謀在《大紅燈籠高高掛》片頭中，以極其單調的攝影構圖，讓女星鞏俐在銀幕正中央，這是一場母女的交談，母親勸女兒嫁給有錢人當小老婆，張捨棄了好萊塢連戲剪接所慣常使用的越肩鏡頭，觀眾未看到母親的臉孔，母親的話是以畫外音的方式呈現。鞏俐秀麗的臉龐被框架在方形的銀幕內，這種表現形式也直接烘托出女人在舊式父權架構下喪失自主性的無奈。勞伯・瑞福（R. Redford）初試啼聲之作《凡夫俗子》（*The Ordinary People,* 1980），敘述一中上家庭，母親個性咄咄逼人，喜愛優秀的老大，鄙棄老二，有次意外事件，兄弟二人戲水，老大犧牲，也因此，老二自責甚深，而得了憂鬱症，整部片即是敘述這個家庭親人的相處。導演在片頭一開始先用山海、林蔭小道、落葉等美景來呈現一寧靜祥和的幸福景象，一群高中生吟唱卡農D大調合唱曲，老二也置身其中吟唱，接著鏡頭轉到夜間老二從夢魘中驚醒。前面景象的寧靜祥和，是個假象，就好像這個家庭表面上的祥和掩藏不了內在的衝突。

侯孝賢的《悲情城市》是以一個台灣家族的故事作主軸，企圖呈現二二八事變的諸多面相。影片一開始是一片黑暗，透過畫外音，觀眾同時聽到日本語廣播與婦人的呻吟聲，接下的鏡頭呈現女主人

正在分娩。未幾，電來了，男主人的旁白：「幹！電現在才來。」電來了，理應光明不遠。的確，接下來畫外音傳來爆竹聲，女主人生了。影像表面上只是單調的呈現停電時，一家正面臨生產的情境，其實導演是藉著個別家族，連接到台灣的整個共同命運。個別家庭在停電中生子，也宛如隱喻台灣在日本殖民五十一年的黑暗，重歸祖國獲得新生命，當然值得慶祝。在一片昏暗中，主燈的特寫，慢慢帶出一凝重肅殺之音效氣息。旁白字幕登場：「1945 年 8 月 15 日，日本天皇宣布無條件投降，台灣脫離日本統治五十一年。林文雄在八斗子的女人，生下一子，取名林光明。」觀眾至此大概可以體會，一開始的日語畫外音，是天皇廣播的投降詔書。短短的四分鐘敘事（生子）、畫外音與（停電）隱喻，侯孝賢用最精煉的電影語言，濃縮接下來兩個半小時二二八事變的主題。

　　其實，我們也不要排斥商業片的嚴肅或反省意義。007 系列很少獲得影評人嚴肅的對待，「龐德女郎」也被許多女性主義者所詬病，認為物化了女性的身體。不過，在 007 系列《明日帝國》（*Tomorrow Never Dies, 1997*），我卻看到了一些創意與反省，這集的龐德女郎是唯一不穿比基尼的楊紫瓊，故事敘述一媒體大亨，想要利用媒體掌控全世界。片頭隨著主題曲登場，導演特別把 007 最重要的 logo「手槍」與「女人」數位化，手槍、子彈、女人數位化的影像，也象徵著媒體形塑出的「暴力」、「色情」，於此，《明日帝國》的片頭具有相當程度對「媒體」的反省（這也剛好是該片的故事內容），由於 007 系列最慣常呈現暴力與剝削女性身體的意符，《明日帝國》的片頭也是一種後設式的自我反省。

　　期待讀者可以用更有趣的方式去解讀你鍾愛電影的片頭與全片的邏輯結構關係，也可以在欣賞完電影後自我設想，如果你是導演，你會如何呈現片頭？

■ 意識型態、觀影經驗與社會實踐

影評人有時就好像記者一樣，電影學、新聞學本身當然是一項專業，但記者要對某一議題做深度報導時，他也一定得吸收該議題之專業（非新聞學本身的專業）。影評人要評述李安的《色，戒》，對張愛玲的原著涉獵愈深，也愈能得心應手。讀者們各自都有自己的主修領域，這些知識也一定有助於對電影的解讀，理工學院及科技大學的同學們，也可以用自己的專業知識去解讀電影。有一次我在台南為社區的鄉親們講解電影，當我在介紹《悲情城市》片頭——陳松勇整理燈罩說粗話抱怨「電現在才來」時，現場一位六十餘歲的阿伯，大聲嚷著，那種燈罩，他小時候用過……這也看出攝製時的用心〔有人質疑《海角七號》阿婆年輕（梁文音所飾）時的服飾，不太吻合那個年代平凡少女的妝扮〕。那位阿伯電影學的知識當然比不上作為講師的我，但他對那個世代的歷史感卻也非我能及。各位讀者也要對自己有信心，更重要的是，當你觀看某一類電影時，可以預先蒐集相關的知識，2009 年湯姆·克魯斯（Tom Cruise）主演《行動代號：華爾奇麗亞》（*Valkyrie*），是描寫二次大戰末期一德國上校暗殺希特勒功敗垂成的真實故事。假如你熟悉這段祕史，相信也更能體會《華爾奇麗亞》之旨趣。

電影作為一社會實踐，也一定會反映所屬時空的政經態勢、文化結構與特定時代需求。我們在鑑賞電影時也可從這個角度進行解讀，甚至可以反思拍攝者本身所持的立場，不完全被電影的意識型態所掌控。以下有限的篇幅，我僅代表性舉一些例子。

右派、左派的意識型態

這裡的左派、右派不完全是民主國家（右派）、共產國家（左派）的政治對壘，右派大抵上強調國家的榮耀、傳統的秩序、和諧穩定的共識、中產階級的中道力量。左派則是從某一弱勢階層草根出發、痛斥主流的虛偽、挑戰傳統的秩序、強調抗爭以追求社會正義。由於大多數的商業電影是以全民作訴求，所呈現的主題，自然以不激怒觀眾為原則，也就很自然的反映了右派的意識型態。戰爭類型電影，強調軍人英勇、排除萬難、奮勇犧牲、保家衛國、戰勝敵人。科幻類型則是把入侵者（怪物、外星人）視為「他者」，企圖對「他者」妖魔化，最後「他者」當然邪不勝正。1970 年代末期，美國文化界開始對右派的意識型態提出質疑，《現代啟示錄》（1979）、《越戰獵鹿人》（*The Deer Hunter*, 1978）均開始質疑右翼國家主義對參戰青年的傷害。到 1990 年代前夕的《七月四日誕生》（*Born on the Fourth of July*, 1989）仍承襲此一左派立場。不過，千禧年之後，由於恐怖份子對美國的威脅，「他者」也逐漸恢復以邪惡的方式，描寫越戰的《勇士們》（*We Were Soldiers*, 2002），又擺盪到右派的色彩。科幻電影亦然，1950、1960 年代，美國大批外星人入侵的電影，反映的是，民主國家對共產國家的恐懼，1980 年代，東西方逐漸和解，我們就看到了地球人與外星人和平接觸的《第三類接觸》（*Close Encounters of the Third Kind*, 1977）與《外星人》（*E. T.: The Extra-Terrestrial*, 1982），1990 年代以後，恢復到了早年的對抗，所以又看到了《ID4 星際終結者》（*Independence Day*, 1996）、《世界大戰》（*War of the Worlds*, 2005）。這樣看來，右派的政治意識型態其實也反映了美國特定時空的政治正確。馬丁·史柯西斯（M. Scorsese）的《計程車司機》（*Taxi Driver*, 1976），從

一個計程車司機的憤世嫉俗，也顛覆了右派的許多價值。

東方社會集體主義濃厚，也由於政治的檢查制度，電影工作更不輕易挑戰當權者。民國30年代的《一江春水向東流》（1947）以及大陸解放之後的《青春之歌》（1959），都反映了左派的政治理想。1949年之後的台灣，自然不太允許電影挑戰當權者，1971年退出聯合國之後，更有政策性的軍教愛國片，如《英烈千秋》（1974）、《大摩天嶺》（1974）、《八百壯士》（1976）、《筧橋英烈傳》（1977）等，這些抗日或打共匪的影片，在特定的時空，當然也具有凝聚民族向心力的使命。解嚴後的《異域》（1990），描寫當年泰北孤軍的事蹟，才有對台灣當局當年將孤軍視為反攻大陸工具的些許批判。

中國大陸對電影政治意識型態的檢查，當然更不遺餘力。不過，在1980年代「開放」之後，也有對文革時期的批判，2008年辭世的名導演謝晉的《天雲山傳奇》（1980）、《芙蓉鎮》（1986），也以解放後一連串的社會運動斲傷人性作訴求。姜文千禧年之後的《鬼子來了》（2001），則很另類的藉著抗日背景，質疑集體愛國意識的不當，也不太能為大陸觀眾所接受。2008年金馬獎最佳影片《集結號》描寫1948年徐蚌會戰（淮海戰役）的中共某參戰連堅守陣地，為上級遺棄（上級為掩護部隊轉進，要該連死守陣地）致全連陣亡，連長獨存，解放後，他堅持該連弟兄應列為殉職，而不能列為失蹤，遺憾的是該連番號取消，相關的紀錄也無可查，連長本身也被人視為精神失常，最後他鍥而不捨，終於全連獲得平反。《集結號》在台灣上映時完全沒受到任何討論，直到金馬獎出爐獲獎，大大傷了《海角七號》的影迷。即便當年參與徐蚌會戰的殘存老兵，也不太能接受，他們認為美化了中共軍人。我當然能體會當年國共鬥爭雙方敵對的歷史情節。這不禁令我想到，1944年抗戰最堅苦的

一年，日軍為了挽回在太平洋的節節敗退，大規模的在中國戰場上增兵，企圖打通粵漢、平漢鐵路（現今大陸的京廣線），中日雙方在衡陽展開大戰，中國守軍第十軍方先覺軍長（1903-1983）堅守四十七天，彈盡援絕。解放後很長的一段時間，中共完全藐視國民政府抗日的歷史（現今上海一號地鐵新閘站外的當年八百壯士四行倉庫的遺址，也冷清的可憐），大陸一位衡陽保衛戰陣亡國民黨軍官的女兒來台尋求先父點滴（她是那位殉國軍官的遺腹女），她認為台灣當局對抗日史料應該會比大陸重視，可惜也令人失望，理由竟是方軍長當時並未自裁，國民政府也不引以為榮，政黨輪替後的民進黨對當年國民政府的抗日戰爭，提都不提了。方軍長在民國 72 年在台過世時，當年參戰的日軍都曾派代表來台致意，也說明了在日軍戰史上對第十軍「驍勇善戰之虎將」的推崇。我說了許多題外話，是想讓讀者體會，類似《集結號》之事例，在中外事蹟中，是層出不窮的，期待海峽兩岸，都能摒除政治上的意識型態，以同情諒解的角度，互為主體。就片論片，無論是左派或右派，我們應該盡量嘗試讓自己超越一時一地所屬的政治氛圍及個人已有的價值信仰層次，才能藉著電影解讀，開拓我們已有的政治視野。

保守與另類

前已述及，商業電影為了照顧大多數人的價值，通常不會挑戰主流價值，藝術電影則反是。許多藝術工作者喜歡顛覆傳統，質疑已有的信念，電影的美學及形式上也以邊陲、特定且不為主流大眾所接受的題材為主。一般觀眾常會責怪這類影片是否過度偏頗或自溺。但在另一方面，符合大眾的影片也不能過於平順，否則容易流為說教。精明的好萊塢通常都會發展出一套暫時顛覆傳統的策略，把許多另類、邊陲的元素納入主流機制，先挑戰一般觀眾的慣常價

值，適度的鬆動，也讓一般觀眾驚奇，轉換成有利的商業元素，最後再利用既定的結構去吸納這些逸出主流價值的賣點，既滿足一般觀眾平凡中創新的樂趣，也不至於挑戰他們的核心價值。像《穿著Prada 的惡魔》（*The Devil Wears Prada*, 2006），描述一年輕女性幻想進入時裝界，但她即將成功之際，卻也感受到時裝界競爭下扭曲的人性，最後重新回到自在、純樸的自我。這部影片，表面上宣揚了中產階級女性勇於接受資本主義的挑戰，最後以人性的價值反璞歸真，當然也對時裝界些許批判。不過，這並不會「激怒」資本主義下的各種企業，因為片子的內在結構正是展現這些企業界競爭的「奇觀」，也同時讓觀眾了解成功絕不是偶然的生存法則，藉此重新穩固資本主義企業的形象，更以功成名就讓觀眾對成功產生憧憬，至於女主角的反璞歸真，那只是戲，當真不得的。《穿著 Prada 的惡魔》骨子裡，仍然鞏固了既定的資本主義商業成功邏輯。我期待讀者能夠欣賞這些商業電影「逸出」主流價值的創意與開明，但也要對其既定的保守結構持著警覺的立場。

蔡明亮的《河流》（1997），描寫一對父子溝通冷漠，兩人皆是同志身分，竟然在不知情下「父子狎淫」（這是我的學生在寫報告的用語，他非常不能忍受該片），我只能再次指出，這些另類的敘事內容，並不是編導要譁眾取寵（主流的商業電影才最諳此道），他們毋寧藉著這些很另類的電影文本，嘗試提出一些想法，讓一般人去反省自己可能潛藏的主流偏見，我們當然不能期待所有人都要喜歡這些影片，但抱持著多元的角度去了解「異己」或「他者」的價值，隨時挑戰自己的想法，也是終身學習的真諦。

既不要《穿著 Prada 的惡魔》的取巧，也不似蔡明亮《河流》的駭世，有些導演嘗試以寬容的角度要觀眾再去反思另類的價值。2008 年辭世的宋存壽在民國 60 年代的《母親三十歲》（1973）特

別值得一書。劇中十歲的孩子（庾宗華飾）親眼目睹母親紅杏出牆，這份創痛與憤怒，烙印在孩子心中，即便長大成人（秦漢飾），仍然不能原諒母親……宋存壽以其寬容的人性觀，帶領觀眾逐漸協助兒子走出陰霾。電影終了，觀眾更能諒解人性悲劇的無奈。

讀者們，你準備以什麼樣的心態在欣賞電影的同時，也去解構自己已成型的政治及其他價值觀呢？

結構主義、心理分析與符號學

結構主義是二十世紀 1950、1960 年代重要的人文社會科學思潮。一些語言學家、文法學家發現雖然各種語言、方言殊異，但這些語言、話語的背後卻也存在一些深層的規則。同一時期，一些社會學家、人類學家針對各地民俗制度、飲食、神話的分析中，也認為這些文化模式的背後，有著一既定的規則秩序。我們所處的世界，其真理（真相）是以一種既定的秩序存在，各種表現的語言、飲食、風俗、秩序也都對映著這套內在的既定秩序。在結構主義看來，知識、真理的探索，即在於從各種表層的現象中，找出既定的結構、秩序。文學、音樂、電影作為一種文本，都有其表層的形式，如前面所提及的古典敘事，我們可以以仿照結構主義的概念，找出這些敘事背後的深層結構，以彰顯文本背後的真相。早期的結構主義傾向於用二元對立（binary opposition）來解讀許多現象。如善與惡、自然與人為、男與女……這種分析確有助於我們對許多電影內涵的解讀。當然，二元對立的論述也會簡化了許多議題，而有些被稱為後結構主義的學者，認為過度的堅持既定的結構秩序，也會失真。事物的秩序其實是以更複雜、渾沌的方式存在。不過，後結構主義的學者在批判結構主義之餘，同樣是運用類似結構主義的方式「解構」事物。

符號學或記號學接近形式美學的意義，某種「符號」（sign）或「符碼」（code），連繫著真理。吳宇森「美化」了黑社會的大哥形象，用白圍巾、黑大衣製造出一種暴力美學，槍戰中飛舞的「鴿子」，隱喻出黑道大哥刀口下對和平的渴望。李康生在《幫幫我愛神》（2008）中有一幕女 F4 在天台邊互相集體做愛，LV 名牌的符號，烙印在互相做愛的女體身上，也呈現出女性身體、物化與追逐名利的意涵。周美玲的《刺青》（2007），「每個刺青背後，都有一個故事」。我們的確可以運用多元的視野去解讀電影中的象徵「符號」，有些編導重視符號美學意涵，有些編導重視符號所代表的權力、階級意識，藉此突顯影片的深層結構。

心理分析是精神分析大師佛洛伊德所提出的理論，佛氏把人格分成潛意識（本我）、意識（自我），本我求慾望的滿足，人類的既定文明，是一種「超我」的力量，自我即介於超我、本我之間循現實原則平衡。人們過度運用超我會形成壓抑性的人格，人們若過度的滿足本我，也會形成固著式、不成熟的人格特質。食、色等慾望透過適當的滿足、宣洩、轉化，得以昇華成文明的重大力量。佛氏的這種理論，已不只是治療精神病變，更是二十世紀以降解釋人類文明發展的重大理論。心理分析已經成為西方世界人文社會科學重要的思潮之一，1960 年代以降，西方文學「意識流」的分析，一度成為重要寫作與文學評論的方法論（馬森的《夜遊》有類似的旨趣）。同樣地，以我個人的觀影經驗，許多西方電影，在表現人性的層次上面，率多以心理分析的相關知識去鋪陳。很多驚悚片、恐怖片編導為了深化或合理化變態人格，也會把心理分析融入到敘事內容。希區考克的恐怖經典《驚魂記》（Psycho, 1960）貝茲汽車旅館的年輕主人的雙重性格，幾乎成為時代的集體夢魘。《沉默的羔羊》系列的那位安東尼・霍布金斯（Anthony Hopkins）所飾演的心

理醫師亦然。讓我再次強調，具備心理分析的知識，絕對有助於西方電影的解讀。而許多精緻的商業電影，像《凡夫俗子》（1980）、《潮浪王子》（*Prince of Tides,* 1991）、《K 星異客》（*K-PAX,* 2001）若能有諮商輔導的心理學知識，將更能掌握片中的主旨。

女性主義、酷兒理論

女性主義在千禧年之後的台灣，應該已不是新思潮。國內也常常有以女性為主題的女性影展。以一種方法論的角度，女性主義也可視為一種觀看電影的架構。即使有些電影不以女性為主題，電影內涵也不是要回應女性主義的訴求，我們仍然可以以女性主義的角度去審視片中呈現的性別意識。女性主義重視傳統性別刻板印象的解構，認為影片不應該複製男尊女卑的性別不公現象。資本主義的商業邏輯下，女性身體很容易成為被剝奪或「凝視」的對象。在這些女性主義學者看來，「童顏巨乳」的女體符碼，是男性徹底的物化女性的身體。不過，也有些女性主義學者主張開發女性的情慾，他（她）們對於資本主義物化女性身體的論述，也提出一些另類的看法。這些學者傾向於去重構（而不是絕對的批判）對情色的解讀，使情色或是色情能以多元而非單一的方式呈現，女性也可以在情色的展現、消費中，建立自己的情慾主體性。

女性主義的論述已不只是女性的增權賦能論述，更是一種在同情差異的基礎下，鼓舞弱勢向主流強勢抗爭的具體實踐。我們社會通常對於性別、性教育，情慾滿足的方式，都很固定，不太能允許挑戰既定的秩序。同志電影也很難躍居主流。李安的《斷背山》（*Brokeback Mountain,* 2005）雖然贏得了主流的青睞，但最佳導演不敵《衝擊效應》（*Crash,* 2005），也說明了同志情慾的宿命命運。就片論片，我認為《衝擊效應》只是近年符合多元文化政治正確的

佳作而已，其敘事內涵匠氣十足，遠比不上《斷背山》的溫厚情深。當然，從多元文化的角度，酷兒理論（queer theory）更是邊陲情慾徹底顛覆主流的另類表現。我期許這些理念能愈來愈具體的顯現在好萊塢的商業電影上。

■ 餘音繞樑

　　大多數的電影導演而言，他們大概都重視配樂（score）襯托影像的效果。好萊塢的商業電影，許多配樂中都會運用古典音樂動機（motif）的概念，為電影譜出「主題旋律」（main title），再作出一些變奏，貫串全場。有時電影情節龐雜、人物眾多，創作者也會仿歌劇的方式，為不同的人物或橋段設計不同類型的主題旋律。像《魔戒首部曲》（*The Lord of the Rings: The Fellowship of the Ring,* 2002），除了英雄式的主題旋律外，還有黑暗強悍的戒靈主題，以及輕巧居爾特風格的哈比人主題貫串其間。讀者不要太自謙自己的音樂素養，只要你費點心思，還是可以欣賞出一部電影配樂的風格。好的電影配樂應該是融入戲中的主題，潛在的協助觀眾去體會劇情或劇中人物的心境，在觀賞過程中，不特別感受到音樂的強力放送，單獨聆聽時，影像又歷歷在目且悅耳動聽。當然，優秀的電影配樂或原聲帶，也是可遇而不可求，如果你因為本文想要一探電影音樂的世界，可以先從類型電影出發，比較相同類型電影間不同配樂是如何呈現主題（不同類型電影，如戰爭片或者愛情片，其差異當然是顯而易見的）。慢慢地找出電影音樂的創作動機與形式。當然，你也可以集中在重要的電影配樂大師，鑑賞其重要的作品。有關電影配樂的細節，下一章會有更完整的說明。

　　我期待有更多的讀者可以經由本章，藉著電影掃描或整合你原

有的興趣，使觀影成為理性又感性的心智歷程。如果你是老師，可以為學生介紹電影之餘，讓學生體會教科書內較無趣的教育主題；如果你是大學生，也希望本文能讓你體會，各種專業的知識都可以運用在電影的解讀上，從而更認真的去深化大學主修或通識課程的各種學理。運用這份理性或感性的力量，一起努力提升我們的生活品味。

 問題討論

1. 本文所敘述的兩種觀影技巧，請任意在網路上檢視最近上映的電影，大致瀏覽一下「網友短評」，網友的評論會左右你決定去看某電影嗎？為什麼？可否指出某些網友短評，可能「錯置」了商業／藝術各自的觀影標準？

2. 請參考文中所敘述的解讀電影策略，舉出一部你「最」喜歡看的商業電影，說明其成功的策略。

3. 同上，強迫自己去看一部「藝術」或較沉閉的電影（如果你從未接觸的話），看看本章的一些實例，是否有助於你去欣賞這些較冷門的電影。

4. 請任意舉出幾部你最近看過的電影，分析一下「片頭」與全片內涵的關聯。

5. 請盡量從你的大學主修領域中，找出一些相關聯的電影，看看這些電影所傳遞的知識（包括電影內容或拍攝的技巧）是否與你熟悉的專業知識一致。並與不同學院領域的同學，交換彼此的經驗。

延伸閱讀

　　沒有任何電影學基礎的人士，仍有必要閱讀一些入門的教科書，焦雄屏譯的《認識電影》（遠流，2008）、劉森堯譯的《電影藝術面面觀》（志文），以及簡政珍的《電影閱讀美學》（書林，2008），深入淺出，應可為初學者提供一良好的導覽。李達義的《好萊塢‧電影‧夢工廠》（揚智，2000），對好萊塢商業電影的介紹，言簡意賅，非常適合讀者掌握商業電影的邏輯。陳儒修、黃建業、聞天祥等知名影評人都有電影評論的文集，特別是針對民國70、80年代港台及西洋影片，都值得讀者按圖索驥。李歐梵的《自己的空間：我的電影自傳》（INK, 2007）也是我個人很鍾愛的電影文集。近年來的電影評論文集，我特別介紹周啟行的《現代影視錄》（台灣商務印書館，2008）、林奕華《娛樂大家》（牛津大學出版社，2008）及鄭秉泓（Ryan）《台灣電影愛與死》（書林，2010）。此外，跑電影新聞有成的記者麥若愚，以記者的生動筆觸帶領我們遍遊各地影展，其新作《麥若愚的電影世界》（凱特文化，2008）年輕朋友應該會很喜歡。范永邦的《關於電影學的 100 個故事》（宇河，2009）也很適合初學者。在本文的介紹中，特別是提及了電影與歷史的關係，我主要是以抗日史為主，有興趣的讀者可以參考鄭浪平的《中國之怒吼：中華民族抗日戰爭史》上下二冊（時英，2005）、周明等著《喋血孤城：中日衡陽攻防戰》（知兵堂，2008）及唐德剛記錄的口述歷史《李宗仁回憶錄》（時報，2010）。雖然兩岸交流頻繁，台灣很難看到大陸的影碟，政府宜有更開明的措施，

片商也應積極引進。台灣人遺憾大陸人無法欣賞《海角七號》時，也捫心自問我們是否也能欣賞許多雅俗共賞的大陸作品。台北捷運西門站成都路的澤龍唱片，有販售許多大陸影片，不乏 1930、1940 年的經典，《血戰台兒莊》等均可購得。

本章主要改寫自筆者〈電影美學與社會實踐：為想多認識電影的人而寫〉，《中等教育》（60 卷 3 期，2009），頁 166-181。

3 電影音樂析論

▓ 聲音也是藝術

電影聲音包括「音樂」、「音效」、「旁白」、「對話」等，今天的所有閱聽大眾幾乎已完全把電影聲音視為電影的一部分了。但是早年默片時代，並不如此。當電影進入有聲時，就有不少電影學者擔心日後音樂會干擾到影像本身的主體性。但即使是在默片時代，許多戲院也在現場安排了樂隊即席配樂。默片時代的卓別林，堅持不用對白，但他在《城市之光》中（*City Light,* 1931），自己也為影片譜出了動人的旋律。「影」「音」的結合，終究是大勢所趨。《悲情城市》片頭，畫外音早就帶出了台灣光復時九份一家庭遭逢停電，女主人生子的影像主題（畫外音同時有婦女生子及廣播中天皇的投降聲明）。片頭結束，才呈現主題旋律，我認為這是電影藝術中聲音與影像呈現電影主題的精確示範。

可能受到好萊塢半個世紀的影響，大部分的觀眾是帶著休閒的心態，在觀賞電影時，希望能同時感受音樂的震撼，甚或是悅耳動聽的主題歌曲。不過，閱聽人如果能更細部的深究音畫的空間，你會很驚奇的發現，音樂影像的交互辯證，其實可創造出無限的可能。

有些電影音樂不只是被動的襯托影像，更能突顯影片文本，帶出觀影者表層情緒感染外更深層的生命律動。單就音樂型態來看，古典、爵士、搖滾以及新世紀各種曲風，都能直接點出影片敘事的時空背景；而不同的樂器也可引領出不同的情緒感受，銅管昂揚振奮，弦樂細緻華麗，大提琴的深層悲泣……《彼得與狼》中樂器與動物的符應，早就成為電影配樂者塑造人物主題的取法來源。由於世界村的來臨，近年來，無論是西洋的電影或是其配樂，都融入了許多東方的元素。無論是音樂教學或是多元文化世界觀的培養，我也深深覺得電影音樂是一很好的觸媒。不過，即使是在好萊塢，電影音樂創作者相較於導演、演員，仍未能完全受到正視。至 2007 年止，歐洲的 Ennio Morricone 以八十高齡之尊，才以電影配樂的卓越貢獻，獲得奧斯卡終身成就獎之肯定。港台過去四十年來，雖有許多膾炙人口的電影主題歌曲，但電影配樂鮮少獲得正視。

　　前章已經針對電影的技法，為讀者作了初步的導讀。本章集中在電影配樂，這是一般在鑑賞電影中，閱聽人「聲歷其境」，但反而最容易忽略的地方。筆者期待本章能有助於一般讀者在未來觀影時，增添對影、音更多的想像空間。甚至於，我期待音樂相關科系的同學，能把你（妳）們的專業，延伸到電影的鑑賞，這才是通識教育的目的。在有限的篇幅裡，當然也不允許我做鉅細靡遺的介紹，我將結合重要大師與類型電影，勾繪重要的作品，且盡量以在台灣知名且曾發行過的為主，遺珠在所難免，本章雖然是電影音樂的介紹，但其實也涉及了電影的發展，所列舉的電影，也都值得年輕讀者重新觀賞。



電影音樂、原聲帶簡介

電影配樂的功能

首先在此為讀者介紹一下電影音樂的分類。最簡單的分法是戲內音樂與戲外音樂。所謂戲內音樂（diegetic, intradigetic, source music）是指電影敘事內容中自然會出現的音樂（或各種聲音）。例如，真實戰場中的士兵會聽到爆炸聲或軍號聲（如果有的話），觀眾在看戰爭電影時，就如同親臨火線。又如，電影中的主角正在酒吧，酒吧本來就會為顧客提供音樂曲目，觀眾在觀影時，所聽到的曲目，理論上與主角在酒吧中所聽到的音樂是一樣的。《戰地情人》（*The Pianist*, 2002）是描寫詮釋蕭邦音樂的鋼琴家 W. Szpilman 的傳記故事，片中配合著敘事內容，出現多次主角彈奏蕭邦的曲目，即為典型的代表。更早描寫莫札特的《阿瑪迪斯》（*Amadeus*, 1984），也是如此，這些電影說是音樂電影也不為過。部分電影導演就堅持電影中除了這些自然場景內的「戲內音樂」外，不宜有其他的音樂旋律。但是，如果電影中只能容許有戲內音樂，真實歸真實，卻可能少了戲劇性的效果，試想男女主角相擁在 101 大樓，真實的背景音樂是吵雜的，怎會有浪漫的感覺？如果這時有優美的旋律或主題曲，就能使觀眾融入劇中，同理劇中主角的情懷，《鐵達尼號》（*Titanic*, 1997）的男女主角在船中當然聽不到席琳·狄翁（Celine Dion）的「My heart will go on」，這種純為電影所選或譜的音樂，稱為「戲外音樂」（nondigetic, extradigetic music）。

通常，「戲內音樂」除了現場的收音或音效外，所呈現的音樂，大部分都是既成音樂（preexisting music），既成音樂除了配合電影

046

敘事內容，真實呈現外，有時也具有弦外之寓意。《致命的吸引力》
（*Fatal Attracation,* 1987）中，女主角回想他與有婦之夫的一夜情
時，她正在聆聽歌劇《蝴蝶夫人》的一首詠嘆調，蝴蝶夫人最後遭
人始亂終棄，這一唏噓的人生也對應著女主角最後由愛生恨，報復
男主角家庭，狂亂而又無奈的結局。日本知名配樂大師久石讓幫宮
崎駿譜出了多首膾炙人口之音樂，如《魔法公主》（1997）、《天
空之城》（1986）、《神隱少女》（2001）等，他曾經以黑澤明執
導之《野良犬》（1949）為例來說明電影配樂中選用既成音樂的價
值。故事描述二次戰後的混亂年代，一位年輕刑警（三船敏郎飾）
的配槍遺失，被犯人用來搶劫殺人。年輕刑警與一資深刑警共同緝
兇，沒想到在過程中，犯人反而又槍殺了資深刑警……。最後，年
輕刑警與犯人在郊外草叢，滿身泥濘地扭打在一起。在這場高潮戲
的同時，卻傳來附近某位主婦彈奏鋼琴的聲音，曲目是十九世紀的

德國作曲家 F. Kuhlau 的小奏鳴曲。警察與殺人犯都是二次大戰後的退伍軍人，兩人雖立場對立，但相較於中年婦人的柔美琴音，其實是一種階級的對立。刑警與犯人都是戰爭下的犧牲者，所選用的戲內既成音樂，可以彰顯導演的人文關懷，久石讓特別指出，如果用傳統動作片令人震撼的戲外音樂襯托扭打的影像，就完全無法呈現主題的深度。《艋舺》（2010）中一些年輕人在萬華街頭「淫」唱的「玲瓏塔，塔玲瓏，玲瓏寶塔十三層，……」，這首玲瓏塔真有其歌，歌詞以「和尚」為主題，戲謔六根未淨的情色隱喻，不僅交待了時空背景，也象徵了萬華「不良少年」的情慾乍現。許多國外電影配樂選擇古典既成音樂，常有許多典故，我們的音樂老師們有責任更嚴肅的看待，隨時為學生提點。

至於「戲外音樂」，好萊塢通常傾向於請配樂者特別譜曲。不過這並不是說「戲外音樂」都是原創，名導演史丹利・庫柏利克（S. Kubrick）（1928-1999）的《2001 年太空漫遊》（*2001: A Space Odyssey,* 1968），即選用理察・史特勞斯（R. Strauss）的「查拉圖斯特拉如是說」序曲，其寓意就令人回味再三。尼采的同名著作是要展現查拉圖斯特拉超人哲學的昂揚意志，在太空漫遊中卻是要呈現人們在科技氾濫，自以為主宰一切後的終極命運。在反諷核子大戰的《奇愛博士》（*Dr. Strangelove,* 1964）中，庫柏利克卻將感傷的二戰歌曲「再相逢」（We'll meet again），配上核戰後的影像，導演在此反問觀眾，假設第三次世界大戰（核戰）後，我們是否有機會再相逢？配樂或歌曲其實已經成為電影寓意的一部分，不只是音樂本身的旋律、結構或曲式。雖然，許多藝術導演反對使用過多的「戲外音樂」，但我們不要忽略電影音樂有時可以協調電影敘事的節奏，不僅只是用旋律來填補而已，以 Hans Zimmer 為《溫馨接送情》（*Driving Miss Daisy,* 1989）的配樂為例，有一幕老司機駕著老

爺車尾逐他那位不好伺候的老夫人，夫人用老邁的步伐不理會老司機，Zimmer用三拍子行板（對照老夫人兩腳步伐），來呈現老司機對其雇主的深情款意，幾乎已是技術導入藝術的代表了。蔡明亮是位不喜歡用原創戲外音樂的導演，但他有次也告訴我，在他拍戲時，其實腦海及口中也會自然產生一些節奏。

電影原聲帶

　　所謂的「電影原聲帶」（soundtrack），原意是影片中音樂軌上的音樂。電影中的聲音，諸如對白、音效及音樂都各自錄在不同的音軌上，放映時再同步播放。除了音樂電影或歌舞片外，1960年代以後，電影原聲帶已經成為電影周邊產業重要的一環。由於電影原聲在影片中有時會失之零散，通常原聲帶的發行，會重新剪輯，聽眾在原聲帶中所聽到的音樂，不一定與電影中相同。John Williams為《搶救雷恩大兵》（*Saving Private Ryan,* 1998）譜曲，原聲帶中的「Hymn it the fallen」就沒有完整呈現在影片中（只在片末工作字幕呈現）。理由很好理解，影片中的音樂受制於影像長度，配樂者不見得能完全顧到旋律的完整性，藉著原聲帶的發行，可加以補強。Howard Shore為《魔戒》三部曲所譜的原聲帶，觀眾就很期待能有一較完整緊湊結合各個精彩主題的魔戒演奏版，可惜並未呈現。當然，最令觀眾不滿的是，原聲帶的發行遺漏了電影中極有價值的音樂。Jerry Goldsmith 為迪士尼《花木蘭》（*Mulan,* 1998）的譜曲，就有一些精彩的樂章未收在原聲帶中。這種現象愈來愈普遍，Zimmer《埃及王子》（*The Prince of Egypt,* 1998）也遺漏了電影中的部分曲目。

　　一般說來，原聲帶的發行有以歌曲為主的，如《西雅圖夜未眠》（*Sleepless in Seattle,* 1993）等。而《週末的狂樂》（*Saturday Night*

Fever, 1977）、《閃舞》（*Flashdance,* 1983）、《渾身是勁》
（*Footloose,* 1984）、《熱舞十七》（*Dirty Dancing,* 1987），應該是
四、五、六年級生的時代之音，這些電影無足道哉，其主題歌曲卻
都結合迪斯可、霹靂舞、爵士舞等而大受歡迎。《軍官與紳士》
（*An Officer and Gentleman,* 1982）的「Up where we belong」當年流
行的程度也不在《鐵達尼號》之「My heart will go on」之下。至於
以單曲聞名的原聲帶，電影的歌曲反而較電影或原聲帶更源遠流長。
Henry Mancini 為《第凡內早餐》（*Breakfast at Tiffany's,* 1961）所譜
的「Moon river」、Francis Lai 1970 年的「Love story」、Marvin
Hamlisch 1974 年的「往日情懷」（The way we were）等歌曲，均已
成為時代的共同情愛經典。民國 50 年代王福齡為《不了情》
（1961）譜的主題曲，堪稱華語歌之最。

　　另一種電影原聲帶，也是本文主要介紹的，主要是以配樂旋律
為主。奧斯卡獎的「原創音樂」（original score），即是頒給此項。
當然，近二十年來，許多電影原聲帶同時發行音樂版與歌曲版，不
乏佳作。歌曲版的原聲帶，如果能透過歌曲的選擇，可幫助讀者體
會或重溫電影的時代氛圍，其歌曲雖不一定出現在電影中，但仍然
有助於吾人體現電影的精神，像《西雅圖夜未眠》、《阿甘正傳》
（*Forrest Gump,* 1994）等，才符合電影音樂的本有價值。但是近年
來卻有許多濫竽充數之作，藉搭電影之名，胡亂選取以謀利，失去
了電影配樂的意義。倒是國片的原聲帶，雖然不乏主題曲，但很少
以整套歌曲配合電影作概念設計，值得嘗試[1]。

1　1960 年代的黃梅調電影，當年也都有發行唱片，1990 年代《少年吔，安啦》
　（1992）、《只要為你活一天》（1993）的電影原聲帶，也都強調是「電影
　概念音樂合輯」。王家衛的電影，如《重慶森林》（1993）、《墮落天使》

　　好萊塢在 1930 年代，從古典歌劇中吸取靈感，發展出了歌舞電影的類型，《萬花嬉春》（1952），《西城故事》（*West Side Story,* 1961）都值得年輕朋友們重新觀賞。Robert Wise 導演的《西城故事》獲得十項奧斯卡獎之後，他趁勝追擊，於 1965 年推出走出舞台劇風格，直奔大自然的音樂電影代表《真善美》（*The Sound of Music*）。以今天的觀影要求，我相信《真善美》重新在戲院推出，應該還是可以獲得大眾的喜愛。電影來自真實故事，敘述瑪麗亞修女擔任薩爾斯堡一位喪偶海軍上校的家庭教師，這位軍官嚴肅木訥、不苟言笑，以軍事方法管理七位子女。活潑的瑪麗亞沒有一般修女的呆板教條，透過組家庭合唱團，不斷帶給上校家庭歡樂。「Do-Re-Me」相信最為觀眾耳熟能詳。最先，上校一直不能釋懷，與瑪

（1995）、《花樣年華》（2001），所選的歌曲及音樂，已成為電影敘事的一部分。不過，整體來說，港台電影原聲帶中，較少作類似國外以市場為導向的設計。

麗亞的關係也很緊張。後來，上校打算續絃，帶著孩子未來的媽媽來到家裡，孩子們以優美的合聲「The sound of music」作為見面禮，也融化了上校肅穆的情感，不料，希特勒軍靴踏遍全歐……。《真善美》可算是電影原聲帶的長銷帶，更有三十五週年的紀念版，收錄當時未選入的歌曲。我在民國70年高二時曾看過早年重演的歐洲電影《野玫瑰》，敘述一戰亂兒童被一老人收養，老人發現孩子有好嗓子，於是送他到維也納合唱團學校的通俗故事，電影情節就在許多輕快的民謠中進行，我記得最後吟唱「聖母頌」時，也讓我愛上了舒伯特。一直到今天，只要是維也納少年合唱團的 CD，仍然是我的最愛。類似的電影，近年來以《放牛班的春天》（2004）為代表。

對華人世界而言，1960 年代到 1970 年止，香港邵氏公司「無片不歌」，也拍攝了多部現代版的歌舞片，《千嬌百媚》（1961）、《花團錦簇》（1963）、《萬花迎春》（1964）、《歡樂青春》（1966）、《香江花月夜》（1967）等俱為代表，讀者若能蒐集到這些影片的DVD（台灣得利本有代理，但已停止，香港洲立，則持續發行中），一定可以讓你們的母親或祖母重溫年輕時代林黛、樂蒂、邢慧、鄭佩佩、何莉莉、秦萍等巨星的丰采，前述影片，也具有華語電影歌舞片的經典意義。同一時期，華語電影也從中式地方戲曲的傳統黃梅調，發展出具商業性的音樂類型電影。黃梅調只有 Do Re Me So La 五音階（沒有 Fa、Ti），相較於京劇等少了份莊嚴肅穆，李翰祥首先在《貂蟬》（1958）、《江山美人》（1959）中初試啼聲，而後在《梁山伯與祝英台》（1963）中以黃梅調為基礎，加入京劇、越劇、梆子及山歌小調等，佐以洗練典雅的歌詞，竟然在民國 50 年代中國大陸以外的所有華人地區，共同形塑了時代的集體記憶，周藍萍、王福齡為黃梅調音樂貢獻良多。論者指出，黃梅

調電影提供了港台庶民一個古典中國文化的想像,「……遠山含笑,春水綠波映小橋……」,迴腸盪氣的曲風,不只是民俗音樂的極致,也具有時代氛圍、社會實踐的政經意義。以此觀點,《梁山伯與祝英台》(1963)與《海角七號》(2008)的熱賣,其實有著時代需求的旨趣。民國60年代後的國語愛情片,也都有動人的主題曲。值得注意的是,民國40、50年代的台灣電影,也不乏歌仔戲,或許簡陋,也許無緣再現,但我認為如果不是為了單純的復古或保存民族文化,而是用精緻、創意的方法,將歌仔戲融入後現代的電影世界,或許也能重新開發出另類具台灣特色的音樂電影。台灣在民國70年代經濟起飛後,《搭錯車》(1983)可算是模仿西方歌舞電影的通俗作,李壽全、羅大佑以搖滾流行歌曲的方式,做出了「一樣的月光」、「酒矸倘賣嘸」等華語歌曲經典,至今仍無人能出其右。

向古典大師致敬

1970年代以前,由於沒有數位科技的錄音,許多活躍於二次大戰前後的歐美配樂者,作品未能完整的呈現。Alfred Newman(1900-1970)曾多次被提名奧斯卡原創配樂,現在就很難找到其原聲作品〔《西部開拓史》(*How the West Was Won*, 1962),為其代表〕。以下浮光掠影的介紹,向古典大師獻上無盡的懷念。

Max Steiner(1888-1970)的《北非諜影》(*Casablanca*, 1942)、《金剛》(*King Kong*, 1933)、《亂世佳人》(*Gone with the Wind*, 1939)拜電影威名,現在還有原聲流傳。《亂世佳人》的田園曲風,融合了美國名謠之父Foster的作品,主題「Tara theme」,今日聽來,仍有一番風味,表現了美國大自然的歷史韻味。而《北非諜影》的經典歌曲「As time goes by」並非出自Steiner,據說,Steiner當年

並不識貨，心不甘情不願的接受了這一曲，融入到其配樂中，反而成為二十世紀前、中葉全球兒女刻骨銘心的共同心曲，成為真愛永恆的時代之聲。

我兒時在戲院觀影，放映前常會播放音樂，也依稀常在廣播中聽到一曲遼闊、奔放的旋律，後來我才知道這是 Gregory Peck 大帥哥主演的《錦繡大地》（*The Big Contury,* 1958），原聲帶 1988 年重新發行（滾石代理）。Jerome Moross（1913-1988）也是美國早期重要的配樂家。《錦繡大地》的主題旋律，有氣勢澎湃的管樂、鼓樂表現西部英雄的豪邁與壯麗的大自然，和弦有令你馬上奔馳的快感，西部電影當然少不了激戰、搏鬥等愛恨情仇的動作主題，但最後終將回歸傳統的倫理秩序。《錦繡大地》帶給我的除了童年的回憶外，其熱情、華麗不失對土地情感的主題，也是一種反璞歸真的希望之聲。

美國早期大師中，音樂流傳較廣的是 Bernard Herrmann（1911-1975）。他為《大國民》（*Citizen Kane,* 1941）譜出了傳世之曲。《地球末日記》（*The Day the Earth Stood Still,* 1951）創造出外太空詭異、迷離，人類無助的恐懼之聲。片場時期的冒險神怪片是當時電影特效的極致。以希臘著名神話金羊毛歷險為主題的《傑遜王子戰群妖》（*Jason and the Argonauts,* 1963）、天方夜譚最精彩的冒險童話《辛巴達七航妖島》（*The Seventh Voyage of Sinbad,* 1958），都是我兒時重要的觀影經驗（我看時也已經是重演了），Herrmann 以古典的管樂，交代希臘史詩、中東神話的奇幻、冒險，較之現在的許多作品，更有一份歷史寫意之美。當然，Herrmann 最代表性的作品，仍是他與希區考克的合作。《驚魂記》（*Psycho,* 1960）中一開始杌隉不安的序曲，到經典的浴室謀殺，狂野提琴的尖銳音符與影像蒙太奇的利刃同步，直接刺向觀眾，森然駭人的影

音，成為集體的時代夢魘。《迷魂記》（*Vertigo,* 1958）《北西北》
（1959）均令人印象深刻。Herrmann 生前最後的作品是大導演馬
汀‧史柯西斯（M. Scorsese）執導的《計程車司機》（1976），在
薩克斯風的幽雅舒緩下，帶出憤世嫉俗的計程車司機眼中城市的灰
暗腐敗。簡單來說，Herrmann 將恐怖、黑暗、驚悚的影像以他古典
的綿密功力，使人能感受到細緻的旋律震撼，而不是像當今許多作
品完全以音樂的撕裂、變形來擾人感官。Herrmann 的重要作品，現
在在國外也都有發行，更有許多的合輯。Silva Screen 於 2007 年出
版了一套「電影音樂大師系列」（滾石代理），收錄 John Barry、
Jerry Goldsmith、Ennio Morricone、John Williams 等作品，這一系列
中選取最精彩的仍推 Herrmann 的合輯，前述的各作品主題均有收
錄，對讀者而言，最為實惠。

　　台灣戰後（其實也包括世界其他地區）受美國的影響最大，國
人較不熟悉歐洲的電影發展（民國 50 年代，台灣不乏法、義的影
片），致許多歐洲的配樂大師，台灣無緣得見。義大利的 Nino Rota
（1911-1979）及法國的 George Delerue（1925-1992）大概是國人比
較熟悉的大師，謹在此予以簡介，以表彰歐洲大師對電影配樂的貢
獻。

　　Rota 可算是義大利的音樂教父，與大師費里尼（Fellini）合作
長達三十年，《大路》（1954）最為經典。與維斯康堤等合作的《洛
可兄弟》（1960）、《浩氣蓋山河》（1963）等，均廣為人知。當
然，美國的黑幫經典《教父》（*The Godfather*）系列，則為他獲得
了奧斯卡的獎項。這些電影或音樂都是我在大學以後才接觸，對我
成長中最有意義的莫過於義大利柴菲瑞利（F. Zeffirelli）的《殉情
記》（*Romeo and Juliet,* 1968）。記得已經進入青少女時期的姊姊帶
著當時只想看神怪片的我到戲院，什麼都不懂的我，竟然也被主題

旋律感動。Rota 創作的主題曲，令人印象深刻的是在戲中由一位伶童清唱，「玫瑰花盛開，頃刻即凋零，青春是如此，美少女也如是」（A rose will bloom, it then will fade, so does a youth, so does the fairest maid...）。到最後弦樂的撕裂讓這美麗的旋律表現最刻骨銘心的遺憾。在老式情歌裡，常會選錄「A Time for Us」，即為原古典曲的現代版。現在市面上的原聲帶有兩種版本，其一是 1989 年 Capitol 之版本。收錄並不全，但收錄的九曲中，都有著影片中的重要對話，對於懷念電影的老觀眾是很好的選擇。Silva Screen 在 1998 年發行了十九曲全本配樂（兩片 CD 似都由滾石代理，市面少見）。Rota 的個別電影專輯，台灣當然不全，但仍有許多的合輯，值得細心的讀者選購。

台灣觀眾最熟悉 Delerue 的應該是《情定日落橋》（*A Little Romance,* 1979）。大美女黛安・蓮恩（Diane Lane）飾演的美國小少女旅居法國，認識了小法國帥哥，兩人決定實踐古老的愛情神話，即到威尼斯的嘆息橋下擁吻，愛情就能長長久久。這樣的劇情，也讓 Delerue 擺脫了與大導演楚浮合作的拘謹，結合鋼琴爵士的浪漫法國曲風，韋瓦第的古典慢板，豎琴撩撥的心動愛情，曼陀林、管風琴與弦樂的曼妙威尼斯舞曲，Delerue 的歐風美樂，為他贏得了奧斯卡金像獎，他之後替好萊塢服務，《上帝的女兒》（*Agnes of God,* 1985）、《黑袍》（*Black Robe,* 1992）帶有濃厚宗教味的配樂所呈現的音樂深度都令美國配樂者又怕又敬，也提供了美國電影配樂通俗中通向靈魂深度的範例。兩片滾石都曾代理發行，值得樂迷收藏。

Delerue 出身工人之家，純粹靠自己的天賦進入巴黎音樂院深造，他從小因車禍終生受脊椎側彎之苦（讀者有機會看到他專輯照片，肥胖身軀的駝背身影，當會更憐惜這位大師），生涯中創作了近二百部電影配樂，台灣的聽眾大概都沒有耳福。不過，他與法國

新浪潮巨導楚浮合作如《槍殺鋼琴師》（1960）、《日以作夜》
（1973）……等，拜楚浮之威名，常可看到楚浮的合輯電影音樂，
值得樂迷與影迷珍惜收藏。

　　論到歐洲電影配樂大師在全世界的知名度與影響力，當首推義
大利的 Ennio Morricone（1928-　）。Morricone 在 1964 年與義導演
Sergio Leone 及美性格影星克林‧伊斯威特（Clint Eastwood）推出
《荒野大鏢客》（A Fistful of Dollars），口哨、電吉他、人聲合唱
的主題旋律，挑戰了美國傳統的西部配樂。《黃昏雙鏢客》（For a
Few Dollars More, 1965）同樣的口哨、電吉他、人聲合唱，完全不
會讓聽眾有套公式的感覺。響板、管鐘、小號等的「Playing off
scores」、「Bye bye colonel」，時間履痕下的英雄孤寂，歐洲風的
蒼涼悲泣，很難想像會出現在動作片中。「The vice of killing」是更
精彩的旋律，較之豪邁之主題旋律，更有一層迷離神祕的奔馳之美
（當年霹靂布袋戲「刀鎖金太極」的人物配樂即選自此曲）。上述
曲目，任何一首都足可作為好萊塢一般電影貫穿全場的主旋律。1966
年的《黃昏三鏢客》（The good, the Bad and the Ugly）再次讓美國
影樂迷咋舌，Morricone 不僅創造出更驃悍、斷絃撕裂、朗朗上口的
主題（「刀鎖金太極」亦曾選自此曲），其他配樂也精彩可期，其
中「Ecstasy of gold」最令人傳頌不已。馬友友用大提琴演奏
Morricone作品，鏢客三部曲中只選此曲，我有次深夜聆聽，動作曲
風竟令我潸然淚下。鏢客三部曲的部分配樂曲風，其實已經流露一
些宗教聖樂的元素，《狂沙十萬里》（Once Upon A Time in the West,
1968）女主角周旋三個粗獷野性男人之間：「There are three men in
her life. One to take her... one to love her － and one to kill her」，一舉
將西部動作配樂帶入神聖吟唱的聖樂境界。或許對 1960 年代的美
國，基於自居西部片的傳統老大，對於「義大利通心麵」式的鏢客

三部曲風，有點心服口不服。我們以今天的觀點再重溫鏢客系列，實在不能不肯定這些音樂曲風與使用的樂器，在當時具有極大的創意。

國內觀眾最熟悉 Morricone 的應該是《新天堂樂園》（*Cinema Paradiso,* 1989）。影片序幕，主旋律由鋼琴琴音掀起窗簾，弦樂映照著帘外的大海，豎琴再共同讓觀眾進入劇中主角回顧童年的時光之旅，主旋律的登場其實也已取代了畫面，浸染著觀眾的情緒。《四海兄弟》（*Once Upon a Time in America,* 1984）及《教會》（*The Mission,* 1984），都是美國配樂史上不朽的傑作。Morricone 雖多次提名奧斯卡，但不太有緣，相較於其他歐洲配樂大師，他在歐洲異地為好萊塢譜曲的作品也較多，也有助於他全球知名度的拓展。邁向八十大壽之際，美國奧斯卡將「終身成就獎」的榮耀獻給了他，這應是以電影配樂贏得終身成就獎的第一人。

Morricone 千禧年之後，開始巡迴展出，2009 年以高齡親自率團赴北京、台北等做亞洲巡迴。近五十年創作生涯，他總共為超過五百部電影擔任配樂，創作及體力驚人。Morricone 的電影作品合輯，可能是台灣市面上種類最多的，幾乎每幾年，市面就會有相關合輯的發行。因應 2007 年終生成就，Decca 的合輯最為完整（福茂代理），其鏢客三部曲等的個別原聲帶，BMG 都有新版的發行，不勝枚舉。我特別要向讀者推薦的是馬友友的演奏版（新力發行）。金格有發行 2004 年慕尼黑的現場演奏 DVD，曲目與台北的演奏類似，可算是 Morricone 自己對自己滿意作品的精選，值得珍藏。我們在此恭祝他身體健康。並期待他有生之年，能再帶給我們新作品，相信這也是全球樂迷的共同期盼。

電影配樂的主題呈現

電影音樂帶動情緒的功能已不待言。有些藝術工作者會用靜止或沉默來提點主題。《九六年春風化雨》（*Mr. Hollands' Opus*），那位致力於教學而犧牲自己藝術之路的音樂老師，在一場熱鬧的街景中，突然發現自己的幼兒，無動於衷於周遭的爆炸慶典，影像在喧鬧中突然靜音，我們也在瞬間受到衝擊。何其不幸，致力於音樂教學的老師，自己的孩子卻天生失聰。這也是沉默之音的技巧示範。李安的《斷背山》（2005），我的感覺是在舒緩的音樂停止之後，影像及帶給觀眾的情緒才沛然湧出。但大多數的配樂者都傾向於用「直來直往」的方法，利用音樂來輔助、強化影像或主題。如果影片反其道而行，常是為了製造出特殊的反諷效果。最代表性的例子是迪士尼早年的動畫《幻想曲》（*Fantasia*, 1940），曾讓許多古典音樂學者不能接受。庫柏利克在《發條桔子》（1971）這部描寫性與暴力的名作中，影像是一群「艋舺青年」在械鬥，音樂卻配上 G. Rossini 的歌劇《鵲賊》（*La gazza Ladra*）後半序曲。而之後，幫派惡少性侵女郎，影像是用舞蹈的方式呈現，選用的曲目，卻是《萬花嬉春》中的「Singin' in the rain」。簡政珍曾以《去年在馬倫巴》（*Last Year at Marienbad*, 1961）為例，有一幕男主角在音樂廳聽音樂，畫面是小提琴的演奏，所配的音卻是管風琴，原來管風琴在片中代表主角過去難以擺脫的枷鎖，這正說明了主角在音樂廳的音樂饗宴並沒能帶給他心靈的安適。即使大多數的配樂不會反向操作，但他們為電影構思音樂時，也各有巧妙。文藝情感取向的影片，作者通常都會譜出旋律優美的主題旋律（或搭配主題曲），貫穿其間。動作片亦然，常是一強勢的主旋律登場，然後作各種變奏或加強樂

器的配制，製造繁複的效果。大部分的作曲家也會想像不同文化風貌，「刻板印象」式的選擇樂器來突顯地方特色。James Horner 的蘇格蘭「風笛」在《英雄本色》（*Braveheart, 1995*）的使用，即為顯例。Hans Zimmer 曾經指出，在接到電影配樂時，最初構思音樂主題調性，是最過癮的創作經驗。以下即舉隅式的列出好萊塢代表性的作品，篇幅所限，無法靡遺，我將以配樂者代表性的作品，分成文藝片與動作片兩大類來畫龍點睛。

醉人的文藝片

由於電影音樂的呈現，受制於影像，作曲者無法完全自由的以音樂本身的結構來鋪陳。一般說來，文藝電影的敘事影像，不似動作片零散，配樂者比較能夠一氣呵成的雕琢其主題旋律。Rachel Portman（1960- ）以《艾瑪姑娘要出嫁》（*Emma, 1996*）成為第一位獲得奧斯卡最佳電影配樂獎的女性。早在 1993 年，她為華裔導演王穎執導之《喜福會》（*The Joy Luck Club*）配樂時，就已深獲好評，她以女性細膩的溫柔婉約、娟秀的音符，運用中式胡琴、簫笛及西式弦樂，刻劃出四位華裔赴美女性的堅毅、家庭倫理的衝突與和解，佐以大時代民族的苦難，是近年來最動人的主題旋律之一。Portman 也最擅長用鋼琴、弦樂帶出輕快、浪漫的旋律，《親親壞姊妹》（*Marvin's Room, 1996*）、《艾瑪姑娘要出嫁》、《心塵往事》（*The Cider House Rules, 1999*），都悅耳動聽。曲風類似，描寫高爾夫球好手故事的《重返榮耀》（*The Legend of Bagger Vance, 2000*），爽朗的小號吹出璀璨的人生，所帶出的勵志情懷，確實比許多陽剛的勵志作品，多了一份陽光寫意之美。或許，Portman 的音樂過於甜美，她也常抱怨許多電影導演製片會指定她要沿襲已有的旋律，其實，Portman 指出，每位配樂者絕對都願意自我挑戰，

她的《魅影情真》（*Beloved,* 1998）是自認為最滿意的作品，由於背景是黑人家庭，Portman 就作了多方的嘗試。《人性污點》（*The Human Stain,* 2003）所描寫的不倫戀情，都可看出 Portman 已朝情感深處著手。

愛情故事通常都要夾帶催淚的情歌，才容易討好。《似曾相識》（*Somewhere in Time,* 1980），可能是極少數不靠情歌，純以旋律擄獲上個世紀後半葉無數男女的動人作品。John Barry（1933- ）從拉赫曼尼諾夫的「帕格尼尼狂想曲」出發，情牽一段超越時空的神祕愛情故事。《似曾相識》也是電影原聲帶的常青樹，1998 年 Sarabande 重新發行了新版，新增了一些曲目，演奏音色更為柔美（滾石代理）。Barry 認為《遠離非洲》（*Out of Africa,* 1985）的主題是愛情，場域在非洲，他並不直接使用非洲音樂，乃是運用柔美的旋律，表現非洲大地草原氛圍的情深意款。《與狼共舞》（*Dances with Wolves,* 1990），敘述白人軍官到印第安部落的文化融合，這是二十世紀 90 年代，多元文化內涵具體呈現在好萊塢影片的重要作品，首度出現白人所謂優越文化的自省（不再是獵殺紅蕃），與《遠離非洲》一樣是情牽大地的感情之作。自導自演的凱文·科斯納（Kevin Costner），希望 Barry 譜出彰顯「人性尊嚴」的主題，Barry 也不負眾望的第三度奪下奧斯卡獎項。Barry 雖以文藝見長，他為 007 系列電影所作的主題旋律風靡全世界。看過《神鬼交鋒》（*Catch Me If You Can,* 2002）的人，一定對李奧納多（Leonardo Dicaprio）小騙子在看 007 電影時所得到的騙術靈感印象深刻，007 的主題旋律在此蓋過了大師 Williams。

當然，除了現代感的溫馨小品外，一些十八、十九世紀為背景的電影，古典音樂的細緻功力，就更容易討好。Elmer Bernstein（1922-2004）為馬丁·史可西斯的《純真年代》（*The Age of Inno-*

cence, 1993）所作的配樂以布拉姆斯為基調，把女主角陷入禮教衝突、上流社會虛偽，女主角追求自我情感的壓抑、含蓄、奔放，很細緻的娓娓呈現。George Fenton（1949- ）的《危險關係》（*Dangerous Liaisons,* 1988）、《絕代寵妓》（*Dangerous Beauty,* 1998）都是代表性的作品。Patrick Doyle（1953- ）替 Kenneth Branagh 的系列莎士比亞的作品如《亨利五世》（*Henry V,* 1989）、《哈姆雷特》（*Hamlet,* 1997），也因為替李安的《理性與感性》（*Sense and Sensibility,* 1997）配樂，而廣為台灣樂迷所知。前述作品，都有音畫辯證的知性空間。單獨聆聽，也悅耳動聽。我認為用之啟蒙孩子進入古典音樂的世界，效果極佳。法裔的 Alexandre Desplat 被好萊塢網羅後，接連為李安的《色，戒》及《暮光之城 2：新月》（*The Twilight Saga: New Moon,* 2009）譜曲，廣受注目。在《色，戒》中，他以大提琴緊緊牽繫著不安的情愫，將暗殺與愛慾結合。在後作中，也同樣藉著月相循環的主題，抑鬱、不安、濃郁的情慾，將貝拉與愛德華宿命式的愛情，表現的淋漓盡致。

　　沒有古典音樂的優雅，沒有 Portman、Barry 等現代小品音樂的柔美，電子音樂仍能展現獨特悅耳的敘事魅力。《K 星異客》，敘述一「可能」遭逢劇變、親人亡故的年輕丈夫，產生壓抑後的遺忘，而自認為是從 K 星降臨地球，旋即被人發現而轉入精神病院，他與醫師互動、與病人互動，都以 K 星人自居。這樣的科幻題材，導演是要帶出人性雖不完美，但值得懷抱希望的主題。Edward Shearmur 以極簡風格的新世紀曲風，點出科幻空靈卻又情感飽滿的音樂主題，也是我個人常常單獨聆聽的曲目之一。

　　談到極簡音樂，不能不提 Philip Glass，他替導演 Godfrey Reggio 系列探討現代文明弊端的作品如《機器生活》（*Koyaanisqatis,* 1982）、《戰爭人生》（*Naqoyqatis,* 2002，馬友友演奏）以重複的

旋律，突顯現代社會杌隉的不安。《時時刻刻》（2003）這部以 V. Woolf當代女性主義者創作《戴洛維夫人》為主線，交待 1930 年的 Woolf 及 1950、2000 年間三位女性的動人文學電影。編導不選用小品、抒情的作品來取悅觀眾，Glass 仍然利用反覆的極簡曲風，利用弦樂來抒發三位女性的心靈悸動，鋼琴配合著原本素樸的旋律，對應著影像不時出現的流水，形成涓涓細流、潺潺波動的心靈詩篇，並搭配豎琴、管鐘等隱喻情牽三位女性生命的時時刻刻。我認為若用傳統典雅的古典配樂或具現代感的心靈小品，都不及 Glass 的流動反覆樂章突顯《時時刻刻》的主題，我甚至於認為，是音樂帶動（強化）了影像流動的主題。

　　當然，如果導演或配樂者過度依賴旋律，有時也會喧賓奪主。國片《一八九五》（2008）的主題旋律美極。不過，在旋律的呈現與影像的結合上，過於氾濫了（這麼好聽的旋律，竟然沒有發行原聲帶）。《大地英豪》（*The Last Mohicans,* 1992）則是音樂的旋律性蓋過了影像，使得原聲帶比電影更為引人注目。

　　以上我隨意的舉了一些片段，除了提供「好聽」的音樂外，也希望能有助於讀者更能用心體會編導或配樂者用樂器、音樂風格來呈現電影主題的創意。

動作片的情感深度

　　吳宇森在一次專訪中，談到他在拍《獵風行動》（*Windtalkers,* 2002）時，希望透過音樂來呈現不同文化對立的人性矛盾。該片是描寫美國二戰時，藉由印地安人的母語發展一套日人無法破解的密碼。印地安通訊兵與美軍是既合作又緊張（戰爭危急時，為了防止密碼外洩，美軍也必須滅口）。吳宇森希望透過印地安笛與口琴（西方軍人最簡單的可攜式樂器）代表相互的友誼。甚者，最痛恨日軍

的男主角尼可拉斯‧凱吉（Nicholas Cage）進駐塞班島時，他把自己的止痛藥送給日本小孩。影像上看到的是成人的戰爭仇恨在孩子身上得到和解，聽到的卻是印第安笛與口琴合奏的平行共鳴。樂器和角色的對話，共同形塑了影片的主題。吳宇森的《赤壁》上下集，即使音樂旋律繁複，我相信最後周瑜對曹操口中之「這場戰爭，沒有人是贏家」，應該是吳宇森商業元素之外心中最想呈現的主題，赤壁戰後，滿目瘡痍的一段音樂，就成為全本音樂元素中最重要的橋段。戰爭片、動作片，也不宜忽略其敘事內涵的音樂旋律與主題的對位或輔助。談到動作片，不能不提1980年代以後，Hans Zimmer以及他的一群「季默黨」（Zimmer Crew）對好萊塢的貢獻。

　　德裔的Zimmer首先以《雨人》（Rain Man, 1988）進軍好萊塢，此一時期的《末路狂花》（Thelma and Louise, 1991）、《綠卡》（Green Card, 1990）、《溫馨接送情》（1989）都有類似明亮、快節奏的現代曲風。其中，《綠卡》最值得單獨聆聽。《浴火赤子情》（Backdraft, 1991），Zimmer開始以他最擅長的緊張電子音樂表現兄弟、義氣之深度。電影敘述一打火家族，父兄均殉職，弟弟繼承的英勇故事。Zimmer在片頭一開始消防火警鈴響，低沉、厚實的低音鼓即帶出主旋律（Fighting 17th），音響動作層次漸進，彰顯隊員前仆後繼，然後以一些音效引出懸疑、不安的因子，果不然，父親為救隊友，犧牲了自己，小兒子親睹一切，也因如此，長大後雖與哥哥繼承父志，但一直對火有一份恐懼，哥哥豪邁勇敢，常不滿弟的怯懦，兩人常起爭執。Zimmer譜出一即使他日後也少見的優美小品來表現兄弟之情（Brothers）。救火過程，當然少不得連場動作，在「Burn it all」、「You go, we go」，Zimmer日後的動作特色已然成形，緊湊的追擊、人聲吟唱，特別值得回味的是這兩段動作場面，影像含蓋哥哥再度捨己救人，而陷入困境，弟弟克服對火的恐懼，

在熊熊烈火中，孑然一身救援，陷入困境的哥哥大喊：「看！這才是我的兄弟！」送哥哥到醫院的途中，哥奄奄一息對弟說：「我好累了！」即在弟面前溘然長逝。由於有這些戲劇張力，這兩軌動作戲，也蘊藏著豐富的情感，當弟弟克服恐懼去救援哥哥時，Zimmer以一種節奏強烈、伴隨女生吟唱，讓我有種宗教聖樂的救贖感受，至於表達兄弟之情的旋律貫穿其間，自然不在話下。影像接著是哥哥的葬禮，原本是消防軍樂，突然輕輕地轉成主旋律，弟弟陪著遺孀、攜著哥哥幼子，再轉成兄弟旋律，最後覆蓋國旗時回到強勢的主旋律。這段喪禮之樂（Fahrenheit 451）結構完整，間奏與影像完美配合。影片最後，弟整理哥遺物，消防警鈴又起，弟老神在在的步入消防車，一年輕新隊員忐忑不安，弟弟耐心教導，同車的老隊員笑了，想起兒時受哥的提攜，弟弟自己也笑了。終曲「Show me your firetruck」再度利用主旋律及其變奏，結合全片情感之重點，對映弟眼中的夕陽西沉，在當時就讓我在戲院中淚盈滿眶。雖然 Ron Howard 導演的功力十足，我覺得這不只是情節的催情而是音樂的輔助，Zimmer的音樂並不感傷，是一種對未來的期許，親人離去後對生命的重新綻放。Zimmer 團隊之後的《赤色風暴》（*Crimson Tide,* 1995）、《絕地任務》（*The Rock,* 1996）、《變臉》（*Face Off,* 1997）正式確立了 1990 年代動作電影的規格。雖然同樣是情義見長，且融入許多更複雜的元素，但我再也找不到《浴火赤子情》般的真摯情感了〔Zimmer為夢工廠動畫的《小馬王》（*Spirit: Stallion of the Cimarron,* 2002）所譜的主題旋律，差可比擬〕。

造成Zimmer聲名大噪的另一機緣是他為迪士尼《獅子王》（*The Lion King,* 1994）譜曲，獲奧斯卡殊榮。Zimmer 對非洲音樂有獨特的造詣，《埃及王子》可見真章，Zimmer在《埃及王子》的表現，我認為尤勝於其動作配樂。《神鬼戰士》（*Gladiator,* 2000）與黃金

時期美國羅馬史詩巨片相較，卻是不同的感受。Zimmer也參與了兩部大型戰爭片，《珍珠港》（*Pearl Harbor*, 2001）與《紅色警戒》（*Thin Red Line*, 1998）。《珍珠港》具有通俗的賣點，動聽的旋律與震撼的氣勢，或許是出自導演的要求，我覺得有點華麗取巧，不禁令人更懷念 Goldsmith 近半世紀前之《偷襲珍珠港》（*Tora! Tora! Tora!*, 1970）。《紅色警戒》導演不在於交代傳統戰爭場面，而是用類似意識流的手法，把戰場士兵內心潛藏的慾望、恐懼呈現。Zimmer放棄了他一貫的動作風格及情感的煽情，以平實、舒緩、反覆和旋的方式，把士兵心中對戰爭的憧憬、幻想、逃避，表現得像是一寫實的抽象畫，就電影配樂的功能而言，Zimmer的配樂應該符合導演的期許了。Zimmer的原聲帶，市面上大致都還買得到。Sillva Screen 在 2007 年發行了雙 CD 合輯，收錄頗為完整（滾石代理），應是聽眾最實惠的選擇，可惜未收錄《浴火赤子情》及相關動畫配樂。

　　Zimmer也具有人格上的俠義特質，他自承能到好萊塢發展，全賴前輩協助，也不忘提攜新秀。他成立 Romote Control 團隊呼朋引伴，並不以老大自居，但大家仍戲稱 Zimmer Crew（季默黨）。重要的成員有 Nick Glennie-Smith、Harry Gregson-Williams、Klaus Badlet、John Powell 等，常相互合作，且各有獨立、完整、優秀的作品。

　　梅爾·吉布遜（Mel Gibson）的《勇士們》（2002），除了重現越南大戰外，有緬懷越南老兵之意涵（美國文化界一直以反諷越戰為能事），Nick Glennie-Smith 就以沉穩舒緩的旋律表現，而不是雄壯的軍號或典型季默式的緊湊節拍，令人印象深刻。Klaus Badlet 為《K19》（*K19: The Widowmaker*）〔2002 年作品，由 2010 年以《危機倒數》（*The Hurtlocker*）奪奧斯卡最佳導演的 Kathryn

Bigelow 執導〕重現冷戰時期蘇聯核子潛艇核能外洩對官兵的深層壓力，主題旋律不在《獵殺紅色十月》（*The Hunt for Red October,* 1990）、《赤色風暴》之下，《無極》（2005）的旋律直接仿自《K19》，如果不追究，《無極》（是陳凱歌假東方神韻唬弄西方人大而無當之作）仍然是一極其深刻的悅耳之作。Badlet 如果收斂一下監守自盜的習性，不過度量產，仍是可期待的創作者。Zimmer 成員中，我最喜歡的是 Gregson-Williams，他為夢工廠完成之《辛巴達七海傳奇》（*Sinbad: Legend of the Seven Seas,* 2003）是我認為自《埃及王子》以來近十年，最好的動畫配樂，首先是混亂女神慧黠刁鑽的俏皮電子樂，接著銅管帶出浩瀚澎湃、乘風破浪的水手辛巴達主題旋律（較之其師兄弟之《神鬼奇航》系列，有趣多了），女妖（Sirens）的媚惑吟唱，詭譎夢幻、挑逗情慾，絲絲入扣，終曲聖城 Syracuse 瑰麗大方、氣象萬千，較 Zimmer 一般之動作配樂，更為動聽。最近新秀 Steve Jablonsky 的《變形金剛》（*Transformers*）系列，也繼承著傳統 Zimmer 式的動作特色，主題旋律悲壯振奮，仍值得一聽，雖然我受夠了打的天翻地覆的劇情。

■■ 電影配樂的典範：John Williams

有美國影評人稱若說 John Williams（1932- ）是美國電影配樂的第二名，那沒有人敢認第一。以《鐵達尼號》聞名的 James Horner 有一次在彩排的過程中不滿工作人員的態度，曾大聲抱怨：「如果是 John Williams 在指揮，你們敢這樣嗎？」Williams 固然與史蒂芬．史匹柏（Steven Spielberg）合作系列鉅片而名震一時，但他卻以深厚的音樂素養、大型管弦樂的配器才華、創造性的多元曲風，屢創佳績，實至名歸的贏得大師的尊榮。Williams 在 1975 年《大白鯊》

（*Jaw*）中，以簡單的兩個音，最成功的創造了音效與影像對位的震撼。

　　George Lucas 拍攝《星際大戰》（*The Star War*）時，原想仿照《2001 年太空漫遊》以既成音樂或類似的曲風呈現，Williams 認為《星際大戰》的影像主題人物繁複且畫面緊湊，古典曲目很難匹配，比較適合重新創作，他採華格納式的人物動機，以十九世紀浪漫樂作基調，也參考了霍斯特（G. Holst）的「行星組曲」（The planets），完成了《星際大戰》的配樂架構。駕著飛行器疾駛，兩旁景物急速向後排開，四處昏暗的銀河中閃爍無數夜星，暗藏黑暗殺機，但波瀾壯闊的樂聲讓你身歷其境、充滿信心，迎向未來，準備過關剿滅黑暗大軍……。沒錯，這就是星際大戰的主題旋律。《星際大戰》原聲帶開創了配樂原聲帶的新紀錄，很多美國老師反映是《星際大戰》讓 1970 年代中期的很多小朋友開始欣賞古典音樂。之後的《帝國大反擊》（*The Empire Strikes Back*, 1980）、《絕地大反攻》（*Return of the Jedi*, 1983），不只是主旋律的變形，Williams 重新原創了許多新的橋段，像「帝國進行曲」等，威風凜凜，囂張不可一世。《星際大戰》三部曲幾乎已經成了電影配樂的不朽神話。

　　與史匹柏合作的《法櫃奇兵》（*Raiders of the Lost Ark*, 1981）、《魔宮傳奇》（*Indiana Jones: The Temple of Doom*, 1984）、《聖戰奇兵》（*Indiana Jones: The last Crusade*, 1989）三部曲的開闊行進曲式主題，亦膾炙人口。印第安那瓊斯系列的動作配樂精準，曲風集華麗、熱鬧、冒險、神祕於一爐，更加奠定大師地位。《超人》（*Superman*, 1978）的英雄式主題行進曲，每每令我想到飾演超人的 Christopher Reeve 舉起右手，「紅內褲」外穿，向空中直飛的英姿，Reeve 後來脊椎受傷，不良於行，以壯齡辭世，也使《超人》的主題對美國人而言，更有一份勇毅的象徵。附帶一提的是《超人》中

有一首「Love theme」，不能說很柔美，但絕對是精緻又奔放的小品，相信男性們都會不自主的遐想摟著心愛的女人遨遊天空，許多Williams的選集中都會忽略此曲，殊為可惜。《侏羅紀公園》（*Jurasic Park,* 1993），也許受到暴龍狂吼的刻板印象，其實Williams也創造了另一種昂揚華麗的樂章，沒有恐龍吃人的殘暴詭譎，沒有人類違反大自然律則咎由自取的反思（電影主題應該也沒有這種意涵），Williams 為侏羅紀公園譜出一種自然幻想（非冒險）的明亮激勵樂章，沉穩華麗，真的不宜以影廢聲（原聲帶當年也熱賣，只是事過境遷，我提醒年輕的朋友在重溫影片時，不要太受恐龍音效的干擾）。

1982 年的《外星人》與千禧年後的《哈利波特》前三集，仍是Williams動作片中兼顧情感的翹首。《外星人》最後的腳踏車追逐，弦樂、木管、銅管、打擊樂相互尾隨，交相輝映，不僅扣緊觀眾的情緒，在一輪明月中，小孩單車載著 E.T. 的黑影，揚起的希望主題，確是影史上的不朽傑作。《哈利波特》系列的水晶主題旋律，以及華格納式各種人物的動機主題，魁地奇大賽的熱鬧非凡，集幻想、遨遊、緊湊、溫馨於一爐。雖然主題旋律貫穿其間，但各集仍多變化，熱鬧非凡，且不乏旋律優美之作，如第二集的「Fawkes the phoenix」。

我認為真正使人們敬重 Williams 的，不在於他前述的成果，而在於其「文戲」。交代了「武戲」之後，讓我們再來看看 Williams 情感深厚之作。

1992 年的《遠離家園》（*Far and Away*）是 Williams 田園風味的小品（還是有昂揚的樂章），並有恩雅的主題曲「Book of days」。《辛德勒的名單》（*Schindlers' List,* 1993），猶太裔提琴手帕爾曼助陣，這部史匹柏的言志之作，描寫納粹在二次大戰的大屠

殺，一德國商人盡力救援猶太人的史詩之作，琴聲悲泣，令人動容。Williams 不用他擅長的管弦配樂來催淚，反而以提琴獨奏為主。其實，《辛德勒的名單》不應知性的解析樂器的表現，人類的慘劇（如中國的南京大屠殺），在直接的情緒宣洩下，可能更需要深層的省思，當然也不能以「動聽」來介紹，這是需要藉音樂去沉澱（而非欣賞或娛樂）的作品。《火線大逃亡》（*Seven Years in Tibet,* 1997）敘述一年輕人（帥哥布萊德彼特飾）與達賴相逢，而重新對人生有了新的省思（既沒有火線，也沒有逃亡，應譯為《西藏七年情》，這實在是商業元素干擾藝術的惡例），Williams 參考了一些西藏音樂的曲風，加上馬友友大提琴的助陣，東方人應該會有更親切的感受吧！《勇者無懼》（*Amistad,* 1997），是少數史匹柏作品未受到台灣重視的佳片，敘述十九世紀一艘販賣黑奴之船，黑人掙脫手銬抗暴追求自由，仍遭白人詐騙，返非不成，當行至美國外海，竟遭扣留，美國打算以謀殺罪起訴抗暴的黑人，在有志之士的奔走下，終於使這群黑人能重返家園，這是自由、希望、道德、勇氣的深沉吶喊。Williams 當然也參考了非洲式的曲風，但他並不是要作出非洲音樂，與其他作品相較，他用了更多的人聲。我從小最討厭唱合唱，都是世界民謠，不好玩。年過三十以後，合唱曲卻是我的最愛，特別是男生童聲合唱〔Williams《太陽帝國》（*Empire of the Sun,* 1987）的白人童聲、Hans Zimmer《紅色警戒》之南太平洋兒童合唱，都深深感動著我〕。《勇者無懼》的非洲童聲吶喊，亦然。

　　《搶救雷恩大兵》也是不要「顧名思義」的作品，沒有《中途島》（*Midway,* 1976）Williams 傳統二戰銅管雄壯威武之作，也沒有《七月四日誕生》激烈情緒之控訴越戰，也不似《太陽帝國》動盪下的反戰訴求。片子最激烈的諾曼第奧瑪哈灘頭搶灘戰，Williams 完全沒有譜任何動作配樂（片子中的激烈場面，全是音效）。

Williams 也不特意作一些情緒悲壯的柔美旋律，平常最昂揚的小號，
也輕緩地獨奏。這其實是一種深層細膩、超越敵我（沒有戰爭片慣
有的正、反主題）、超越控訴（沒有對德軍的負面描繪）、撫慰生
命的舒緩沉吟。較之 Williams 其他主題、層次分明的作品，實大異
其趣。Hans Zimmer 的《紅色警戒》也一反 Zimmer 動作的公式，但
《紅色警戒》是以平淡的反覆和弦，以此內在的情緒來反差戰爭場
面。《搶救雷恩大兵》乍聽之下，平淡無奇，其實曲調轉折之間自
然變化，淬煉成對所有陣亡士兵之禮讚，也是需要聽眾用心靈去深
層面對的作品。

　　《星際大戰》的製作群靜極思動，於 1999 年陸續完成系列前
傳，這個重擔 Williams 當仁不讓。不過，也在同一年，Williams 卻
從一個小故事發掘出深度的情感。《天使的孩子》（*Angela's
Ashes*），敘述一愛爾蘭裔家庭寄居紐約布魯克林，家庭困頓，父親
酗酒，兒子在學校成為老師眼中釘的破碎家庭故事。鋼琴緩緩的對
立開場，弦樂緊跟，奏出這一困頓的家庭之不幸、掙扎與努力，最
後雙簧管與鋼琴交互沉寂。第三軌則呈現了另一主題旋律，同多種
樂器交互呈現，間或以快節奏，像是在重複呈現這個家庭的苦難，
對兒童的傷害，快節奏的明亮主題，也許代表兒童的活動，也許代
表家庭的努力，但主題旋律仍是以悲涼的泣訴呈現，彷彿主角與上
帝對話，帶著宗教的虔誠與祈求、卑微的希望似喚不回上帝的垂憐。
隨著劇中的起伏，主題旋律也會呈明亮，有走出陰霾之感。《天使
的孩子》沒有史詩的嚴肅言志主題，也沒有對戰爭人生生命禮讚的
崇高企圖，卻也譜出了平凡困厄家庭的無奈、期許與救贖，是
Williams 較少受到國內注意的深刻之作。台灣很幸運同時發行兩種
版本。新力版有配合著電影情節的旁白，福茂版則全是旋律，強力
推薦讀者各取所需。Williams 千禧年之後的「文藝作品」，以《神

鬼交鋒》與《航站情緣》（*The Terminal*, 2004）為代表，前者是爵士風味的輕鬆喜劇，後者主旋律的單簧管吹出略帶舞曲風味的東歐幽默風情，而後眾多樂器加入，呈現著航站各式小人物的共同關懷，以對照冷漠的官方科層體制，看似輕鬆幽默的基調逐漸凝聚主角國籍未明的荒謬與情感，是 Williams 近二十年來相當獨特輕快的作品。

藉著對 Williams 作品的畫龍點睛，無論從電影的類型：戰爭、科幻、動作、史詩、文藝以及音樂曲風：古典、爵士、民俗……，Williams 幾乎都有相應的成熟作品。讀者如果想要進入電影音樂的技法與內涵世界，可以鎖定 John Williams。

■ 懷念 Goldsmith、Poledouris 和 Kamen 等

千禧年之後，從網路得知，三位活躍近二十年好萊塢電影的配樂大師相繼辭世，他們是 Jerry Goldsmith（1929-2004）、Bosil Poledouris（1945-2006）以及 Michael Kamen（1948-2003）。Goldsmith 年紀不輕，其早年的作品，我並不是那個世代，不過，他在 1998 年為《花木蘭》的譜曲及 1990 年代的重要動作片，仍餘韻繞樑，更早的《第一滴血》（*First Blood,* 1982）堪稱 1980 年代最強勢的動作片；其餘兩位都正值創作顛峰，其作品也應該伴隨著「五六年級」生的成長經驗。

Goldsmith 被定位成是好萊塢動作片的大師，擅長以銅管表現出昂揚之緊張、黑暗、衝擊之主題。他的成名作《浩劫餘生》（*Planet of the Apes,* 1968）（此片 Tim Burton 曾經重拍），描寫地球人出外太空，當返回地球時，地球已因核戰毀滅，竟然淪為猿人治理，返回地球的太空人遭到猿人追殺、逮捕，具有濃厚的科幻寓意。Goldsmith 開風氣之先，運用傳統樂器表現出日後電子樂器的前衛風

格。之後的《惡魔島》（*Papillon, 1973*）與戰爭片《巴頓將軍》
（*Patton, 1970*）和《偷襲珍珠港》，都是 Goldsmith 最代表性的配
樂。《巴頓將軍》並不是呈現戰爭場景的戰爭片，反而是戰爭人物
傳記。導演所呈現的巴頓，是至性純真、粗獷豪邁，但會體罰懦弱
小兵的將軍，導演不美化、不批判巴頓。Goldsmith 的配樂中，前半
部除了一開始輕鬆的昂揚軍號起點外，用了三連音的舒緩、沉穩，
企圖抵銷巴頓大老粗的形象。後半段，則是很典型的戰爭配樂，浩
大、對立交戰的震撼。《偷襲珍珠港》，Goldsmith 運用管弦樂表現
日本風味，營造日本黷武式山雨欲來的態勢。《偷襲珍珠港》雖是
從美國的角度去呈現日本即將造成的威脅，但整個配樂，卻完全放
在對日本的描繪。雖然日軍大獲全勝，但片子結尾，山本五十六語
重心長的說：「我們的所做所為，只怕是喚醒了一個沉睡的巨人。」
終曲，雖也是主旋律的再現，卻多了一份隱憂，也隱喻日本日後的
命運。Sarabande 在 1997 年，重新發行，且將兩部片合為一輯，值
得鑑賞。

　　1976 年的《天魔》（*The Omen*），描寫一外交官之子，竟是撒
旦之子的化身，Goldsmith 以綿密的管弦古典曲風，看似對基督聖樂
的孺慕，卻以二律背反的矛盾，轉成歌頌撒旦惡魔。正不勝邪的黑
暗恰似黑色魔樂，堪稱恐怖片的經典，為 Goldsmith 贏得了一座金
像獎。《星艦迷航記》（*Star Trek*）系列，當星艦龐大的艦身緩緩
駛向宇宙穹蒼，黃金小號高貴、華麗的樂章，幾乎成為不可取代的
太空樂章，振奮了無數觀眾。《第一滴血》開啟了 1980 年代動作片
的先河，描寫越戰退伍軍人 Rambo 返鄉後與社會格格不入，全片的
主題看似反諷越戰，其實只是取巧，完全是在看席維斯‧史特龍
（Sylvester Stallon）賣弄動作，之後的二集，也不偽裝了，更直接
讓美國重返越南、阿富汗逞英雄（相形之下，2008 年的第四集，倒

還有些許英雄落寞的深度），雖然如此，Goldsmith 在第一集中，運用小號帶出了明亮、略帶壓抑卻又不放棄希望的主題，頗令人動容，片尾與主題相同的主題曲「It's a long road」，傳唱一時。1980 年代以後，電子合成樂已成為配樂的主流，Goldsmith 也從善如流。當然，他此後也作出了許多平庸因襲之作，對此 Goldsmith 曾論及：「當你看到一部公式化的電影，也就只能作出公式化的音樂。」我不覺得這是藉口，細心的聽眾總是能夠在 Goldsmith 的商業作品中找到許多創新及深度的情感。《俄羅斯大廈》（*Russia House,* 1990）、《第六感追緝令》（*Basic Instinct,* 1992）、《燃燒的天堂》（*Medicine Man,* 1992）、《今生有約》（*Forever Young,* 1992）、《驚濤駭浪》（*The River Wild,* 1994）、《暗夜獵殺》（*The Ghost and the Darkness,* 1996）俱為佳作。《透明人》（*Hollow man,* 2000），Goldsmith 以弦樂及鋼琴交織出一股隨時準備加害你的神祕、詭異力量，就在內心的騷動、不安中，你成為待宰的羔羊。

Goldsmith 雖不以文藝見長，但他的部分篇章，雖不似情歌般地煽情，卻飽富著深厚情感，悅耳動聽。《一往情深》（*Angie,* 1994）田園式的小調曲風，把初為人母的喜悅自然流露。《花木蘭》一開始的匈奴入侵，磅礡震撼，「Suite from Mulun」（木蘭組曲，原聲帶第六曲）充分表現了北中國大地蒼穹，匈奴入侵、斷垣殘壁的悲壯氛圍，待嫁女兒心的逗趣，代父從軍的從容不迫，躍馬中原的豪邁中卻有著婉約的情愫，最後彰顯家族榮耀，保家衛國，圓滿收尾。我甚至於覺得 Goldsmith 音樂的表現（不是主題曲及附歌）勝過所有中西版本的花木蘭影像。《追夢赤子心》（*Rudy,* 1993）（國內DVD譯為《豪情好傢伙》）敘述一天生矮小的男生立志成為聖母大學橄欖球校隊的真實故事。Goldsmith 譜出了一具田園風的主題旋律，表現男主角天資平凡、內心仁厚的質樸性格，柔美的旋律輔以

淡淡的合聲營造其正準備實踐內在夢想的希望樂章。最後的球隊比賽終曲，Goldsmith將主題旋律改編成打擊、銅管式的動作樂章，氣勢磅礴、鏗鏘有力、感人肺腑。我覺得作者把夢想、希望、實現的心境結合的很完美，我每次聆聽時，幾乎都能從自我的渺小與卑微中，覓得向上的力量。撇開電影，音樂讓我自行對照的影像是，盡力的完成一件事，血與淚的努力，在午後和煦的陽光下，徜徉草地，領受著實現夢想的果實。

由老生 Robert Redford 主演的《最後的城堡》（*The Last Castle, 2001*），老驥伏櫪，是我非常喜歡的一部「監獄片」，敘述一將領為愛惜下屬生命而勇於抗拒層峰，致被軍法審判服刑，監獄官動輒找這位服刑將軍的麻煩，將軍以其崇高的人格，感召了全體在服刑的軍人，策動一場暴動……Goldsmith 以高齡之尊，應該很能同理 Robert Redford 所飾劇中的將軍。軍樂的昂揚曲折、象徵冰心玉潔不畏惡勢力的暮色勁道，雖然台灣未正式上演，以之作為 Goldsmith 自己的言志與遺世之作，也恰如其分。

相較於 Goldsmith，台灣觀眾對 Poledouris 較為陌生，他是 1980 年代電子合成樂音氾濫後，堅持用大型管弦樂恢復往日電影氣勢的代表人。《機器戰警》（*Robocop, 1987*）是其動作配樂的代表。該片描述一英勇警察殉職，臨死前被改造成戰警，繼續英勇的執行勤務，打擊罪犯，編導賦予這位戰警人性，並不嗜殺。Poledouris 掌握住這一主題動機，以昂揚的氣勢架構出戰警英勇的主題，銅管中的迴旋，交織出戰警的內在人性，至今仍是我個人最喜愛的動作主題之一。《獵殺紅色十月》是精彩的潛艇諜戰，Poledouris 寫了一首紅軍古典合唱曲「Hymn to red October」，他在這部電影中適度運用電子樂，不僅未減管弦樂的磅礴厚實，也強化了潛艇陰沉細膩的速度，可說配合得極為出色。整張原聲帶時間不長，一氣呵成，高潮迭起，

不僅是作者個人的傑作,也開創了潛艇深海大戰的深層幽渺,不容錯過。

承繼著《機器戰警》的風格,Poledouris 在 1997 年替《星鑑戰將》(Starship Troopers)譜曲,觀眾可以重新回到好萊塢科幻《星艦迷航記》等的黃金歲月中,沉穩厚實,是大型管弦樂團的精緻演出,這種傳統不花俏的大型編制,呈現科幻星戰氣勢,近十年來是絕無僅有了。

近十年來,史詩的影片似乎愈來愈不受到年輕人的喜愛。雨果的《悲慘世界》(Les Miserables)無論是歌劇還是電影,都有許多的版本。1998 年好萊塢也重新推出。影片的內容平實,不過主要的幾個演員都很到位(塞萬強由 Liam Neeson 飾演),值得推薦給年輕的朋友。Poledouris 為這部音樂性很強的戲劇譜曲,想必壓力不輕,我個人認為相當成功。原聲帶將所有音樂,組合成四段,其中塞萬強的主題,讓我有愛不釋手之感。如同小說,塞萬強為了飢餓,偷了一片麵包,坐監十九年。他出獄後,蒙老主教收留,他恩將仇報,打昏了主教,又偷了其銀器,未幾被捕。老主教反而替他脫罪,憤世嫉俗的塞萬強,深受感動,「孩子,這些銀器,我為上帝收買了你」,從此,塞萬強的一生,不管遇到多少挫折,他都直道而行,義無反顧。Poledouris 為塞萬強作出了一段極其感人的優美旋律,訴說著塞萬強一生風塵僕僕、頑強的生命意志、孤獨浪漫,閃耀著人性的光輝。如果你沒有耐心聆聽歌劇,可以仔細品味這部電影原聲帶(中文側標譯為《新悲慘世界》,DVD好像譯為《孤星淚》)。

Poledouris 也曾為楊紫瓊主演的華語片《天脈傳奇》(The Touch, 2003)譜曲,可惜流通不廣,與其他作者相較,Poledouris 留下的作品不多。他的辭世,令人無限哀傷。

嚴格說來,我個人喜歡的音樂很「傳統」,M. Kamen 並不是我

喜歡的類型，但我卻也驚奇於他音樂的多樣性。Kamen 出自茱莉亞學院，算是古典名校，以深厚的音樂底子不斷將音樂翻轉。他的發跡之作《巴西》（*Brazil*, 1985），配合著影像，融搖滾、古典、科幻於一爐。接下來的動作大片《致命武器》（*Lethal Weapon*）及《終極警探》（*Die Hard*）系列，是上個世紀 1980、1990 年代最受歡迎的動作片之一。在這兩系列的動作大片中，觀眾可以完全領略 Kamen 如何開茱莉亞學院的玩笑，在連場動作中把玩布拉姆斯、貝多芬等古典旋律。《這個男人有點色》（*Don Juan DeMarco*, 1995），描寫一位自比為西班牙情聖劍俠唐璜（怪傑強尼戴普飾演）的現代人愛情故事，愛而不淫，Kamen 熱情的表現西班牙的拉丁浪漫曲風，令人陶醉不已。遇上西方傳統的俠盜「廖添丁」，Kamen 以兒時對童話英雄的孺慕之情，譜出了豪邁奔放的《俠盜王子羅賓漢》（*Robin Hood: Prince of Thieves*, 1991），主題曲「Everything I do, I do it for you」，由 Bryan Adames 主唱，獲奧斯卡最佳歌曲。《九六年春風化雨》，是一感人的教育電影，Kamen 自陳他桀驁不馴的高中生涯，也曾經受到音樂老師的鼓勵，才走向作曲之路。1990 年代，《他們的故事》（*Circle of Friends*, 1995）、《冬天的訪客》（*The Winner Guest*, 1998）都是最雋永的清新小品，在國外廣受好評，可惜在國內，因為影片流通的因素，並未太引人注意。《冬天的訪客》音樂取材自 Kamen 自己曾譜寫過的薩克斯風協奏曲，由鋼琴呈現，有著一種反璞歸真的感動。在山海蒼茫的蘇格蘭海濱，隨著母親的到來，艾瑪·湯普遜與其母親的深層互動，淡雅的琴音，宛如點滴雕琢的涓涓細流在靜謐、被遺忘的時空中，無可抑遏地湧出內心的熱情。Decca 在 1998 年發行了邁可·凱曼的合輯（福茂代理），對聽眾而言，算是最方便且實惠的選擇，這張合輯（The Michael Kamen Soundtrack Album）的每一曲，Kamen 都用心的撰寫了譜曲的心

境，隻字片語，拉近了與聽眾的距離。

HBO 的自製劇《諾曼第大空降》（*Band of Brothers,* 2001，新力發行），這部重現二次大戰戰史的鉅製，側重兄弟袍澤之情。Kamen 自陳，其父親之雙胞胎兄弟死於二次大戰末之雷馬根鐵橋之役，或許是這個原因，Kamen 沒有像 Zimmer 在《紅色警戒》中致力探索士兵心靈意識，也沒有像 Willams 在《搶救雷恩大兵》中對逝去生命的深層禮讚，Kamen 用最直接的方法歌頌軍人的英勇來緬懷陣亡的士兵，就如同對親人的懷念。或許，《諾曼第大空降》也是我們對 Kamen 最好的懷念。

走筆行文之時，從網路方知，美國配樂前輩 Elmer Berstein（1922-2004）及法裔大師 Morrice Jurre（1924-2009）都已辭世。後者分別以《阿拉伯的勞倫斯》（*Lawrence of Arabia,* 1962）、《齊瓦哥醫生》（*Doctor Zhivago,* 1965）、《雷恩的女兒》（*Ryan's Daughter,* 1970）、《印度之旅》（*The Passage to India,* 1984）四度獲得奧斯卡最佳配樂，大師紛紛凋零，更值得我輩珍視其作品。

■■ 餘音繞樑

本文對電影音樂的介紹，其實是掛一漏萬。像希臘國寶 Vangelis 早年的《火戰車》（*Chariots of Fire,* 1981）、《銀翼殺手》（*Blade Runner,* 1982）等，以《魔戒》（*The Ring of Lord*）三部曲聞名的 Howard Shore，多部作品對人性黑暗的描述。Newman 家族的 Thomas Newman（Alfred Newman 之子）作品不以好萊塢重強效高低反差，反而將合成樂曲結合民謠、藍調，拓展出最具美式特色的清新小品。而像法國盧貝松的御用作曲者 Eric Serra 代表作《碧海藍天》（*The Big Blue,* 1988）、Gabriel Yared 具民族風味的旋律、鬼才導演 Tim

Burton 的御用作者 Danny Elfman、還有我個人不會遺漏的 Randy Edelman、Mark Isham、James Newton Howard……。

　　之所以像百科全書式的列舉作者專輯及曲目，主要是在數位網路無遠弗屆的今天，方便年輕朋友按圖索驥。我期待擔任電影課程的老師們，可以在閱讀本章的過程中，透過音樂再重溫自己成長的歲月，我期待年輕朋友們更願意花點時間，在一切講求速食的今天，也能耐下心，藉著回溯過去的優秀作品來沉澱自己，從過去的作品中了解影音的時代足跡，也許也更能理解流行的趨勢，使流行文化不致於浮面淺薄。其實，像《第一滴血》、《終極警探》、《魔鬼終結者》等，千禧年之後，也都有年輕朋友較熟悉的後續之作，而好萊塢也常老片新拍，都值得年輕朋友以更開闊的心胸去鑑往知來。本文所介紹的電影，特別是 1990 年代以後的動作作品，應該還不退流行，也都值得重新觀賞，期待年輕朋友不要過於追逐 3D 特效而否定前作。在撰寫的過程中，我又將封塵已久的許多原聲帶拿出，重新聆聽，雖然大多數都是我已熟悉的旋律，但卻也有許多新的體驗，整理著幾百片泛舊的原版 CD、電影的劇照、熟悉的旋律幾乎已伴隨我走過一半的人生旅程，這也是一種很美好的體驗，慣常從電腦下載的年輕朋友，大概還無法體會吧！衷心的期待每一位耐心讀完本章的讀者，從心中建構起屬於你個人的生命樂章。

問題討論

1. 請隨意哼出一個你最熟悉的電影歌曲或旋律，然後深入去分析這部電影與歌曲（旋律）之關係。

2. 生活中會有喜怒哀樂，請簡單回想你成長過程中重大的事件，看看能否從相關的（電影）音樂中，賦予其意義。

3. 正在大學就讀的你（妳），可能是第一次離家，請選出一曲電影旋律，帶著你（妳）關懷家裡的親人。

4. 大學生活中，學業、社團或與朋友的互動中，會有許多令人開心的事情，請選出一曲電影旋律，與你同歡。

5. 學業、社團、愛情是大學的三大學分，不管你是情竇初開、濃情蜜意或正感情受創而形銷骨立，也請用一些電影音樂伴你渡過情字這條路。

6. 請仿照本章的解析，找一部代表性的影片，仔細分析音樂與影像的結合。

延伸閱讀

　　台灣對於電影配樂的專書也已經有了初步的成果，最早且最通俗的導覽是王介安的《電影音樂發燒書》（平氏，1996）。朱中愷的《電影音樂地圖》（商智文化，1998）也是值得向讀者推薦的好書，除了一般對重要大師、重要作品的介紹外，作者也會針對特定的原聲帶內容，提出不亞於專業樂評的見解。以歌曲為首的專著，可以參考伍潔芳《50 大電影音樂發燒書》（遠流，1997）。劉婉俐之《影樂、樂影》（揚智，2000），作者以文學的筆觸、精湛的音樂素養介紹了重要的大師及解析部分電影，感性的讀者一定會愛不釋手。藍祖蔚之《奧斯卡獎作曲家的故事》（商周，2003）與藍祖蔚的《聲與影：20 位作曲家談華語電影音樂創作》（麥田，2002），分別針對中西重要配樂大師加以介紹，喜愛電影的讀者，想必不願意錯過。桑慧芬的《影像閱讀時代》（五南，2005），非常適合音樂系的學生，作者將音樂作為解析符號的工具，深度分析音樂結構拆解下的影像意義。葉月瑜的《歌聲魅影：歌曲敘事與中文電影》（遠流，2000），以論文的方式呈現，適合社會科學院的學生。我在本文的介紹，也很隨意的引用前述作者的觀點，不敢掠美。此外，久石讓也出了一本自述電影配樂心路歷程的創作經驗《感動，如此創造：久石讓的音樂夢》（何啟宏譯，麥田，2008），值得一讀。本文部分內容也見諸我近十年前的一篇專文「影音教學與輔導：以電影配樂為例」，收錄在林志忠等著《E 世代教師的科技媒體素養》（高等教育，2003）一書中。最後，我要推薦「洛伊爾

懷思電影音樂網站」，版主可能是國內電影配樂素養最好的前幾名，
本文的許多資料，也來自該網，我也要在此謝謝暨南國際大學的馮
丰儀教授，我趁著曾有的師生情緣，強迫她赴美遊學學業繁忙時，
義務幫我收購許多國內絕版的二手 CD。

本章主要改寫自筆者〈你不能不聽的電影音樂〉，《中等教育》（61
卷 2 期，2010），頁 178-200。

2

從本土看世界：
華語電影論

邵氏電影析論

華人片廠的極致

　　民國 50、60 年代，邵氏兄弟公司開創了華人有史以來最大的電影公司，無論從片場規模、年度片產、明星制度，都不遜於西方，也奠定了香港成為東方好萊塢的美譽。年輕的朋友可能不完全知道，民國 60 年代，「國片」（包括港台）全盛時期，每年可生產逾三百部影片，是好萊塢、印度外的第三勢力。而當年香港邵氏兄弟公司的電影，廣受台灣觀眾歡迎，現在四十歲以上，特別是五、六十歲的人，對於邵氏的電影應該都會有深厚的情感。不過，邵氏公司在千禧年之前對於其影片的版權，非常慎重，不僅嚴重阻礙了學者對邵氏電影的研究，也使得廣大的觀眾無緣重溫當年明星的丰采。所幸，2001 年，大馬東亞衛星集團斥資六億港幣，成立「天映娛樂」，購入 760 部邵氏電影，全新數位修復，邵氏電影得以風華再現。

　　除了少數李翰祥、胡金銓的電影外，全盛時期的邵氏電影，並沒有得到港台影評的正視。不過，我們今日站在一時代洪流的發展軌跡，從更大的政經脈絡，甚至是全球化下的東西相互搓揉中，掃描當年的邵氏電影，也可以獲得一些新的詮釋。首先，1966 年中共

的文化大革命，直接導致左派電影在香港的式微，在政治選擇上，邵氏公司與台灣更為密切，也更能提供邵氏「國語」（相對於粵語）電影票房的保障，一連串黃梅調、歷史劇、宮闈片、古裝武俠片，同時滿足了港台（特別是台灣）政治弱勢下，對「文化中國」的想像。邵氏的「國語片」在港台，分別加速了在地粵語片、台語片的式微，政治、藝術之間的互動，饒富生趣。而邵氏旗下的俊男美女，產出了多部賺人熱淚的文藝片，更是不在話下。對照於東洋、西洋當時的歌舞片傳統，邵氏也引進了日本的導演，生產了多部歌舞片。當然，黃梅調之後，最能代表邵氏電影的是新派武俠片，從武俠片到功夫片，邵氏電影也見證了華人武俠功夫電影的興衰，而今天好萊塢的動作片也幾乎離不開華人早已熟悉的功夫橋段設計了。其他諸如喜劇、諜戰、恐怖、科幻、情色、社會寫實類型，邵氏也都有著多元性的開拓。

　　本章即擬回到民國50、60年代政經文化氛圍，重新省思邵氏重要電影的文化意涵與風格、初步分析與政經的互動。相較於其他類型電影，東方的武俠片或功夫片，最吸引西方人的興趣，但也最沒受到嚴肅的對待。隨著李安《臥虎藏龍》及眾多港台動作好手活躍好萊塢，我們實在應重新正視武俠功夫片的研究。在邵氏的武俠片中，張徹（1923-2002）無疑居最重要的地位。現在揚威好萊塢的吳宇森，即曾擔任張徹的副導，充分發揮張徹的暴力美學及男性俠義精神。在邵氏的數百部武俠功夫電影中，本章即聚焦於張徹的武俠功夫電影，作深入的分析，希望能為學子開拓出本土武俠功夫電影的分析典範。文藝片、黃梅調、新式武俠片是當時邵氏電影的主流。民國50年代中，文藝片一度式微，民國60年代當台灣「二秦二林」（是指秦祥林、秦漢、林青霞、林鳳嬌）蔚為風潮時，邵氏的文藝片及黃梅調就已接近停產，武俠片乃一枝獨秀。從政經文化的脈絡

分析電影，早已不是新鮮事（李天鐸，1997；盧非易，1998）。廖金鳳、卓伯棠、傅葆石、容世誠（2003）的合輯，為邵氏電影近年來最新的論文集。而羅卡、吳昊、卓伯棠（1997）早已針對香港電影類型作了精彩的解析。天映娛樂策劃，吳昊主編（2004a）的《邵氏光影系列——古裝、俠義、黃梅調》、《邵氏光影系列——武俠、功夫片》（吳昊主編，2004b）以及陳煒智（2005）的《我愛黃梅調》都提供了筆者搜尋電影的重要閱讀文本。劉成漢（1992）的《電影賦比興》，也很認真的分析了邵氏電影的美學，這些著作都提供了筆者直接的啟發，而張徹 1989 年首版的文集《回顧香港電影三十年》（張徹，2003），更是我直接的一手資料。

　　除懷舊外，今日重溫邵氏電影仍可以看出許多嚴肅的意義或教育啟示。畢竟這是華人片廠空前的極致成就。「文化中國」的政治圖騰，固然可能流於八股，不過，在今天「去中國化」的台灣所可能產生的史盲現象（我上課有時引出的歷史典故，有半數大學生已渾然不知），應該會有些歷史教學的意義。邵氏時裝文藝歌舞電影的素材，也有助於我們理解民國 50、60 年代港台的社會文化氛圍，進而更能體會華人世界文化價值的變遷。以現在科技效果來看當年的邵氏電影，當然有些技巧、情節會有恍如隔世的感覺，筆者不擬從西方的既定形式美學及電影論述中打轉，而直接從張徹的電影文本中，詮釋其意義，希望能不挾洋自重的建立起本土性的武俠功夫論述。而本文的行文筆觸與結構，並未完全遵照嚴謹學術論述。我仍然期待本章能讓「五年級」之前的世代共同回憶成長的歷程，能成為與長輩們共同休閒的話題；如果能吸引到年輕一代的大學生擺脫政治正確或各種聲光化電的要求，以同情諒解的方式，去欣賞你們出生前港台曾經風光一時的作品，並放置在整個電影、文化乃至生活上的時間長流中，共同增添我們對華語電影變遷軌跡的掌握，

從而拉進學術／藝術／實踐的距離，更是筆者不敢預期的心願了。

■古裝、歷史、黃梅調：文化中國的想像

　　1958 年的《貂蟬》、1959 年的《江山美人》所造成的票房成功，反映的是港台對於古中國的想像。黃梅調原是湖北、安徽的地方戲曲，經過現代化的編曲，再結合傳統忠孝節義、才子佳人及民間故事、老嫗能解的情節與歌詞，的確撫慰了大批避居港台華人的鄉愁。陳煒智（2005：11-12）的研究與分類，有助於我們掌握邵氏的黃梅調電影：

歷史分期	片名	導演	主要演員	台灣上映年
前古典期	貂蟬	李翰祥	林黛、趙雷	1958
	江山美人	李翰祥	林黛、趙雷	1959
第一實驗期	紅樓夢	袁秋楓	樂蒂、丁紅	1963
	白蛇傳	岳楓	林黛、趙雷、杜娟	1963
第一古典期	楊貴妃	李翰祥	李麗華、嚴俊、李香君	1962
	王昭君	李翰祥	林黛、趙雷	1965
	鳳還巢	李翰祥、高立	李香君、金峰	1963
	楊乃武與小白菜	何夢華	李麗華、關山	1963
	玉堂春	胡金銓	樂蒂、趙雷	1964
	梁山伯與祝英台	李翰祥	凌波、樂蒂	1963

歷史分期	片名	導演	主要演員	台灣上映年
第二 實驗期	閻惜姣	嚴俊	李麗華、嚴俊	1964
	七仙女	陳一新、 何夢華	凌波、方盈	1963
	喬太守亂點鴛鴦譜	羅臻、 薛群	丁紅、李香君、 金峰	1964
	潘金蓮	周詩祿	張仲文、張沖、 白雲	1965
	血手印	陳一新	凌波、秦萍、李菁	1964
	雙鳳奇緣	周詩祿	凌波、方盈、金漢	1964
	蝴蝶盃	張徹、 袁秋楓	丁紅、金峰	1965
	三更怨	何夢華	丁紅、李婷、金漢	1967
第二 古典期	花木蘭	岳楓	凌波、金漢	1963
	萬古流芳	嚴俊	李麗華、凌波、 嚴俊	1964
	魚美人	高立	凌波、李菁	1965
	宋宮秘史	高立	凌波、李菁	1965
	寶蓮燈	岳楓	林黛、鄭佩佩、 李菁	台灣禁演
	西廂記	岳楓	凌波、方盈、李菁	1965
衰弱期	魂斷奈何天	高立	凌波、李香君	1966
	女秀才	高立	凌波、金峰	1966
	女巡按	楊帆	李菁、蕭湘、祝菁	1967
	金石情	羅維	凌波、林玉、羅維	1968
	新陳三五娘	高立	凌波、方盈	1967
	三笑	岳楓	凌波、李菁	1969
尾聲	金玉良緣紅樓夢	李翰祥	林青霞、張艾嘉	1977

除了前述黃梅調影片外，李翰祥（1926-1996）的《倩女幽魂》（樂蒂、趙雷主演，1960），以及《傾國傾城》（狄龍、蕭瑤主演，1975）、《瀛台泣血》（狄龍、蕭瑤、盧燕主演，1976）、張徹的《大刺客》（王羽主演，1967）、岳楓（1910-1999）的《妲己》（林黛、申榮均主演，1964）、何夢華（1929- ）的《鐵頭皇帝》（李菁、申榮均主演，1967，這是改編自國外「鐵面人」故事情節的東方版）。韓國導演申相玉的《觀世音》（李麗華、金勝鎬主演，1967）。程剛（1924- ）的《十四女英豪》（盧燕、凌波、何莉莉主演，1972，這是民國70年代轟動港台的港劇《楊門女將》的故事原型）。此外，李翰祥結束台灣國聯片廠重返邵氏所拍攝的一些「風月片」，如《風流韻事》（1973）、《金瓶雙豔》（1974）以及一系列的乾隆皇帝下江南等片，都是邵氏重要的古裝歷史劇。

從上述簡要的概覽中，古裝歷史黃梅調涵蓋了中國歷史四大美女、忠孝節義的歷史，如《萬古流芳》（嚴俊導演，李麗華、凌波主演，1965，程嬰捨子救趙氏孤兒的忠義事蹟）、流傳民間耳熟能詳的神話或戲曲，以及文學作品等。這些作品成績或許良莠不齊，以今日之觀點，年輕的朋友可能會覺得格格不入，但我們不要忽略了電影前輩們許多獨創的技法與美學觀。

以《梁山伯與祝英台》為例，除了片首一個極短的側面特寫，帶出祝英台主觀所見市街遠景，以介紹她「眼看學子求師去」的心情之外，在真正介紹祝英台出場的合聲唱段，鏡頭極慢地推近英台，在尾隨她步入深閨，沒有多餘的明星特寫讓飾演英台的樂蒂「亮相」，導演李安便曾在《紐約時報》的專訪中盛讚此手法可帶領觀眾自外在環境走進劇中人的內心世界，是極「中國式」的美學技巧。此外，

《梁》片中山伯的出場則連 Zoom in 鏡頭都省略了，李翰
祥直接讓梁山伯現身在水墨天青的森林小徑，然後瀟灑斜
立在淡彩山水中歌詠天然美景，一句「遠山含笑，春水綠
波映小橋」不僅蕩氣迴腸，更讓他化為螢幕長卷中的畫中
人物，而非峭然孤出的長亭過客……（陳煒智，2005：
21）

　　許多老師抱怨學子國文程度逐年滑落，黃梅調電影的敘事文本，
在潛移默化中，當然也有助於學子對文字的駕馭。當年邵氏的古裝
黃梅調所載負的雋永文字，實在彌足珍貴。

▓ 文藝、歌舞片：傳統、現代的搓揉

　　民國 40、50 年代，「文藝片」逐漸成為港台的類型電影。大體
上，傳統家庭倫理、感情特寫、浪漫愛情、社會關懷以及當代文學
作品改編，大致都可歸入「文藝片」的範疇。不過，學者們對於何
謂「文藝片」卻也有著迥然不同的界定，有些學者甚至於認為「文
藝電影」一詞不能成立，在國外有「藝術電影」（Art Cinema），
卻沒有「Literary Movie」。蔡國榮（1985：4）曾論及「文藝」一詞
在語意上，包括了「文學與藝術的合稱」與「文學的極致表現」兩
種意義，「依此意義延伸，文藝片並非單指哪一種類型，只要題旨
深遠，能激發觀眾情感共鳴，可以當作藝術品欣賞的，就是文藝片，
無論是以歌舞、戰爭作背景，以武打、恐怖片作為手段，只要能抒
發人類永恆的感情，反映時代的精神，就不應排除於文藝片的範疇
之外」。雖則如此，我們一般講的「文藝片」，仍泛指當代表現人
倫、愛情親情的內涵。邵氏公司在民國 40 年代所攝製的文藝片恐已

散失。民國50年代，古裝、黃梅調當道，新派武俠片的快速崛起，也壓縮著文藝片的發展。

李翰祥的《後門》（胡蝶、王引主演，1960）改編自徐訏的經典小說，敘述一對夫婦膝下無子女，鄰家小女孩父母離異，生父不養，後母不理，常在後門無語問天，這對夫婦乃收為養女，可是一日親生母出現……。再平凡不過的劇情，卻帶出了真摯又遺憾的情感。片中失去親生父母之愛的小女孩曾流下寂寞的眼淚，親生母流下愧疚的眼淚，中年夫婦更流下失望的眼淚，不只是賺觀眾的熱淚，也為本片贏得第七屆亞洲影展最佳影片。

陶秦（1915-1969）的《不了情》（林黛、關山主演，1961）也算是華語片的文藝經典，故事敘述一歌女與青年建商相戀，青年父親突然身亡，遺下大筆債務，面臨破產，歌女為解情人危機，不惜賣身求錢，青年誤會歌女移情別戀，最後雖然誤會冰釋，但歌女癌症沉疴，她仍不忍以垂死之身，重累愛人，乃悄然遠遁……。雖是很八股的敘事，但是在王福齡的主題曲烘襯下，使《不了情》也名列華語片經典。

以抗戰及政府遷台作時代背景，陶秦執導王藍的同名作品《藍與黑》（林黛、關山主演，1966），動盪的大時代，迴蕩的兒女私情，足堪邵氏文藝片的高峯；羅臻（1924-2003）的《烽火萬里情》（凌波、關山主演，1967）、何夢華的《血濺牡丹紅》（葉楓、金漢主演，1964）、胡金銓的《大地兒女》（陳厚、樂蒂主演，1965），分別是以軍閥割據、日本侵華作時代背景，這類戰爭文藝片，當然也都反映了特定時空「政治正確」下的時代意義。

有岳老爺之稱的岳楓（1910-1999）也是邵氏文藝片的翹首，其《兒女是我們的》（凌波、楊帆主演，1970），足足早了後來轟動台灣、大陸的電視劇「星星知我心」十餘年，《啞巴與新娘》（凌

波、金峰主演,1971)也擺脫了俊男美女的敘事手法,表現出啞巴善良的情愫。

中年早逝的秦劍(1926-1969)也是邵氏文藝片的好手,《何日君再來》(陳厚、胡燕妮主演,1966)、《碧海青天夜夜心》(關山、葉楓主演,1969)、《春蠶》(關山、葉楓主演,1969)、《相思河畔》(金漢、胡燕妮主演,1969)俱為代表作。秦劍的許多作品,男女主角常有不治之疾,藉此製造劇情張力。《黛綠年華》(陳厚、胡燕妮、李婷、祝菁主演,1967),是美國名片《小婦人》的東方版。

邵氏在很早就把文藝片的場景放到台灣。袁秋楓(1924-1998)的《黑森林》(張沖、鄭佩佩、杜娟、范麗主演,1964)與潘壘(1927-)的《蘭嶼之歌》(張沖、鄭佩佩、何莉莉主演,1964),最早以原住民的聚落為背景。潘壘的《情人石》(鄭佩佩、喬莊主演,1964)以台灣漁村作背景,漁郎出海未歸,傷心絕望的女性們日復一日、年復一年的等待,化為一座座的情人石。而在台灣民國60年代「二林二秦」文藝愛情全盛時期之前,邵氏就已經完成三部瓊瑤原著的電影:《船》(陶秦導演,1967)、《紫貝殼》(潘壘導演,1967)、《寒煙翠》(嚴俊導演,1967)。此外,潘壘執導的《落花時節》(柯俊雄、張美瑤主演,1968),是以日據時代的台灣為背景。一帝大學生與少女相戀,男生徵召入伍而失蹤,少女遺有一子,為了生活而執壺賣笑,數年後,男生卻奇蹟歸來,千辛萬苦找到女生,女生卻自慚形穢,在櫻花飄落的時節,結束生命。很「傳統」的敘事結構,潘壘大致掌握了當時的時代氛圍,處理起來,濃淡得宜。

為了因應無歌不成片的黃梅調壓力,也為了展現1960年代戰後的青春新氣息,青春歌舞片也在邵氏文藝片中佔有一席之地。陶秦

的三部曲是為代表：《千嬌百媚》（林黛、陳厚主演，1961）、《花團錦簇》（林黛、陳厚主演，1963）、《萬花迎春》（陳厚、樂蒂主演，1964）。邵氏並從日本借將，井上梅次（1923-）的系列電影，如《香江花月夜》（陳厚、鄭佩佩、何莉莉、秦萍主演，1967）等可為代表。

　　一般來說，邵氏的文藝片或描寫大時代的兒女私情，或描寫家庭倫理的溫馨，編導並沒有批判時代的企圖。日籍導演中平康（中文化名楊樹希）所執導的《狂戀詩》（胡燕妮、金漢、楊帆主演，1968），描寫一對親兄弟爭戀一美艷少婦，悲劇收場。羅臻的《春火》（王羽、邢慧主演，1970）已初步探討兩代間的代溝問題，青年對家庭的不滿、怒火轉而化成青年人本身激烈的愛火。宋存壽的《早熟》（恬妞、凌雲主演，1974）與何夢華的《少年與少婦》（汪禹、胡燕妮主演，1974），分別探討「老少配」的情愫。陶秦的《雲泥》（井莉、楊帆主演，1968）很明顯的受到了同期西方心理劇的影響，藉著醫師治療女病人的過程，描寫少女被壓抑的情感。

　　大體上，邵氏的文藝片受到新派武俠功夫片的擠壓，在民國60年代曾陷入低潮，反而是台灣同期「二林二秦」小成本的愛情片取而代之。不過，邵氏文藝片的傳統，一直未曾間斷。楚原的《愛奴》（何莉莉、貝蒂主演，1972）、蔡繼光（1946-）的《男與女》（鍾楚紅、萬梓良主演，1983）、許鞍華（1947-）的《傾城之戀》（繆騫人、周潤發主演，1984）、關錦鵬的《女人心》（繆騫人、周潤發主演，1985）、黃玉珊的《雙鐲》（陳德容主演，1991）、方令正的《唐朝豪放女》（夏文汐、萬梓良主演，1984），以「女詩人、娼妓、女道士、女雙性戀者、女兒手」為主題，即使以今天的觀點，從形式美學到電影內涵，前述影片都具有華語電影的經典意義。

　　此外，邵氏當時為顧及市場需求而拍的許多社會變態、恐怖電

影，不乏佳作。像桂治洪（1937-1999）的《蛇殺手》（1974）、《邪》（1980），都是那個時代不可多得之作。吳昊主編（2005）的邵氏電影介紹，即曾以「第三類型電影」為名，分別涵蓋「特務片」、「青春片」、「艷情片」、「笑片」、「恐怖片」、「社會奇情片」、「科幻片」等類型，這些電影大致也反映了1970年代香港的社會風貌，影片的藝術價值不高，卻也具有社會實踐的意義。

新派武俠、功夫的推手：張徹

　　民國17年平江不肖生向愷然的《江湖奇俠傳》，上海明星影業公司拍成《火燒紅蓮寺》（1928）系列，武俠電影在中國早期影史上，就已具備了類型電影的特色。廈語片、粵語片，也一直承繼此一傳統。以關德興所飾演的《黃飛鴻》系列是很在地的香港武俠類型電影。正當民國50年代初，文藝電影、黃梅調電影或陷入瓶頸，或已發展至高峰，從市場的需求來看，重新發揚武俠電影，毋寧算是最有把握的方式。隨著邵氏清水灣影城的創建完成，與日本的交流（當時日本的武士道電影早已粲然備至）所帶動的技術硬體的革新，如果再有順應政治需求，而能反映大眾心理投射的社會或文化心理機制，「武俠片」重新成為華語片的類型，也就不足為奇，邵氏公司在民國50年代所開發出的新派武俠片，正處在這些時空背景的輻輳上。

　　首先，作為一種順應政治的抉擇，只要不是借古諷今，建立在歷史劇上的武俠片，幾乎都有其先天保守的性格。杜雲之指出：

　　在這種〔五倫〕倫理觀念支配下生活的中國人，大多只知道自己和家族，缺乏整體的社會觀念。因此，忠君愛國的

思想，只是極少數的做官食祿的知識份子所有。就是社會
正義的伸張，一般人也是漠不關心的。這是中華民族性上
的缺點。俠義精神雖胎化於倫理觀念，但它有所不同的是，
除了重視自己的家族外，對忠君愛國思想和伸張社會正義，
它是非常重視的！而且不惜用生命去達到這理想。因此，
在歷史上我們讀到許多慷慨激昂的俠士故事，如荊軻刺秦
王，聶政刺（相國）韓傀，專諸刺王僚等等犧牲自己生命
去追求理想的可歌可泣悲壯故事。（吳昊主編，2004b：
23）

《大刺客》（張徹導演，1967）、《十二金牌》（程剛導演，
1970）、《十四女英豪》（程剛導演，1972）都是顯例。後兩部電
影不約而同的得到金馬獎九、十一屆優等劇情片獎，也說明了歷史、
武俠片的政治保守性格。從粵語片的《黃飛鴻》系列，到張徹的武
俠片，乃至民國60年代後劉家良系列的武打片所彰顯的「武德」，
都可看出武俠或功夫片保守的力道。當然，過度的文以載道，並不
符合電影的商業性格，更多的武俠電影，幾乎都寄寓在沒有特定時
空的古代，從政治現實中退卻，卻又保守的執行傳統的價值。

根據張徹自己的分析：「我那時提出『陽剛』口號，自是對中
國電影一向以女性為主的反動，但卻因此扭轉了風氣。」（張徹，
2003：51）的確，新派武俠電影發展之初雖然也有秦萍、鄭佩佩等
俠女，不過，從王羽、羅烈，到狄龍、姜大衛、岳華，再到傅聲、
戚冠軍、陳觀泰、劉家輝等，的確一掃過去重女輕男的傳統。盧偉
力指出：

或許是青年一代男性，在上一代的壓抑之下，未找到自己

生命的方向，需要借電影的動感來宣洩心中之無端的鬱悶。
這份鬱悶並不是因為青春期思慕異性，而是屬於男性本身
的。從這個角度看六〇年代末，七〇年代初的香港，或許
有新的發現。這是性別能量、心理特質、與時代、歷史位
置及文化身分的互動。（2003：309-310）

　　筆者大體上同意盧偉力的觀點。不過，筆者認為張徹的陽剛電
影，仍然存在著一種對異性思慕的壓抑與替代。在民國 50、60 年
代，台港經濟逐漸起飛，政治、社會價值相對保守的蛻變階段，青
少男們對異性有愛說不出（或不能說）的半壓抑時代，俠士們為了
忠烈、國家乃至同性情誼，而犧牲（壓抑）對異性的情感，其實也
是一種對異性示愛的「浪漫」方式，而這種壓抑轉而對銀幕惡人的
「盤腸大戰」的悲壯性格，同時滿足了萬萬千千銀幕下男性觀眾在
現實生活中的自我認同。不管是對異性求愛受挫的自我形象維護、
與異性示愛過程含蓄的「印象整飾」，還是新舊交替，受摩登文化
衝擊的直接暴力宣洩，武俠電影（相對於文藝電影）為男性觀眾提
供了另一種心理補償與認同的機制。甚至於有論者指出：「男性的
充斥造成女性地位的卑微或全面失蹤。張徹的電影極力強調男性間
的情誼，女性只得退為內向的家庭人物，註定無法參與男性的世界。
這種安排有相當濃厚的同性戀暗示……。」（焦雄屏，1988：
89-90）

　　從最鉅觀的政治性來看，武俠電影所表彰的忠孝節義、好人受
盡屈辱，終於戰勝邪惡，頗能鞏固既有的權力秩序，如果再以特定
時代或民族紛爭來撩撥，更能激發民族主義，修補現實受挫的國家
形象（李小龍的電影，以及民國 50、60 年代台灣棒球的「三冠
王」，都有類似的民族撫慰效果）。從另一方面，民國 50、60 年

代，戰後的嬰兒潮成長，人口結構改變，觀影人口下降。港台經濟
發展所帶動的第一波消費觀，以及青少年們領受上一代壓力的苦悶
而又好奇於社會進步，武俠電影對青少年而言（特別是男性），無
論是循規蹈矩的乖乖牌，還是叛逆的小太保們，其實是可以得到暫
時的替代性滿足與發洩。不管上一代壓力的傳承（反攻大陸的艱鉅
使命）、現實的束縛（升學競爭乃至政治戒嚴），半保守社會的情
感限制（異性擇偶的受挫、同志情誼的禁絕），武俠電影在民國
50、60 年代正提供了台灣（男性）觀眾一個獨特的心理發洩場域。

　　以上已從政經脈絡、青少男心理需求大致勾繪了張徹所開創的
新派武俠電影的時代脈絡意義。以下具體的從張徹代表性的作品中，
作更細部的分析。

張徹前期佳作：《獨臂刀》、《金燕子》

　　新派武俠從《江湖奇俠》（1965）、《鴛鴦劍俠》（1965）到
《琴劍恩仇》（1967）（俱為徐增宏導演，張徹策劃）開始，張徹
的《虎俠殲仇》（1966）、《邊城三俠》（1966）、《斷腸劍》
（1967）已成功的塑造了第一代「白袍小將」──王羽。《獨臂刀》
（1967）正式奠定了新派武俠電影的票房保證，眾多影評也一致認
為《獨臂刀》有較為完整的敘事結構、人物造型與心理刻畫。敘述
大俠齊如風遭仇家暗算，家丁拼死護主，齊如風感其忠義，將其幼
子方剛（王羽飾）撫養長大，方剛個性孤傲（對應當時社會對青年
的壓抑），遭齊如風之女齊珮（潘迎紫飾）及同門的排擠，在一次
比試中，被任性的齊珮斷臂，方剛帶傷雪夜遁跡天涯，被村女小蠻
（焦姣飾）所救，然懷憂喪志，遭人欺凌，自慚形穢的方剛日日消
沉，小蠻不忍，乃拿出殘卷刀譜，原來小蠻父親亦是一江湖人，曾
死命保護刀譜，終致身亡，小蠻母親憤而將刀譜焚燬，只剩殘

卷——左臂短刀輔助之用，方剛拿起追憶其父親捨身救主所遺的斷刀，終於悟出獨臂刀法。齊如風當年手下敗將長臂神魔，潛心破解齊家刀法，就在齊如風六十大壽之日，展開復仇，各路祝壽的齊家弟子，橫遭殺戮，方剛為報師恩，不忍同門師兄遭此浩劫，不顧小蠻勸阻，歷經惡戰，終以獨臂單刀誅滅長臂神魔師徒，拯救師門於危難之中，最後與小蠻悄然遠別……。

　　以電影技法所烘染的主題來看，北地雪影，一襲黑衣的方剛造型——壓抑、孤傲、忠貞；已運用了手提機去捕捉連場決戰（攝影指導阮曾三、攝影鄺漢樂）（張徹，2003：50-51），各場打鬥，層次井然（當時武俠片還未有正式的武術指導）。而張徹最被人詬病的陰陽失調，在成名作《獨臂刀》裡，也有很雅緻的處理，村女小蠻無論是在江邊救剛，或特別是一場江邊——溪水、茅舍、垂柳背景下敘情的文戲，王羽、焦姣在邵氏人工化的新建影城，塑造了一封閉卻有韻味的靜態美學。即便是日後以布景雕琢著稱的楚原奇情電影，亦難見此恬淡之情。而王福齡片頭撩撥琴斷的配樂，也是他為邵氏逾百部電影配樂的傑作之一。

　　《金燕子》（1968）也是張徹早年的代表作之一，鄭佩佩所飾演的金燕子延續著《大醉俠》（胡金銓導演，1966）裡女扮男裝的造型。金燕子行俠仗義，一日被仇家暗算，幸得俠士韓滔（羅烈飾）所救，韓滔情深義重，無奈金燕子心裡已暗許師弟銀鵬（王羽飾），銀鵬一襲白衣，個性孤僻，雖也行俠仗義，不過其假金燕子之名，下手毒辣，使惡人聞之喪膽，銀鵬之所以如此，其實是暗戀著金燕子。韓滔與銀鵬為「情」當然得一較高下，兩人交手，韓滔居於下風，只見銀鵬突然飛身一撲，韓滔見機不可失，青仗劍直刺銀鵬之腹，原來銀鵬是要對付前來偷襲金燕子的仇家。韓滔誤殺銀鵬，悔恨不已，直呼銀鵬為天下第一劍俠，金燕子也終於對銀鵬表達自己

的愛慕之意，孤傲的銀鵬卻背對著金燕子，同是「男人」的韓滔快速帶著金燕子離去，他了解銀鵬要在金燕子心目中永留青春玉樹臨風的俠士形象，不要見其肚破腸流的窘境……片子尚未結束，仇家嘍囉續至，銀鵬繼續「盤腸大戰」，盡殲來眾。最後韓滔遠去，金燕子留在天下第一劍俠墓前，長伴而終。劉成漢曾引國外學者T. Rayns 運用符號學解析《金燕子》的說法：

> 金燕子鄭佩佩的金色衣裳代表純潔和有價值的獎品，而她經常在瀑布旁邊出現，是瀑布一方面代表了女性的溫柔，另一方面亦代表她內心的激動。兩個愛她的男人是相剋的。王羽銀鵬的銀即是鋼，亦代表剛烈報復和跳動的火，羅烈韓滔的一身黑衣是堅忍自制的，亦代表土，土是家鄉、可靠的，亦是魯鈍的，火土便自然相剋了。（劉成漢，1992：239）

　　劉成漢在文中是要提醒西方人不要太一廂情願的用其電影語法妄圖了解東方電影，否則會流於膚淺皮相。不過，Rayns 的分析，對照《金燕子》的文本，縱然有些牽強，這也不能否認張徹對於構圖、色彩，乃至選景的用心。就筆者的從小觀影經驗，類似銀鵬一身高傲，「愛你在心口難開」的俠士造型，不正反映了我們大多數不善言辭、長相能力平凡至極的庸庸之輩，在現實生活中求偶受挫，所反向投射出的自戀英雄性格嗎？而銀鵬在片中留詩向金燕子示愛（是由張徹作詞，且親手書寫）之詩句：「蕭然一劍天涯路，鵬飛江湖，九霄雲高不勝寒；關山萬里，棲之何處？問王謝舊時燕子，飛入誰家？」亦非常切合主題，展現了張徹豐富的人文素養。只可惜張徹日後並沒有陰陽調和的繼續深入發掘，反而更陽剛的詮釋悲

壯與男性情誼。今日重溫《獨臂刀》與《金燕子》，更讓人珍惜張徹早年含蓄論情的細緻功力。

男性同盟、暴力美學

　　獨臂刀王羽離開邵氏赴台發展後，狄龍、姜大衛起而代之，《報仇》（1970）、《十三太保》（1970）、《大決鬥》（1971）、《無名英雄》（1971）、《拳擊》（1971）、《雙俠》（1971）、《新獨臂刀》（1971）等俱為代表，時代背景從唐朝、民初到現代，打得好不暢快，不變的是英雄們為國為兄為友，少不得要「盤腸大戰」，相較於王羽時代，友情、義氣的男性情誼註冊商標更為明顯。《十三太保》描述唐朝末年，沙陀人李克用受唐朝招撫，前來協助平黃巢之亂，片頭是李與眾養子（收了十三個，好不熱鬧），在軍營中取樂，有別於其他導演用宮廷舞女串場，取而代之的是男舞者雄雄有力的翻滾。眾養子們一起喝酒吃肉，然後在一個熊熊烈火的大鼎上，「張徹導演」陽剛的正字標記結束片頭（盧偉力，2003：313）。在《馬永貞》（1972）一片，片頭選用上海灘的懷舊照片，卻用暗紅色作襯底，暗示著上海灘的血淋淋世界，馬永貞也必須用鮮血在這個世界裡生存（或死亡）。王羽時代的盤腸大戰，受制於歷史的宿命，並未特別突顯男性情誼，狄龍、姜大衛時代，男性同盟的情誼及暴力美學，則正式確立。《無名英雄》片末，狄龍、姜大衛、井莉三人在軍閥亂槍中死亡，三人鮮血淋漓的三手緊靠在一起，也是別開生面的結合異性感情與同性友情的生死情誼。

　　1972 年的《馬永貞》與《仇連環》，是張徹暴力美學的代表作。山東青年馬永貞（陳觀泰飾），身無分文，赤手空拳來到上海灘，他先遇到英雄惜英雄的譚四爺（姜大衛飾），兩位正派強者一開始先行較量，結果不分高下，適可而止。可是譚四爺的激勵，以

兄弟相稱，馬永貞心裡其實已許了譚四。後來，馬永貞靠自己之力逐漸打出天下。他愈成功，他所暗戀的金鈴子（井莉飾）就離他愈遙遠。在金鈴子看來，馬永貞愈追求權勢名利，就愈趨向死亡。楊暗算了譚四爺，馬決定替譚報仇。其實，馬永貞既沒有與譚四爺結拜，也沒有為譚工作，只因為譚曾經惺惺相惜的鼓勵過馬，這是一種很浪漫的男性情誼。最後，馬赴了楊的死亡之約──青蓮閣。導演首先安排快斧暗算，使馬先受重傷，觀眾已可預知又是一場盤腸大戰，猛男強忍著痛苦，以暴制暴，也合法化了馬自己也成為殺戮者，他死命的邁向樓梯──集權勢名利仇恨之場所，最後用盡全身之力，撞毀樓梯，他報完仇後，「馬永貞在倒在地上前，身體的搖動，在慢鏡頭下彷彿舞蹈。對於強者，死亡是暴烈極致後的淨化」（盧偉力，2003：315）。

劉成漢也曾用有趣的「比興」來詮釋張徹的敘事手法：

> 山東青年馬永貞來到大都市上海幹苦力，屈居在小閣樓中，受到房東的侮慢，但他用功夫擊退黑幫的打手時，房東立刻諂媚地恭送他向小閣樓的木梯昂然踏上。這不但是一個有趣的比興運用，還與整個故事的結構巧合，即是一道險斜的梯子直上一個棺木式的閣樓。所以當馬永貞帶著勝利的微笑步上梯級時，那實在是一個特別諷刺的凶兆。
> （1992：269）

筆者完全同意劉成漢的分析，馬永貞最後在青蓮閣殞命，上樓追殺楊的慘烈過程，的確與初試啼聲步上小閣樓的微笑表情，形成強烈對比。附帶一提的是，《馬永貞》取得非常可觀的賣座成績後，王羽在台灣第一影業公司所攝製的《霸王拳》（丁善璽導演，

1972），也是同樣的素材，王羽雖是張徹第一代盤腸大戰的白袍小將，在《霸王拳》裡，最後也被利斧砍死（其實未死，有續集），與《馬永貞》相較，《霸王拳》少了張徹悲壯、慘烈、同性情誼的內蘊，而《霸王拳》之後，又有《馬素貞報兄仇》（丁善璽導演，燕南希、王羽主演，1972）（黃卓漢，1994：184-187），更是與張徹鞏固男性情誼的暴力美學相去更遠了。不管我們支不支持、喜不喜歡張徹男性同盟的意識型態，他東式的暴力美學，的確開風氣之先，吳宇森在接受了美義西部片的技法後，更進一步的形構其暴力美學的風格，也算是張徹的進一步發揚光大了。1997 年邵氏停止拍攝電影多年之後，仍由元奎、劉鎮偉融合當年的《馬永貞》、《仇連環》兩片的情節，重新推出新版《馬永貞》（金城武飾演），亦可看出邵氏公司對這部電影的情感了。

　　男性情誼既然成為張徹暴力美學下的註冊商標，由之而產生的背叛呢？《十三太保》李存孝（姜大衛飾）正是因為遭到同門其他養子的嫉妒，而慘遭五馬分屍，最後養子們互鬥，死傷大半，同門相殘的悲劇正是如此。張徹第二代狄龍、姜大衛系列的電影中，兩人在多部片中，常共列男主角，相濡以沫。1973 年的《刺馬》（2007年的《投名狀》即是本片的新拍）則是男性同盟之下一個傑出的反諷。片中以清朝的故事「張汶祥刺馬」為主軸，敘述張汶祥（姜大衛飾）、馬新貽（狄龍飾）、黃縱（陳觀泰飾）因緣結拜，黃為綠林好漢，米蘭（井莉飾）為其妻子，馬飽讀詩書。時值太平軍叛亂，馬投效清軍，憑藉其實力節節高昇，並引進張、黃兩弟共立戰功。可是他與米蘭卻產生不倫之戀，便因勢藉機害死結拜兄弟黃，最後張汶祥為義而在大軍森嚴下，單身赴會，為死去的兄弟黃縱討回公道。飾演馬新貽的狄龍曾以本片雙雙獲得亞太影展及金馬獎的演技殊榮（筆者印象裡也是俠客狄龍從影生涯裡唯一的反派例子）。在

《刺馬》一片裡,張徹把一個追求名利(與「奮發向上」其實是同義語)的青年,刻畫得入木三分,而井莉崇拜奮發向上、滿腹經綸的馬新貽,卻又受制於名分壓抑下的情愫,也不忍令人苛責,《刺馬》不僅是張徹電影暴力美學正字標記外,少數深度刻畫人性愛情、友情衝突的作品,放眼民國50、60年代的武俠功夫片,也是不可多得之作。片中一幕狄龍為了表達向上追求權勢,不惜衝破一切阻礙的決心,他腳踢庭園的裝飾造景橫木,井莉接著入鏡,令人印象深刻。

張徹從古代、清末到民初,乃至時裝片,穿梭在時空的旅程下,《年輕人》(1972)、《叛逆》(1973)、《朋友》(1974)是他時裝片的代表,《叛逆》在片頭意有所指的好像在勉勵青年人不要認同片中叛逆青年的暴力形象(應該是為了配合當時台灣的電檢),不過處理得很一廂情願,這些電影也都有不錯的票房,不知是否如此,使得張徹並不想認真處理其暴力色彩對當時年輕人心理影響的深層蘊義,這使得張徹並沒有透過較為現實的時裝片,去發掘男性同盟、情誼等有別於傳統武俠功夫片的深度作品,殊為可惜。

長弓時期的張徹:匡復少林、青春小子

邵氏在民國60年代在全盛時期黃梅調及新派武俠片所創的高峰基礎下,從片場生產到戲院映演,有了更進一步的垂直整合機制,也更為壯大,也因此需要更多的片源,故也網羅了許多台灣的導演或用包拍的方法,攝製了許多武俠電影,諸如郭南宏的《劍女幽魂》(1971)、辛奇的《隱身女俠》(1971)、林福地的《大內高手》(1972)、巫敏雄的《龍虎地頭蛇》(1973)、李作楠的《鬼馬兩金剛》(1974)等。前述導演在民國60年代國片全盛時期,都有相當代表性的作品,辛奇與林福地更是台灣早期台語片時代的重要導

演。辛奇在接受日人的訪問時，曾抱怨邵氏要他重寫劇本，叫人很
受不了（川瀨健一著，李常傳譯，2002：85）。除了張曾澤以外，
其他導演大致與邵氏都沒有太多的合作，辛奇的抱怨或許可見端倪。
邵氏雖然視台灣為最大主力，不過，放棄了在台灣興建大型片廠的
計畫後，為了因應台北大世界院線的排片需求，張徹 1974 年在邵氏
支持下，於台北成立「長弓影業公司」，開拍多部以拳腳功夫為主
的武打影片，也在張徹作品中，佔有一席之地，值得在此一言。

　　自從《江湖奇俠》、《獨臂刀》之後的新派武俠，短短五年，
邵氏就已經攝製逾五十部以上的武俠片。雖然大體上都取得相當票
房，但也逐漸陷入疲態。《龍虎鬥》（王羽自導自演，1970）以及
韓人鄭昌和為邵氏所拍的《天下第一拳》（羅烈主演，1972），開
啟了以功夫拳腳為主的新世紀（王羽的知名度當然勝過羅烈，惟王
羽在《龍虎鬥》之後，離開邵氏，邵氏對於行銷《龍虎鬥》不免意
興闌珊，《天下第一拳》反而成為邵氏第一部揚威世界的拳腳功夫
片），接著李小龍的《唐山大兄》（1971）、《精武門》
（1972）、《猛龍過江》（1972）把華人功夫片帶到世界最高峰，
李小龍的這三部電影撇開他個人的真才實力與表演風格外，有著非
常濃厚的被壓迫情節，分別對南洋、東洋、西洋的欺凌，用拳頭替
華人雪恥，也很受其他第三世界被壓迫民族的歡迎。而《龍虎鬥》
與《天下第一拳》，也都有拳打日本武術的敘事結構，對照當時
「中」日斷交的時代氛圍，功夫片較之新派武俠片，寄寓在歷史典
故或莫名時空的忠孝節義，更是赤裸裸的灌輸保守的民族神話了。
比較令人好奇的是，張徹在這樣「反日」的民國 60 年代，並沒有跟
風的以中國拳打日本武術。不過，他卻更進一步的拍了用中國拳打
日本整個國家軍隊的《八道樓子》（1976）。

　　有了前面的背景鋪陳，再循著張徹一貫的男性情誼與暴力美學，

我們大致可以歸納「長弓」以降，張徹拳腳功夫片的原型、風格與特色了。

首先，在功夫的橋段設計上，雖然從《大決鬥》（1971）以降，《拳擊》、《馬永貞》、《仇連環》等武術指導已是劉家良等南派少林傳統班底，但一直要到長弓時期的《方世玉與洪熙官》（1974）、《少林子弟》（1974）、《洪拳與詠春》（1974）、《少林五祖》（1974）等，南派少林的硬橋硬馬拳腳，才真正得到銀幕初步的正視，石琪指出，李小龍死後，香港武打一度沉寂，全靠少林英雄得以復興，是張徹復興了廣東少林派功夫片（吳昊，2003：285），台灣更是受此影響，在民國64年以後，許多功夫片一律冠上「少林」二字。

再者，以「反清復明」為主的少林傳奇，「驅逐韃虜，恢復中華」，對於大好河山在赤色政權下，等待自由世界的民族匡復，「反清復明」其實也符合自由世界的政治正確性。

其三，根據張徹（2003：94）的說法，他之所以復興粵語片少林英雄的傳統是受到許冠文拍片「本地化」的影響，張徹重新把功夫片從遙遠的古中國帶入港人熟悉的歷史、地域傳奇中。當然，對台灣而言，長弓在台灣為何沒有在地化？或者是南派少林傳奇傳頌方世玉、洪熙官、胡惠乾、陸阿采等英雄人物，也在台灣大賣，並形成風潮，是何種機緣？張徹的方世玉由傅聲（1954-1983）主演，筆者印象裡孟飛在民國61年，即完成《方世玉》（蔡揚名導演，1972）。孟飛一襲白衣，手持白扇，刁鑽慧黠，並不在傅聲之下，一直到1978年，他飾演了多部方世玉的台產功夫片，與王道、黃家達俱為當時台灣知名的武打影星。已有學者為文指出邵氏電影與台灣的關聯（劉現成，2003）。長弓作為邵氏在台灣的衛星公司，為何沒有「本土化」，反而促成了港片武俠功夫的「在地化」，值得

作更深入的研究。

最後，吳昊（2003：286-287）指出，這一期南派少林傳奇的故事原型《萬年青》除了強調少林機關（如木人巷）和艱苦的練功外，主要的少林英雄已有著「青春無敵、功夫小子」的青春氣息，張徹在狄龍、姜大衛後，培養了傅聲、戚冠軍、汪禹等「小子」，其實正呼應了1970年代的香港精神，這群新一代觀影人口反叛衝動、活潑頑皮、妄自尊大、背棄傳統，以傅聲為代表的方世玉，正捕捉了這一種青春的氣息。

前述四點的分析，引出了一個矛盾的結果，即張徹電影裡的悲壯性格，如何與刁鑽的「小子」取得和諧，而不顯突兀？長弓時期的少林英雄，雖然不見得都有盤腸大戰，但大多數片子的基調，仍然有其一貫的悲壯性，傅聲的逗趣在硬橋硬馬、正邪對立的敘事背景下，反而如紅花綠葉，重要的是慧黠的傅聲並不無厘頭，這對於1970年代中，港台經濟起飛之初，年輕人逐漸萌發抗拒傳統的新視野，尚無明顯的格格不入。焦雄屏指出：

> ……男性同盟與女性卑微，虛無自毀式的個人英雄，功夫對拆的半真實展現等。這些特點對七十年代的電影青年有莫大的吸引力，當時的娛樂工業並不太發達，社會的經濟正在起飛，年輕人有聯考、代溝及出路等壓力，對環境存有不滿與怨懟，於是，藉電影暴力來宣洩心中壓抑是方便而自然的選擇。（1988：89）

焦雄屏的分析，當然也適用在張徹長弓時期的作品，此一時期自由與共產仍持續對壘，經濟產業未完全更新，娛樂並未真正多元，但也深受現代化的娛樂洗禮，長弓時期傅聲的造型，反而成就了不

可多得的時代平衡。此一時期，承襲了張徹陽剛的傳統，生產了完全沒有女主角的《少林五祖》，但也有承襲《獨臂刀》焦姣淡雅樸素傳統女性形象的傑作《洪拳小子》（1975），而《洪拳小子》，也被公認是較有內涵的港台功夫片之一。

《洪拳小子》沒有反清復明，懷抱殺父深仇、武林派別恩怨的傳統武俠或功夫敘事窠臼。一個自小失怙的孤兒關風義（傅聲飾）到「興發隆」染織機房，去投靠師兄黃漢（戚冠軍飾），另一染織機房「貴連通」，卻嫉妒「興發隆」的生意，不時前來生事，結果小子關風義周旋於兩大染織機房間，他的師兄黃漢告誡小子要作自己，不要替老闆賣命，他的早年閱歷使他認清這些老闆從不把手下生命當作一回事。可是在「最好的房子」、「最好的女人」的報酬下，小子再也無法走回頭路，而逐步的走向毀滅，最後小子就在兩大機房的惡鬥下失去了生命，黃漢起而為師弟報仇……。

劉成漢特別注意到《洪拳小子》中「鞋子」的隱喻功能：

> 小子初從鄉下出來的光腳板……不久，小子那雙魯樸的光腳板便被一雙又老又大的布鞋規範起來了。……不過，這雙舊布鞋雖然不合腳，卻是師兄送的，而又經過小英指點怎樣穿。當小子換上老闆的新布鞋時，他是把師兄和小英都棄如敝屣了。新布鞋成為小子暴發地位的象徵。……故他每次把敵人打得落花流水後，他總是故作瀟灑的拍拍鞋子上的灰塵……到他臨死前的一刻，他還是不放心，要伸手摸，但結果他永遠再也摸不到了。鞋子最後在小子的墳前火化，正如老闆給他的金錢地位，都灰飛湮滅了。
>
> （1992：276-278）

　　長弓時期的功夫片，是筆者在國小四年級以後的兒時重要觀影經驗，從《大刺客》以降那種慘烈的盤腸大戰（當時四、五歲，年紀還太小，不過已能感受到王羽的忠義與慘烈悲壯），《洪拳小子》的確帶給筆者另一種不同的感傷情懷。當時的筆者當然不懂任何電影技法，也不可能體會大老闆的人心險惡，筆者至今依然記得小子臨死前，當時觀眾的哀傷……。

　　劉成漢在同一篇論文也肯定《洪拳小子》的抒情技法，這對於標榜男性同盟的張徹電影，當然值得大書特書，片中的小英（陳明莉飾，是民國60年代台灣電視的閩南語知名演員），令全片生色不少。劉成漢述及：

> 編導在處理數場柔情戲時，都能別出心裁，不落俗套。尤其是小子向小英誇耀他的新布鞋一場，小英正因哥哥被人打斷手而意亂心煩。埋頭洗完衣服，對小子相應不理，但結果還是給小子傻兮兮的樣子逗的嫣然一笑。這場戲小英是默默地未發一言，只是小子在跟前跑來跑去，滔滔不絕。一靜一動，倍覺陳明莉的淚珠瑩瑩，我見猶憐。到她一笑時，便恍如雨化春風，陰霾盡散。這確是國語片中少數處理男女之情而令人難忘的一個場面。（1992：276）

　　《洪拳小子》與《刺馬》算是張徹武俠電影中，擺脫打打殺殺，初步刻畫人性的傑作。《洪拳小子》在1993年，杜琪峰重新拍攝（由郭富城、張曼玉、狄龍、吳倩蓮主演，名為《江湖傳說》，港名《赤腳小子》），更融合了女性主義的意涵（聞天祥，1996，212-215），也算是向張徹的《洪拳小子》致敬了。

張徹電影中的女性形象

　　新派武俠電影之初，秦萍、鄭佩佩也都曾經獨挑大樑，男女主
角並未有明顯的失衡，諸如《女俠黑蝴蝶》（羅維導演，焦姣、岳
華主演，1968）、《玉面飛狐》（徐增宏導演，何莉莉、張翼主演，
1968）、《追魂鏢》（何夢華導演，秦萍、岳華主演，1968）、《紅
辣椒》（嚴俊導演，鄭佩佩、陳亮主演，1968）、《玉羅剎》（何
夢華導演，鄭佩佩、唐菁主演，1968）、《狐俠》（薛群導演，邢
慧、金峰主演，1968）、《陰陽刀》（陶秦導演，凌雲、井莉主
演）、《豪俠傳》（程剛導演，李菁、唐菁主演，1969）、《飛燕
金刀》（何夢華導演，秦萍、岳華主演，1969）、《虎膽》（羅維
導演，鄭佩佩、岳華主演，1969）、《龍門金劍》（羅維導演，鄭
佩佩、高遠主演，1969）、《荒江女俠》（何夢華導演，鄭佩佩、
岳華主演，1969）、《女俠賣人頭》（鄭昌和導演，焦姣、陳亮主
演，1970）……這些影片，無論是其主題，或是女主角戲份，大致
都高過男性。相形之下，張徹特別強調他要翻轉過去華語片以女主
角為主的風氣，也就形成其特色。筆者接著從張徹的電影，初步分
析其女性的形象。

　　張徹當然也不可能是一個女性主義者，在他強調陽剛之餘，我
們也發現他不會特意嫌惡女性或剝削女性，他反而會肯定傳統女性
的特質。

　　《邊城三俠》裡，秦萍是縣太爺千金，其父親為官不仁，魚肉
百姓，俠士王羽乃挾持秦萍，以要脅縣太爺，秦萍在了解百姓困苦
後卻深明大義，豔星范麗似乎是一煙花女子，對羅烈一往情深，杜
娟飾一村婦，其夫被一俠士鄭雷誤殺，鄭雷乃思補償，他告知了杜
娟（有點類似《末代武士》湯姆‧克魯斯戲裡的情節）……除了秦

萍外,范麗、杜娟都是副戲,張徹處理起來,濃淡得宜。

《獨臂刀》方剛在張徹電影裡,大概是最聽老婆話的人。老婆要他不得涉入江湖,在《獨臂刀》裡為報師父養育之恩,在《獨臂刀王》(1969)則為了止八大刀王荼毒生靈,老婆先是制止,繼而鼓勵要求方剛再出江湖。筆者已在前面略敘了《獨臂刀》裡,方剛、小蠻江邊敘情,淡雅恬適的含蓄之情,今日觀之,仍是令人動容。《獨臂刀王》裡更有一段方剛小蠻慢動作的奔跑、追逐依偎的敘情戲,後來在二林二秦的瓊瑤愛情電影裡,配上主題曲,幾乎就成為必備的基本公式,這種接近 MTV 式的愛情影像處理,居然出現在陽剛殺氣騰騰的《獨臂刀王》裡,更是彌足珍貴了。

《斷腸劍》裡秦萍與王羽自小指腹為婚,可惜王羽父親為奸臣所害,王羽報父仇刺殺佞臣而被通緝,他不忍拖累秦萍而隱姓埋名。武當大俠喬莊行俠仗義,無意中解秦萍一家之危,秦萍之父有意將秦萍許配給喬莊。秦萍卻堅守誓盟,喬莊了解後即許諾願代為追尋王羽。後來王羽、喬莊相遇結為兄弟,王羽於言談中得知秦萍一直在等待,也深深感佩義兄喬莊人格磊落,乃赴飛魚島,意圖誅滅喬莊仇家,以成全兩人,最後少不了盤腸大戰。秦萍在此的個性毋寧對愛情是貞定的,可以附帶一提的是,王羽隱姓埋名之時,住在一店家,店家女焦姣暗戀王羽,她得知王羽的心上人秦萍出現,最先是吃醋、嫉妒,但當知三人為了義而拋棄兒女私情時,她竟也協助秦萍,這是張徹比較少見的「女性同盟」(雖只是點到為止)。兄弟同盟永遠大於兒女私情,成為張徹陽剛電影的正字標記。《新獨臂刀》裡,浪蕩江湖的青年刀王姜大衛,被老謀深算的偽善者谷峰所陷害,又中其激將法,自斷一臂而退出江湖,從此懷憂喪志,受人欺凌,鐵匠之女李菁卻慧眼識英雄,不斷鼓勵姜,可是孤僻冷傲的姜雖心愛李菁,卻不表白。一日惡霸調戲李菁,嘲笑姜大衛,幸

有一青年俠士狄龍運用凌厲的雙刀解圍。相同的歷史重演，谷峰又設局殺害狄龍，姜大衛重新提起獨臂單刀，為友復仇。《報仇》中，狄龍開場即遭奸人所害，死狀甚慘（因為要為以後的報仇蓄積能量），弟弟姜大衛為兄報仇，他的女友汪萍勸阻無效；《馬永貞》裡，陳觀泰在權勢追逐的過程中，每向上爬升一層，他所心儀的女人井莉，就離他愈遠，《洪拳小子》裡，傅聲在名成利就時，陳明莉與井莉一樣，都不趨炎附勢。「士為知己者死」、「女為悅己者容」，當然是性別保守的刻板印象，但是，張徹片子裡的女性不為利誘、不慕榮利，在民國60年代，相對於電影裡充斥著女性出賣肉體追求飯票的青春片或歌舞片、情色片，仍然不能說不是對女性的一種正面肯定。

即便是煙花女、妓女，也仍然得到很寬容的對待。《邊城三俠》裡的范麗，仍然為羅烈而殉命；《洪拳小子》裡機房老闆賞給傅聲最好的女人王景平，在傅聲換上一身白衣，準備深入虎穴時，她替傅聲梳好辮子，久歷風塵的她似乎也感受到山雨欲來的態勢，從她哀怨猶疑的表情中，也代表導演賦予了這位妓女一顆善良的內心。《金燕子》中，最後看著王羽為她盤腸大戰，身著孝服，與金燕子長伴王羽墓前的趙心姸，也是一風塵之女。《大刀王五》（1973）裡貝蒂所飾的京城名妓與王五為知己，在王五為朋友仗義疏財時，他勸王五要珍惜這些錢財，亦情亦友之間，表現的落落大方。更遑論《八國聯軍》（1976）胡錦所飾的賽金花了（在該片裡胡錦同時以「二爺」的男裝出現）。

整體說來，張徹電影中，女性很少出現傳統負面的形象（當然是有傳統刻板的印象）。《獨臂刀王》的八大刀王之一「千手王」林嘉，是以女色讓男人解除心防，繼之利刀刺腹。她在片初襲殺狄龍的那一幕，先是雙手攤開（性的暗示），然後從袖中抽出多把飛

刀，「看！我有那麼多把刀，所以叫做千手王」（飛刀也可象徵男
性性器，千手王可以擄獲眾多男性），射向狄龍，的確怵目驚心。
不過，自始至終，千手王未嘗寬衣解帶，導演也在片中並未暗示或
呈現千手王在霸王寨中人盡可夫的形象。《鷹王》（1971）裡李菁
一人分飾二角，一正一邪，不近女色的狄龍喜歡的是行俠仗義又樂
於助人的姊姊，而不是美若天仙、頤指氣使的妹妹。此片中有幕狄
龍背傷，李菁在溪邊為狄龍洗傷更衣，俊男美女，在陽剛導演張徹
電影中，實可遇不可求，而即使在《刺馬》裡，井莉的角色是背棄
了親夫，愛上了先生的拜把兄弟，導演也賦予了井莉相當的同情，
是用一種人性愛慾衝突，而不是姦夫淫婦的方式呈現。

「愛你在心口難開」，筆者在文前已指出了，民國 50、60 年代
的社會，雖日漸開放，但社會風氣及文化政治，仍存在著半壓抑性。
武俠電影不僅直接宣洩積鬱青年心中的不滿，也是一種面對情感受
挫的自我形象修補與認同。在張徹的電影中，男性如何向女性示愛？
這些英雄們大多不明說，甚至於用反向的替代方式，這也多少呈現
了當時青年的實際困境，《金燕子》裡的王羽誅滅惡徒時，要冒用
金燕子鄭佩佩的銀簪子，拳打上海灘無敵手的馬永貞不敢直接向井
莉示愛。《十三太保》的姜大衛初入京城刺探軍情，為民女李麗麗
所救，幾經戰亂後，他欲重訪該女而不可得。《八國聯軍》裡戚冠
軍無法與賽金花胡錦再續前緣，反而看著她去會聯軍統帥瓦德西，
而無法有任何作為（在此，為國為民消弭戰亂比個人兒女私情重
要），傅聲與甄妮一起被日本兵亂槍打死。英勇的抗日電影《八道
樓子》，大致描述民國 22 年長城戰役古北口、南天門「支那七勇
士」的傳奇故事，其中的一位烈士姜大衛從軍前對妻子陳明莉極為
粗暴（片子裡描述姜大衛衣服破了，陳明莉要幫他補，姜大衛脫下
衣服，拋在陳明莉頭上），他極為後悔，特別打了兩隻金戒子，唯

恐自己早死，特別囑咐陳觀泰保留其中一只可代為送達，「我以前對我那口子實在是太壞了！」姜大衛要對妻子表示懺悔，竟然要靠另一個同袍戰友，張徹的男性情誼，也真是一以貫之了。只可惜，兩只戒子都無法送達，他們都為國捐軀了。

張徹以男性為主的題材，女星自然是次要的角色。不過，當年的「娃娃影后」李菁，外形甜美，在張徹陽剛電影中，也成功扮演「花瓶」角色。《鐵手無情》（1969）捕快羅烈追殺大盜房勉，邂逅了房勉的女兒李菁，正邪之間包含著羅烈對盲女李菁的情愫，也是張徹電影中較為含蓄論情的佳作。《鷹王》、《新獨臂刀》、《保鏢》（1970）、《鐵手無情》，張徹都讓娃娃影后扮演著傳統的玉女角色。的確，我們實在很難說張徹不善處理男女之間的情愫（蔡國榮編，1982）。不過在他的主觀認定上，情慾、情愫、情感與男性同盟牴觸、不可兼得時，註定是要先被捨棄的。捨離情愫以成全男性情誼，並以死亡來成就壯美，便是張徹心目中孤寂的英雄造型。張徹片中出現的男女相思情愫，大部分是為了突顯這份為友兩肋插刀的義氣的渲染效果，除了《獨臂刀》以外，大部分王子公主沒有機會過著幸福快樂的日子。筆者在本節中要談論「女性形象」，寫來寫去，還是回到了男性，張徹自己要負最大的責任。

暴力與政治正確的辯證

我們前面業已指出，武俠片所強調的忠孝節義，有其先天的保守性格。不過，很弔詭的是，武俠片的「暴力」也常常是威權政府擔心而藉機管制的另一項藉口。1968 年，台灣負責電影事業管理與輔導的教育部文化局，對當時流行的武俠影片所充斥的殺戮暴力，曾制訂六項處理原則及三項措施。李天鐸（1997）指出，其實武俠動作片、文藝愛情片，或是變形的打鬥犯罪片、社會寫實片，他們

在本質上可以說是民國 50、60 年代對國家文藝消極逃逸的結果。李天鐸指出：

> 長期以來，主導國家文藝政策的黨國機器運用強制性的手段（電檢制度）與非強制性的措施（直接介入影片的生產），將電影及其他形式的美學本質，導引為實踐國家政治目的的服務，在全面的反紅、反黃、反黑的運動下，間接的促使民營製片去吸取現實的經濟利益，依循商品市場的邏輯，朝向「不碰紅」，但卻遊走於「黃」與「黑」的安全尺度邊緣，這即是「政治與非政治」（political and apolitical）的張力效應。（1997：156-157）

　　就張徹的電影而言，早年的《邊城三俠》、《大刺客》都某種程度的表達忠孝節義；《叛逆》、《年輕人》則有虛假的警世作用，至於長弓時期少林好漢反清復明，驅逐韃虜，也當然符合台灣偏安卻不斷與中共爭正統的政治企圖。不過，在民國 60 年代，「蕃茄導演」式的指控，不斷加諸在張徹身上，蓋盤腸大戰之餘，銀幕上實在充斥了太多的血腥（蕃茄醬），也引起了許多的批評。張徹在 1968 年自己作了最完整的說明，並以他自己的電影作辯解。值得注意的是，張徹對於他的武俠片引起台灣大量生產，導致政府朝野嚴重關切，似乎也是他執筆的重要原因。張徹認為社會人心之所趨不外壓抑與昇華（這是佛洛依德的論點），壓抑只是粉飾太平、歌功頌德，透過適當的宣洩，反而可以得到昇華，他說：

> 對於社會人心之所趨，一般說來不外兩種方式。一是壓抑，作為社會的領導人士以至政府，無視現實，你說人心浮動，

他說非常安寧；你說世界陷於暴亂，他說一切很好！對於
文藝作品，就是一切不准說、不准表現，凡事只揀好的來
講，粉飾太平、歌功頌德。一是引導宣洩，使浮動者由於
得到正當發洩而獲安寧，使暴亂的力量用於正當有利的途
徑，這在文藝心理上來說，便是所謂「昇華」。這兩種方
式獨裁專制的落後國家，大都採用第一式；民主自由的國
家大都採用第二式，孰是孰非，也似乎不需要再找什麼「結
論」的。（吳昊主編，2004b：24）

　　張徹在此是否暗有所指的認為台灣作為一自由民主國家，實不
應大驚小怪，我們不得而知。在強調宣洩之餘，他認為武俠電影所
表彰的忠孝節義精神，是可以把青少年好勇鬥狠鬱積不平之氣，導
入正途。而他也指桑罵槐的批評了當時的黃梅調與文藝電影。他說：

與其讓青少年沉緬於「梁兄哥」，或是糾纏不清的上一代
下一代所謂「家庭倫理」，以及三角四角的糊塗戀愛之中
（何況實際上青少年們對此已不感興趣，看這種電影，不
如進黑燈咖啡館或上街打架痛快，何若導「好勇鬥狠」之
氣，於尚武任俠之途，為同胞「打抱不平」，挺身赴義，
戰陣有勇！何者合於國策，也是不必我來找「結論」的。
（吳昊主編，2004b：25）

　　接著，張徹去釐清「殘酷」與「壯烈」的差別，他認為東方文
化為義而使自己遭受身體最大的痛苦，這是西方沒有且無法理解的
壯烈傳統；反之，當時義大利流行的西部片，那只是「殘酷」而已，
「殘酷」是無目的之暴行，「壯烈」則是高貴的動機。肚破腸流可

以是殘酷，也可視為壯烈，端視其動機。張徹以民間視羅通為英雄，京劇「界牌關」裡羅通盤腸大戰，英勇不屈，只會令人感其壯烈，而絕無殘酷之感覺（《報仇》一片裡，狄龍飾演一京戲小生，在被奸人殺害之前，也曾在片中表演「界牌關」）。張徹認為「壯烈」不可廢，「殘酷」不必要。有時在片中，為了片中反面人物的「殘酷」行為，而引致正義人士的制裁，但即使是這樣的殘酷，也宜適可而止。張徹以他的《金燕子》為例，片中黑社會組織金龍會用酷刑，將人腰斬，但他並未以此為賣點，從「技術」方面來看，即便是俠士誅惡人，也不宜過份。他說：

> 如我所看到有一部台灣攝製的武俠片，男主角殺掉主要反
> 對派時，把那人從頭到腳，劈成兩半，畫面裡且可看到剖
> 開兩半的身體和流出來的內臟──這就是不應該在影片中
> 出現的「殘酷」畫面。尤其是這種表現有違「武俠」之旨，
> 男主角乃編導者所肯定的正面人物，除奸殲暴，一刀殺之
> 即可，何必將其如此慘殺？導演再清楚詳細的以形象顯諸
> 畫面，更表現男主角之兇殘不「俠」矣！（吳昊主編，
> 2004b：26）

最後，即便表現男主角的「壯烈」，也以只使觀眾「感受」為佳，最好能避免過度「形象化」的描述。張徹以其所拍攝的《大刺客》為例，他說：

> 過份去「形象化」表現，則「嫌惡感」一生，「壯烈」便
> 化為烏有！如我拍「大刺客」，轟政的行為，無疑屬於
> 「壯烈」的一面，史載其自殺是「皮面抉眼，自屠出腸」，

可能有些人正認為是可「賣弄」處，但我拍的時候，卻隱
藏了這些挖眼睛，拉肚腸，只以別人的對白介紹，最後純
用「主觀」拍法，劍對鏡一刺，畫面全黑，只見一絲血痕，
然後是黑暗中一個模糊的人影倒下——戲拍的好不好是另
一回事，至少我主觀的願望，是希望觀眾感受到轟政的「壯
烈」行為，而不以「殘酷」的鏡頭去取悅媚俗。（吳昊主
編，2004b：26）

　　筆者之所以不厭其詳的引述張徹自己的話，不僅是因為台灣很
少見到張徹的文集（他在香港出版的回顧香港電影文集，台灣也並
未轉印）。再者，筆者願意初步的檢視張徹的作品，是否符合了他
對電影、武俠的期許與標準。

　　首先，張徹也同意電影應該直指社會的真實面，而不要粉飾太
平，武俠片所寄寓的古代世界，也不乏可開發出借古諷今的政治寓
意（1990 年代徐克的電影，多少也有類似的意涵）。可是，我們發
現時代背景諸如遙遠的古中國（《邊城三俠》、《獨臂刀》），特
定的歷史事件（如《大刺客》、《十三太保》、《八國聯軍》）、
反清復明（長弓時期的影片），乃至民初軍閥（如《無名英雄》），
到日本侵華〔如《八道樓子》、《海軍突擊隊》（1977）〕等，時
代背景對張徹而言，永遠只是最浮面的體現影片男主角們為國為友
壯烈犧牲的氛圍而已。令筆者納悶的是，張徹在 1970 年初，拍了幾
部以水滸傳故事為藍本的片集：《水滸傳》（1972）、《快活林》
（1972）、《蕩寇誌》（1975）的梁山泊好漢故事，但都不太成功，
男性情誼的同盟力量未見力道，更不要說水滸傳的政治諷刺功能。
同樣，金庸的武俠小說也有政治上的諷刺性，張徹在 1970 年代後
期，乃至 1980 年代，也拍了多部金庸的武俠小說，也同樣未見力

道，以張徹的文學修為，未寄寓歷史來反諷政治現實，不免令人遺憾。

張徹認為俠士除奸，一刀殺之即可，何必將其慘殺，在長弓時期的《洪拳與詠春》（1974），傅聲等青春小子，竟然空手插進對手身體，甚至把內臟與下陰撕出，以最暴烈的方法為師門報仇。《十三太保》中的李存孝被同門兄弟五馬分屍，在軍營帳幕內，姜大衛所飾演的李存孝被設計陷害，雖然沒有直接的鏡頭，可是一個高空俯視，五匹馬拖著五路血痕，仍令人不忍卒睹。《雙俠》裡一開始，眾好漢被屠戮，都非常「形象化」，似乎只有《刺馬》裡，姜大衛所飾演的張汶祥刺馬被捕後，遭到「剖心屠腸」，未見張徹形象化著墨之。除了《大刺客》以外的各式盤腸大戰，如《金燕子》的王羽，《報仇》中的狄龍，《馬永貞》的陳觀泰，張徹大部分的作品，也都非常的「形象化」，壯烈與殘酷之間，也不是張徹輕描淡寫的可區分清楚了。

雖則如此，張徹畢竟仍是一位具有內在理想性格與意念的導演，他是中式「暴力美學」的先河，他的九十多部作品中，確實為華人世界奠定了相當的基礎。我們很惋惜的是，觀看張徹近三十年來作品的發展軌跡，似乎不隨著時間而有意念及技術上的進步，是他江郎才盡，還是過於媚俗，就有待進一步的研究了。

不該結束的武俠功夫片

廖金鳳在詮釋邵氏電影時，曾經鏗鏘有力的如是說：

邵氏兄弟的電影無疑展現了一個「文化中國」的想像世界。它們是在一個華語電影片廠時代的輝煌成就，它們可能是至今包括台灣、香港和海外華人（大陸除外）最為熟悉的

一批電影，它們建立並奠定了華語電影的重要類型、創造
大批明星；它們也可能是中國電影有史以來，最為貼近華
人社會群眾的一批電影。（2003：352-353）

　　新派武俠電影與黃梅調電影撐起邵氏兄弟電影王國一片天，成
為最重要的類型電影。本文暫時以張徹的武俠功夫電影作為一個本
文分析。筆者認為對張徹不應該以一個「沒落的偶像」來蓋棺論定。
作為民國 50、60 年代最重要的武俠功夫片導演，雖然他在民國 70
年代以後的作品，了無新意，雖然他在九十多部的作品中，劣作充
斥。但我們實在不能忽略他開創戰後新派武俠片的世界，為那個時
代港台無數的觀眾，勾繪古典中國的俠義文化想像；李小龍殞落後，
他以南派武術建立起的少林圖騰，重新撫慰了華人世界在政治現實
受挫後的民族尊嚴。而他電影中最獨特的男性同盟，更形成了無數
青少年成長過程中的自憐、自戀與自強的認同洗禮。最後，張徹的
暴力美學，也被其弟子吳宇森發揚光大，毫不遜色於山姆·畢京柏
（Sam Peckinpah）等西部片的傳統。最近，已有學者指出，或許我
們也低估了張徹民國 70 年代以後的作品，張徹功夫電影中，男性的
身體美學，也是值得探索的方向（麥勁生，2005）。今天，眾多港
台功夫好手，活躍於好萊塢，李安的《臥虎藏龍》〔電影原型大概
來自《盜劍》（岳楓導演，李麗華、李菁、喬莊主演，1967）〕，
李安自承拍《臥虎藏龍》，是來自他小時候對武俠片的想像，對我
們四、五年級的男生而言，完全可以體會。周星馳的《功夫》
（2004）、甄子丹所飾的《葉問》（2008）又重出江湖，威震「大
江南北」，不對，是「港台星馬」，雖然，尚未席捲「好萊塢」。
不過，武俠片絕對是華人影片中最重要的類型，也是華人文化中重
要的資產，應該也是最具通俗層次，最能滿足市場商機的有利元素，

值得我們多方的開拓。當然，學院內的學者們能夠用更同情的態度去看待港台盛極一時的武俠片，大學通識課程有關電影的部分，教授們也沒有必要完全以西方特定文化下的藝術電影為本，應該多多鼓勵新世代的學子去珍惜港台曾經盛極一時的國片傳統。不僅是邵氏的電影，同一時期電影片廠「電懋」、「國泰」，乃至台灣的「國聯」、「聯邦」以及民國60年代許多獨立製片，如「第一」、「大眾」，乃至「中影」民國70年代後的「新電影」，都應該是我們教授們珍惜的教材，而我們對這些影片的保存，並不完整。

　　本章以邵氏公司的黃梅調、文藝片，特別是張徹的武俠功夫片為例，試圖彰顯前人對華語電影貢獻，不在於復古，而是期待過去港台通俗電影的成就，能成為台灣年輕一代創作者與觀影者共同的文化資源意識。

 問題討論

1. 請設法找到《梁山伯與祝英台》或類似的黃梅調影片，與你的父母或祖父母一起觀賞、交換彼此的觀影心得。

2. 請設法找到一部張徹的武俠功夫電影，與你的父母或祖父母一起觀賞，交換彼此的觀影心得。

3. 請課後與你的父母或祖父母們討論民國 50、60 年代的華語電影，試著了解當時的電影對他（她）們的影響。

4. 張徹的武俠功夫電影，男主角有時會很慘烈的死亡，身體受到極大的苦楚，也常常打赤膊，裸露著上半身表現陽剛的肌肉，是否有特別值得分析的意義？請男女同學們互相交換經驗。

5. 你認為武俠功夫電影是否會助長社會暴力的風氣？

延伸閱讀

　　有關邵氏 760 部電影 DVD 與 VCD，台灣版權由得利影視代理，於 2003 年陸續推出，至 2006 年止，尚未完全出齊，似已結束代理，香港洲立影視，仍可購得。目前在台灣的有線頻道，如緯來電影台、衛視電影台，不時播放邵氏電影。吳昊主編的《邵氏光影系列——古裝、俠義、黃梅調》、《邵氏光影系列——武俠、功夫片》、《邵氏光影系列——文藝、歌舞、輕喜劇》、《邵氏光影系列——第三類型電影》四巨冊，香港三聯書店出版，有最完整的邵氏電影介紹。以上四書台灣由商務印書館引進，市面上不易購得，可到誠品試試運氣，或直接向商務印書館洽詢。黃愛玲主編的《邵氏電影初探》（香港電影資料館，2003），則是香港迄今對邵氏電影最完整的學術著作。陳煒智的《我愛黃梅調》（牧村圖書，2005）。廖金鳳、卓伯棠、傅葆石、容世誠的《邵氏影視帝國——文化中國的想像》（麥田，2003）。以上兩書則是台灣少數已出版的有關邵氏電影的學術分析。當時與邵氏齊名的國泰、電懋的電影，可能散失大半。少數國泰、電懋的作品如《星星、月亮、太陽》（1961）及鍾情、葛蘭的歌舞片，豪客唱片有發行。大眾、聯邦、第一等公司的許多作品，豪客唱片也陸續發行中，特別是整套聯邦公司的影片，如《龍門客棧》等，都以數位修復，值得國人珍惜。

 參考文獻

川瀨健一著，李常傳譯（2002）。台灣電影饗宴——百年導覽。台北：南天書局。

吳昊（2003）。赤手空拳的神話——邵氏與廣東少林派功夫的復興。見廖金鳳等著邵氏影視帝國：文化中國的想像（頁 280-294）。台北：麥田。

吳昊（主編）（2004a）。邵氏光影系列——古裝、俠義、黃梅調。香港：三聯書店。

吳昊（主編）（2004b）。邵氏光影系列——武俠、功夫片。香港：三聯書店。

吳昊（主編）（2005）。邵氏光影系列——第三類型電影。香港：三聯書局。

李天鐸（1997）。台灣電影、社會與歷史。台北：亞太書局。

張徹（2003）。回顧香港電影三十年。香港：三聯書店。

梁良編（1984）。中華民國電影影片上映總目（1942～1982）。台北：中華民國電影圖書館出版部。

陳煒智（2005）。我愛黃梅調。台北：牧村圖書。

麥勁生（2005）。張徹七十年代後期中的人體美學。見羅貴祥、文潔華編雜嘜時代——文化身分、性別、日常生活實踐與香港電影 1970s（頁 40-49）。香港：牛津大學出版社。

焦雄屏（1988）。香港電影風貌——1975～1986。台北：時報。

黃卓漢（1994）。電影人生——黃卓漢回憶錄。台北：萬象。

廖金鳳（2003）。妥協的認同——文革時期邵氏電影的香港性。見廖金鳳

等著邵氏影視帝國——文化中國的想像（頁 340-355）。台北：麥田。

廖金鳳、卓伯棠、傅葆石、容世誠（主編）（2003）。**邵氏影視帝國——文化中國的想像**。台北：麥田。

聞天祥（1996）。**影迷藏寶圖**。台北：知書房。

劉成漢（1992）。**電影賦比興**（上、下冊）。台北：遠流。

劉現成（2003）。邵氏電影在台灣。見廖金鳳等著邵氏影視帝國——**文化中國的想像**（頁 128-150）。台北：麥田。

蔡國榮（編）（1982）。**六十年代國片名導名作選**。台北：中華民國電影事業發展基金會。

蔡國榮（1985）。**中國近代文藝電影研究**。台北：中華民國電影圖書館。

盧非易（1998）。**台灣電影——政治、經濟、美學（1949～1994）**。台北：遠流。

盧偉力（2003）。張徹武打電影的男性暴力與情義。見廖金鳳等著邵氏影視帝國——**文化中國的想像**（頁 308-322）。台北：麥田。

羅卡、吳昊、卓伯棠合著（1997）。**香港電影類型論**。香港：牛津大學出版社。

本章主要改寫自筆者之〈你不可不看的邵氏電影〉及〈邵氏電影的政經、文化與美學分析：以民國五、六十年代張徹的武俠功夫電影為例〉兩篇論文。前者正式發表於《中等教育》（56 卷 4 期，2005），頁 174-183。後者發表於 2005 年 3 月屏東師範學院（現為屏東教育大學）中文系舉辦之「文學與電影」通識教育學術研討會。

5

CHAPTER

武俠功夫電影析論

　　千禧年之後的《十面埋伏》、《英雄》、《七劍》（2005）、《神話》（2005）、《無極》、《霍元甲》（2006）、《功夫》等跨國製片，或許讓年輕的朋友還能掌握華人世界（很難用「國片」一詞了）武俠功夫片的魅力。當然，「台灣之光」李安的《臥虎藏龍》，藉由奧斯卡的肯定，終於為華人世界的武俠片在世界電影史上掙得一席之地。其實，1960、1970 年代出生的朋友，應該對 1990 年代，港式武俠片如《笑傲江湖》（1990）、《東方不敗》（1992）、《黃飛鴻》（1991）等不陌生。的確，「四、五年級」生應該見證了國片全盛時期，武俠功夫電影的光榮歲月。李安之前，胡金銓的《俠女》（1970），早已獲得了坎城影展的肯定。李小龍的功夫電影，更在 1970 年代，成功的拓展了「國片」的海外市場。而自《駭客任務》（*The Matrix*, 1999）以後，香港的優秀武術指導，幾乎已全數被好萊塢的動作片網羅，而納入全球化的規格之中。《臥虎藏龍》在藝術及商業上的成功，其實是收割了港台過去四十年來武俠功夫片蓽路藍縷的成果。遺憾的是，除了胡金銓等的少數作品外，港台大多數的武俠功夫電影，並沒有獲得正視，殊為可惜。前章已針對邵氏張徹的武俠功夫電影作了說明，本章則廣泛的介紹自 1960 年代以降，前輩所開創出的成果，筆者期待本文能見證戰後港

台曾經有的輝煌傳統，能為中年的讀者勾起成長的回憶，能為年輕的讀者架構武俠功夫電影的類型輪廓。其實，在中國上海1920年代前後，武俠神怪電影已蔚為風潮，平江不肖生以「火燒紅蓮寺」為背景的《江湖奇俠傳》是最典型的代表。武俠電影曾扮演著華人世界電影啟蒙的重要角色。其後，抗日軍興乃至1949年之後，輾轉南下香港，1950、1960年代，大批簡陋的粵語功夫片，發揚了廣東地方英雄諸如方世玉、黃飛鴻的傳奇故事，讀者了解這段殘史，應該更能體會香港作為兩岸三地的武俠電影匯集地，二十世紀後半葉終於粲然備至，開花結果，實非偶然。

筆者在本章中將伴隨著成長中的記憶，以時間為經，重要的導演所開創的類型為緯，大致交代1960年代中期以降港台戰後武俠風起雲湧的佳作，受限於篇幅，自然只能畫龍點睛，淺嘗則止。筆者也盡可能以讀者所能看到的影片為介紹依據。胡金銓、李安等大師，論者已多，筆者也希望能略其所詳，而詳其所略，介紹更多為人忽視的通俗作品。

■ 1960年代中期邵氏的新派武俠復甦

香港邵氏兄弟公司是華人世界最大片廠，如前所言，1949年之後的香港，當時接收許多上海時期的武俠電影從業人才，也豐富了本土的粵語功夫傳統。1960年代中期盛極一時的黃梅調已顯疲態，當時的美國西部動作片及日本盲劍客、武士道電影盛極一時，重新開發已有的武俠電影傳統，毋寧是邵氏最有把握的方向。邵逸夫極具野心，鼓勵旗下李翰祥、張徹、胡金銓等從事武俠電影的實驗。在張徹（1924-2002）的策畫下，徐增宏的《江湖奇俠》（1965）、《鴛鴦劍俠》（1965）首開序幕，從故事的選擇，可看出邵氏當時

保守的一面，仍是希望延續戰前上海的傳統。編導們捨棄了諸如口吐飛劍等神怪、誇張的情節，強調打鬥的真實感。張徹的《邊城三俠》（1966）及《斷腸劍》（1967）推波助瀾，《獨臂刀》（1967）正式奠定新派武俠的基礎，成為華人世界武俠的里程碑。

在邵氏新派武俠中，張徹無疑是居最重要的地位。有關張徹的作品，前章已詳述。1965 至 1970 年間，邵氏的新派武俠已經成為一種類型電影。除徐增宏的《江湖奇俠》系列是延續 1930 年代上海的武俠傳統外，部分作品是以中國古代俠義故事為本，如《七俠五義》（徐增宏導演，1967）、《大刺客》（張徹導演，1967）、《十三太保》（張徹導演，1970）、《林沖夜奔》（程剛導演，1972）等，兼或有些是以歷史為背景，如《虎膽》（羅維導演，1969）是描寫一群忠良保衛明建文帝之幼子，以抗拒明成祖「靖難」奪權。《十二金牌》（程剛導演，1970）描寫奸臣秦檜以十二金牌召岳飛回京，江湖豪傑不忍岳飛被陷，乃思奪取金牌，秦檜亦買通江湖黑道護牌，正邪雙方，以武俠對決。《大刀王五》（張徹、鮑學禮合導，1973），敘述清末戊戌政變，譚嗣同等六君子「我自橫刀向天笑，去留肝膽兩崑崙」慷慨就義，大刀王五劫獄的傳奇故事。但大部分的武俠電影，寄寓在不明的古代時空。由於市場需求，岳楓、陶秦、嚴俊、潘壘等文藝片導演，也加入武俠片的陣容。潘壘的《天下第一劍》（1968），不只是劍王刀王武林爭鋒的傳統敘事窠臼，更專注在「盛名累人」下，英雄高處不勝寒的壓力，重視武打動作的意境與舞蹈節奏。在張徹當年的盛名下，也算是一部未受到重視的佳作，只可惜未獲得票房肯定。在邵氏商業的考量下，「新派武俠」並未發掘更深的人文蘊義，殊為可惜。值得我們注意的是岳楓的《龍虎溝》（1967）及來自台灣的張曾澤的《紅鬍子》（1971），具有民初俠義的類型，雖不一定投香港人口味，但反而

深受台灣觀眾喜好，民初俠義類型，一度成為台灣武俠功夫類型，其中以《落鷹峽》（丁善璽導演，1971）為代表，獲十七屆亞太影展「社會教育特別獎」及民國60年金馬獎「最佳導演獎」殊榮。此外，徐增宏的《蕭十一郎》（1971），是由古龍先撰寫劇本，而後才發展成正式小說（楚原1978年的《蕭十一郎》則是改編自小說）。當時的倪匡撰寫劇本，貢獻良多，諸如《冰天俠女》（羅維導演，1971）、《十三太保》（張徹導演，1970）、《新獨臂刀》（張徹導演，1971）等，都是來自倪匡的短、中篇小說。武俠電影劇本與小說之間的關係，值得有心人作更深入的研究。

開創新派武俠新局的另有胡金銓在邵氏的《大醉俠》（1966），胡金銓素來重視電影的風格與形式，他從京劇裡汲取人物表現形式，以京劇武術出身的韓英傑任武術指導，胡金銓利用個人凌厲的剪接與短鏡頭運用，渲染劇中英雄人物的武功，輕盈與實戰兼具。其後，離開邵氏後的《龍門客棧》（1967），以明末錦衣衛、東廠太監追殺忠良為敘事主軸，把當時流行的007諜報元素，融入到客棧內善惡間的爾虞我詐，使「客棧」成為很具中國意象的武俠場域。而武功風格，較之《大醉俠》，也更別出心裁。

我們以今日對武俠動作片的要求來看邵氏的新派武俠，即便是最優秀的《獨臂刀》與《龍門客棧》，不一定能滿意其動作設計，但作為一種開創的類型，《獨臂刀》與《龍門客棧》交相輝映，分別代表香港、台灣戰後武俠的初試啼聲。其後，胡金銓更以《俠女》（1970）一片，揚威坎城，1978年英國出版的《國際電影年鑑》，將胡金銓名列「世界五大導演」之林，這是過往華人導演從未有的殊榮。他之後的《山中傳奇》（1979）、《空山靈雨》（1979），是港台一片打殺武俠傳統之外的空靈高遠之作。

■■ 1970 年代：拳腳功夫開創新局

邵氏新派武俠引領風騷之時，觀眾對於武打實戰的要求愈來愈高，武術指導在武俠電影的地位也愈形重要，然新派武俠取代黃梅調之後，也不免陷入疲態。「功夫」逐漸從武俠類型中脫穎而出，成為與武俠齊名的類型電影。以《獨臂刀》走紅港台星馬的王羽，在邵氏出任導演的啼聲之作《龍虎鬥》（1970），時間從遙遠的古代帶到民初，擯棄了刀光劍影，直接以國術對決日本空手道，赤手空拳，淋漓盡致。鄭昌和的《天下第一拳》（1972），也是中國拳打日本空手道。《天下第一拳》成功打入美國市場，掀起中國功夫熱，這兩部功夫片，與李小龍的《精武門》，都曾在義大利的媒體上獲得賣座性四星（最高）、藝術性一星（最低）的評價。不過，作為港台「功夫」電影的類型，仍具有經典的意義。

李小龍的功夫神話

掀起世界功夫熱潮仍推李小龍（1940-1973）的功夫電影，李小龍英年早逝，只留下了《唐山大兄》（1971）、《精武門》（1972）（以上兩片由羅維導演），自導的《猛龍過江》（1972），重返好萊塢的《龍爭虎鬥》（1973），以及未完成的遺作《死亡遊戲》（1973，後由洪金寶於 1977 年補拍完成）。由於李小龍本身的功夫無庸置疑，他的功夫電影也蔚為奇觀。

就政經脈絡來看，1970 年代是「自由中國」挫敗的年代，「中」日斷交、退出聯合國。李小龍拳打南洋、東洋、西洋，是民族自信受挫後的集體渲洩。李小龍的電影在第三世界被壓迫國家也普遍受到歡迎，或與此不無關係。雖然李小龍在這幾部作品的角色

都是鄉巴佬，不過，他本身留學美國所流露的現代特質，也都形成他獨特的表現風格。傳統／現代，真實／虛幻之間穿梭，也是重溫李小龍電影可以有的發掘空間。一方面，李小龍的電影（特別是《精武門》）以中國拳對抗異族，當然是民族主義的展現，但李小龍以南派詠春拳為基底，融合了西洋拳、日本空手道、韓國跆拳道，自創了類似自由搏擊的「截拳道」，並以此在銀幕前操練，也是一種功夫（抽離了中國地域）世界化的體現，我們有理由相信，如果李小龍不英年早逝，當會具體影響好萊塢動作電影的走向。

張徹的暴力美學與匡復少林

比《龍虎鬥》稍早，張徹以狄龍、姜大衛為雙男主角所推出的《報仇》（1970），也具有影史上的象徵意義。狄龍在片中飾演一京劇藝人，開場狄龍以「界牌關」羅通「盤腸大戰」出場，由於「盤腸大戰」的悲壯之死，是張徹很心儀的男性壯美，也一再出現在他多部影片中，所以《報仇》中的這場戲中戲，除了是張徹向京劇傳統悲劇英雄致敬外，更是對自己作品的「自我詮釋」。地方惡霸垂涎狄龍之妻，設局襲殺狄龍，張徹用片初狄龍飾演羅通悲壯之死作交叉剪輯，極具象徵意義，其弟姜大衛一襲白西裝為兄報仇，也因而悲壯殞命，血染白袍。《報仇》以民初為背景，也歸拳腳功夫之類型，但此一功夫打鬥不在展示拳腳，而在突顯張徹「男性同盟」的兄弟之情，具有獨特的烈血情義。《馬永貞》（1972）亦然，山東青年到上海灘討生活，與上海灘大亨譚四惺惺相惜，後譚四遭人殺害，馬永貞為友復仇，以命成全了譚四對他的情義，堪稱張徹男性同盟、暴力美學的代表。馬永貞上青蓮閣復仇時，首先被利斧暗算，而後忍受痛苦，拳打惡人，他嘶吼、轉身、倒下、爬起、報仇的意念與身體受傷的痛苦交織扭動的身軀，在張徹慢動作的運鏡下，

彷彿跳著死亡之舞。就敘事內涵而言，鄉村青年用拳頭追求名利，以暴制暴，終於被集名利、權勢與暴力於一身的上海灘所吞噬，也發人深省。同一時期，張徹以清代張汶祥刺馬新貽的故事，交待名利的誘惑，男女不倫情感的交織，使一結拜三兄弟共同毀滅的《刺馬》（1973），也是不以打鬥作訴求的深刻作品。

李小龍殞落後，大批的功夫電影希冀能替補海外市場。張徹在邵氏的支持下，來台主持長弓電影公司，以南派少林廣東地域傳奇英雄方世玉、洪熙官為主題，開拍南派少林拳腳功夫片，最成功的遞補了李小龍的功夫餘威。

我們知道，南派少林的英雄人物本來就是粵語片的重要武俠傳統。而劉家良、唐佳等武術指導在少林英雄人物的傳奇故事中，較虛構的古代武俠世界，實更能把自身的武學精確的展示。南派少林「反清復明」也符合當時港台的政治正確。除此之外，港台經濟的起飛，具悲壯意識的盤腸大戰已不見得符合主流，方世玉（傅聲飾）的慧黠、刁鑽所洋溢的青春氣息在反清復明的敘事架構中，成功的沖淡了片中過於嚴肅的主題。1990年代李連杰所飾演的方世玉，仍然繼承此一形象。張徹藉「方世玉」開創出「小子」的英雄形象，值足稱道。簡而言之，長弓時期的少林功夫片，以硬橋硬馬的拳路，傳承過去的傳統，也創新了功夫片的視野。《方世玉與洪熙官》（1974）、《少林五祖》（1974）、《洪拳與詠春》（1974）、《洪拳小子》（1975）、《蔡李佛小子》（1976），俱為佳作。《洪拳小子》更有豐富的敘事內涵，與《刺馬》同被認為是張徹近百部武俠功夫電影中深入討論人性的經典之作。1993年杜琪峰的《赤腳小子》（台名《江湖傳說》），即為向《洪拳小子》致敬的重拍版。張徹結束長弓公司重返邵氏後，仍不忘情少林功夫，《少林寺》（1976）、《五毒》（1978）、《南少林與北少林》（1978）、

《廣東十虎與後五虎》（1980）、《少林與武當》（1980），敘事內涵未具突出，形式美學風格了無新義，雖未能開創新局，倒也靈活暢快，喜歡功夫片的觀眾不會失望。值得注意的是，張徹重返邵氏後所拍攝的拳腳功夫影片，與台灣長弓時期相較，絕少出外景，這也使得部分以民初為背景的功夫片，如《賣命小子》（1979）、《大殺四方》（1980），視覺上顯得突兀。不過，《賣命小子》確實呈現邁向現代化，鏢局沒落，功夫人日暮窮途之窘境，只可惜張徹並沒有充分發揮其人文素養，使這極具內涵的劇本，淪為拳腳打鬥。我深深覺得，以「鏢局」的沒落，帶出功夫的宿命，既可在功夫電影中反映歷史縱深，又可展露功夫拳腳，兼具人文與商業元素，值得有心者開拓。而從長弓時期的少林英雄到重返邵氏的系列作品。張徹後期的江生、孫建、羅莽、鹿峰、郭追等打仔，雖未像王羽、狄龍、姜大衛般大紅。但這些演員的特質，（矮小）江生、（高大）郭追的雜耍靈活，孫建的腿功，羅莽的壯碩，所交織成動作及身體美學，其實都是功夫電影中待開拓的分析概念。

劉家良的正統功夫與武德

　　王羽、張徹所開創的拳腳功夫傳統，其武術指導雖然也是劉家良、劉家榮等南派功夫好手，但武而優則導的劉家良，一直到本身升任導演，才使功夫電影進入一新里程。不僅使武功的展示更為多元，也把兵器的操練納入拳腳功夫的一環。過去武俠片，是用敘事內容及特技來包裝兵器的神妙，劉家良則具體展示了各種兵器的實戰用途與特色，徹底體現兵器是拳腳延伸的武術意義。劉家良的電影也流露出他個人習武的點滴，師承傳統中的武德與尊師重道，更成為劉家良功夫電影的內在情感。

　　從武術的多元面來看，劉家良的確開拓了武術的多面性。他導

演第一部功夫片並不是來自他師承的南派少林，這部名為《神打》
（1975）的佳作，當時雖然令人耳目一新，卻要待後來袁和平的北
派雜技之後，才真正引領風潮。《陸阿采與黃飛鴻》（1976），劉
家良正式從清末傳奇英雄及個人師承的武術中，展開其尋根之旅。
劉家良的父親劉湛，直接授業於黃飛鴻弟子林世榮。

洪熙官

 ---陸阿采---黃麒英---黃飛鴻---林世榮（豬肉榮）---劉湛
 ---劉家良

方世玉

方世玉的傳奇或許誇大，但是自陸阿采以降，倒是其來有自的
師承傳統。雖然這些故事之前之後，有多人加以詮釋，但是在劉家
良的片子，最顯真切。即便不是以這些師承故事做主軸，劉家良也
在他的功夫片中展現了武術人對武術的情懷與執著。《少林三十六
房》（1978）以三德和尚投身少林寺習武，後創設第三十六房招收
俗家弟子反清復明的故事為藍本。從腳踏浮木的清淨體輕、步快馬
穩的輕功開始，到臂力房、腕力房、目力房、頭力房、腿力房、刀
房、棍房……恐怕是港台武俠功夫片中「練功」最久的電影。相較
於同一時期其他諸如木人巷、銅人陣的乖張練功設計，劉家良堅持
練功戲不能誇張，要能體現功夫本身的精神。《中華丈夫》（1979）
雖是中日較勁。八卦劍 vs.武士刀，醉拳 vs.空手道，紅纓槍 vs.日本
長槍……以武會友的敘事內容已大致反映了時代的進步，純粹就武
打設計來看，《中華丈夫》絕對可名列港台功夫經典。《十八般武
藝》（1982）更是最有系統的把中國武術重要兵器：刀、大關刀、
雙刀、柳葉刀、劍、單頭棍、紅纓槍、雙匕首、雙鎚、雙拐、雙板
斧、三節鞭、三節棍、繩鏢、護守鈎、呂布戟、月牙鏟、大鈀等做

了最精確的示範。《五郎八卦棍》（1984）亦是水準之作。我們不必太苛求這些電影是否像《臥虎藏龍》般富含深厚的人文意義，能看到最正統的南派少林功夫變身銀幕，在世界電影史上，絕對值得一書。此外，《茅山殭屍拳》（1979）以及在《十八般武藝》中出現的茅山、術士、神打等「旁門左道」的功夫，也最早出現在劉家良的功夫片中。

　　眾多論者多已指出，劉家良功夫電影所突顯的傳統「武德」，較之虛擬的江湖世界及報仇雪恨的傳統武俠功夫電影，實有更深一層的武俠意義，這當然也受到粵語片關德興所飾演的黃飛鴻老師傅的影響。跨入1980年代，《長輩》（1981）及《掌門人》（1983），惠英紅的女性角色，分別顛覆了傳統的男尊女卑的師承傳統，也代表了劉家良功夫電影企求把較現代的觀念以戲謔的方式去翻轉既定的武俠權力結構。

　　《瘋猴》（1979）以南派猴拳為架構，除了是正統的猴拳一掌四式——插掌、薑指、手鎚、腕撞——的精確示範外，更有著動作烘托主題的內在精神。敘述猴拳師父陳百酒後遭人設計，再也不能使拳，自此潦倒江湖，以耍猴戲為主，後受一流浪青年接濟，當惡霸將陳百賴以為生的猴子殺死時，青年以自身扮猴鼓勵，陳百乃將所學猴拳傾囊相授，終於剷除惡人。猴戲的諧趣打諢與猴拳的輕盈力道，正對映著小丑笑中有淚的無奈，而陳百與青年的「師徒」關係，也更是一種平等的關係，凡此種種，使武打動作、性格刻畫與電影人生的風格一致。《爛頭何》（1979）乍看之下，好似無厘頭式的嬉鬧，並不是傳統硬橋硬馬的實戰功夫，劉家良卻是藉著各種笑料的動作設計，表現故事情節中喜怒哀樂的人生百態，雖然形式上是受到同時期一窩蜂功夫喜劇的影響，但動作烘染人物、主題的意圖仍然明顯。

　　《十八般武藝》更是劉家良自身對武俠功夫窮途末路的感慨。「義和團」在清末「扶清滅洋」毋寧扮演的是悲劇的角色，徐克日後的《黃飛鴻》系列也曾經打過類似的白蓮教。其實「義和團」何嘗不是以血肉之軀力抗洋槍洋砲！《十八般武藝》中敘述清末中國功夫利用茅山、術士、神打等旁門左道方式偽裝刀槍不入，一義和團首腦不忍國術以此愚民，平白讓熱血無知的年輕人犧牲，乃解散雲南分舵。其他義和團首腦為鞏固自身權位乃連環追殺。劉家良在此不僅未嘲諷義和團，反而以義和團之命運隱喻國術真材實料的時代宿命，是我認為對中國武術面對現代化武器最為無奈的片子。徐克的《黃飛鴻》及周星馳的《少林足球》（2001），也都有類似的橋段。

楚原的古龍奇情

　　邵氏自《江湖奇俠》以降的新派武俠，並不以劇情取勝。拳腳功夫片重視的是實戰，也不重視敘事結構，胡金銓的武俠藝術，可遇不可求。當武術片充斥著美學粗疏、劇本貧乏，只是一味猛打拳踢的功夫片時，「武俠」的傳統不免靜極思動。楚原首先以古龍小說為藍本，成功的推出《流星‧蝴蝶‧劍》（1976），繼之《天涯‧明月‧刀》（1976）、《楚留香》（1977）等，引領港台武俠的另一高峰，此後截至1984年為止，楚原自己就拍了二十九部之多。

　　當時的學者冠以「奇情武俠」的稱號，古龍的小說情節詭異，充滿著戲劇性的轉折，文句的對白極富巧思，令人拍案叫絕。江湖險惡也能帶出主角內心的情感世界。一言以蔽之，古龍的小說補強了邵氏新派武俠敘事薄弱的缺點，提供了觀影者娛樂中知性思考的樂趣。不過論者也指出，古龍小說情節的峰迴路轉，過於做作且一廂情願，主角人物的內心衝突流於浮面，不似金庸小說的綿密深厚、

韻味無窮，這正說明了楚原─古龍式的奇情電影，其實也不太想載道言志，情節的巧思只不過是商業元素的一環。楚原利用邵氏影城靜謐瑰麗的特點，加強劇中人物的服裝造型，營造出一迷離繽紛的武俠世界。《流星‧蝴蝶‧劍》曾獲 1976 年第二十二屆亞太影展「最優良美術設計雙獅獎」，可見一斑。就武打形式而言，唐佳、黃培基等繼續擔負重任，唐佳出自北派傳統，他們自覺到南派硬橋硬馬的掌上功夫與古龍迷離瑰麗的世界調性不合，充分利用鋼索，營造出輕盈靈巧、翩翩飛舞的武打風格。「小李飛刀，例不虛發」、楚留香「彈指神功」，較之老式神怪武俠，更多了一份寫意之美。在成龍及劉家良拳腳功夫盛行的 1970 年代後期，楚原的奇情武俠在票房上足可對抗。而其他獨立製片（特別是台灣），缺乏邵氏影城的瑰麗布景，所拍出的改編古龍作品，成績也遠遜於楚原。

　　邵氏公司在 1970 年代，除了古龍外，金庸的小說也多被搬上銀幕，張徹本身也執導了多部，於此不論。這裡要特別介紹其他的導演。孫仲的《人皮燈籠》（1982），算是詭異的武俠恐怖片，戴骷髏面具的人影在大雨中凌空而下綁架婦人，活剝人皮，製成燈籠。這位人皮師父固然心裡變態，但其實是劇中兩大上流社會人物爭富鬥武的打手，《人皮燈籠》可算是影射人間社會相互較量暗藏殺機的武俠寓言。《決殺令》（1977）與《冷血十三鷹》（1978），也是孫仲精彩的武俠功夫作品，不可不看。何夢華的《血滴子》（1975）敘述清朝雍正年間為剷除異己而組織特務殺手，其中一血滴子馬騰，不忍殘殺無辜而逃亡，清廷下令追殺的精彩故事。血滴子百步取人首級，恐怖孤絕，具有政治上的諷寓，也使得血滴子在1970 年代成為眾多武俠片的「道具」，風行一時。桂治洪的《萬人斬》（1980）雖然重拍張徹舊作《鐵手無情》（1969），卻有更深厚的內涵，敘述京城大內金庫被悍匪所劫，總捕頭冷天鷹率眾追捕，

沿途民不聊生，捕頭逐漸體會悍匪官逼民反的無奈。冷天鷹最後發現自己也只是上司的棋子。整部片子沉鬱凝重，捕頭悍匪之間已不是善惡分明，具有相當程度的諷喻現世之意。

從 1960 至 1980 年代，邵氏兄弟公司攝製了無數武俠功夫電影，帶動了港台的發展，張徹、楚原、劉家良的作品，可能已具有「作者論」的雛形，茲特別列出邵氏代表性的武俠功夫電影；年輕朋友當可體會前人所建立的典範是如何影響後來武俠功夫電影的走向。

片名	導演	主要演員	推薦理由	年代
大醉俠	胡金銓	鄭佩佩、岳華	華語武俠片經典	1966
邊城三俠	張徹	王羽、羅烈、鄭雷	新派武俠前期代表，三生三旦	1966
斷腸劍	張徹	王羽、秦萍、喬莊	新派武俠前期的佳作，盤腸大戰的先河	1967
獨臂刀	張徹	王羽、焦姣、田豐	敘事完整，華語武俠經典	1967
大刺客	張徹	王羽、焦姣、李香君	聶政悲慘壯烈，改編史記刺客列傳	1967
金燕子	張徹	王羽、鄭佩佩、羅烈	敘事完整，符合形式美學	1968
獨臂刀王	張徹	王羽、焦姣、田豐	獨臂刀大戰八大刀王，殺的驚天動地	1969
鐵手無情	張徹	李菁、羅烈、房勉	鐵手與仇家盲女的情愫，雅緻感人	1969
報仇	張徹	姜大衛、狄龍、汪萍	男性同盟，暴力美學代表	1970

片名	導演	主要演員	推薦理由	年代
十三太保	張徹	姜大衛、狄龍、谷峰	男性同盟，暴力美學代表	1970
新獨臂刀	張徹	姜大衛、狄龍、李菁	不一樣的獨臂刀，不一樣的風格	1971
馬永貞	張徹、鮑學禮	陳觀泰、姜大衛、井莉	男性同盟，暴力美學代表	1972
刺馬	張徹	狄龍、姜大衛、陳觀泰、井莉	男性同盟與背叛，人物刻畫深刻	1973
少林五祖	張徹	姜大衛、狄龍、傅聲、戚冠軍、孟飛	男性同盟，南派少林打鬥激烈之作	1974
洪拳小子	張徹	傅聲、戚冠軍、陳明莉	少數不以打鬥為主題的功夫片佳作	1975
洪拳與詠春	張徹	傅聲、戚冠軍	南派少林，打鬥激烈，洪拳與詠春拳合力對抗清廷鷹犬	1974
五毒	張徹	鹿峰、江生、郭追、孫建	張徹後期弟子集體出色之作	1978
賣命小子	張徹	鹿峰、江生、郭追、孫建	男性同盟，泣訴鏢局窮途末路	1979
少林與武當	張徹	羅莽、江生、孫建、錢小豪	張徹後期弟子集體出色之作	1980
飛狐外傳	張徹	錢小豪、郭追、鹿峰、江生	改編金庸的兄弟同盟佳作	1980
叉手	張徹	江生、錢小豪、鹿峰、郭追	詭譎恐怖，激烈打鬥	1981

片名	導演	主要演員	推薦理由	年代
俠客行	張徹	郭追、唐青、文雪兒、王力	改編金庸的熱鬧打鬥佳作	1982
天下第一劍	潘壘	魯平、祝菁	詮釋「盛名累人」的主題，武打具韻律感	1968
龍虎鬥	王羽	王羽、羅烈、汪萍	首部拳腳功夫片，具經典意義	1970
影子神鞭	羅維	鄭佩佩、岳華	邵氏俠女鄭佩佩的英姿	1971
天下第一拳	鄭昌和	羅烈、汪萍	首部揚威世界的功夫片，具經典意義	1972
十四女英豪	程剛	盧燕、凌波、何莉莉	大氣魄的歷史動作劇	1972
血滴子	何夢華	陳觀泰、劉午琪、谷峰	百步取人首級，恐怖孤絕，具政治反諷	1975
神打	劉家良	汪禹、林珍奇	功夫喜劇先河	1975
少林三十六房	劉家良	劉家輝、汪禹	比張徹更正統的南派少林功夫片	1978
中華丈夫	劉家良	劉家良、倉田保昭、水野結花	大戰劍道、空手道、忍者等七大日本高手	1979
茅山僵屍拳	劉家良	汪禹、劉家輝、黃杏秀	正統武學之外的另類嘗試	1979
十八般武藝	劉家良	劉家良、小侯、惠英紅	最好的兵器大全銀幕操練	1982
流星・蝴蝶・劍	楚原	宗華、井莉、岳華	楚原／古龍式的新派武俠先河	1976

片名	導演	主要演員	推薦理由	年代
天涯·明月·刀	楚原	狄龍、羅烈、井莉	楚原／古龍式的新派武俠代表	1976
楚留香	楚原	狄龍、岳華、苗可秀		1977
三少爺的劍	楚原	爾冬陞、余安安		1977
多情劍客無情劍	楚原	狄龍、井莉、爾冬陞、余安安		1977
明月刀雪夜殲仇	楚原	狄龍、劉永、施忍、羅烈		1977
英雄無淚	楚原	傅聲、白彪、趙雅芝		1980
魔劍俠情	楚原	狄龍、傅聲、爾冬陞		1981
決殺令	孫仲	姜大衛、井莉、陳慧敏	劇情精彩，打鬥激烈	1977
冷血十三鷹	孫仲	傅聲、狄龍	殺手之一黑鷹，良心未泯，與其仇敵惺惺相惜，共同逃出十二鷹的連環追殺	1978
教頭	孫仲	狄龍、汪禹、趙雅芝	孫仲功夫佳作	1979
萬人斬	桂治洪	陳觀泰、谷峰、白彪	受滿人壓迫的漢人劫金，京師捕頭奉命追捕，罕見的政治諷刺	1980
連城訣	牟敦芾	岳華、施思、白彪、吳元俊	金庸小說改編佳作	1980
如來神掌	黃泰來	爾冬陞、惠英紅	功夫神怪片先河	1982

片名	導演	主要演員	推薦理由	年代
六指琴魔	龍逸昇	錢小豪、惠英紅、白彪	功夫神怪片先河	1983
洪拳大師	唐佳	狄龍、陳觀泰	鐵橋三的傳奇故事	1984
錦衣衛	魯俊谷	梁家仁、劉永、胡冠珍、劉玉璞	甄子丹之前的同名電影	1984
少年蘇乞兒	劉仕裕	劉家輝、白彪、汪禹	蘇乞兒早就出現了	1985
赤腳小子（江湖傳說）	杜琪峰	郭富城、張曼玉、狄龍、吳倩蓮	向《洪拳小子》致敬且具女性主義意涵	1993
馬永貞	元奎、劉鎮偉	金城武、元彪、周嘉玲	向舊作《馬永貞》致敬	1997

袁和平與成龍的北派雜耍

　　1970 年代中期，發掘李小龍的羅維力捧成龍，《少林木人巷》（1976），《蛇鶴八步》（1977）已可看出成龍的武打實力，但羅維畢竟沒有開創新局的實力，由吳思遠借將，聘請曾在邵氏擔任龍虎武師的袁和平執導《蛇形刁手》（1978）[1]。袁和平及其父親袁小田所代表的京劇傳統，有著北派功夫的餘緒，也象徵著中國近代北

1 根據成龍的自傳（《我是成龍》，時報，1998），他在羅維影業公司的《一招半式闖江湖》（1979），時間尤早於《蛇形刁手》，可惜羅維不識貨，片子拍完後，棄之高閣，直到《蛇形刁手》熱賣，才予以推出。《一招半式闖江湖》的動作設計，當然比不上《蛇形刁手》，但作為功夫喜劇的類型，其原創性仍值得一提。一般被視為功夫喜劇的先河是劉家良的《神打》（1975）。就影響力而言，當然是《蛇形刁手》與《醉拳》（1978）。

方京劇、雜耍一路避秦南下的滄桑史。張徹、劉家良在邵氏穩坐霸主地位，傳承南派少林功夫的同時，袁和平並無發揮的空間，他把京劇的靈活身手轉成功夫元素，被吳思遠發掘。吳思遠是港台獨立製片的奇葩，雖欠缺完整的片場與資金奧援，但作品屢創新意，引領風騷。《南拳北腿》（1976）系列最為膾炙人口。袁和平、成龍的成就實應感念吳思遠的慧眼識英雄。成龍、洪金寶也是于占元師父在香港成立京劇學校所培養的「七小福」成員。易言之，吳思遠、袁和平遠較羅維更能發掘成龍京劇訓練有別於南派硬橋硬馬的柔軟身段。《蛇形刁手》裡的練功戲，不同於劉家良《少林三十六房》的中規中矩，幾乎是個人體能、柔軟度的奇觀。《醉拳》是《蛇形刁手》的翻版。值得我們注意的是，《醉拳》裡成龍所飾演的是青年黃飛鴻，他刁鑽、打混、好色，徹底顛覆了香港已有的黃飛鴻傳統，袁和平把北派雜耍與京劇的動作轉換到南派的英雄人物身上，竟然獲得觀眾的青睞，這也說明了袁和平的確注入了功夫電影新的元素，影響所及，港台跟風式的競拍功夫喜劇，又粗製濫造了好多功夫片。

　　成龍的大師兄洪金寶較成龍更早擔任龍虎武師，鄒文懷在1970年離開邵氏創立嘉禾公司時，洪金寶在嘉禾沉浮，以其肥胖又靈活的身手，逐漸嶄露頭角。洪金寶在《三德和尚與舂米六》（1976）已獨當一面，繼而續拍完李小龍遺作《死亡遊戲》（1977）。《肥龍過江》（1977）已見新義。他主演的《老虎田雞》（麥嘉導演，1978）與成龍的《醉拳》共同奠定了功夫喜劇的類型。《贊先生與找錢華》（1978）、《雜家小子》（1979）展現的力道，不在袁和平之下。《贊先生與找錢華》主要是描寫佛山詠春拳大師梁贊與陳華的故事，對於詠春拳的精神，有非常詳細的介紹，「拳由心發，力由地起」、「脛、膝、腰、膊、脛、腕——六發力合」、「六點

半弔兒郎棍」……。當然，梁家仁（飾錢贊），卡薩伐〔飾陳華（順）〕及洪金寶身形均為彪形大漢，打出來的詠春拳，勁道有之，但未體現出「輕盈」的特質，與日後甄子丹的《葉問》有不同的銀幕效果。我只是要讓熟悉《葉問》的時下年輕朋友了解，類似的人物及拳腳功夫，早已見諸 1970 年代以降的港台電影。洪金寶也在袁和平導演下，主演了黃飛鴻弟子豬肉榮的故事《林世榮》（台名《仁者無敵》，1980），其片頭由關德興所飾演的黃飛鴻正在以書法怡情，功夫高手上門踢館，兩人書法較勁，把功夫大師的儒者風範，表現的溫良敦厚，是我印象深刻的功夫橋段。成龍進入嘉禾公司後，《師弟出馬》（1980）、《龍少爺》（1981），均是功夫喜劇的佳作。嘉禾公司草創之時，仍是以功夫片為主，網羅李小龍、成龍之前，也有一些傑出的代表作，王羽編導的《戰神灘》（1973）、黃楓執導的《中泰拳壇生死戰》（1974）、《密宗聖手》（1976）、《四大門派》（1977），吳宇森執導的《少林門》（1976）都算是1970 年代前期的佳作。其中合氣道高手茅瑛來自台灣，是嘉禾女武旦。在《中泰拳壇生死戰》裡，描寫國術故步自封、自以為是，不敵泰拳，雖然有拓展泰國市場的現實考量，但也算是少數國片，擺脫狹隘民族意識的自省佳作，值得一提。

台灣的武俠功夫傳統

在民國 40、50 年代，「台語片」曾經是台灣電影的主流，李泉溪、陳洪民等都已開始攝製武俠片，如《三鳳震武林》（1968）等，成績可觀。受到邵氏武俠的影響，許多拍攝台灣片的導演，都投入到國語武俠功夫片的製作。以片場而言，「聯邦」是最有規模的公司，自《龍門客棧》（1967）、《俠女》（1970）以降，拍攝了多部武俠片，上官靈鳳、田鵬，俱為當時最知名的演員。稍後，「第

一」影業公司，也以武俠功夫片為主。自 1970 年代以後，台灣也成為武俠功夫片的重要生產地。由於當時台灣鼓勵外資投入，許多台灣的功夫片，都另以香港公司，巧立名目，藉以爭取優惠。港台人力、資金其實是相互流通，以下的片目，或也有可能是以香港公司之名。

王羽是邵氏新派武俠紅遍華人世界的第一位巨星，離開邵氏來台發展，台灣片商爭相邀約，短短五年，輒戲逾四十部，成績良莠不齊，其帶動台製武俠功夫片的量產，自不待言。他自導的《獨臂拳王》（1973）承繼《龍虎鬥》的特色，以虛構的獨臂殘拳對抗合氣道、空手道、密宗喇嘛、泰國拳等娛樂十足。《獨臂拳王大破血滴子》（1976）、《少林虎鶴震天下》（1976）算是台製的功夫佳作。《追命槍》（1971）亦廣受好評。其自導嘉禾出品的《戰神灘》（1973）描寫明末倭寇入侵浙江，江湖豪傑連袂對抗的俠義故事。大師胡金銓的《忠烈圖》（1974）亦描寫明代俞大猷對抗倭寇（武導為洪金寶），胡氏利用他特有的剪接，把各路拳腳、追奔對抗的架式，表現的沉穩厚實，《忠烈圖》是胡氏武俠電影中較為重視拳腳的佳作。

走筆至此，也願意點評幾部台產的武俠功夫片。王星磊的《潮州怒漢》（1972）發掘了跆拳道高手譚道良。張美君的《千刀萬里追》（1976）是台港第一部立體武俠電影，張美君也曾結合武俠與神怪，成就《無字天書》（1977），朱羽的民初小說也具有古龍的峰迴路轉情節，屠忠訓曾拍朱羽之《獵人》（1976），成績不俗，惜屠忠訓英年早逝未能帶動風潮。提起台灣功夫電影，不能不提郭南宏，他的《少林寺十八銅人》（1974）是少數「台灣少林」回敬香港的傑作，也帶動了台產的少林功夫片，黃家達、聞江龍拳腳功夫紮實，在郭南宏的功夫電影中，都有不俗的表現。王道拍了吳思

遠的《南拳北腿》（1976）後，成為台灣重要的功夫好手，以《血玉》（1977）為代表。更早之前的張曾澤、丁善璽、劍龍，也都有相當的作品。張曾澤為國泰公司拍攝的《路客與刀客》（1970），不僅融合拳腳技擊及兵器，也呈現了大批北派雜技，可說兼南北之長，是民初俠義功夫的傑作，獲當年金馬獎最佳影片，時間猶早於王羽《龍虎鬥》、張徹、劉家良少林南派功夫與袁和平北派雜技。可算是台灣對武俠功夫電影的重要貢獻，可惜幾乎被遺忘。蔡揚名在 1972 年即曾推出孟飛所飾演的《方世玉》，時間猶早於張徹，孟飛也是台灣方世玉的不二人選。丁重、侯錚、巫敏雄、李作楠等武俠功夫作品，大致代表當時台灣的通俗水平。令人遺憾的是，此一時期台灣武俠功夫的盛世，雖然當時的復興劇校（現為台灣戲曲學院）等也提供了大批的人才，如嘉凌、茅瑛等，都是傑出的女武旦，但整體而言，台灣未能去「包裝」重要的武術指導，而此一時期的武俠影片，也大致追隨香港腳步，未能從台灣過去的武術傳統中覓得活水源頭（如廖添丁、西螺七崁等），也沒有進一步的發掘台灣武俠功夫高人參與動作設計，致未如香港發掘廣東民間傳奇功夫人物方世玉、陸阿采、黃飛鴻、葉問……等的耳熟能詳。未來台灣武俠功夫如何在華人世界中走出，以上的反省，或值有心人思考。不諱言，台灣 1970 年代生產的武俠功夫片品質粗糙，並沒有太大的藝術價值，大部分也都已散失，恐不復見。作為時代的軌跡，筆者仍然期待有心者能盡力，為台灣曾經盛行一時的電影文化，留下飛鴻雪泥。所幸，許多當時功夫電影的海外版（英語發言），美加仍有發行，拜網路所賜，仍有機會看到。政府及民間可以有系統的加以蒐集修護。

▉1980年代：武俠實戰與各類實驗

　　1980年代以後，受到錄影帶氾濫及社會經濟變遷導致觀影人口的改變，國片面臨很大的蕭條。台灣的影片除了少數「新電影」睥睨世界影壇外，一般商業片已陷入絕境。邵氏公司張徹、劉家良、楚原的功夫片僅僅維持平盤，邵氏縮減製片量轉投資電視。不過，邵氏外的其他香港製片，透過較為靈活的產銷制度，渡過蕭條期，且完成了工業升級，此一時期，最值足稱道的是，成龍、洪金寶，將功夫喜劇轉成現代實戰動作。武俠功夫與「動作片」之類型已無法嚴格區分。

成龍、洪金寶的實戰動作

　　成龍、洪金寶在1970年代中期以後以北派雜耍所帶動的功夫喜劇，即便他們仍維持著量少質精的路線，但由於同類的電影太多，他們也必須另創新局。兩位不約而同的把實戰的場域從陌生的古代、民國初年，轉到了現代。他們不必費心中國拳腳難敵槍砲的窘境，動作喜劇的基調暫時掩蓋了功夫的歷史宿命。北派的雜耍在實戰中轉成輕盈的閃躲巧思，京劇的柔軟身形，各種超出凡人體能的動作，成龍據此發展其動作美學，透過他個人的膽大心細，變奏成現代式的搏命奇觀。由之發展出有別於李小龍式的實戰勁技。成龍的《A計畫》（1983）及《警察故事》（1985）系列，洪金寶的《五福星》（1983）系列，幾乎席捲了1980年代寒暑假熱門的檔期。有論者質疑，這些影片是否可歸納到傳統武俠功夫的類型？的確，成龍、洪金寶所展現的銀幕魅力，已不在於他們功夫的源流、派別、師承。傳統武俠功夫片的敘事內容，大抵會以武俠功夫本身作主軸，正派

英雄透過某種功夫精髓或招式戰勝強敵的陰狠邪功。但是在成龍、洪金寶的「動作片」裡，主角與暴徒的拆解對招，並沒有太大的差異，在劇烈的攻防裡，主角常以靈活的身段，優美的轉身飛踢，形成一激烈而不殺戮的美學（恰有別於張徹的暴力美學）。觀眾是以輕鬆的心情滿足他們對搏命動作的期待。洪金寶的福星系列，笑點之一是劇中會安排一位美女，然後讓觀眾、福星們「看得到，吃不到」，撇開性別意識，也大致呈現了尋常男性的集體性壓抑。這些影片的內涵，當然不必嚴肅分析，但也可反映港台 1980 年代經濟進一步成長後的社會百態。成龍《A 計畫》的背景是在香港被殖民之初，也多少透露出港人在回歸中國，結束殖民前夕的認同迷惘。除了成龍、洪金寶外，德寶公司的《皇家師姐》系列，前幾集台灣片名《小蝦米對大鯨魚》（楊紫瓊主演，1985）、《皇家戰士》（楊紫瓊、真田廣之主演，1987）、《中華戰士》（楊紫瓊主演，1987）、《雌雄大盜》（楊麗菁主演，1988）、《直擊證人》（楊麗菁、甄子丹主演，1989）等，就動作設計而言，已能與成龍、洪金寶的影片並駕齊驅。至此，1960、1970 年代的武俠功夫電影已轉成時裝的警匪槍戰，大批港式警匪（槍戰）電影，又成為一種新的動作類型，吳宇森的《英雄本色》（1986）系列最為傑出。現在幾乎好萊塢的動作片已離不開香港的動作設計團隊了。

新浪潮、新電影的武俠嘗試

1980 年代，香港一群新銳創造「新浪潮」電影，為人所稱道。譚家明也交出了一部傑出的武俠成績單《名劍》（1980），敘述劍客為「名」為「劍」的悲劇，有的為盛名所累，不得善終，有的不擇手段，有的卻因此犧牲了情愛，故事內容並不新穎，譚家明卻用豐富的電影語言，使《名劍》在一工筆山水的影像美學中，呈現武

林名利爭奪的人物悲劇。同一時期的台灣，也正是「新電影」萌發階段，王童的《策馬入林》（1984），描寫一群強盜打家劫舍，強攜一村女，二頭目並強姦了該村女，可是就在村女囚居賊窩之際，她眼中的這群強盜，竟是坐困愁城，無以為繼，只有鋌而走險，打劫官門，最後落荒而逃。村民最後召募俠士，襲殺二頭目，救回村女，但村女卻心繫著那二頭目安危……。沒有太多傳統武打的橋段，片子的基調雖沉悶、灰暗，但卻是王童的精心設計，他透過精緻的影像、服飾，呈現這群綠林強盜，既不可恨，也非豪傑，他們充其量只是亂世官逼民反，一群討生活的可憐蟲而已。這種悲憫的人文色彩使《策馬入林》成為很另類的武俠電影。

徐克、程小東的武俠神怪冒險

　　徐克在 1979 年的《蝶變》，已經企圖賦予武俠電影新義，藉著一文弱書生欲探索武林「殺人蝴蝶」的祕密，把各種爆破、火藥、機關的古代武俠想像用現代科技呈現。1983 年在香港電影工業尚未全面升級前推出的《新蜀山劍俠》，被當時的影評評為零碎片斷、天馬行空。其實《新蜀山劍俠》的意義除了滿足徐克個人對還珠樓主的傾慕外，更代表香港向日益專業的好萊塢取經的大膽嘗試。從 1987 年開始，徐克監製、程小東導演的《倩女幽魂》三片及《青蛇》（1993）等，一直延續到 1996 年的《冒險王》科幻動作、神怪冒險於一爐，令人目不暇給。邵氏公司在 1980 年代初，也曾重振過武俠神怪的類型，《如來神掌》（1982）、《日劫》（1983）、《六指琴魔》（1983）、《武林聖火令》（1983）等都是代表，由於邵氏並未真正投入巨資，這些影片的成就有限，有些橋段淪為嬉鬧，竟然成為邵氏武俠的迴光返照。相形之下，徐克、程小東的一步一腳印，在武俠神怪上，反而豎立其地位。當然，若是以好萊塢

的標準來看，一直到今天，華人世界的神怪類型，仍無法與西方相較。

■ 1990年代：武俠功夫的搓揉復甦、再創高峰

1990年代，台灣的商業影片已一蹶不振，香港電影完成了技術升級，順利接收了台灣的資金，自1960年代新派武俠所開出的眾多武俠功夫類型，也有了更成熟的發展。雖然，個別的作者仍然持續開拓其類型，但也由於導演、武術指導、演員之間的相互流通，一種整體的港式類型已儼然成型。

徐克、程小東、胡金銓共同合作的《笑傲江湖》（1990）首先標示了港式技術升級後傳統武俠的復甦，舉凡動作設計、電腦特效均緊湊快捷。程小東的《東方不敗》（1992），金庸的原著已是幌子，在徐克的主導下，愛情、政治的交疊衝擊，更為淋漓盡致，林青霞所飾演的東方不敗，兼具雙性的特質，也是性別混同、性別政治的絕妙分析範例。各種技術包裝的神功，如吸星大法、葵花寶典神功，改善了《新蜀山劍俠》（1983）的缺失，也由於李連杰取代許冠傑飾演令狐沖，不致於因特效，降低了動作的實戰訴求，我個人認為《東方不敗》是1990年代最代表性、整體成績最好的武俠電影。徐克監製、李惠明執導的《新龍門客棧》（1992）在空間上展現了中國西部大漠穹蒼的無窮魅力。梁家輝、林青霞所飾的俠義英雄義救忠良之後，勢單力孤的對抗東廠太監大軍，表現中規中矩，不過，這種嚴肅的敘事不合1990年代的潮流，編導向胡金銓致意的時代意義是把當年《迎春閣之風波》（1973）的女老闆萬人迷，鑲進了《新龍門客棧》之中，張曼玉所飾演的風騷老闆娘金鑲玉，成

了《新龍門客棧》的靈魂人物，這或許也是張曼玉在進入《阮玲玉》（1991）藝術殿堂前，最後一次靈活暢快的通俗演出。不必去追究《新龍門客棧》是否有胡金銓意境，如果掌握時代脈動的技術水平能不斷重述一個逝去的神話，我很樂意再看到龍門客棧的新拍。

當然，最代表徐克 1990 年代成就的是《黃飛鴻》（1991）系列，相較於《笑傲江湖》的「武俠」風格，《黃飛鴻》當然算是「功夫」類型的翹楚，武術指導是袁家班兄弟與劉家榮，兼具南北之長。黃飛鴻與嚴師父的竹梯打鬥；《男兒當自強》（1992）中黃飛鴻與白蓮教主的高台打鬥、對抗甄子丹所飾提督的布棍穿牆；《獅王爭霸》（1993）中的舞獅對決，都是承繼 1980 年代已有成果後的再創高峰。雖然影片的歷史成分患了學者所稱的「歷史癡呆症」，不過把黃飛鴻放入近代史脈絡，從鋤強扶弱的廣東好漢到與黑旗軍劉永福、國父孫中山並列，也把武俠、功夫緊扣在中國現代化的歷史洪流中。嚴師父被洋人亂槍打死，泣訴著自劉家良《十八般武藝》所陳述武術末路的無奈，藉由黃飛鴻的西化與海灘眾男兒練功男兒當自強，賦予了中國現代化的意涵。

袁和平與成龍合作《蛇形刁手》後，也曾與洪金寶合作《林世榮》（1980），同時具備關德興老師父的黃飛鴻形象與洪金寶飾演豬肉榮的靈巧身影，成績不俗。並再度以少年霍元甲習武，發揚迷蹤拳為主題的《霍元甲》（台名《奇門迷蹤》，1982），是收斂起功夫喜劇嘻笑誇張情節、動作，返璞歸真後的佳作。值得我們注意的是，倉田保昭所飾的日本高手喬裝教書先生潛入霍家，欲偷學迷蹤拳，他鼓勵骨弱的少年霍元甲習武，原來霍家傳武有戒律，「骨弱者不傳」，成長後的霍元甲少不得要與倉田保昭對決。1994 年陳嘉上的《精武英雄》（袁和平動作設計），李連杰再與倉田保昭對決，2006 年袁和平仍鍾情《霍元甲》（于仁泰導演），值得有心者

作一綜觀歷史學的分析。此外，袁和平也發掘了甄子丹主演《笑太極》（台名《醉太極》，1984），到後來《太極張三豐》（1993），也可看出，袁和平的多方嘗試。1980年代，袁和平比較被忽視的《奇門遁甲》（1982）、《九陰童子功》（1983），也繼承劉家良《神打》，企圖將傳說中的各種民俗，法術與國術結合，仍以北派雜耍貫穿於動作設計之中，也帶動了一些風潮。劉觀偉的《僵屍先生》（台名《暫時停止呼吸》，1985）算是黑色喜劇動作片，特別值得一提。

徐克的《黃飛鴻》系列，武術指導也是袁家班，袁和平自己在1990年代最重要的作品，非《少年黃飛鴻之鐵馬騮》（1993）與《詠春》（1994）莫屬，武打設計的精彩，自不待言。《詠春》的敘事內涵，也具有值得分析的性別主題，影片基調及人物，雖是喜劇的傳統，但藉著詠春習武的過程，逼出了詠春的宿命。柔弱美貌的詠春遭人逼婚，拜高人為師，習得一身武藝，雖然得以自保，卻也幾乎要終老閨中，在現代社會中，女性似仍脫離不了兩難的宿命。千禧年之後，袁和平為李安《臥虎藏龍》設計動作，也被好萊塢網羅，參與《駭客任務》的動作設計，讀者諒已熟悉。

周星馳的《功夫》（2004），重出江湖，在港台掀起熱潮，是典型的後現代的翻轉、變體之作。把「武俠」（如獅子吼、如來神掌）與「功夫」攪和在一起。楊過與小龍女不再是俊男美女。這些看似無厘頭的鬧劇，其實有嚴肅的一面。影片一開始，在一個荒謬莫名的時空（是民初以後，不是古代），地方黑社會統治警察局，這麼「夠力」的幫派，仍得臣服於「斧頭幫」，斧頭幫眾，西裝革履，跳著曼妙舞蹈，荒謬的形式美學影射真實世界的昏暗。銅身鐵線拳、五郎八卦棍、十二譚（潭、彈）腿的英雄好漢，末路窮途，隱身陋室，這三套硬橋硬馬的功夫，並無法抵抗邪神的入侵，不正

是泣訴功夫在後現代社會的悲劇嗎？簡而言之，《功夫》一片，有其獨特無厘頭式的黑色形式美學，更重要的是以後現代略帶荒謬的手法，向港台過去四十年來的武俠功夫致意，傳統與現代的相互搓揉，形式與內容交相激盪，無厘頭式的背後，有著嚴肅深刻的通俗娛樂效果。相較於大而無當的《無極》、《神話》，極端表現色彩美學的《十面埋伏》、《英雄》，筆者覺得《功夫》更顯真誠。

千禧年之後，整體而言，武俠功夫電影陷入瓶頸，香港電影繼台灣電影之後，也陷入絕境，不敵好萊塢。不過，由於中國大陸經濟的崛起，自 1990 年代，兩岸三地的合作模式，也有了更成熟的發展，華語片的市場潛力，不容小覷。葉偉信的《龍虎門》（2006）將動作漫畫化，並未太受注目，反倒是于仁泰導演，很傳統的《霍元甲》（2006），仍然受到青睞。程小東的《江山美人》（2008），李仁港的《三國之見龍卸甲》（2008），在打鬥視效上，也都兼具實戰與攝影特效的巧思。

成龍、王力宏主演的《大兵小將》（2010），以戰國征殺為背景，很巧妙的帶出了武俠片中「反戰」的人文意念。到 2010 年為止，成龍、李連杰、甄子丹、趙文卓等仍為最受歡迎的武打巨星，他們在 1990 年代，都已成名，這也說明武俠功夫很難從過去的成就中走出。值得我們注意的是，葉偉信執導，洪金寶動作導演，甄子丹主演的兩集《葉問》，就主題人物而言，不脫港台過去地域人物，電影主題是打洋人，這是最保守的意識型態，也是 1970 年代李小龍以降的傳統，敘事內容並沒有太大的新義，卻也造成千禧年之後新的功夫電影熱潮。我認為原因有二，其一是詠春拳雖然在過去港台武俠功夫電影傳統，並不陌生，但在甄子丹的表現中，最能體現其輕盈的特質，就動作設計而言，確有新義。其二，對台灣觀眾而言，在現有的政治氛圍下，恐怕已無須靠「中國」功夫，來凝聚向心力，

但這並不代表觀眾內心沒有這種需求。畢竟，武俠功夫仍然是台灣戰後 1970 年代以後，最為蓬勃的電影類型，台灣觀眾藉著武俠功夫的振奮，滿足個人內心對時局的振奮期許，仍不容忽視。對中國大陸而言，隨著其國力的崛起，民族主義仍然討大陸觀眾的喜。港台已經熟悉的民族主義或功夫電影，對大陸而言，仍是其「主旋律」，自然可以理解。亦且，《葉問》中，「這個世界沒有怕老婆的丈夫，只有尊重老婆的丈夫」、「分輸贏重要，還是與家人吃飯重要」……等細緻的對話，也是過去武俠功夫片少有的橋段。《葉問》所彰顯的「武德」，尤勝於劉家良的功夫電影。讓我在次強調，武俠功夫電影絕對是華人對世界影壇的貢獻，也最具商業性的元素，未來是否有更突破的發展，我們可拭目以待。

■■ 餘音繞樑

　　國外電影原聲早已成為電影藝術相關產業的一環。動作配樂如已故的 Jerry Goldsmith 及以情義見長的 Hans Zimmer，均已奠定相當基礎。筆者認為華人武俠片較之國外的動作片，可以開發的音樂元素更多。《臥虎藏龍》中楊紫瓊追逐章子怡在京城屋頂上跳躍，譚盾即以拍擊鼓聲的節奏來呼應，效果就不輸國外流行的重低音鼓，《臥虎藏龍》主旋律之甜美，就更不在話下。雖然在 1960 年代邵氏公司的電影「無片不歌」，但當時並沒有特別強化武俠片的音效。即使如此，還是有一些浮光略影的傑作，如王福齡在《獨臂刀》片頭撩撥琴斷之音，就極具畫龍點睛的震撼效果。王福齡、王居仁、陳永煜、顧嘉輝為邵氏數百部武俠片的配樂，不乏佳作，值得有心者剪輯發行，以留傳之。就武俠配樂風格而言，張徹的電影首先西樂中配，用西方動作片的曲風，來襯托其影片的連場動作。較當年

一律用國樂來呈現武俠電影的時空背景，也算開風氣之先。少數作品，配樂者特別賦予英雄人物主題，如陳永煜的《蕭十一郎》（1978）。張徹的《方世玉與洪熙官》（1974）片頭兩位主角展示虎鶴雙形功夫，所襯的英雄主題傳頌一時，被同時期許多功夫片延用（該片字幕並未列出配樂者，有可能也是取材自日本）。

一般而言，由於預算的考量，電影配樂從來就不是國片業者關心的重點，陳勳奇就曾指出，他們都選用既成的罐頭音樂來充數，但即使是如此，也不乏巧思，陳勳奇為王羽《獨臂拳王大破血滴子》（1976）所配的罐頭音效，就頗能突顯血滴子的恐怖。周福良、黃茂山也默默的為港台動作片貢獻良多。周福良為《蛇形刁手》所配的三段音樂，充分烘托了劇中北派雜耍練功、輕鬆逗趣及昂揚決戰的主題（我音樂史貧乏，無法確定是周福良原創，或借用國樂已有的曲目），而選用「將軍令」作為《醉拳》的主題音樂，使「將軍令」再現華人世界，一直延續到《黃飛鴻》的「男兒當自強」仍被傳頌至今。

筆者認為黃霑為 1990 年代的武俠電影注入了新的生命，不管是《笑傲江湖》的「滄海一聲笑」或是《黃飛鴻》系列，都早已跳脫出罐頭式效果音樂的點綴層次，音樂本身渾然天成而自成生命，其韻律、節奏充分體現了電影敘事的內涵。胡偉立的《太極張三豐》（1993）、陳勳奇為王家衛《東邪西毒》（1994）所譜之曲，都是精品。千禧年之後，由於有好萊塢的資金，重要的武俠動作片，也都具有好萊塢的配樂水準，甚至網羅好萊塢一線配樂大師，如Klaus Badelt 為陳凱歌的《無極》配樂時就曾指出他所奉獻的心力遠超出好萊塢的水準。《葉問》與《赤壁》等系列電影，並網羅日本好手。而中國大陸國樂人才輩出，近年大製作的武俠電影，當更能滿足閱聽人，我們不必妄自菲薄。

 問題討論

1. 名歌手林強曾經說很不喜歡看武俠功夫片，人飛來飛去，很假。你如何看待武俠功夫電影的真實與虛幻？

2. 作為一種藝術表現的方式，你認為可否用舞蹈、身體美學等概念來看待功夫？還是你堅持武俠功夫電影必須建立在真實的功夫之上。

3. 你認為武俠功夫電影可以表現哪些人生的理念？請與同學分享經驗，腦力激盪。

4. 可否從你曾經看過的武俠功夫電影，找出一些表達人生衝突或悲劇性的情節？

5. 許多衛道人士認為武俠功夫電影（或國外的槍戰動作電影），會助長社會的暴力，你認為呢？

6. 請比較華人的武俠功夫電影與國外的動作電影或西部電影的異同？

7. 你認為武俠功夫電影未來還會有什麼樣的發展？

延伸閱讀

　　邵氏公司的數百部武俠電影，得利影視從 2002 年開始引進台灣至 2006 年止，尚未完全出齊，香港洲立影視則持續發行中。得利的台灣代理，已經停止。1970 年代，嘉禾公司的武俠功夫片，如《戰神灘》等台灣不容易購得，香港樂貿影視有發行。李小龍的功夫電影，仍常見諸坊間。1970 年代，港台獨立製片的數百部武俠功夫片恐已散失，有賴有心者資助、蒐集、修護、發行，市面不見時，政府難辭其咎。聯邦時期胡金銓的《龍門客棧》、《俠女》，豪客已數位處理，聯邦的十多部武俠片，得以再現。第一公司的部分武俠片，如《獨臂拳王大破血滴子》，豪客已重新發行，年輕的朋友，可以利用懷舊的方式欣賞，領略民國 50、60 年代的功夫軌跡。成龍、洪金寶、袁和平的作品，大體上仍易購得。1990 年代大批的港式優秀武俠功夫電影，除了發行 DVD 外，大部分仍可見諸第四台有線頻道。至於千禧年之後的作品，如《霍元甲》、《七劍》等，難不倒讀者。

　　香港市政府曾在 1980 年代初期出版《香港功夫電影研究》、《香港武俠電影研究》兩冊，是最深入的港台武俠功夫專著。羅卡、吳昊、卓伯棠合著之《香港電影類型論》（牛津大學，1997）及廖金鳳等合著之《邵氏影視帝國》（麥田，2003），部分篇章已深入探討相關武俠功夫電影。中國大陸學者陳墨所著之《中國武俠電影史》，風雲時代（2006）有轉印。令人欣慰的是，大陸學者也肯定港台戰後的成果。而台灣幾乎沒有一本專門討論武俠功夫電影的專

著，我誠摯的期待讀者及學術工作者能打從心底尊重過去武俠功夫傳統，再創華人功夫雄風。

本章主要改寫自筆者〈你不能不看的武俠功夫電影〉，《中等教育》（58 卷 6 期，2007），頁 156-171。

6

CHAPTER

台灣新電影析論

■ 電影也是台灣之光

　　2008 年連兩部以三國演義為主題的大片《三國之見龍卸甲》與《赤壁》；而翻拍張徹早年《刺馬》（1972），以清代太平天國戰役為背景的《投名狀》（2007）；更早之前改編自「日本漫畫」的《墨攻》（2006），都激起了年輕朋友對以中國歷史為背景的華語片的觀影樂趣。即使以今天的要求來看，李翰祥（1926-1996）離開邵氏來台創立「國聯」時所拍攝的《西施》（1965），與前述跨國投資的巨片相較而言，仍然毫不遜色。自 1949 年以來，台灣（包括香港）的電影工業，篳路藍縷，留下了相當多的精品，值得千禧年之後的台灣觀眾重新認識。像是民國 50、60 年代的「四大導演」，胡金銓（1932-1997）的《龍門客棧》（1967）、《俠女》（1970），李翰祥的《冬暖》（1968），李行（1930-）的《秋決》（1971）與白景瑞（1931-1997）的《再見阿郎》（1971），都具有華語電影的經典意義。宋存壽（1929-2008），其《破曉時分》（1968）、《母親三十歲》（1973），也都是那個時代不可多得之作。雖然有這些傑出的成就，整體而言，民國 50、60 年代國片全盛（以量而言）時

期，武俠功夫及三廳（客廳、咖啡廳、飯廳）文藝愛情通俗電影，仍然佔著主流，這些電影工作者並沒有太深刻的電影美學修為，四大導演等的傑作，也並不能改變人們對「國片」粗製濫造的刻板印象。在政治戒嚴的年代裡，電影社會實踐的批判功能也隱而不彰，武俠功夫與三廳文藝愛情電影很巧妙的體現了「避世」的娛樂功能。

　　民國 70 年代，台灣政治逐漸開放，而隨著民國 60 年代經濟起飛，70 年代的台灣也經歷了另一波社會文化的變遷。社會逐漸開放多元，原先「避世」色彩濃厚的文藝三廳電影與老套的武俠功夫電影已不再吸引觀眾，亟待改進。香港電影在商業片方面，正致力於工業升級，透過敏銳的市場調查掌握時代娛樂需求，另有些電影工作者則致力於電影藝術的探索，所謂的「新浪潮電影」，在香港展開，透過金馬獎的交流與台灣學者的分析評介，對台灣新電影也有推波助瀾之功。簡而言之，歷經國片 50、60 年代「量產」的盛世，年輕一代的電影工作者嘗試擺脫傳統國片以明星、煽情故事、低俗笑鬧的窠臼，致力於電影藝術的提升。他們有些人從國外學成歸國，用嚴格的影評方式致力於電影文化的升級，有些實際參與電影製作。優秀的文學家如小野、吳念真、朱天文等也參與電影劇本的編寫，一股求新求變的氣象已儼然成型（更早幾年，高喊唱我們自己歌的「民歌」，也翻轉了當時的流行音樂）。扮演台灣電影龍頭的中央電影公司因緣際會的在幾位開明的領導者明驥、林登飛的支持下，接納了新電影工作者的訴求，雖然不時有政治立場的干預，但中影總算提供了新電影的創作園地，功不可沒。

　　民國 70 年代的台灣新電影，有兩項值足稱道的特色。首先，在電影美學上，這群藝術工作者並不汲汲於推銷歐美藝術電影的風格，他們大膽實驗來自本土的體驗。本來，藝術的「形式」與「內涵」

不能相互抽離,在電影內涵上,新電影的工作者更立足於台灣的成長經驗,也較前輩更勇於從電影中呈現台灣的各種面相,充分體現電影社會實踐的功能。許多編導從(台灣)文學作品中汲取靈感,相較於過去文藝片以瓊瑤等言情小說為主題,新電影從鄉土文學中企圖開拓更深邃的人文世界。值得我們注意的是,最傑出的導演如侯孝賢、楊德昌等作品,都不是直接改自文學作品,而是來自他們立足台灣成長經驗後的反芻。侯孝賢對鄉村及過渡到城市的轉型,有深刻的紀錄,楊德昌則集中在對都市冷冽人性的知性覺察。接二連三的獲得國際獎項,使新電影也成為台灣之光,為富裕的台灣再添上自主的文化認同。總之,結合台灣主體城鄉發展經驗的人文世界與融合中西所展現的電影美學風格,共同形構了台灣新電影的風貌。

我大學、碩士、博士的求學生涯,剛好是台灣新電影的十年,特別是大學四年,從《小畢的故事》(1983,大一)到《童年往事》(1985,大四),新電影也伴隨我走過大學校園的成長路。觀看台灣新電影的充實感,成為我大學時期最值得的回憶之一。不過,這幾年的教學經驗,當今大學生對於出生前後的台灣新電影(包括整個華語電影),已恍若隔世。因之,藉著大學通識課程,為年輕朋友導讀也是台灣之光的台灣新電影,讓讀者能珍惜並重溫前輩的成果,也不是全無意義。以下,我將對台灣新電影的重要作品作個鳥瞰,受限於篇幅,無法對導演、攝影、編劇、配樂作細部的解析,只能在此很主觀的隨片點將。已辭世的楊德昌(1947-2007),在台灣影音市場,似乎只能看到《恐怖份子》(1987),其經典《海灘的一天》(1983)、《青梅竹馬》(1985)及《牯嶺街少年殺人事件》(1991),竟然沒有市面流通的版本。希望本章不全的引介,能讓政府當局及有心業者致力於過往華語電影的保存與發行,能讓

年輕讀者有再重看台灣新電影的衝動，於願已足！

■■ 台灣新電影的初試啼聲

　　一般被認為新電影之始是民國 71 年的《光陰的故事》，這部四段落的小品中，代表著兒童、國中少女、大學生、成年人在民國 50、60 年代的成長經驗，分別由陶德辰執導《小龍頭》、楊德昌之《指望》、柯一正之《跳蛙》及張毅的《報名來》，四篇散文式的影像，成功的標示著台灣新電影擺脫國片過往戲劇化的情節、毫不收斂的鏡頭效果、俊男美女的制式明星丰采以及濫情的音效等。楊德昌的《指望》，藉著喪偶的中年婦人養育兩位女兒，靠出租房子貼補家用，大妹已屆青春後期，正準備大學聯考，小妹正念國中，年輕的男大學生成為房客後與二女的互動。編導捨棄了戲劇性的敘事結構，集中在小妹的月事與情慾啟蒙的環境氛圍鋪陳，更安排了一位發育較晚藉騎單車宣示成長的男生作陪襯，是楊德昌的初試啼聲之作。而張毅的《報名來》更是國片少有的諷刺喜劇，一對剛搬家被搬家公司放鴿子的小家庭，太太正謀新職因未帶公司證件被守衛阻攔，先生出外拿報紙被反鎖，不得其門而入，他裹白浴巾招搖過市，叫天不應、叫地不靈的窘態，委實把經濟起飛後台北市人際疏離、欠缺溝通的隔閡，作了最有趣的嘲諷。從第一段兒童的內心世界，到第四段台灣的經濟起飛，《光陰的故事》見證了台灣民國 50、60 年代的集體成長經驗，為新電影打響了第一炮。

　　民國 72 年改編自黃春明的小說，同樣是由三段故事所構成的《兒子的大玩偶》，除了表達民國 50 年代台灣小人物在物質匱乏下的生活外，更探討台灣對於美日政治、經濟影響下的依賴主從關係，

使新電影也具有台灣主體身分地位的自覺。侯孝賢執導之《兒子的大玩偶》把場景放在民國 50 年代嘉義竹崎小鎮，描寫一新婚不久，妻子甫生產，丈夫無頭路正為家庭奔波的窘態，這是那個時代萬千台灣家庭的寫照。丈夫在一「日本」雜誌上，看到裝扮小丑的活動廣告，他說服電影院老闆以裝扮小丑的方式為電影作廣告，本來工作無貴賤，但丈夫遭受到家族長輩的輕視，導演藉著年輕丈夫在赤日炎炎下脫衣如廁，小丑裝被一群兒童偷去，從丈夫的追奔中，帶出他身陷工作的屈辱而無處可逃、無路可走的困境中。最後，丈夫獲得了比較穩定的工作，卸下了小丑裝（粧），可是他自己的小孩，因為已經習慣父親小丑的裝（粧）扮，而不認得他了……。第二段由曾壯祥執導的《小琪的那頂帽子》，敘述兩個充滿幹勁的推銷員，到台灣鄉間推銷「日本」快鍋。年長的推銷員，妻子正懷著身孕，他也必須更加賣力工作，年輕的推銷員則對鄉間一位一直戴著帽子的清純女學生產生興趣。最後，年長的推銷員在村間當眾滷豬腳，打算展示日本快鍋的優點時，快鍋爆炸，他身受重傷，他的妻子也正面臨分娩。年輕的推銷員則在贏得女學生的信賴後，脫下她的帽子，目睹女學生頭部可怕的傷痕……。萬仁則執導第三段《蘋果的滋味》，敘述一「美國」大使館的軍官撞上了台北市底層的工人，美國人用錢擺平，讓工人住進最豪華的美軍醫院診治，也安排家屬探視，工人妻子兒女吃著肇事軍官的鮮紅大蘋果（台灣在民國 60 年代前，一般人吃不起蘋果）逐漸體認到塞翁失馬，焉之非福，底層小人物的喜悅，溢於言表，對應著國族間不平等的諷刺。雖然在民國 70 年代初，中影的明驥很開明的以官方的身分，帶頭提供新電影的攝製，不過，保守的力道仍時時反撲，《蘋果的滋味》當年也曾有人認為有辱國風，當時媒體戲稱「削蘋果」事件，這也說明了新電影在草創之初，不僅在藝術創作上，採取不流俗的堅持，在電影

內涵上，也希望能從統治階層頌揚的健康寫實[1]的意識型態中走出，展現更大的社會批判力道。

■ 侯孝賢的個人自傳與台灣殖民史

　　侯孝賢在新電影濫觴之前，已有場記、編劇、副導的經歷，並有三部商業性的作品，《就是溜溜的她》（1980）、《風兒踢踏踩》（1981）、《在那河畔青草青》（1982），這些作品都有當時的歌星偶像助陣，已些許透露出侯導對田園的嚮往，特別是對兒童群戲的掌握。他與攝影師出身的陳坤厚相互合作。《小畢的故事》、《光陰的故事》，侯孝賢都幕後出力不少。《兒子的大玩偶》與《海灘的一天》在 1983 年更是標舉了台灣新電影時代的來臨。侯氏也在這一年正式推出了他的第一部新電影長片《風櫃來的人》。接著，《冬冬的假期》（1984）、《童年往事》（1985）、《戀戀風塵》（1986），個人自傳式的風格非常強烈，侯孝賢結合了朱天文、吳念真等文學家，共同分享彼此的成長經驗。從《風櫃來的人》開始，侯孝賢嘗試從平凡的情節中，凝聚出最真實的剎那，捕捉出最動人的情感。觀眾必須放棄傳統敘事的起承轉合。看電影不再是等待偉大故事的精彩結局，反而要在導演所呈現的破碎、片斷、平凡的鏡頭氛圍中，去體會導演的情感意義。不用快速剪接修飾的舒緩長鏡頭，更可以提供觀眾反芻自我經驗的時間，與導演充分互動，達成

1 在民國 50 年代中期，中影公司推出「健康寫實」電影，如《蚵女》（1964）、《養鴨人家》（1965）等，這些電影雖以台灣為背景，表現得卻是傳統中國的敦厚善良，既沒有反映台灣社會的真實寫照，也欠缺對社會的批判。不過，在台灣電影發展中，也佔有一席之地。我們也不宜以現在的立場完全否定「健康寫實」電影當時所服務的政經體制。

互為主體的情感交流。而《悲情城市》（1989）、《戲夢人生》
（1993）、《好男好女》（1995），更跳開個人自傳式的成長經驗，
直指二十世紀台灣殖民歷史的三部曲。以下，即以《童年往事》、
《悲情城市》的浮光影像，嘗試為年輕朋友介紹侯氏的電影美學。

　　《童年往事》的英文片名 *The Time to Live and The Time to Die*，
或許更能呈現電影的美學意涵。片中藉著主角自白上一代來自大陸
長輩的逐漸凋零，在台成長的主角在時間的痕跡與空間的斷裂中，
逐漸構築自我主體的生命認同。「台灣經驗」與「大陸情結」的對
立、反抗、無奈、到含攝、寬容，反映了主角個人生命的時代省思。
試以片中三段死亡的呈現為例。從小嚴屬不苟言笑的父親，在一個
停電的颱風夜中，悄然過世，導演用停電中的黑暗來預示死亡，並
由女兒手捧燭光，來顯現父親風中之燭的生命盡頭。片末，女兒朗
讀著父親的手稿自傳，解釋著父親怕傳染自身的癆病，所以特意與
子女保持距離，用藤製傢俱是想省錢以回歸故土，使主角更能追憶
上一代的情愫。母親的死亡，則是某日主角夜裡夢遺（象徵著生命
的成長），自行到浴室洗淨內褲，發現母親正在寫信給姊姊，原來
母親已罹患癌症，不久人世，正在給姊姊交代後事，斗大的眼淚滴
到信紙上，牆上父親遺照也預示著母親即將逝去。在一大雨滂沱的
白天，姊雇三輪車送母親入院，兄弟倆倚在門邊，目送母親，手足
無措之鏡頭，昏暗的三輪車背影一鏡到底……。母親過世，平安夜
禮拜的葬禮，主角在葬禮中泣不成聲，兄姊神情木然，哥哥並回眸
一看主角，幾組鏡頭很巧妙的呈現了主角青少年時期的放蕩，哥哥
的回眸，暗藏著對弟弟不知及時行孝，反而徒增父母擔心的無言斥
責。果不然，葬禮結束，一大樹在風中緩緩搖曳的長鏡頭收尾，「樹
欲靜而風不止，子欲養而親不待」，應該是主角一輩子對母親的懷
念吧！這份平凡又真摯的情感，把東方文學的筆觸融入到電影鏡頭

中，我們自己不會體會，要等到外國人來肯定，反而以「故作沉悶」、「疏離」來指責新電影，不是太沒道理了嗎？祖母過世，首先以中景呈現祖母側躺在榻榻米上，再呈現祖母手中的螞蟻及工人搬動祖母身體，最後以近景交代祖母死亡多時遺留在榻榻米的屍血，抬屍工人指責孩子們不孝的眼神，佐以主角自省式的旁白：「工人的眼神望著我們，好像是責備我們這些不孝的子孫……」片子一開始，老祖母一直在找回「家」的路，並曾經帶著主角一同邁向回家之路，老祖母搞不清無法靠走路回到廣東老家了，祖母之死的遺憾對主角而言，是一種不孝（他們竟然連祖母死了都不知道），是一種對大陸家鄉的捨離，但也因為那是主角童年與祖母共同的「返鄉」經驗，既是主角懷念祖母的方式，當然也顯示了主角上一代故鄉對主角成長中的追憶痕跡。三次死亡伴隨著三次主角成長的反思與覺醒，個人自傳式的成長與外省家庭在台的共同經驗結合，看似浮光、斷裂、不連貫的鏡頭，有著最為純粹、完整的美學結構。

片中有一幕在民國40年代，主角父親輾轉收到家書，孩子熱切的等待著信封上的外國郵票，父親剪了郵票，讀著家書，孩子們把郵票浸水，貼在窗邊玻璃上。父親從家書中得知親人亡故，玻璃上泡濕的郵票也滴出兩條水滴，宛如父親在泣訴著親人的亡故。我的父親也來自大陸四川，未受過正規教育，不似侯孝賢父親有基本學識，擔任公務員。我的父親當然無法與四川老家通信，不過，我當時在戲院看到這幕，卻也潸然淚下，因為兒時父親也常常對我們訴說對家鄉親人的懷念。我要說的是，侯孝賢用一些最平凡的經歷，透過他獨特的運鏡風格，與觀眾的情感互動。我們不一定有與主角相同的經驗，但相較於通俗的好萊塢商業電影（有誰一輩子曾遇到《鐵達尼號》裡的戀愛經驗？），新電影自然、平凡的風格（不一定是長鏡頭美學），其實更接近我們周遭的生活，這端視我們有沒

有靜下心來沉澱。《童年往事》的觀影經驗，特別是父親收到家書，兒子等待郵票的那一段，讓我真正體會觀看新電影，不見得要故作知性的賣弄電影知識來喋喋不休，只要真心的捕捉導演（或自己）的情感，就能感受到鏡頭背後的有情世界。

《悲情城市》以一個台灣家族的故事作主軸，呈現在民國76年台灣政治解嚴前最大的禁忌──民國36年的二二八事變。影片一開始片頭呈現的是一片黑暗（或許暗喻台灣被日本殖民的命運），一家庭女主人生產（可能象徵著台灣光復、重生），影像中的畫外音，一方面是呈現婦人生產的叫聲，一方面又呈現廣播機中的日語聲，原來在婦人生產的這一天，日軍向盟軍投降，日語聲正是天皇的對台廣播。在此，我們又看到了個別家族與台灣整個共同命運的緊密結合。接著燈泡亮起，男主人的旁白：「幹！電現在才來。」停電在此，已構成一電影符碼（《童年往事》中，停電預示父親的死亡），電來了，理應光明不遠。的確，畫外音傳來了爆竹聲，女主人生了，爆竹聲可能是家族生男孩的喜訊，也可能是台灣光復後的集體歡騰。可是，正如《童年往事》的風中之燭，並不能延續父親生命。同樣地，停電後的復明，也不預示台灣日後的光明。一片昏暗中「燈」的特寫，慢慢帶出一肅殺凝重之音效氣息。孩子生了，旁白字幕：

一九四五年八月十五日
日本天皇宣布無條件投降
台灣脫離日本統治五十一年。
林文雄在八斗子的女人，生下一子
取名林光明。

　　蕭殺之聲、鞭炮聲、嬰兒啼哭聲交錯，片頭「悲情城市」伴著日人立川直樹的主題配樂登場。四分鐘的片頭，用最精煉的電影語言，交代整個片子二二八事變的主題。

　　從個人（家族）的自傳式經驗，對映台灣整體殖民經驗所形塑的主體認同，《童年往事》與《悲情城市》是最好的示範。台灣的主體認同，必然有各種多元解釋的可能，從台灣新電影之後，不同的導演，也有不同的嘗試，我們無意完全擁護侯孝賢的詮釋[2]，把電影視為一種共同記憶的文本經驗，擺脫政治立場的對立與政治人物的操弄，從電影文本中探索更多元的詮釋可能，仍然值得此刻的台灣省思。

■ 王童的多元嘗試與認同迷惘

　　主修美術設計的王童，很早就擔任電影的美術設計，他在「反攻大陸」式微的民國 70 年代初，分別執導了大陸作家沙葉新諷刺大陸高幹權貴的《假如我是真的》（1981）及大陸傷痕文學代表白樺的《苦戀》（1982），雖然政策性「抨擊共匪」的意味濃厚，但仍看出王童出身藝術的深厚美學素養。在新電影時期，他也執導了改編自黃春明小說的《看海的日子》（1983），取得商業上極大的成功，這部通常不被列入新電影的商業大片，並未迷失王童，反而讓他更有自覺的審慎爾後作品。

　　民國 73 年的《策馬入林》，在華語武俠片中應有一席之地，這部完全沒有傳統武俠功夫套招動作的作品，描述一群強盜打家劫舍，

2 迷走、梁新華主編之《新電影之死》（唐山出版社，1991），則對《悲情城市》的史觀提出不同的解讀與批判，有興趣的讀者可加以參考。

俘虜一村女，從這位村女的眼中，盜匪只是一群坐困愁城、色屬內荏的可憐蟲，影片色調昏暗，盜匪的服裝設計造型，頗具寫實的創意，應該是新電影的唯一的「武俠片」。民國74年的《陽春老爸》則是少數傑出的台灣喜劇，東方民族並不擅幽默，我們很難拍出類似國外的瘋狂喜劇，香港許氏兄弟的小人物式社會嘲諷，在華人電影中獨樹一幟，但更多的是美學粗疏，甚至充滿剝削的嬉鬧之作。《陽春老爸》呈現的是台北街頭在經濟轉型過程中，小人物生趣盎然、積極向上的生命韌性。王童敦厚的個性，使《陽春老爸》所呈現可被批判的時代氛圍雖未被刻意隱藏，但都由李昆所飾演的老爸所引出，並以平凡小人物樂觀的態度吸納，算是清粥小菜式的平民喜劇。也是新電影中個人自傳夾雜台灣時代氛圍、個人成長與城鄉時空轉換、電影文學交互辯證、性別／族群主體意識所架構台灣新電影鉅事敘述下，很少數的喜劇類型。在重看《策馬入林》與《陽春老爸》的同時，赫然發現，蔡明亮也參與兩片的編劇。當然，最能代表王童言志之作，應該是他以黃埔名將王仲廉將軍之子的外省族群身分，對台灣主體身分地位的省思（侯孝賢、楊德昌等新電影翹首都有代表性的作品）。自《陽春老爸》之後，幾乎完全圍繞在這一個主題。

《稻草人》（1987）承繼著《陽春老爸》的喜劇基調。片子一開始就是一個簡單的軍禮，日軍向台籍在南洋殉職的士兵家屬致意，西樂大喇叭與鼓聲，與家屬的中式嗩吶齊鳴，接著以田地中的稻草人作旁白直陳台籍子弟到南洋當兵的窘境，樹立了悲劇中的喜劇基調，稻草人八卦式地旁白，陳發、闊嘴兩兄弟母親用牛屎塗眼，使兩兄弟罹患眼疾而免於徵兵南洋，這兩兄弟及家人就在戰爭期間，卑微地存活，王童穿插許多有趣的情節，突顯出戰爭人生中荒謬的喜感，「天公怕我們餓死，給我們一個美國炸彈」，而兄弟在田間

拾獲美軍投擲之未爆彈，砲彈在此成為殖民地台灣的弔詭符碼，它固然會奪去台灣人民的生命，但也可能為村子帶來賞賜，於是兩兄弟自以為是，小心翼翼抬著炸彈向日警邀功，換來的是日警大聲斥責，要他們投入海中。雖然想像中的日軍賞賜沒有到來，不過，炸彈在海中爆炸，大夥又有死魚可換來溫飽。台灣子民夾在美日間無奈的政治諷刺，當然不言而喻，這種民族身分的迷惘，固然是全片的重要寓意，不過荒謬喜劇的背後，卻更深刻的表現出台灣鄉民的善良純樸、樂天知命的情愫。

《香蕉天堂》（1989）則是從「外省人」的角度，描寫外省小人物在 1949 年入台之後，可能的認同迷惘。在國共戰爭中跟著國民政府來到台灣的老兵文栓（當時其實也是小夥子），心目中的台灣是「香蕉天堂」，他被懷疑是匪諜，於是逃亡，遇到了月香母子，月香的「丈夫」甫病重身亡，留下了一張輔仁大學英文畢業證書，文栓便頂替這位丈夫成為月香的丈夫，他的英文程度當然也是一種身分的荒謬。四十年過去了，海峽兩岸交流。月香的兒子與山東老家聯繫，接祖父到香港，文栓緊張了，頻頻詢問月香「丈夫」的一切，月香才告訴文栓，在當年兵荒馬亂間，她被一輔大英文系的學生所救，這位學生妻子剛過世，留下一嬰兒，未幾，輔大學生也病危，月香乃以其妻子的身分撫養兒子，她也是冒牌貨，如何見公公？就血緣身分而言，文栓、月香、兒子，真的是「父不父、妻不妻、子不子」了，片尾，文栓在電話中對著孩子祖父說：「爹，孩兒不孝！」電話筒也傳來老人家的哭泣聲。頃刻間，四十年來的苦難、迷惘、悲哀湧上文栓心頭，他的身分是假的，感情是真的，《香蕉天堂》故事情節的戲劇性與荒謬性，最真實的反映了一大群國共鬥爭下，離鄉背井的老兵在台身分的迷惘。他們在歷史的長流中雖無足輕重，卻也尊嚴地展現了人性的光輝。近十年來，台灣內部政治

的對立，外省族群因為身分認同的迷惘，而背負著不愛台灣的原罪，重溫王童的《稻草人》與《香蕉天堂》，沒有對日本軍閥二戰殖民或國民政府白色恐怖作直接的控訴，片中出身（或成長）於台灣的子民，無論是土生台灣人或是外省人，都以最善良的人性善念救贖了外來的桎梏，值得年輕朋友重溫。

民國 80 年代以後，王童的《無言的山丘》（1992）及《紅柿子》（1995），繼續深化台籍或外省族群的身分認同議題，無論是影片內涵或表現手法，都更上一層，已超越新電影的範疇了，於此不論。

相較於侯孝賢或楊德昌，王童並不是一才華橫溢的大師，他自身對美學專業的堅持，以及來自外省背景，對台灣身分認同的探索誠意，值得我們尊敬。《陽春老爸》、《稻草人》與《香蕉天堂》，也在台灣新電影的洪流中，留下了飛鴻雪泥。

■■ 絕不沉悶：平易、古典的流暢之作

台灣新電影在發展之初，輿論界及文化界期許甚深，侯孝賢、楊德昌的作品固然贏得了知性的讚賞與國外的加持，但也有一些傳統片商質疑新電影沉悶（如長鏡頭美學）、疏離、無法親近大眾。藝術／商業之間的斷裂紛擾，一直不斷。如何把電影拍得有內涵，又符合通俗層次的好看，也是努力的方向。這裡很隨性的舉出一些代表性的作品。

陳坤厚的《小畢的故事》（1982）算是新電影的初試啼聲重要作品，由於票房的成功，常被視為結合藝術／商業平衡的代表作品，雖名為小畢的「故事」，整個片子卻在家庭的日常瑣碎事件中展開，重振了國片民國50年代「文藝片」的傳統，不說教的把人文情懷融

入倫理架構中，觀眾從片中所透露宛如鄰家故事裡，重溫切身周遭成長經驗平凡事件中蘊涵的真善美。只可惜攝影出身的陳坤厚，往後的作品，逐漸沉溺於對攝影、構圖、光影、色調的專注，《結婚》（1985）、《桂花巷》（1987）都未能在人物心理上更進一步發展，淪為純攝影技巧的展示，不復有《小畢的故事》的淡雅敦厚、怡然自得。

張毅的《玉卿嫂》（1984）改編自白先勇《台北人》的短篇小說，在我有限的觀影經驗裡，我一直認為《玉卿嫂》是截至目前為止國片「最好看」的改編小說電影。原小說對玉卿嫂的描寫：「一身月白色的短衣褲，腳底一雙帶絆的黑布鞋，一頭烏油油的頭髮學那廣東婆媽鬆鬆挽了一個髻兒……」、「淨扮的鴨蛋臉，水秀的眼睛」，溫柔婉約、魔鬼身材的楊惠珊飾演玉卿嫂，以一種素雅淡淡的情愫，轉成最後衝破羅網，熾熱逼人的情慾，緊緊的抓著蒼白少年，至死方休。《我這樣過了一生》（1985），張毅仍然展現了他對傳統中國古典敘事的匠心獨具，楊惠珊為此片增胖，也是為藝術而犧牲的另一典範。張毅與楊惠珊後來退出電影圈，轉向琉璃藝術，雖也開拓出另一片天，仍然令影迷惋惜。我甚至於認為，如果張毅當年繼續獻身電影，他是最有可能在李安之前揚名好萊塢的大師。

李祐寧的《老莫的第二個春天》（1984）描寫來台老兵用畢生的積蓄購買山地姑娘為妻，所交織沒有愛卻有情深款款的倫理故事。以今天的觀點來看，《老莫的第二個春天》欠缺深入的批判力道，對於外省族群底層與原住民兩種弱勢階級的描繪，過於浮光掠影（特別是原住民部分，有些角色更是淪為刻板印象），不過，在還不知「多元文化」為何物的民國70年代裡，《老莫的第二個春天》的題材，也代表著新電影觸角的廣泛。今天重溫《老莫的第二個春天》，仍然能夠感受到底層人物簡單信念中的純真與善念，年輕的朋友可

以藉著《老莫的第二個春天》重溫孫越爺爺當年的精湛演技。

虞戡平的《搭錯車》（1983）是由香港新藝城出品，通常不被歸類為台灣新電影，但由於工作人員以台灣為基地，且是繼邵氏公司在民國 50 年代歌舞電影之後的歌舞類型，也具有一定的意義。內容敘述一撿拾破爛的啞叔（孫越飾），拾獲一女嬰，辛苦帶大，女孩成長後被唱片公司網羅，唱片公司為了包裝玉女形象，偽裝其身世，至此養育的情感迷失在資本主義的市場機制下。黃建業曾指出，《搭錯車》是以人道作包裝，先用弱勢滿足廉價的感傷，再以連場設計美輪美奐的歌舞滿足觀眾的物質想像，並不真正同情劇中的弱勢人物。雖則如此，李壽全為電影創作了「一樣的月光」、「酒矸倘賣無」等膾炙人口的歌曲，由蘇芮主唱，轟動一時。影音的震撼，也就無須苛責《搭錯車》了[3]。

身為一位教育工作者，我要特別介紹麥大傑的《國四英雄傳》（1985）。其實，學生電影在民國 70 年前後也蔚為一種類型電影，徐進良的《拒絕聯考的小子》（1979）、《年輕人的心聲》（1980）以及林清介的《一個問題學生》（1980）均為顯例，這些電影雖然直接探討教育問題，但是商業市場導向太深，也不被視為是新電影。相形之下，《國四英雄傳》聚焦於國中升高中的「高中聯招」。近年大學指考，好像零分也能上大學，年輕的朋友可能無法想像從民國 50 年到 80 年初，「高中聯考」是萬千學子生命中第一場試煉，沒能上一流省中，就無法進入大學窄門。國中畢業的考生在高中聯考中鎩羽，進入補習班重考，就被稱為「國四英雄」。《國四英雄

3 《搭錯車》在台灣市面不易購得，香港有發行。葉月瑜在其《歌聲魅影》
（遠流，2000）一書中以搖滾樂敘事的觀點，肯定《搭錯車》的成就，讀者可交互參考葉月瑜與黃建業的不同觀點。黃建業的觀點見其《人文電影的追尋》（遠流，1990）。

傳》即以半幽默半嘲諷的方式，把一群無緣第一年進入「建中、北
么」的男女學生棲身補習班，家長無窮的期望、社會無情的競爭、
補習班為達目的不擇手段的扭曲教育，統統加諸在國四學子上的壓
力，痛快的宣洩。片末這群考生，進入試場，翻開考卷的特寫，應
該是「四、五年級生」的恐怖夢魘。舊式聯考早已廢除，加諸在學
子身上的壓力依然沒有改變，《國四英雄傳》提供了一最好的過往
聯招電影文本。千禧年之後，又過了十年，高中、大學聯招早已廢
止，可是基測與學測的壓力，應該還是台灣學子的恐怖夢魘，值得
電影工作者轉換成商業的元素，繼續發掘、分析與批判。

未竟的台灣電影

民國 80 年代以後，承襲著 70 年代新電影的主題，從作者童年
的自傳色彩，尋求台灣主體的身分認同繼續深化。侯孝賢、楊德昌、

王童都有代表性的作品。吳念真的《多桑》（1994）、《太平天國》（1995）、萬仁的《超級大國民》（1996）都是顯例。不過，也隨著民主的深化，新電影中呈現台灣主體以挑戰政權的訴求淪為「正統」後，也失去了處在邊緣游擊戰鬥位置的能動性與正當性。中影公司在江奉琪、徐立功的領導下，依然提供一創作園地。熟諳好萊塢古典敘事的李安三部曲，《推手》（1992）、《喜宴》（1993）、《飲食男女》（1994）。蔡明亮的《青少年哪吒》（1992）、《愛情萬歲》（1994）、《河流》（1997），都是此一時期的重要作品。具傳統人文溫良敦厚的李安，在中西衝突、性別越界、父子（女）隔閡的現代社會裡，樂觀的期許著「溝通」的可能。蔡明亮的作品則呈現都會人的孤獨，他（她）們對情感、溝通的渴望與絕望。李安被好萊塢網羅，蔡明亮至今仍獨行踽踽的到校園賣票，繼續堅持其創作理念。民國80年代以後台灣電影，焦雄屏稱之為「新新浪潮」，讀者可自行參考領會。

民國80年代以後，台灣資金、香港明星、大陸攝製兩岸三地的合作態勢初具。但台灣的獨立製片與個別創作人也因此缺乏更多的奧援。在民國90年代以後，好萊塢、香港、大陸的跨國製片，台灣更被邊緣化了。但儘管如此，台灣電影依然緊追隨著時代的脈絡，發掘各種的可能。當年部分人士曾把國片的蕭條歸咎於台灣新電影作者的自溺，弔詭的是，民國80年代以降至90年代，台灣商業電影已死，反而是個別的電影工作者繼續維持創作能量，標示著他們對台灣這片土地、人事物的豐沛情感。李康生的《幫幫我愛神》（2008）、林靖傑的《最遙遠的距離》（2008）、周美玲的《刺青》（2007），都值得我們關心。所幸，《海角七號》（2008）、《艋舺》（2010）的商業成功，也令我們對台灣電影重新拾回信心。

身為一位關心台灣電影的教育工作者，我無能也無權對當局作

各種振興電影的專業建議，我能做的是期許更多的大學生，關心華語片的發展。我並不贊成過度用政治的立場去侷限「台灣電影」，港台、中國大陸，都有殊異而共享的文化資源，都值得大學生們細細品味，更值得兩岸三地發掘出具商業性的元素。《一八九五》（2008）描寫客家先民抗日的台產電影，也獲得許多大陸客籍人士的迴響（可惜發行時未針對大陸做行銷），《風聲》（2009）的叫好叫座，都是顯例。當然，立足於台灣本土的電影，如類似《海角七號》的作品，大學生們更應該雪中送炭。

民國 70 年代的台灣新電影，在台灣戰後的電影發展歲月中，無疑扮演著承先啟後的角色。最美好的一仗，前輩已經打過，我們為人師者有責任讓更多的年輕朋友接觸。

 問題討論

1. 在閱讀本章前，你是否聽過「台灣新電影」？

2. 請從父母、老師或相關的學術論著中，盡力去了解「民國 70 年代」的政治、經濟與文化氛圍，並探討這些因素與台灣新電影的關係。

3. 許多台灣新電影開始從電影中提出「台灣主體性」的思考，包括歷史叢結、文化認同、政治地位等，請加以討論，並與現在的政治風貌與台灣現狀加以比較。

4. 部分台灣新電影並不太重視電影的精彩敘事，而是運用鏡頭來呈顯意義，但也流於沉悶。年輕的你是否接受這些影像的表現方式？為什麼？

5. 請發揮你的創意，從周遭的環境中覓得靈感，創造出一個可供拍電影的題材。

6. 請從台灣新電影中各找出一部描寫鄉村及都市風貌的作品，分析其敘事內涵、表現手法及音樂（歌曲）的選用，並嘗試對照影片當時的時代政經氛圍。

延伸閱讀

　　相較於國外及香港，台灣對於電影的保存最漫不經心。民國40、50年代的作品，很多都已散失，特別是台語電影。李翰祥在「國聯」時期出品的片子，如《冬暖》也待發掘。近日，「聯邦」時期的《龍門客棧》、《俠女》陸續問世。李行的電影，也還能看到。白景瑞的《再見阿郎》、宋存壽的《破曉時分》，市面上似未發行DVD。所幸，台灣新電影是以中影公司為大宗，相較於其他獨立製片，大概都得以保存，目前市面上可以購得的是豪客唱片所代理發行的版本，並未完全數位化，可能是直接從錄影帶去翻製，對想從事精緻分析的觀眾，會是一種缺憾。不過，售價低廉，所有片目，讀者可上豪客網站搜尋。這裡列出的是未見諸台灣市面的傑作。楊德昌的《海灘的一天》（1983）、《青梅竹馬》（1985）及《牯嶺街少年殺人事件》（1991）台灣市面似未發行DVD，千禧年之後獲坎城影展最佳導演的《一一》（2000），甚至於沒在台灣正式映演，楊德昌這位台灣新電影浪潮與侯孝賢齊名的好手，在台灣受到異常的冷淡，是我們共同的損失。張毅的《玉卿嫂》也是目前市面上的重大遺珠。麥大傑的《國四英雄傳》，對教改後，升學競爭仍然未嘗稍減的台灣，仍是重要的教育文本，希望能重出江湖。國民黨營的中央電影公司民營化的過程，紛擾不斷，中影目前已把其影片版權贈與台灣電影資料館，期待未來能以數位化的方式重新發行。豪客唱片最近發行聯邦、第一影業公司的影片，有經過數位化處理，效果不錯，不僅有胡金銓的經典《龍門客棧》，且有《山中傳奇》

完整版，希望能有系統的蒐集過去的傑作，進行數位修護。我也期待讀者能以實際行動，購買支持。台灣新電影絕對值得我們珍藏，一看再看。

有關台灣 1980 年代新電影發展的評論，可以參考小野的《一個運動的開期待始》（時報，1990），陳儒修《台灣新電影的歷史文化經驗》（萬象，1993），焦雄屏編《台灣新電影》（時報，1990）等書。

具體有關台灣新電影的評論，特別推薦焦雄屏《台港電影中的作者與類型》（遠流，1991）；黃建業《人文電影的追尋》（遠流，1990）。這兩本電影評論集，無論是從電影美學或是電影所探討的主題，深入的掌握了台灣新電影時期的重要作品，值得年輕朋友對照 DVD，按圖索驥。

台灣新電影時期最傑出的兩位導演，侯孝賢與楊德昌，國內外都有相當專書討論。林文淇、沈曉茵、李振亞主編《戲戀人生：侯孝賢電影研究》（麥田，2000）以及眾多國外學者對侯孝賢之評論，法國出版的《侯孝賢 Hou Hsiao-hsien》（國家電影資料館，2000 年中文版），應該可以滿足進階讀者的需求。黃建業《楊德昌電影研究：臺灣新電影的知性思辯家》（遠流，1995）以及區桂芝主編的《楊德昌：台灣對世界影史的貢獻》（躍昇文化，2007）也提供了深入探索楊德昌作品的紙上文本。至於民國 80 年以後電影的發展，可以參考焦雄屏《台灣電影 90 新新浪潮》（麥田，2002）一書。

本文主要改寫自筆者〈你不能不看的台灣新電影〉，《中等教育》（59 卷 2 期，2008），頁 156-173。

好萊塢類型電影

7

CHAPTER

動畫電影析論

　　「卡通片」幾乎伴隨每一個二十世紀中葉以後的人，走過他們的童年成長路。「卡通片」聯繫了夢想與真實，在滿足了兒童奇幻冒險的想像之旅時，也常能鼓舞兒童去發掘自己內在的潛能，克服現實生活中的挫折而追求卓越與成功。「寓教於樂」幾乎是成年人賦予「卡通片」的教育使命。台灣戰後「五年級」的成年人，應該都同時領受著美日卡通的傳統，特別是日本的電視版卡通：《無敵鐵金剛》、《科學小飛俠》、《小浣熊》、《小英的故事》、《小蜜蜂》、《小天使》、《小甜甜》、《海王子》、《湯姆歷險記》、《北海小英雄》、《咪咪流浪記》、《天方夜譚》……相信都伴隨著「五年級」生走過童年。這些卡通並不是以日本特定的歷史文化作訴求，除了一些純娛樂的超人類型外，大部分是西方重要名著改編，多少也反映了日本在 1970 年代以降，以經濟實力重新站上世界舞台後，對提升其國民國際化以及行銷全世界的旺盛企圖[1]。1990 年代以後，日式的卡通逐漸從其本有的技藝與文化覓得活水源頭，而展現了日本文化本身的主體性，《將太的壽司》、《天才小釣手》、

1 《小浣熊》、《小英的故事》、《小天使》等是日本動畫協會所企畫的二十四部世界名著，當年都曾引進台灣，值得向年輕朋友推荐。

《灌籃高手》、《棋靈王》，都是顯例。從世界化與本土化的相互搓揉，看日本卡通這十年來的軌跡，良有深義。雖然台灣戰後政治經濟的依存，與美國更為緊密相連，可能是文化上的關係，美式電視版卡通一直到今天，都未能成為台灣兒童觀眾的主流。

不過電影版的卡通及 3D 動畫，日本就不是美國的對手了。迪士尼的年度動畫，特別是與皮克斯合作的 3D 立體動畫，橫掃世界無敵手。近年來，福斯公司及夢工廠也急起直追。1990 年代以後，自由世界並沒有因為共產國家的勢力消退而一枝獨秀、欣欣向榮，反而由於種族、宗教、性別的多元分殊，而愈顯杌隉不安，無論是出自於電影教育工作者的教化警世，或是電影藝術工作者敏銳的時局觀察，我認為 1990 年代以後，好萊塢動畫世界所呈現的主題，都反映了特定政經局勢下的文化關懷。雖然也有學者認為動畫電影批判意識不足，很容易再製現有的文化偏見，其實，何獨動畫？各種傳媒，文字書寫，乃至日常語言用語，無一不是既定文化的再現。既然動畫電影是最重要的大眾流行文化之一，影響兒童、青少年深遠，成人們如果能夠接觸動畫電影，進而利用動畫電影所呈現的議題與主流課程對照，也將能達成傳承或批判這些議題的旨趣。對大學生而言，重溫童年曾欣賞過的動畫電影，利用所學的知識予以解構、批判，也將能「寓教於樂」的達到通識教育的目標。以下我將綜覽二十世紀 1990 年代以降好萊塢重要動畫的特色。並具體以四部影片，作相關電影敘事、美學技巧與電影主題之深入解析。

■■ 好萊塢動畫的政經、文化分析初探

電影在最通俗層次上，當然是以娛樂大眾為主要功能，即使是如此，電影的娛樂屬性也一定會受到集體文化氛圍及政經局勢的影

響。動畫電影在「闔家觀賞」之餘，可能具有其文以載道的功能，也可能展現批判時論的力道，這些文本解構都會豐富動畫電影的內涵。大體上，我個人認為 1990 年代以後的動畫電影都嘗試從多元的角度去解構傳統的價值。當然批判、解構是一項無止境的歷程。動畫電影在闔家觀賞之餘也一定隱藏了一些傳統根深蒂固的價值。例如，美國文化研究學者季胡（H. Giroux）曾經這樣批評過迪士尼（Disney）影片：

> 迪士尼的影片在說故事的同時，結合了意識型態的蠱惑技倆與純真氣氛，讓孩子們了解他們是誰，社會是什麼，乃至在成人環境中，建構一個玩耍的天地又是怎麼回事。從某個角度來說，這類影片裡主導的正當性與文化權威是來自於他們獨特的再現方式，但這種權威也因為廣播媒體器材所具備炫目科技、聲光特效，乃至娛樂效果、周邊商品和「溫馨感人」的情節等意像性包裝，而得以生產並根深蒂固。（彭秉權譯，《批判教育學的議題與趨勢》，麗文文化，2005：151）

季胡認為《小美人魚》（The Little Mermaid, 1989）、《美女與野獸》（Beauty and the Beast, 1991）、《阿拉丁》（Aladdin, 1992）、《獅子王》（The Lion King, 1994），其娛樂效果掩飾種族、階級和性別的不公，他提醒教師們要注意大眾文化可能潛存的意識型態。在大方向方面，我同意季胡的立場，也認為這是國內基層教師可以自我期許的地方。我當然也知道迪士尼影片常常偷渡中產階級的優越意識型態。不過，過度的運用季胡的觀點，又何嘗不是一種對「大眾文化」的污名？至少就我個人觀點，從《小美人魚》

以降，迪士尼對於各種可能存在「一元化」的價值，都作了初步的解構，也企圖很通俗的藉著「溫馨感人」的敘事，讓我們正視邊陲、弱勢的聲音。我們期待讀者們都能從警覺的觀點來回應這些動畫片。「多元」大概是 1990 年代以後最主流的特色，以下分述說之。

多元文化 歷經二次大戰後的「現代化」時期，西方白人世界的觀點幾乎已成為普世的共通價值。1960 年代，美國西部開拓的影片，白人與印第安人的爭戰，印第安人的形象通常是負面的。《風中奇緣》（*Pocahontas*, 1995）至少在表象上，重新反省了白人對印第安人的侵略。主題曲「風之彩」（Colors of the wind）所呈現的影像與歌詞，也彰顯了印第安文化中，人與動物、大自然界的生生循環；《阿拉丁》上映時正值第一次波灣戰爭不久，迪士尼以回教世界《一千零一夜》最代表性的故事作素材，也是對回教世界的友善表示。第二次波灣戰爭後，夢工廠的《辛巴達七海傳奇》（*Sinbad: Legend of the Seven Seas*, 2003），可能受到「九一一」的影響，一股濃厚的「去中東化」企圖，昭然若揭。《花木蘭》（*Mulan*, 1998）成為迪士尼的年度動畫，當然反映了中國經濟實力的事實。從非西方的文化尋求素材，再向全世界行銷，在最陽春的層次上，多元的訴求意思也到了。誠如《花木蘭》的海報文案「從今天起，這個美麗的傳說將會傳遍全世界」。動畫片也絕對反映了現實的國際政經態勢。多元文化正是 1980 年代以後的主流趨勢。

性別意識 1990 年代也正是第三波女性主義開花結果的年代。《阿拉丁》、《鐘樓怪人》（*The Hunchback of Notre Dame*, 1996），女主角的戲份都不亞於男性。《花木蘭》的主軸是「勇於做自己」。《辛巴達七海傳奇》中的公主馬蓮納在辛巴達一行人進入女妖

（Siren）峽谷時，奮勇撲身、智勇雙全，拯救了所有水手，《超人特攻隊》（*The Incredibles,* 2004）裡的彈力女超人，突顯女性以柔克剛的鮮明形象，都令人印象深刻。性別意識幾乎已經成了近年來的「政治正確」。從《小美人魚》的艾莉亞、《美女與野獸》的貝兒，還有《風中奇緣》的寶嘉康蒂公主、《鐘樓怪人》的吉普賽女郎、《阿拉丁》的茉莉公主，還有《真假公主——安娜塔西亞》（*Anastasia,* 1997）的安娜塔西亞。她們幾乎都想離開成長的家庭，

探索外在的世界。雖則如此，在更大的性別意識結構下，動畫電影無能（可能也不想）改變。以前述《辛巴達七海傳奇》為例，公主馬蓮納因為身為女性，所以才不受到女妖的誘惑，是一種很異性戀的傳統敘事；「彈力女超人」在居家生活的角色呈現上是很傳統的女性角色分工。主流的好萊塢商業動畫片傳統中，我們至今尚未看到有對同性戀情節的橋段設計，更不用說有動畫片的《斷背山》了，對兒童的性別意識啟蒙，好萊塢還有很大進步的空間。

多元家庭　異性戀的甜蜜家庭當然是傳統動畫片男女主角最終的歸宿，即使來自貧困家庭、父母雙亡或家庭衝突，也大概是要呈現男女主角剛毅的特質，到最後重新建立的仍是鞏固異性戀家庭的秩序。《泰山》（*Tarzan*, 1999）裡涉及的是身分認同，母猿把襁褓中的「異種」視為己出，公猿一直對泰山的非猿身分表現敵意，《泰山》這裡非血緣且異族式的家庭組合，已初步呈現多元家庭的可能。《星際寶貝》（*Lilo & Stitch*, 2002），Lilo 與 Stitch 的相處，則重新界定「家庭」的意義。沒有血緣關係可不可能發展出親情？《星際寶貝》裡的 Lilo 是一夏威夷女孩，喜歡聽貓王音樂的她也是麻煩鬼，讓收養她的姊姊傷透腦筋。來自星際的丑角 Stitch 也是個麻煩鬼，從夏威夷原住民到星際間的血緣、種族藩籬，解構了以「血緣」為主的異性戀家庭傳統。不管是 Lilo 與 Stitch，還是 Lilo 與 Lilo 大姊，都必須重新去思索家庭的意義。而姊妹間的同盟與一般母女間的單親同盟，也令人耳目一新。《熊的傳說》（*Brother Bear*, 2003）裡三個兄弟相濡以沫，大哥等於是子代親職，兄弟同盟當然不是什麼新鮮事，但當老大被母熊殺死，二位兄弟想要報仇，影片藉著萬物同靈的隱喻，死去的老大將三弟變成熊身，讓他體會熊的世界，而制止了仇恨，人、熊的越界，也重構了另類非血緣家庭的可能。最後從

熊身重回人身的三弟，惜別了與他有血緣關係的二哥，自願變成熊身，照顧小熊。至少就我個人的觀影經驗，《星際寶貝》、《熊的傳說》彰顯了「去血緣」親情的文本，並不是否定傳統異性戀的父母親情，而是探索未來多元家庭的可能。這當然也多少反映了美國社會離婚暴增，單親、非血緣父母關係日益普遍的現實。《星際寶貝》裡不用異性戀婚姻、救贖的方式去拯救這些家庭，而是藉著重構家庭概念，賦予這些家庭主體性，不能不視為一種進步。

此外，《海底總動員》（Finding Nemo, 2003）呈現的是單親的父親對子女的愛，有別於歌頌傳統的母愛，這位父親馬林對兒子尼莫最先是以一種近乎保護的方式，限制尼莫的冒險，而後又以一種義無反顧的方式，萬里尋子，「婆婆媽媽」式的父愛，也算是迪士尼的誠意了。《星銀島》（Treasure Planet, 2002）是採自文學名著，片中主角阿詹自幼父亡，在他的成長洗禮中，沒有任何認同的對象，聽母親訴說童書《金銀島》的冒險故事，依稀成為阿詹對未來的期許。一切正如故事的情節，阿詹也踏上了星際之旅，與一群亦友亦敵的海盜們共事，尋找傳說中虎克船長藏在宇宙深處的金銀寶藏。海盜頭目本來想利用阿詹，打倒艦長，控制星艦，進而獨吞財寶，他在與阿詹的互動中，反而扮演阿詹成長中所欠缺的父親角色。迪士尼特別賦予這位海盜頭目善良的正向形象。亦正亦邪，也說明了善惡並非二元對立。學生成長的過程中，很難不受不良風氣、不良少年的影響，為人師長者也不必太善惡分明的污名化壞學生。沒有血緣的惡人，在阿詹成長的過程中，也能扮演積極的角色。《星銀島》中海盜頭目與阿詹亦父亦子，亦兄亦弟，亦敵亦友，屬於男人之間的情義，最令我感動（只可惜 James Newton Howard 雖然譜出了氣勢磅礡、奇炫航行的星艦主題配樂，對於男人間相濡以沫、情義相挺的情感，著墨不多）。掃描了這麼多部影片，我們期待國內

單親、隔代教養、外籍新娘……日益普遍的今天，能對多元家庭展現更多的認識與包容，真正欣賞這些多元的境遇，在平等（而不是救濟）的基礎上與他們互動。

人與動物共存　在 1980 年代以後，西方應用倫理學逐漸興起了對「動物權」（animal right）的討論。有的學者從倫理學中效益論（utilitarianism）的觀點去說明人類解放動物，不以動物為食物，將更有助益於人類本身。有的學者企圖論證不重視動物權，反映的是以人為本的獨大（人文或人本主義在科技的時代或有其正面意涵，不過，在後現代社會裡，也愈來愈有貶意，其中的一項指控正是以人為本，反映了人本身獨大的偏見）。更多的學者是以慈悲心，或生命輪迴的宗教說法讓人們停止對動物的屠殺。當然，也有學者藉著「權利」的概念分析，指出「動物權」不具意義，就好像我們說龍蝦有理性，是沒有意義的陳述。我個人認為動物權的討論當然是人權發展過程中的延伸與擴大，當然要在人權發展到某種水平之上，才會滋生的議題，不宜視之為風花雪月。動物權的討論的確可以擴大人類的視野，提升人類的倫理適用範圍與層次。卡通片中人物以動物為造型，也有其悠久的傳統。米老鼠、唐老鴨、高飛狗、Marie貓、小熊維尼、頑皮豹都是顯例，但這些動物人物造型，多少也有兒童親近動物，視動物為可愛寵物的深層心態。這種心態對於解放動物並無助益。

　　1990 年代以後好萊塢的動畫，對於人與動物的關係，以及人、動物與大自然生生不息的循環依存力量，都有較為進步的描繪。《獅子王》裡小獅王辛巴與其父木法沙，父子徜徉在草原中，身為肉食動物的辛巴問父親為何要肉食，木法沙回答大自然生生不息，肉食動物死後化為塵土，滋養大地，草木叢生，欣欣向榮，食草動物從

中謀生……共同構成了大自然的循環力量。《風中奇緣》裡主題曲「風之彩」的影像中，也大致反映了印第安狩獵文化，人與動物應該共生和諧，不能竭澤而漁的內蘊。我曾在一篇文章中，仔細討論《冰原歷險記》（*Ice Age, 2002*）中的「族群融合」與「寬容」的主題，長毛象的父母曾被人類獵殺，陰錯陽差的這隻長毛象卻救了人類的嬰兒，並安全護送到人類父親手中，藉著人與動物之間生存利益衝突之後共存共榮的隱喻，呈現人類本身應努力排除國族、宗教等之差異，與「異己」共存共榮的深刻內涵。當然，《熊的傳說》的主題也在此。人、熊之間的愛恨情仇，不應只侷限在一時一地的利益衝突，我們應該嘗試從對方的立場去看待問題，影片最後展現一種萬物共靈的大同世界，撇開了奇幻的卡通故事敘事，也正如《冰原歷險記》一樣，警惕著千禧年之後依然杌隉不安的世局。不同國族、宗教、階層、性別的人群，相互體諒吧！談到人與動物的關係，夢工廠的《小馬王》（*Spirit: Stallion of the Cimarron, 2002*）也算別出心裁，一開始的旁白點出了全片的主題——從馬的觀點看西部開拓的意義。對美國人而言，西部開拓是白人騎在馬背上，對抗印第安人，克服橫逆的冒險犯難精神。《小馬王》中同樣處於被人征服的馬與印第安人結盟，共同對抗白人、科技（建鐵路）的衝擊，也翻轉了以人為本的物種歧視。當然，骨子裡仍然是藉著小馬王不屈不撓的精神，間接隱喻美國西部開拓的精神。但是，藉著壓迫／被壓迫的交互辯證關係，呈現西部開拓的另一多元風貌。

個人與社群整合　西方個人主義的氛圍下，動畫卡通的個人英雄色彩也極其濃厚。早年的西部電影，個人常是利用反體制的方式，去惡除奸，而復歸原有的保守秩序。《超人特攻隊》裡，具有超能力的超人家族雖然替社會懲惡去奸，卻得不到社會的認同，平庸的人

們在福中不知福，反而要求超人不要展現超能力，這種對超人的壓抑，也多少反諷近年來在追求社會正義的大旗下，對卓越者可能的打壓。以特殊教育為例，分流式的特教理念逐漸被「融合」（inclusion）所取代，許多學者認為「去標籤化」反而可以激發特殊需求者的學習潛能。分流集中式的資優教育一則反映菁英式的偏見，也可能使資優生承受了過大的壓力，而屢受質疑。我國教育改革在高中社區化下，也希望能消弭「明星高中」。不過，《超人特攻隊》的編導們顯然認為這波平等的訴求，將會弱化了特殊才智之士，我個人認為可視之為對「融合」理念的質疑。當然，最後仍然是結合家庭的凝聚力，抵禦外侮，傳統得很。《恐龍》（*Dinosaur, 2000*）的主題也是強調一種社群的整合，個體團結共同對抗外在的劇變。若說《超人特攻隊》是一種對個人英雄式的緬懷，《巧克力冒險工廠》（*Charlie and Chocolate Factory, 2005*）則是回歸社群主義對集體共善的堅持。自 1980 年代以後，西方自由主義國度在面對後現代挑戰之餘，也有一股回歸傳統的保守勢力，以社群主義為代表。自由主義重視個人的自主性（autonomy），鼓勵個人擺脫外在的羈絆，勇於做自己，德育的重點在於培養個人自我抉擇的能力，而不是學習各種既定的規範。社群主義則認為個人的抉擇無法擺脫既有的文化歷史傳承，德育的重點在於社會共善——各種美德品格——的陶融。東方社會當然是比較接近社群主義的教育理想。西方自由主義重視個人的自主性，論者指出，容易造成個人與社會的疏離，也使得人際之間冷漠。暫時撇開這些政治哲學的爭議，《巧克力冒險工廠》是敘述一位自幼未充分得到嚴父關愛的鬼才，發憤圖強，建立最知名的巧克力工廠，正準備鴻圖大展時，受到商業間諜及屬下員工不當竊取祕方，心灰意冷之餘，關閉了工廠。十五年後，工廠重新啟動，向全世界發出五張金券，擁有金券者得以一窺工廠堂奧。

五張金券的擁有者除了Charlie這位來自貧困家庭，無特殊能力專長卻有著感恩、惜福等善良品格者外，其餘的四位，都很「白目」，有的耽溺於物質享受世界，有的在競爭優勢下顯得唯我獨尊，有的在父母的嬌生慣養下極端自我中心，更有沉迷在網路世界的自以為是。最後，當然是平凡無奇的Charlie通過考驗，Charlie並協助巧克力工廠主人重新修補其與嚴父的關係。前面指出，1980年代以後，「多元家庭」成為好萊塢世界的主流，《巧克力冒險工廠》又回歸到維繫傳統家庭的價值，也剛好符合社群主義對自由主義的挑戰。

《花木蘭》：做自己與傳統責任

看電影有極其主觀的體驗，也有客觀的形式美學。對我而言，無可名狀的感動能淨化心靈，有時客觀的形式美學分析，同時也能滿足知性的享受。理性與感性的體驗其實是二合一的。如果不談製作、卡司、場面調度，純粹就片論片，我在欣賞電影時，首先要探詢，這部電影它到底要表達什麼？這涉及到電影的內涵；其二，它表達得好不好？也就是電影工作者運用何種技法、美學形式、敘事結構來呈現其所關懷的主題。當然，由於我個人對音樂的愛好，我也很在乎配樂者（或導演）如何用音樂旋律來烘染主題。對電影動畫而言，我認為好萊塢大部分的動畫電影都有明確的主題，其敘事結構通常會針對主題鋪陳，主戲、副戲各顯神通，副戲襯托主戲。動畫片的故事性當然要很強，才能達到娛樂的效果，畫面影像也必須誇張、生動，但是也不要忽略了編導還是會運用許多的隱喻手法。由於小孩子的耐心有限，動畫片的結構必須明快，使得大部分的觀影者無暇分神注意這些細節，殊為可惜。以下篇幅所限，茲以《花木蘭》、《冰原歷險記》、《辛巴達七海傳奇》及不是動畫片，但

也是類似旨趣的《巧克力冒險工廠》作影像、主題與音樂的分析，
前面三部，也分別代表迪士尼、福斯、夢工廠的成果。我期待透過
動畫電影內涵與形式的美學分析，能強化大學生對動畫電影的素養。

　　《花木蘭》的主軸當然是性別意識，敘事內容呈現傳統的女性
刻板印象，藉著木蘭勇於「做自己」，同時回應了對傳統的責任，

也突顯了女性展現自己的特質，一樣可以在男人的世界中取得一席之地。片子一開始彰顯東方社會文化女大當婚，嫁入豪門的傳統期許，木蘭濃妝豔抹的等待相親，伴隨著融合百老匯與中國小調的「Honor to us all」，歌詞反映了傳統男性對女性的要求：

A girl can bring her family great honor in one way
By striking a good match
Men want girls with good taste, calm, obedient
Who work fast-paced, with good breeding and a tiny waist
You'll bring honor to us all.

想要讓自己能為家族帶來那榮耀
就應該要端莊
才會有光彩
要穩重有教養聽話和孝順還要勤快
有高品味和纖纖細腰
我們會以你為榮

嫁入豪門當然不是「做自己」，可是相親失敗也會讓家人顏面無光，木蘭徬徨了。她落寞的牽著馬走入家中，接著帶出主題曲「反省」（Reflection），這也是全片的核心，編導先安排木蘭在家中池塘攬影自憐，接著，影像呈現中國潑墨式的山水畫，接著，木蘭在祖宗祠堂「最具傳統的意象」裡對著祖先牌位再度顧影反省。編導先保留她濃妝豔抹的造型，只見木蘭拭去臉上一半的濃妝，哪一個才是真實的她？接著把另一面濃妝拭去（終於擺脫了傳統對其之束縛），解開頭髮後，卸妝的木蘭被定格在祖先的牌位上，「濃妝」

在此代表著傳統婦女角色，也是編導打算解構的。影像與動人的主
題曲歌詞完美地呈現主題——做自己。

Who is that girl I see

Staring straight,

Back at me?

Why is my reflection someone

I don't know?

Somehow I cannot hide

Who I am

Though I've tried

When will my reflection show

Who I am inside?

為什麼我眼裡

看到的只有我

卻在此時覺得離他好遙遠

敞開我的胸懷

去追尋去吶喊

釋放真情的自我

讓煩惱不再

釋放真情的自我

讓煩惱不再

接著，木蘭父親又接到兵書，老邁的身軀已不堪作戰，可是木
蘭身為一弱女子（迪士尼的木蘭本來不會武功），又有什麼辦法呢？

在一大雨滂沱的夜晚，她在家中庭院神像下再度對著一灘雨水顧影「自省」，對映著父母房間的昏暗影像，木蘭毅然決定，女扮男裝代父從軍，這段影像與音樂節奏也結合得很完美。

女扮男裝的木蘭在軍事訓練中顯得格格不入，由唐尼・奧斯蒙（Donny Osmond）獻唱的插曲，最初呈現對女性的藐視，藉著男尊女卑的歌詞，反省女性在男性社會中的窘境：

Did they send me daughters
When I asked for sons?
You're the saddest bunch
I ever met
But you can bet before we're through
Mister, I'll make a man out of you.

為何這群士兵都像大姑娘
你們笨拙散漫又扭捏
我會改變你的前途
要成為男子漢不認輸

然而，這一段插曲 MV 影像的後半段出現了重大的轉折，即木蘭不需使用蠻力，也能達到負重取物的訓練要求。

雪地大戰中，編導在此再度呈現男女的應變風格，李翔下達的命令是「擒賊先擒王」、「與陣地共存亡」，木蘭在危急之當口靠著其機智，造成雪崩，殲滅了匈奴大軍，立下了汗馬功勞，可是女兒之身被識破，仍然被逐出軍營。在雪地上，與木須龍等坐困愁城，這段也是全片的重要轉折，女扮男裝又何嘗真誠的面對自己了？男

裝的木蘭，究竟不是真實的自我。編導又讓木蘭攬頭盔而「自省」。
頭盔裡木蘭模糊的影像，讓木蘭自己也困惑了，忍不住泣訴。木須
龍擦亮了頭盔，安慰著木蘭的美貌，但那豈是木蘭所在意的？木須
龍自己也對著頭盔「反省」，自承其冒牌身分，幸運兒小蟋蟀也對
著頭盔「反省」，只有一直做自己，忠實扮演自己角色的馬兒，反
而被木須龍視為羊。這一段要表現的是整片的核心，真誠的面對自
己、接納自己、做自己，只有彰顯自己的主體性，才會產生巨大的
力量。類似攬鏡自照的「反省」，再度賦予了全片畫龍點睛的意義。
最後皇宮一場追逐戰，幾乎把全片出現的性別意識再度重溫了一次，
諸如木蘭以女兒之身提醒匈奴入侵，無人理睬，即使在匈奴王單于
面前解救了皇帝，只因是女裝扮相，單于竟然視若無睹（代表著古
代女性的聲音被忽視），與單于在樑上的大戰，木蘭用扇子（在相
親時遮掩婦德婦言婦功等小抄工具）搶了單于的寶劍，更是神來之
筆，陰柔的掃堂腿，也呼應著軍事訓練以柔克剛的主題……。

　　《花木蘭》的主題——做自己，電影技法中的「反省」與歌曲
的內涵，完美得結合在一起。

■ 《冰原歷險記》：寬容的主題

　　對照著二十世紀人類因為種族、宗教而起的各種衝突、殺戮，
《冰原歷險記》其實是要藉著一群動物保護人類嬰兒的故事，來彰
顯不同族群、物種放棄仇恨共存共榮的意涵。

　　首先，一隻被遺棄的樹獺（席德），不小心吃了一對犀牛逃避
冰河期間最後的餐點奶油花，兩隻犀牛正準備大開殺戒，長毛象（曼
尼）解救樹獺前對犀牛說的話：「我最討厭殺戮了！」這段敘事不
僅帶出了兩位主角，也最先呈現了全片的主題。

接著，一群劍齒虎正虎視眈眈的準備攻擊人類，他們的目標是人類剛出生的新生兒，拂曉攻擊時，劍齒虎（狄亞哥）緊盯著嬰孩，母親抱著嬰孩走投無路，只好跳進瀑布，……當然很碰巧的遇上了長毛象與樹獺，母親把嬰孩放到岸邊，即體力不支而逝去。這段戲劇性的主題，不僅帶出了人類與劍齒虎的不共戴天，值得我們留意的是長毛象本來並不想救嬰孩，是多事的樹獺……終於兩「人」共行護嬰。

劍齒虎狄亞哥沒有達成任務，他半威脅地告知長毛象如果不趕快追上人類，將會遇到大風暴，嬰兒勢必無法度過，而只有他知道人類去處的捷徑半天峰，他可以代為引路。當然，狄亞哥沒有透露的是在半天峰正有一群劍齒虎在等待獵物入虎口。就這樣，三「人」同行。長毛象與樹獺當然不完全信任狄亞哥，這段護嬰旅程，充滿著爾虞我詐。

他們一行進入了一洞穴，也是全片敘事的高潮，那洞穴裡殘存人類創作的壁畫，內容竟然是人類屠殺母長毛象，人類用弓、矛，甚至在山頂投火石，逼的母長毛象與小長毛象走投無路……，長毛象曼尼駐足許久，淚盈滿眶，觀眾至此才得知長毛象是群居動物，為何曼尼卻獨行踽踽，對照著人類與劍齒虎的仇恨，原來人類與長毛象的仇恨也不遑多讓，也更能體會曼尼最初為何事不關己的不救嬰孩，當嬰孩蹣跚學步的把手抓著長毛象曼尼的鼻子，共同疊在壁畫上，成為全片畫龍點睛最具深義的意象，曼尼決定繼續護送嬰孩。

他們一行經過斷崖，由於地底火山爆發，長毛象不惜犧牲自己性命，救了狄亞哥，也因此感動了狄亞哥，他告知曼尼，在半天峰一群虎視眈眈的惡虎們正準備展開偷襲，而狄亞哥也在那關鍵一役中，奮不顧身的救了長毛象。這種轉折，雖然過於戲劇性，但編導也試圖說明「相互仇恨是可以化解」的主題。

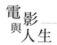
最後的一幕是長毛象一行趕上了人類，嬰兒父親眼見到長毛象的第一時間，仍然是舉矛以對，怒目相視，長毛象先把他的長矛捲開，再把嬰兒放下，嬰孩本來不會走路，現在卻又充滿生氣的走向父親，父親也露出感激的微笑，這代表著兩大族群間新關係的建立。當然，Davie Newman（美國電影配樂前輩 Alfred Newman 之子，Thomas Newman 之兄）的配樂，也發揮了催淚的效果。

我們暫時撇開溫馨感人的情節，前述幾場橋段的設計，其實很縝密地彰顯著人類彼此因為生存的競爭、利益而累積的仇恨，重點是我們願不願意用寬容的心來珍惜彼此的共處？狄亞哥在片中無疑是出賣劍齒虎的「虎奸」，人類要擺脫特定時空的仇恨，並不容易。《冰原歷險記》，當然也可以從類似季胡的評論，去質疑其反映了以人為中心的物種歧視，藉著溫馨感人的情節掩蓋了不同階級、利益壓迫的事實。我毋寧願意從另外一個觀點來肯定《冰原歷險記》可能在族群和諧上的積極力量。台灣近年來，無論是對內對外，也都有因族群而產生的衝突問題，身為教育工作者，與其選邊站的表述政治立場，實不如藉教育之力，拉大彼此的視野，不執著於特定時空的利害得失，也不受制於歷史的悲情，才能讓我們的下一代（包括我們這一代）能更積極寬容的共存共榮。

▓▓ 誰的《辛巴達七海傳奇》？

我比較能「寬容」《冰原歷險記》裡溫馨感人的「寬容」情節，對於夢工廠的《辛巴達七海傳奇》，我就是喜憤交集了。就故事結構、人物造型以及從敘事中所要呈現的友情、背叛、女性能力、信守承諾等主題，辛巴達一片幾乎都無懈可擊的呈現了相當的力道。但在另一方面，整個片子的基調——去中東化，也不免令人遺憾。

辛巴達小時候在皇宮外與人械鬥，被王子目睹，王子下去營救，兩人乃結為莫逆，辛巴達也準備效忠皇室，不料有位美麗的鄰國公主馬麗娜進城，辛巴達對公主一見鍾情，可是他曉得自己的身分，就不告王子而別，成了橫行海上的大盜……。一別數十年，正值王子帶著保衛敘拉古城福祉的和平寶典返航，準備與公主馬麗娜完婚時，唯恐天下不亂的混亂女神艾麗絲看準了辛巴達暗戀馬麗娜公主的這個弱點，就偷走了「和平寶典」並嫁禍給辛巴達。正當辛巴達受審時，王子自願代替辛巴達服監，陪審團要辛巴達在十天內拿回和平寶典，否則必須處死王子。

公主馬麗娜並不信任辛巴達，她潛進船上企圖監視辛巴達，果然辛巴達最先是想落跑……後來馬麗娜協助辛巴達一行通過女妖（Siren）死亡峽谷；他們誤入的荒島，竟是一條休息已久的大魚（這是《天方夜譚》辛巴達七次航海的第一次航海遭遇）；而馬麗娜被大冰鳥攫去，辛巴達奮勇救回（《天方夜譚》裡，辛巴達曾遇上大鵬鳥，九死一生，在此轉成大冰鳥）……幾經波折，終於到了混亂之都。

混亂女神艾麗絲與辛巴達打賭，要辛巴達說出真心話，如果得不到寶典，是要回去換回王子的命，還是帶著心愛的馬麗娜遠走高飛？辛巴達當然口是心非，冠冕堂皇的說要回去受死，艾麗絲笑著說：「你說謊！」並不歸還寶典。而辛巴達被艾麗絲說中了心中真實的想法，羞愧不已。而經過了冒險的航行，馬麗娜也對辛巴達產生了情愫，她也不忍心辛巴達回去受死。這時的辛巴達已不是玩世不恭、自私自利之徒，他在向公主表白之後，毅然的決定回去敘拉古城，就在辛巴達被行刑的那一剎那，艾麗絲的打賭失敗，她必須歸還和平寶典……。

片子的結尾是王子與馬麗娜遙望大海，王子也了解馬麗娜的志

向與所愛的人，他要馬麗娜去追求自己所愛，不要受限於公主的身分，於是馬麗娜又回到了船上，辛巴達驚喜不已，他嚷著未來航行會遇到九頭怪（Hydra）、人頭牛身怪（Minotaur）及獨眼巨人（Cyclups），片子很「政治正確」，符合兩性平權的由公主馬麗娜口中說出：「沒關係，我會罩你！」（I will protect you）作結。

　　受限於篇幅，我無法在此細部的談辛巴達一片的敘事結構，不挑剔的話，辛巴達大致結合了動畫片說教的娛樂功能，但如果我們考量到「九一一」之後，美國與中東回教世界的緊張關係，我們大致可明瞭，為什麼中東的代表性都城「巴格達」（Bagdad）要變成「敘拉古城」（Syracuse）了。整個畫風，包括人物造型、服裝、配樂（由 Hans Zimmer 手下大將 Harry Greson-Williams 譜曲）完全沒有中東的色彩，十年前迪士尼的《阿拉丁》茉莉公主及阿拉丁的燈籠褲、飛毯等，在外形上仍有中東的影子，為什麼千禧年之後的辛巴達那麼疏離於中東文化呢？世界化與在地本土化，當然會存在著緊張的關係，表現中東世界的辛巴達，也不是不可以用不同的觀點去搓揉、變形，不過在「九一一」之後，從後殖民的觀點來看，這毋寧是要很慎重且值得嚴肅以對的。辛巴達一片等於是利用傳統西方（特別是希臘）的故事情節與義理，用中東的時空作架構。王子代辛巴達服刑，是來自希臘的故事（在民國 50 年代末期的國小國語課本有一課「高貴的友情」即曾介紹此一希臘感人故事），整個故事架構混亂女神所開的玩笑，也是典型的希臘神話橋段。他們在航行中的第一場挑戰——女妖死亡峽谷，是荷馬史詩「奧狄塞」（Odysseus）返鄉十年的奇遇，也是西方重要的故事原型——如中世紀萊茵河畔的女妖羅蕾萊。從世界化、地球村的觀點來看，夢工廠的辛巴達的確塑造了一個嶄新的視野，但是從彰顯「天方夜譚」本身的文化特性，「去中東化」的政治正確性，實在不值得鼓勵。

別忘了，美國才剛剛把最代表中東天方夜譚回教世界的伊拉克滅了。相形之下，日本哆啦Ａ夢《大雄的天方夜譚》（1991）及老夫子《魔界夢戰記之神燈傳說》，在嘲諷調侃之餘，反而保留了許多「天方夜譚」的原始特色。

　　像我這樣「五年級」的學生，應該都很熟悉好萊塢在 1950 到 1970 年代所拍攝的《辛巴達七航妖島》（*The Seventh Voyage of Sinbad*, 1958）、《辛巴達大戰魔心塔》（*Captain Sinbad*，米高梅公司出品，年份不詳）、《辛巴達金航記》（*The Golden Voyage of Sinbad*, 1973）、《辛巴達穿破猛虎眼》（*Sinbad and The Eye of The Tiger*, 1977），這些片子容或沒有太大的藝術價值，但也算忠實的反應了辛巴達的神話故事。美國發動第二次波灣戰爭後，高雄市一所國小作過調查，大多數的小朋友認為美國是正義的一方，這似乎也說明了台灣的世界觀其實是美式的世界觀，無怪乎即使夢工廠的辛巴達非常的「去中東化」，但在美國通俗文化的主導及其強大的敵視回教世界的意識型態下，《辛巴達七海傳奇》固然非常符合通俗層次的好看（我真的覺得這是近年來動畫片最好看的一部），在美國及台灣的票房失利也值得好萊塢去反省。人們的品味固然受制於特定時空的政經操弄，但是，藝術及流行文化工作者也應該擺脫「政治正確」，更重要的是，這不一定與商業利益抵觸。

　　我個人的看法是像美國這樣的大國，可以用《冰原歷險記》的虛構故事，去彰顯普世的價值，但是像《風中奇緣》、《阿拉丁》、《花木蘭》、《辛巴達七海傳奇》等涉及特定文化、故事的影片，首要考量的重點仍應是盡可能展現該文化之特色，這也並不是不能去批評特定的文化（像《花木蘭》用代父從軍作架構，卻彰顯「做自己」（autonomy）就翻轉的很成功，也不致使東方世界太反感），我相信辛巴達一片，回教世界的小朋友應該不會有文化親近性的認

同。撇開此一意識型態，就片論片，辛巴達這一片所呈現的主題，
也值得向讀者推薦，它在台灣市場所受到的冷漠對待，本身就是值
得探討的文化現象。

■ 《巧克力冒險工廠》：社群主義對自由主義回應

劇情簡介

Willy Wonka就如同其他孩子，雖然有著嚮往甜蜜的童年，可是
他的牙醫父親卻不讓他碰糖果，Wonka 的童年，就在嚴厲的管教下
度過。一日，Wonka 離家出走，靠著童年對糖果的幻想，他一手創
建了知名的巧克力工廠，但也因此遭同行之嫉，紛紛派出商業間諜，
前來竊取其配方，Wonka 傷心氣憤之餘，宣布關閉工廠……。

Charlie的童年就在爺爺訴說巧克力工廠的傳奇中度過。雖然來
自貧困的家庭，這位不特別聰明，也不強壯的 Charlie，卻充滿著善
念與童真，準備面對往後的人生。某日——Wonka 工廠關閉十五年
之後，突然重新啟動生產，Wonka 宣布，全球所販賣的巧克力中，
有五張入場金券，獲得金券的小朋友將可受邀參觀 Wonka的工廠，
並且其中的一名還可得到幸運大獎。這當然引起全球兒童的瘋狂搶
購。五位雀屏中選的幸運兒是：

貪吃的 Augustus，他一天到晚不停的吃，買得多，終於拿到第
一張金券。

嚼口香糖冠軍的 Violet，崇尚競爭，從不失敗，她趾高氣揚的
準備進入巧克力工廠奪冠。

從小嬌生慣養的 Veruca，有一位最溺愛她的父親，動員堅果工

廠的所有工人收購所有的巧克力，日夜拆封，終於為女兒找到了第三張入場金券。

從小在電玩中長大的Mike，是一位科技的天才兒童，他囂張的用電腦算出了金券的機率，拿到第四張入場卷。

第五張金券當然就落在無顯赫家世、不聰明慧點，也不神勇強壯，但從小就悠然神往巧克力工廠的 Charlie 上。

五位大人各自帶著其幸運兒，準時來到 Wonka 工廠。在參觀巧克力工廠的同時，每個小孩子也都表現出其平時的教養。Augustus 不改其平日貪吃的本性，掉落到巧克力大塘中；Violet 一聽到 Wonka 正在實驗中的糖果產品，不加思索的立刻咀嚼，嚐到了苦楚。Veruca 參觀工廠時，看到 Wonka 利用松鼠剝堅果，她又執意要一隻松鼠當寵物，引致松鼠們的報復。最後，Mike 在參觀 Wonka 藉著遙控電視，把巧克力傳輸的實驗科技，自作聰明的不當操作，使自己進到電視的傳輸系統裡。只有 Charlie，他什麼也沒做，虛心又滿足的盡情欣賞巧克力工廠的一切，他贏得了最後的幸運大獎——即將要繼承 Willy Wonka 的巧克力工廠。

Wonka 要 Charlie 拋開一切家庭的羈絆，與世孤絕的進入工廠，才可以生產出最神奇的巧克力。Charlie 卻拒絕了，他不願意離開溫馨的家人，這讓 Wonka 不可思議，自小嚴父的形象一直困擾著 Wonka。最後，在 Charlie 的引導下，Wonka 重新鼓起勇氣，回到兒時的家，去面對他老邁嚴厲的父親。Wonka 發現，家中陳列著他離家出走，白手起家後巧克力工廠傳奇的各式剪報，也終於體會到父親一直默默地關心與祝福他的工廠。

與一般童話冒險故事最大的差別是，Charlie 幾乎沒有經歷各種冒險，反而是那四位自以為是，不懂感恩惜福的小朋友機關算盡，Charlie 用最平凡的童真，不僅獲得了神奇工廠，也帶領著 Wonka 重

新正視唾手可得的家庭幸福。回歸家庭價值，正是《巧克力冒險工廠》的主軸。

文本分析：炫麗中的保守

西方自由主義的傳統下，教育的重點一直是培養個人的「自主性」（autonomy）。家庭、社區乃至國家對個人可能形成的壓制，不斷出現在好萊塢通俗的作品中。個人的自主性結合著個性色彩濃厚的英雄主義，也就成為商業作品的賣點。不過，在 1980 年代以後，西方自由主義看似一枝獨秀，對外也逐漸消解了共產主義，但西方自由主義國度內部，卻有一波修正自由主義的力量。大體上，後現代、後殖民、後結構取向的學者認為自由主義的自主性，只是偷渡了西方中產階級的理性勢力，並未正視到不同文化的主體性，極端的後現代論者，甚至於解構了傳統的一些道德規範，也讓人擔心道德會陷入虛無的危險。在另一方面，另有些學者也同樣質疑自由主義，他們認為自由主義所重視的自主性，割裂了人與社區的關係，無法凝聚社會的共識，這股回歸傳統的勢力，以社群主義（communitarianism）為代表。《巧克力冒險工廠》很明顯的是呼應了社群主義對自由主義的批評。在片中，Wonka 回憶童年時，父親嚴格禁止其吃糖，Charlie 以「他是為你好」來說項，導演在此是很寬容的對待那位嚴屬的父親。相對於縱容 Veruca 的父親，更可看出編導對自由主義下過度放任管教方式的不滿。此外，資本主義物質氾濫下，各種「增強」，只不過是縱容孩子。Augustus 的貪吃可為明證，反而是 Charlie 只有在年度生日中才有巧克力好吃，更可塑造出 Charlie 惜福的好品格。反諷的是，Wonka 本身是製造糖果的怪才，由巧克力工廠的冒險來制裁那些消費主義成長下的兒童，也更可看出影片的保守性格了。

　　自由主義的德育觀，通常並不強調各種品格規範，而著重個人獨立抉擇的能力。片中四位兒童所各自形成性格上的「自主」，正反諷了自由主義教育下可能的缺失。Augustus 自溺於物質享受世界，Violet 在自由競爭下的唯我獨尊，Veruca 在嬌生溺愛下的自我中心，以及 Mike 沉溺在網路世界的自以為是。只有 Charlie 來自貧困家庭，他領略到母親每天巧婦難為無米之炊的窘境，父親失業卻強顏歡笑，祖父把自己的棺材本拿出，要 Charlie 再買一盒巧克力糖試試運氣。即使常為生活發牢騷的外祖父，當 Charlie 拿到金券卻為了家庭困境而猶豫時（許多人想用高價向 Charlie 買回），毅然地鼓勵 Charlie 珍惜那無價的幸運，這一人窮志不窮的家庭，形塑了 Charlie 惜福、感恩、虛心、助人、追求夢想的好品格，也是這些好品格戰勝了那些自以為是的能力。「德行倫理學」（virtue ethics）遠溯自亞里斯多德，東方儒家思想的人格範型──謙謙君子，也都很重視德行的陶融。受到社群主義的影響，當代德行倫理學有復甦之勢，相對於西方以理性、論辯為主的德育傳統，德行倫理學更為正視品格教育（Character education），而品格教育也在 1990 年代以後，重新受到西方的重視，《巧克力冒險工廠》的蘊義，也算是符合西方現今德育觀的政治正確了。我相信許多大學生們，或多或少都沾染了片中四位「白目」兒童的習性，應該深以為戒。

　　西方文化歌誦英雄，通常是鬼才，而不是庸才，才能贏得掌聲。Wonka 本身就是一鬼才，才創建了巧克力工廠。可是這個鬼才有弱點，當五位幸運兒進到工廠時，一首歡迎 W. Wonka 的插曲：

He's modest, clever, and so smart,

He barely can restrain it.

With so much generosity,

There is no way to contain it.

　　這位鬼才有著深深的不安全感，他也希望獲得別人的肯定，可是當四位「白目」的兒童，並不欣賞眼前這位鬼才時，他也悵然若失。而在他巧克力工廠盛名遠播時，印度的王子特別邀請他興建巧克力宮殿，Wonka 的巧克力宮殿雖能耐熱，畢竟不能持久，巧克力宮殿的融化，也隱喻著 Wonka 鬼才的不牢靠。巧思、技術若沒有堅實的信任與愛作後盾，也終必關門大吉。事實上，Wonka 一直致力於巧思與技術的改進。譬如他所開發的新餐飲糖果，食者不僅有如同真實大餐大快朵頤的感受，而且能取代真正的飲食。這項研發尚未成功，Violet 就迫不及待的試用，也多少代表著編導對新科技的恐懼。即使 Wonka 工廠很成功的可以把巧克力透過電視，傳輸到消費者手上（多驚人的技術）。Mike 迫不及待的操作，想要論證是否可傳輸人類。導演在此是利用名導 S. Kurbrick 在《2001 年太空漫遊》的部分經典片段與配樂〔理察・史特勞斯（R. Strauss）的「查拉圖斯特拉如是說」序曲）〕來隱喻在科技社會，人喪失主體性的事實。片中象徵原始人類的猩猩們，當懂得使用工具時，不僅排除了異己，唯我獨尊，科學知識技術更成為人們權力的符柄。我們也就不難體會導演要以此教訓 Mike 了。這位駭客小子，從小在網路世界裡，目中無人，如果由他來掌控人類的科技，恐怕被屠戮的，就不是電玩裡的怪獸，而是活生生的人類了。

　　編導設計這些巧克力工廠新技術的失真「出搥」，也就良有深義了。Mike 的父親是一位中學地理老師，他雖然不完全同意 Mike 沉溺在網路世界，不像 Violet 的母親以孩子的追求卓越而沾沾自喜，但對這位電腦天才也束手無策。而 Wonka 本身埋首於巧克力工廠，又何嘗不是一種偏執？科技與人文的對壘中，資訊社會可能形塑下

一代物化的操控心態，富裕社會的貧乏心智、資本主義的可怕競爭，《巧克力冒險工廠》——的點名批判。怎麼解決呢？回歸溫馨的家庭傳統，拾回童年的純真，永遠是面對多變化社會的最大心靈慰藉。

音樂的警世主題

歌曲烘托著片中主題，這種輕歌劇的表現手法，一直是迪士尼年度動畫的特色。不過，在《花木蘭》（1998）、《泰山》（1999）之後，也陷入疲態。《恐龍》（2000）、《星銀島》（2002）、《超人特攻隊》（2004）索性放棄了主題曲與副歌的設計。我們卻驚奇的發現《巧克力冒險工廠》中，配樂者 Danny Elfman——是導演 Tim Burton 合作多年的御用者，音樂與歌曲的呈現，直逼迪士尼的傳統。Elfman 的早期代表作《蝙蝠俠》（*Batman,* 1989），那種從黑色魍魎中交織出冷冽的夢幻音符，馳騁於虛無飄渺的打擊弦樂，歷《蜘蛛人》（*Spider-Man,* 2002）、《綠巨人》（*Hulk,* 2003）以降，已豎立了 Elfman 獨特的編曲風格。《巧克力冒險工廠》，雖然是「監守自盜」，但結合詭譎、驚悚的哥德式搖滾的交響曲風，仍然為影片增色不少。而 Elfman 也設計了五首副歌，分別對應片中的主題，這是欣賞《巧克力冒險工廠》時，不能忽視的元素。電影原聲帶中如是介紹：

> 貪吃成性的男孩奧骨塔斯的主題曲「Augustus gloop」，融合了印度傳統慶典氣氛與世界音樂元素的古怪搖滾樂，而老愛嚼口香糖的紫羅蘭的主題曲「Violet beauregarde」則是融合了龐克搖滾樂與電子搖滾樂，至於從小被嬌生慣養的維露卡的主題曲「Veruca salt」，則是調放了屬於 1960 年代，洋溢著美妙、和諧意味的民謠重唱曲式，對於瘋狂著

墨於打電玩的天才兒童麥克的主題曲「Mike teavee」，葉夫曼就以哥德搖滾實驗樂風來伺候。

這些歌曲伴隨著幾位兒童參觀巧克力工廠時的閃失，警世的成分很濃，也更突顯了影片對孩童管教的保守教育觀。像嬌生慣養的 Veruca，歌詞寫到：

Who went and spoiled her, who indeed?

Who pandered to her every need?

Who turned her into such a brat?

Who are the culprits, who did that?

The guilty ones, now this is sad, and dear old mum, and loving dad.

相較於 Wonka 父親嚴厲與 Veruca 父親的放縱，影片對嚴厲的父親實在是展現了更大的包容。副歌依然充分的襯托著影片的主軸，與迪士尼相比，毫不遜色。

美國自由主義下的教育方式，下焉者流於放縱，資本主義下所強調的自由競爭也會扭曲人性，過度強調自主性，也會使孩子目中無人。而在物質不虞匱乏的環境，也培養不出惜福感恩的孩童。最後，處在網路科技的社會裡，孩子在虛擬世界的主體高漲意識也令人憂心忡忡。一股回歸傳統美德，重視品格教育的思潮，重新在西方世界受到重視。《巧克力冒險工廠》的敘事內容，無疑也是反映了這一波西方社會重新回到傳統的訴求。個人自主 vs. 家庭互賴，科技 vs. 人文，能力 vs. 品德的對壘，《巧克力冒險工廠》提供了我們一個暫時的解答。炫爛奇幻背後的保守性，值得教育工作者進一步的正視。

■■ 結語：為本土動畫催生

　　成年人很容易把動畫電影視為小兒科，我在本文中已經嘗試以 1990 年代以後好萊塢世界的動畫電影作例子，盡力說明，這些影片確實也體現了所處的政經風貌與文化訴求。對成年教師而言，可以用教育的學理，結合各種所學過的教育議題（諸如人權教育、生命教育、環境教育、多元文化教育、性別教育等），很輕鬆地利用動畫片與學生互動。身為大學教師，我必須時常閱讀很抽象艱深的學理，而我們教授最常犯的毛病就是吊書袋，以琅琅上口的學術名詞妝點自己對學術的堅持，而忘了所有的哲學、社會學、教育學學理正是觀照生命的實踐反芻。閱讀動畫電影，讓我欽佩這些藝術工作者對社會敏銳的觀察力道，動畫片並不「小兒科」。一般而言，好萊塢的動畫片技術成就，絕不馬虎。教師們（特別是分科的中學教師），絕對可以在自己的教學專業裡找到相應的主題，資訊類的老師可以掌握 3D 動畫的電腦技術，理化老師可以從中找出相關的理化知識（如《海底總動員》海中世界的光影呈現，皮克斯作過很精確的光學分析），音樂老師更可以從 1990 年代初期迪士尼自《小美人魚》以降的系列手繪卡通，引領學生進入歌劇的天地。視覺藝術老師，不用我多費唇舌，當然可以帶學生進入漫畫或繪畫的殿堂。以我對台灣學生的了解，他們的漫畫畫風，幾乎完全受到日本漫畫的影響，有稜有角的俊男美女造型，反而沒有特色，失去了童年的純真與想像的空間（這當然是我很主觀的感覺，並不是否定日本漫畫的美少男、美少女的畫風）。近年來，以迪士尼為例，3D動畫的市場接受度遠勝傳統手繪，但我總覺得傳統手繪卡通較之 3D動畫，更有著一份屬於人性的情感與夢幻，全國美術老師們，讓我們不要

被電腦征服吧！以上的呼籲是針對各級學校的教師，也當然值得大學生們一同反省。

我最後要提的是，很長的一段時間，台灣是日本海外卡通市場的最廉價代工者。我們的動畫人才並不欠缺，但是國家並沒有一套動畫政策，企業界短視近利，也沒能看出其龐大商機，無論是電視或電影，也幾乎沒有代表性的作品，無法塑造出本土性的動畫英雄。霹靂布袋戲已有進軍世界的企圖，如果以幾年前的《聖石傳說》（2000）為例，我認為問題不在技術，而在於理念。如果霹靂布袋戲是標榜東方的《玩具總動員》，想要帶給全世界兒童的歡樂，就不能不重視世界性的社會責任。這不是故意八股，或是文以載道。讀者們若不覺得本文對好萊塢動畫的分析過於牽強，應該會同意，好萊塢幾乎每一部動畫文本，都載負著饒富生趣的內涵（不管我們同不同意其訴求），闔家觀賞之餘，也能達到寓教於樂的功能。可是霹靂布袋戲打殺場面太多，敘事文本必須另起爐灶，或是將武俠轉換（如周星馳的《功夫》，弔詭的是《功夫》在美國也被列為限制級，真是豈有此理）。其實，霹靂布袋戲不必妄自菲薄，幾年前的一位劇中人物「莫召奴」，就有著「性別越界」的企圖。這當然也需要國內相關的人才投入。布袋戲最彌足珍貴的「口白」，如何轉化成英文而不失原味，學院內的語言學者應該發揮集體智慧。早年霹靂布袋戲的人物配樂抄襲西方電影配樂獨多，近年的音樂雖也自創，卻顯得匠氣十足，音樂學界也不能袖手旁觀。我要說的是，好萊塢的動畫除了技術部門外，其實網羅了相當多學者投入，無論從敘事內涵、情節鋪陳、音樂呈現，是一個完整的文化工業，應該也可以給國內一些啟示吧！

期待本文能吸引有動畫專才的大學生投入本土動畫的製作，當然，不要只淪為技術與逗趣的賣點。豐富的內涵、深刻的批判力道、反應時勢的需求，才是同學們努力的目標。

問題討論

1. 請您回想在國中以前看過哪些動畫影片？當時的印象如何？現在重看的話，是否有不同的心得？

2. 動畫電影除了逗趣外，其藝術表現的方式與一般電影有什麼不同？

3. 你認為還有什麼樣的議題可以融入到動畫電影中？

4. 請舉出近年來你所看過的動畫，仿本章的論述，試著評析該片的敘事內容、寓意、意識型態及美學風格。

國內對於動畫片的學術分析並不普遍，筆者對於《花木蘭》、《冰原歷險記》、《辛巴達七海傳奇》、《巧克力冒險工廠》的分析，分別見於簡成熙的《教育哲學——理念、專題與實務》（高等教育，2004，頁 410-413）；簡成熙的〈動畫片的敘事分析與意識形態〉，《中等教育》（56 卷 2 期，2005），頁 140-146；簡成熙的〈炫麗又保守的巧克力冒險工廠〉，《中等教育》（56 卷 6 期，2005），頁 138-143；簡成熙的〈動畫電影對中小學教師的啟示〉，《中等教育》（57 卷 4 期，2006），頁 166-179。本文即主以前述文章改寫而成。

8 科幻電影析論

從《2001 年太空漫遊》說起

　　在電影史上，1950 年代以外太空生物侵略地球為素材，早已形成了 B 級電影的獨特類型。雖然，其荒謬與粗製濫造的乖張情節，不太值得作嚴肅的分析。不過，論者也指出，通俗乖張情節的背後，也反映了集體的潛意識。1970 年代以後隨著電影特效及電腦的一日千里，科幻電影更成為好萊塢電影的主流之一，影響的層面也更為深遠。從電影行銷的角度，科幻電影搭配著周邊商品，更已成為一種獨特的大眾文化產業。其實，從人類生存的處境來看，存在主義的思想家海德格（M. Heidegger）很早就指出了「技術」的意義及其在人類生存上的形上意義。馬克思陣營的思想家也一直擔心過度的技術運用會有「物化」人性之虞。這也使得科幻電影對二十世紀人類而言，其實可以成為科技 vs. 人性的豐富介面，由之可形成對人類終極生存處境的探討。1968 年的《2001 年太空漫遊》（*2001: A Space Odyssey*），藉著外太空之探險，交代人類從何而來，又將往何處去的命運。片中若隱若現的「黑色巨石」，直指造物者本身，最具科幻電影的里程意義。片子一開始，是人類生命的初始階段，

猿猴從黑色巨石的啟發中，利用獸骨掌握「工具」的使用。工具的改良，意味著科學技術的提升，也使得掌握工具的猿猴獲得了權力，得以宰制一切。當握有獸骨工具而掌握一切的猿猴把權力之柄拋向空中，不可一世之時，理察・史特勞斯（R. Strauss）的「查拉圖斯特拉如是說」序曲冉冉響起，鏡頭也跳到 2001 年的人類太空船。知識及權力，對照當時美蘇在 1960 年代的太空競賽，人類受制於科技而走向毀滅的意旨，也反映了冷戰當時的時代意義。不僅於此，在接下來的「土星之旅」中，新型的電腦 HAL-9000 問世，這部電腦產生了自己的思想，企圖誘騙人類，太空人之一雖然暫時解決了它，但再度接觸「黑色巨石」，擺脫了工具理性後，太空人歷經一生命之旅，觀照了自己的一生，也陷入了迷惘，人類命運又可以往何處去？在人類登陸月球（1969 年）前夕，這部電影的發行，毋寧提供了人類一未來命運的終極思考。早已過了 2001 年的今天，仍然值得向年輕朋友介紹。當然，《2001 年太空漫遊》的後半部，涉及宗教，造物者的終極探討，也不容易說清楚。不過，科幻作為一種類型電影，絕不只是通俗、娛樂，《2001 年太空漫遊》提供了最有內涵的文本，值得我們正視。

對大多數的觀影者而言，科幻電影是以瑰麗的想像、目不暇給的聲光化電及無止境的冒險，滿足我們當下的感官需求。筆者期待本章能使年輕朋友，對科幻電影的文本有更多的掌握。當然，科幻電影也有許多的次類，也很難在有限的篇幅內完全交待。本章主要以科幻電影所呈現的「外星人」為主題，掃描半個世紀來的美國電影。希望能藉著整合電影的時空背景以及相關的時代思潮（如自由主義、邁卡錫白色恐怖、公民共和主義、女性主義、後現代主義等）嘗試說明，不同時代外星人的形象（善良或邪惡），其實與我們所處特定時空的政經局勢息息相關，不僅反映了我們心中對現實世界

的慾望，也投射了我們心中的集體恐懼。與外星人的關係，其實也是人類各民族間相處的現貌、需求與挫折的顯現。除了少數一些歷史性的經典外，筆者盡可能以通俗、流行、能夠讓讀者在台按圖索驥為原則。現在就讓我們一起與外星人打交道。

▪️ 外星人正反形象的辯證

人們夜晚仰望星辰，在浩瀚的星際穹蒼中，必然會有我們是否孤獨的提問？「期許」與「恐懼」正是我們心靈中最自然的投射。外星人可以是我們的良師益友，撫慰著地球人的創痛，扮演著先知或是指導者的角色。也可能是撒旦的象徵，挾著高科技來掠奪地球，這種善惡二分的簡單立場，正是人類心靈對外太空的矛盾情節。

1950 年代，民主、共產國家對峙，美國歷經短暫「抓匪諜」的邁卡錫白色恐怖時期，人與人之間信賴感喪失。核子武器不斷研發試爆，大批 B 級電影所謂的外星人入侵，也正是這種集體夢魘的反映。此時的外星人，大概都是以入侵者的方式侵入地球。不過，在《地球末日記》（*The Day the Earth Stood Still,* 1951，2007 年重拍）卻開風氣之先的塑造了外星人「先知」的角色，在這部早期的經典中，外星人對於地球不斷進行的核子試爆及內部紛爭憂心忡忡，特別派出一位叫 Klaatu 的代表前來地球警告，當然引起了地球軍方的防衛。最後，在一些科學家及一位地球女子的協助下，完成了對人類的警示。這部作品值得玩味的是，雖然表面上批評了軍備競賽與核子試爆，但是並沒有質疑科學、技術、理性本身。外星人 Klaatu 正是一種理性的化身，其他地球人則顯得愚昧無知，也符應了二十世紀中葉以降，「現代化」的理性光環下，科學專業技術治國的理性圖騰。片中 Klaatu 一度被殺，而後復活升天，也大概是耶穌基督

的西方宗教原型，隱含著二次戰後美蘇對抗的殘酷，西方世界企圖透過宗教救贖的心理需求。

1980 年代，民主共產的武裝對峙減弱，美國雷根政府雖也繼承右翼的路線，和平的呼聲已沛然莫之能禦。外星人的形象也隨之改善，史匹柏的《第三類接觸》（*Close Encounters of the Third Kind*, 1977）、《外星人》（*E. T.: The Extra-Terrestrial*, 1982）及二十年後 R. Zemeckis 的《接觸未來》（*Contact*, 1997），不僅未對地球帶有敵意，更提供了外星人理性以外的另一種形象。《第三類接觸》中的外星人利用五音與地球人作心靈溝通；《外星人》中的那位 E. T. 兼具了童稚與仁心；《接觸未來》是女科學家（茱蒂·佛斯特飾）放棄了理性客觀的思考態度，才得以聆聽外星人的聲音。《第三類接觸》及《外星人》已值美蘇對峙的末期，東西方雖然仍處於敵對之勢，但和平的氛圍已然成形。而人類歷經 1960、1970 年代「現代化」之後，也不需要外星人以「先知」、「救世主」的身分來拯救，雙方的邂逅，應該是擺脫溝通障礙後的平等互惠。《第三類接觸》中最關鍵的接觸之時，先現身者是失蹤多年的地球人（象徵著誤會的冰釋），《外星人》中，更是透過一些地球孩童護送 E. T. 返鄉。當然，在這兩部片子中，代表地球人政府的形象仍然冷峻，《第三類接觸》是靠著業餘的民間人士鍥而不舍，《外星人》的地球政府，當知道有 E. T. 出現時，是以登陸月球太空人的造型，侵入孩童家中，企圖擄獲 E.T.，其形象更像壞的外星人，這其實也都代表著 1970 至 1980 年代，民間對世局和平的訴求。《外星人》中，拯救 E. T. 的小男孩，其家庭父母正處於離異狀態（這也是美國 1970 年代以降眾多家庭的寫照），他與 E. T. 互動的過程中，E. T. 要「go home」，也再讓 1980 年代的人們重新省思家庭的意義。從鉅觀層面來看，1982 年的《外星人》，正反映冷戰結束後大眾對世局和平的渴望；

從微觀層面來看，也是歷經現代化富裕生活後，兒童面對家庭生活挫折後的希望與憧憬。《接觸未來》中，女科學家無意中接受到來自外太空的訊息，在她探索的過程中，以實證為主流的男性科學家一直干擾，編導安排了一位帥哥「牧師」，作為女科學家的精神支柱（以「俊男」作為花瓶角色，也是一種性別意識的翻轉，牧師的角色也是對照於科學家），最後外星人是以其父親的形象與女科學家接觸，開示了宇宙的智慧、生命的流轉。結合宗教情懷與理性認知，沒有具體形象的外星人所呈現的正是對人類狹隘具體的理性認知最大的顛覆。在 1990 年代以後，後現代的思潮逐漸蔚為主流。後現代思潮對於「理性」本身是持批判的態度，《接觸未來》的外星人形象，相較於《地球末日記》的救世主形象，其實也反映了不同時代的哲學訴求。

　　1980 年代中期，商業大片《終極戰士 I》、《終極戰士 II》（*Predator,* 1987, 1990）那位造型醜陋邪惡的外星人，也令人印象深刻。表面上，這是傳統的正邪對抗。不過，筆者認為，編導並沒有塑造那看似邪惡的外星戰士入侵地球的意圖。阿諾‧史瓦辛格（Arnold Schwarzenegger）所率領的特種部隊，專門處理各種疑難雜症，在一次叢林作戰任務中，莫名其妙的遭遇到了神出鬼沒的異形，對美國人而言，這當然也帶著殘存越戰的夢魘。外星人並不是特種部隊的直接敵人，而特種部隊的傷亡慘重也多少警惕著美國在冷戰結束後仍不斷介入各種區域戰爭所付出的代價。1990 年的續集是美國政府打算生俘這位異形。在激烈的對抗之後，異形死亡，但也就在此時，更多的異形出現，他們沒有報復，在男主角面前帶回了死去的同伴。《終極戰士》裡地球人與外星人的對抗，完全在動作場面上，這當然是商業的考量，敘事內容並未呈現外星人對地球的敵意，也多少反映了 1980 年代以降，共產國家不再對自由世界構

成威脅的時代氛圍。

相較於 1930、1940 年代「怪物」電影當道，1950 年代以降在特有的核戰、共產主義威脅下，外星人的入侵也代表著自由世界對敵對共產勢力的恐懼。最後總是能化險為夷，當然也是恐懼後的補償替代。類似像《火星人入侵》（*Invaders from Mars,* 1953）及《飛碟入侵》（*Earth vs. the Flying Saucers,* 1956）的片子帶動了同類型大批的 B 級電影。特別是前者，描述一位小男孩在自家後院發現了太空船，但沒有人相信他，接著，他周遭的人，包括父母在內，都受到火星人的洗腦，透過一個小孩子來呈現對集體周遭的不信任，的確反映了 1950、1960 年代的恐共症。不過，1970 年代以後，冷戰結束，東西方對峙減弱，外星人入侵的情節，也就逐漸轉成和平共存。《外星人》、《第三類接觸》等是最明顯的例子。同樣是以一個孩子的觀點，《火星人入侵》與近三十年之後的《外星人》大異其趣。《火星人入侵》在 1986 年有新版問世，由於恐共的集體氛圍已失，即便是更好的特效，也無法使火星人更恐怖了。這樣看來，邪惡的外星人，正是源自國際間相互不信任的集體投射。前已述及，1980 年代以後，世局較為和平，「外星人」的形象也較正面。即便是以對抗異形為主的商業片，也絕少是由外星人主動發動攻勢。經典片《異形》（*Alien,* 1979）中，雪歌妮・薇佛（Sigourney Weaver）所率領的太空團隊雖然慘遭異形殺戮，但究其因是上級隱瞞了任務的真相，驅使他們去進行一把異形帶回的死亡任務，而不是異形主動入侵地球。歷經 1960 年代的反越戰之後，這多少也代表了中級軍人、民間對美蘇政府高層對抗的反感。

J. Carpenter 在 1980 年代也交出了三張涉及外星人的成績單。1982 年《突變第三型》（*The Thing*），重拍 1951 年的同名電影。科學家在北極駐地研究站內的冰層深處，發現怪事，外星人潛伏於

此。冷戰時期，北極當然是蘇聯的圖騰，1951 年的外星人並未現身，1982 年拜科技所賜，外星人可以變換成各種生物。受到《外星人》的童稚溫馨形象，《突變第三型》的兇殘外星人當年被冷落了。1984 年 Carpenter 改弦易轍，推出當年轟動的《外星戀》（Starman），由 Jeff Bridges 所飾的外星人淪落到地球，他寄居在珍妮甫死去的丈夫身上，希望珍妮能協助其搜尋太空船返鄉。這位外星人也必須學習地球丈夫的情緒表達，他笨拙地與地球女性互動，當然是全片的賣點，其實也正是透過外星人，更彰顯出成人世界被工商社會所掩沒的人性光輝。《外星人》是以兒童的夢幻來交代共存共榮，《外星戀》則是藉外星人逼出成年人平凡的真摯情懷。1988 年 Carpenter 又重作馮婦，回到他最擅長的科幻動作領域，這回的《X 光人》（They Live），也別具特色。一位工人無意之間拾到一副眼鏡，當他戴上之後，赫然發現，周遭的許多人，包括政府官員等名人在內，竟然都是外星人（臉部是以骷髏的面目呈現），這位工人決心加入到散發眼鏡企圖推翻外星人所掌控地球的地下反抗團體……《X 光人》初看之下，是向 1950、1960 年代的 B 級片致意，不過，Carpenter 放棄了《突變第三型》高技術的手法，以最簡單的骷髏頭來呈現外星人，所營造出對政府、媒體愚民的誇張態勢，的確使人不寒而慄。與其說外星人恐怖，倒不如說是政客的醜陋。

■ 1990 年代：外星人又入侵了！

邁向 1990 年代以後，共產主義瓦解，當時的一位日裔學者福山更是樂觀的預示爾後意識型態的對抗已終結，自由主義國度欣欣向榮的世界即將到來。不過，各種多元的力量集結，種族、宗教等的紛擾，美麗新世界並沒有到來，反而使美國更形成了一種右翼的集

體力量以茲抗衡，「九一一」之後，美國又有了新的恐怖來源，傳統與外星人對抗的素材重新被燃起。這時候的外星人又很巧妙的成為捍衛美國國力的犧牲品。《ID4 星際終結者》（*Independence Day*, 1996）與《星艦戰將》（*Starship Troopers*, 1997），俱為代表性的例子。

《ID4 星際終結者》是以 1940 年代傳說中美國新墨西哥州 Rosewell 的 UFO 墜毀事件政府的百般掩飾為出發，五十年後外星人終於入侵。在入侵前夕，大批的 UFO 迷列隊歡迎，慘遭外星人殺戮，也諷刺了自史匹柏以降所塑造外星人和平的形象。就在獨立紀念日這天，懷才不遇的電腦鬼才、黑人飛行員、酗酒的父親，在美國總統的領導下，團結力量大，消滅了外星人，從此獨立紀念日不只是美國的國慶日，也成了人類對抗外星人可歌可泣的紀念日，很典型的大美國主義。《星艦戰將》則有公民共和主義的影子。在未來世界裡，要從軍才能成為「公民」，因為那時地球正遭受蟲族外星人入侵，有賴青年人從軍以對抗。《ID4 星際終結者》與《星艦戰將》的敘事結構，一點也不新穎，完全是以新的特效去包裝老故事。其背後保守的政治立場，也反映了 1990 年代公民共和主義、社群主義對傳統自由主義批判的學術力道。外星人又轉為侵略者的角色也就不足為奇了。連鬼才導演 Tim Burton 也忍不住向 1950 年代大批火星人入侵的片子致敬，如果讀者無緣看到 1950 年代幼稚的 B 級外星人影片，可以試試 Burton 的《星戰毀滅者》（*Mars Attcaks*, 1996）。

J. Carpenter 在 1995 年的《準午前十時》（*Village of the Damned*），也是 1960 年同名電影的老片新拍。兩片大致的情節是一鄉下村莊，一夕之間，誕生的小孩像著魔式的成長，帶給大人恐慌，一種集體恐懼的氛圍，令人不寒而慄。不過，1990 年代以後美國在世界一枝獨秀，戰爭電影或外星人入侵的背後企圖是重振美國榮耀（或霸

權），這種集體意識當然與冷戰時期所形成的集體核戰夢魘，不可同日而語，即便是以拍攝《月光光心慌慌》（*Halloween, 1978*）、《突變第三型》聞名的 Carpenter，在 1995 年的新作中，所營造的恐怖氛圍，也失去了對應的時空脈絡，欠缺了批判時政的政治力道。這其實也說明了，科幻（外星人入侵）或恐怖電影的恐怖驚駭元素，並不是客觀的特效所能竟其功，這些驚駭的元素仍得符應特有既定的時空氛圍。

執導《外星人》擄獲全世界童心的史匹柏近作《世界大戰》（*War of the World, 2005*），是美國人受「九一一」心靈震撼最值得分析的例子。原著 H. G. Wells 或許藉著虛構的火星人入侵，隱喻著十九世紀末西方強行在全世界殖民所產生的恐慌。的確，對手無寸鐵的原住民而言，雷霆萬鈞的白人與火星人入侵，實在沒有什麼兩樣。名導 Orsen Wells 於 1938 年攝製的同名廣播節目，以新聞方式插播時，曾引起全美民眾的恐慌，以為火星人真的入侵了。除了媒體操弄的效果外，也算是承平的美國人對即將爆發的二次大戰的心理壓力。1953 年，B. Haskin 執導了同名的作品，當然是本文一再提及的，反映了冷戰時期美國人對可能引發核戰的深層恐懼。這次史匹柏一反往昔對外星人的童稚之心，再度把外星人塑造成一處心積慮想要併吞地球的邪惡勢力。雖然，大多數觀眾對於影片末外星人拜地球「細菌」之賜，頃刻之間全死了的突兀劇情，抱怨不已！就敘事內涵而言，不同物種之間因隔閡而產生的敵對、誤解，不僅阻礙了溝通的可能，有時也會給彼此帶來致命的打擊。「九一一」轉眼間讓世貿大樓變成斷垣殘壁，當時的飛機殘骸，爆破灰塵，各種尋覓親人啟示的景象，都直接出現在《世界大戰》中，這種新的恐懼以及外星人在肆虐地球之餘的瞬間死亡，也算是回敬了恐怖組織的攻擊，暫時撫慰了受創的美國人心靈。至於家庭的失和，藉由共

赴大難而整合，早就是好萊塢的老套了。值得注意的是，湯姆‧克魯斯（Tom Cruise）兒子目睹屍橫遍野後的從軍，以及提姆‧魯賓斯（Tim Robins）所飾演躲在洞穴游擊反抗的突兀角色，賦予本片一個政治反省、角色替換的解讀。前已述及，原著 Wells 的《世界大戰》，「或許」有白人自身對十九世紀屠戮世界的反省。如果把史匹柏《世界大戰》中的外星人，視為是回教世界的恐怖組織，事實的真相恐怕剛好相反，過去一、二十年來，以色列（西方世界）對巴勒斯坦難民的攻擊，更像是外星人的侵襲地球。恐怖組織正是以「游擊」的方式（像湯姆‧克魯斯對外星人投擲手榴彈）對抗西方世界，無怪乎，兒子要參加「正規軍」以對抗外星人，史匹柏是以父子衝突（而非讚許）的方式呈現，這也說明了對抗九一一的恐怖攻擊，美國最好的方式也許不是今天打阿富汗，明天出兵伊拉克。提姆‧魯賓斯的角色，可以反過頭來隱喻恐怖組織的游擊民兵，驍勇善戰之餘的色屬內荏，這些情節的鋪陳，都使得 2005 年的《世界大戰》有更多政治解讀的空間。

　　有時，對外星人的恐懼也會帶上種族的偏見，而此一種族偏見又經過好萊塢的手法美化或隱藏。1988 年 Graham Baker 執導的《異形帝國》（*Alien Nation*）是典型的例子。敘述一艘載滿三十萬奴隸的銀河太空船迫降地球，這群外星奴隸與地球人外型無異，而融入地球人之中。有些人認同地球而成為良民，有些人則成為罪犯。一名地球警探的拍檔被外星移民者所殺，其新拍檔也是外星人，於是白人警探與外星移民的警探合作緝兇。不禁令我想到當年邵氏兄弟公司桂治洪執導的《萬人斬》（1980），北京城遭漢人劫金，京師捕快（陳觀泰飾）以旗人的身分奉命追回。沿途逐漸體會民不聊生，官逼民反的窘境。到最後，大雨滂沱的泥濘決戰中，捕快自己也成為政治的犧牲者，同樣有著隱喻捕快身分認同的迷惘。《異形帝國》

當然反映了美國作為一民族熔爐，潛在地對移民者的不信任。既期待新移民的融入又對其不信任，這種衝突在對外星人友善的1980年代，就構成了《異形帝國》的敘事內容了。1990年代，又回到對外星人不友善的年代，在《ID4星際終結者》熱熱鬧鬧上映的同時，另有一部小成本的《外星人入侵》（*The Arrival,* 1996），描寫一地區天文工作者監測到不明訊息，經過他的分析，有可能是來自外太空，可是他的上司不在意，更離奇的是，其報告被銷毀，少數相信他的朋友也不明消失，這位天文工作者獨自追蹤來到墨西哥邊境，他赫然發現，原來訊息是早就潛伏在地球的外星人所發出，訊息內容是：「由於溫室效應，地球溫度將逐漸上升，人類將逐漸滅絕，地球愈來愈適合外星人居住。」該訊息正在呼朋引伴。最駭人的結局是當天文學家識破且面臨外星人追殺時，一直在墨西哥協助該天文工作者的少年，竟然也是外星人⋯⋯。溫室效應帶給地球的集體擔憂作為副戲橋段，頗見新義，但《外星人入侵》骨子裡仍然是對美國邊境新移民、偷渡者的敵意。在《星際戰警》（*Men in Black*）中，最初也有類似消遣偷渡者的情節。

1997年的《星際戰警》也饒富趣味。1990年代以後，一方面多元文化主義逐漸成為新的政治正確，但美國歷經多元分殊，公民共和主義、社群主義的重新復甦，某種大美國精神也重新被強調，這些政治哲學所形成的時代氛圍，共同構成了《星際戰警》的通俗趣味內涵。MIB原意是「穿著黑衣服的人」，根據業餘UFO研究者的內幕消息，所謂 MIB 是美國1950、1960年代，為了掩飾各種飛碟事件，進行銷毀證據，甚或對目擊者威脅、滅口的執行者，他們身著黑衣、黑帽、黑鞋。有些研究者堅信，外星人與美國政府有某種聯繫，MIB 也可能是外星人設計的機器人，協助美國軍方掩飾。這些業餘的UFO研究者甚至於認為，前述五十年來，美國好萊塢的外

星人形象，正反映了外星人與美國政府的敵對（1950 年代）、結盟（1980 年代）、破裂（1990 年代）關係（國內 UFO 學者江晃榮的著作也有類似的陳述，倪匡的科幻小說《盜墓》即是以此鋪陳）。這種 X 檔案式的說法，姑妄聽之。至少，原始的 MIB 是有相當程度的白色恐怖意義，但是在《星際戰警》的兩位 MIB〔由湯米‧李‧瓊斯（Tommy Lee Jones）、威爾‧史密斯（Will Smith）主演〕則完全沒有這種恐怖形象（他們充其量，只會用新型儀器讓當事人遺忘目擊外星人的記憶）。片子一開始，呈現的是地球充滿著各式的外星人，大部分都能和睦相處，這當然是多元文化、民族大熔爐的具體縮型，但總有一些邪惡的外星人來尋仇搗亂（蟲族），兩位 MIB 就扮演著「宇宙警察」的角色。美國戰後不一直扮演著「世界警察」的角色嗎？兩位 MIB 就像《ID4 星際終結者》的美國一樣，宣揚美國國威到宇宙，這種美式沙文主義，或許值得我們娛樂之餘，些許批判。相形之下，迪士尼的《星際寶貝》（*Lilo and Stitch*, 2002），一樣是來自外星的破壞王，一樣有大塊頭的 MIB，但這位 MIB 是「社工員」，敘事內涵即藉著外星破壞王 Stitch 混入到 Lilo 家庭來彰顯非血緣家庭整合的可能，保守中不失創意，也算是幽了《星際戰警》一默。千禧年之後，商業大片《變形金剛》（*The Transformers*）一、二集，地球人必須同時面對善惡外星人，協助善良的外星人一同打擊邪惡的外星人。《第九禁區》（*District 9*, 2009），敘述一群外星人逃難到地球，倍受地球人歧視，將其隔離於南非約翰尼斯堡貧民區。男主角（地球人）因接觸外星人以致 DNA 發生變化，反成為地球人獵殺與利用的對象（因為 DNA 的變化，使他能操作外星武器，地球軍方想擄獲他而掌握外星武器），主角逐漸反思地球人排外之不當，協助外星人離開地球。《第九禁區》的故事語言地點，很明顯的是藉著南非當年的「種族隔離」政策，更廣

泛的反諷我們因為政治、種族、宗教等文化差異所產生的相互仇視與排外，內涵實較《變形金剛》深刻。《阿凡達》（*Avatar*, 2009）中則地球人正式成為侵略的「他者」了。大學生應該逐漸豐富自己的視野與見解，這些電影的寓意並不深奧，觀影者若只是以看特效的方式來娛樂，就太可惜了。

■ 科幻電影中的性別意識

科幻電影一向被視為是陽剛電影，其人物性別意識的呈現，大概符應了傳統的性別刻板印象。當代性別議題作為科幻電影文本的核心，並不多見。不過，我們從對抗外星人的眾多文本分析中，還是可以找出其中性別意識的轉變，即便是 B 級科幻電影把女性作為「花瓶」的剝削時代裡，也能發掘出一些值得探討的主題。

從後結構主義的方法來檢視，性別結構其實與保守的政治力道緊密相連。1950 年代恐共的背景下，直接投射到外星人掠奪、攻擊的邪惡形象，也由於與共產世界軍備的對峙，外星人的科技先進也是民主國家自身的自卑投射。《我嫁給了外星怪物》（*I Married a Monster from Outer Space*, 1958），這位外星老公對妻子沒性趣，不僅是站在異性戀的觀點表達對同志的嫌惡，也深層反映了異性戀男性對同志可能以其男性外型擄獲女性芳心的疑慮。這種對同志的嫌惡或恐懼，與對共產勢力的反應，如出一轍。當然，此一時期大多數的影片，女主角是花瓶的形象，代表最傳統的性別刻板印象。關懷倫理學（care ethics）所揭示的以關懷、情感、溫柔、善體人意來翻轉理性獨大的能動性，與傳統女性刻板印象很難截然劃分。在《地球末日記》那位外星人 Klaatu 也是感受到地球女性及其兒子的情感，才完成警示地球人的目的。《接觸未來》茱蒂·佛斯特所飾的

女科學家，對宇宙的生命，是持著較為彈性的態度，才能順利的與外太空智性生命接觸。迪士尼的《超人特攻隊》（*The Incredibles*, 2004），這個家族中，丈夫是傳統陽剛的形象，太太是「彈力」女超人，諸如女性陰柔的特質與能力，在科幻電影中，一直沒有被低估。《驚奇四超人》（*Fantastic Four*, 2005）中，四位太空人受宇宙線照射而具有超能力，除了火箭人、石頭人外，首腦瑞德本身具有科學理性的形象，成為奇幻人（其四肢與彈力女超人一樣，由男性的形象來呈現，也算是陰陽調和的例子），其女友蘇則具備隱形及建立防護網的功能，比較不具有主動的攻擊性。在第二集毀滅宇宙正要吞噬地球而派出的銀色衝浪手探路時，是蘇的女性特質，並不惜為其犧牲感化了銀色衝浪手。這些題材，俯拾即是。這是不是說好萊塢已具備了性別意識了呢？其實，好萊塢的遊戲規則大體上都能符合當時學術或政治上的正確。女性主義、多元文化主義，都會很表象的進入到電影文本的敘事結構內，有時這種創意的確會挑戰或觸動既定的結構，但通常只是戲劇性的衝突或張力，到最後，仍然是以闔家歡喜的方式去照顧到大多數主流觀眾的想法。《超人特攻隊》及《驚奇四超人》的女性主角形象，重點也不在賦予女性特質主體性。事實上，兩部片子的女主角都冀求有一傳統溫馨的家（婚禮），她們都仍執意固守賢妻良母的形象，並以此要求其丈夫（未婚夫），整個兩性分工或相處的模式，並未改變既定的結構。不過，好萊塢在性別政治正確之下，對女性特質驚鴻一瞥的尊重，也值得我們肯定了。

在女性形象的論戰中，有些女性主義學者堅持女性與男性等同，否定女性與男性有不同的特質。因此，在對抗外星人中，「女戰士」的形象也就被突顯出來。四集《異形》中女主角是最代表性的例子。在《星艦戰將》中，一群志願從軍的青年接受訓練，其中的形象也

值得玩味，第一男主角是典型的傳統男子形象，擔任陸軍士官角色，第二男主角擔任駕駛星艦的專業角色，他近水樓台，搶了第一男主角的女友，這位女性也駕駛星艦（星艦的艦長也是一位女性）。另有一女性愛慕第一男主角，自願與他擔任堅苦危險的陸軍角色。性別角色與分工之間，產生了有趣的排列組合。最後是傳統形象的第一男主角與專業形象的女駕駛存活，代表專業的男駕駛與顛覆傳統女性形象的陸軍女戰士死亡。導演 Paul Verhoeven 的科幻片不時流露出對政經的反省，《星艦戰將》中雙生雙旦的設計各自也都代表了對傳統性別分工的思考。在《X 檔案》系列裡，女探員史考莉理性感性兼顧，比男探員穆德更為智勇雙全。不過，整體上說來，不管是女戰士，女性溫柔至上拯救危機，或是女性智勇雙全、理性感性兼顧，科幻電影對於女性角色的呈現，雖然早已擺脫花瓶的角色，但仍逃不出被男性「凝視」、「偷窺」的宿命（在兩集《驚奇四超人》中，隱形女都有功力頓失，而被觀眾眼睛吃冰淇淋的橋段設計）。性別意識的多元性，仍然值得科幻電影更深層的發掘。

■ 傑出的心靈小品：《K 星異客》

前述的外星人電影，不管是對外星人的戒慎恐懼，或是對外星世界的企盼，大體上都是從比較鉅觀的政治、經濟、文化的面向來鋪陳內容，營造磅礡氣勢，但也有一些傑作，卻是透過外星人的出現，讓人們更為反省日常生活的點滴，從而珍惜已有的一切關係。《K 星異客》（K-PAX, 2001），值得再度向觀眾推薦。故事一開始，在昏暗朦朧的紐約中央車站，來回穿梭的人群中，突然出現了一位戴墨鏡的人士普雷特（Kevin Spacey 飾），語無倫次、答非所問，旋即被警方送到精神病院，後來轉診給馬克大夫（Jeff Bridges

飾），到底普雷特真是外星人的化身，還是只是一個心靈受創的地球人幻想成 K-PAX 星人以壓抑受創的人格？

馬克大夫與這位自稱 K-PAX 星人的普雷特有三次完整的治療對話。第一次兩個人左右相對，各說各話，普雷特提及地球的光線太強，他必須戴上墨鏡，才能適應。第二次普雷特連皮帶蕉一起吃的誇張特性，也論及 K-PAX「做愛」是一件痛苦的事。在這過程中，馬克從質疑到半信半疑，而普雷特以一種帶給其他精神病患希望的溝通方式，不把他（她）們當成精神病人，也在精神病院內帶來很大的迴響。第三次的治療，馬克主動的調整了診療室的光線，使普雷特自在地脫下他的眼鏡，他再度強調，K-PAX 星沒有「家庭」的觀念，每一個孩子輪流向成年人學習，他也批評了地球人「以牙還牙」的落伍觀念。由於普雷特煞有其事的展現其天文素養，馬克大夫特別安排了傑出的天文學家來驗證普雷特的家鄉 K-PAX 星的位置。這一切的一切，都顯示普雷特來自外星的確是「有所本」！

就在普雷特向馬克大夫表明他將於 7 月 27 日黎明時藉著光速返回 K-PAX 星，馬克回復到他精神醫生的專業自覺，他認為可能在若干年前的這一天，普雷特遭逢劇變，他向普雷特進行催眠，從催眠中所得的片斷訊息，抽絲剝繭，馬克大夫發現這位普雷特，很可能就是在新墨西哥州的一位鄉下農場主人，某日返家時，目睹妻女遭闖入的歹徒姦殺，他殺死歹徒後，可能投河自盡，但未尋獲屍首，當地警局以此結案。警長告訴馬克大夫，如果普雷特真是那位農場主人，那最好一輩子都不要回憶起那不堪回首的遭遇。電影交待至此，我們似乎也可推知，普雷特根本不是外星人，只不過是一位深受刺激，而藉著壓抑式的遺忘並幻想成外星人來逃避痛苦，無怪乎，他心中的 K-PAX 星沒有家庭，因為沒有家庭，就沒有喪失至親的痛苦。

　　馬克大夫暗示普雷特他所調查的一切，普雷特不置可否，仍堅持他返鄉的期程。普雷特也告知所有精神病人他的光速返鄉之旅可以多帶走一人，他要大家寫下之所以要離開地球到 K-PAX 星的理由。最後，在 7 月 27 日黎明，所有病人都期待自己雀屏中選，醫生們也都監控著普雷特，只見普雷特昏倒在病床邊，一位從不與人交談的女病患消失了，她所寫的到 K-PAX 星的理由是「I have no home」，所有病人都相信普雷特選中了她。

　　影片的最後是馬克大夫推著無法言語的「普雷特」在晨曦中漫步，外星人已經走了，或許留下的軀體是遭逢劇變又不堪回首的農場主人……馬克大夫也在片末工作字幕的尾聲，在自家用望遠鏡遙望天琴星座附近的K-PAX星。這場與外星人的邂逅，與其說是他在治療病人，不如說是他重新省思自己的生活。他有第二次的婚姻，與前妻所生的大兒子互不往來，與第二任妻子也再度因婚姻倦怠而溝通冷漠。「家庭」固然是羈絆，K-PAX星沒有這種羈絆，但那是那位農場主人不堪頓失甜蜜家庭生活後的壓抑，家居生活，仍然需要我們珍惜。片末馬克終於在車站迎接久不與他溝通的兒子，我們也相信馬克大夫會重新珍惜他的第二度婚姻。飾演馬克大夫的 Jeff Bridges，剛好就是 1984 年《外星戀》那位降臨地球的笨拙又英俊的丈夫，兩部溫馨小品的角色互異，也讓演技派的 Bridges 有充分發揮的空間，《美國心玫瑰情》（*American Beauty*, 1999）的影帝Kevin Spacey，更是不在話下。看兩大男巨星飆演技，是很痛快的觀影經驗。

　　讀者在觀賞《K 星異客》時，也許不必太追究到底普雷特是否真是一個外星人。編導當然是藉著外星人的視野，隱喻地球生活的「不完美」，由於編導寬厚的人生態度，使本片對人類生活的批判意識不致淪為咄咄逼人。例如，片子一開始，中央車站混亂，警察

懷疑普雷特肇事，那位打過越戰雙足殘廢的遊民，較警察更能接納這位可能來自外太空的訪客。馬克大夫雖制止普雷特對其他病人的醫療建議，編導也並沒有塑造精神醫院制式顢頇、扭曲人性的誇張情節，醫生們其實也很盡責的用他們的專業去治療病人。對人類專業最嘲諷的，莫過於普雷特會晤一群傑出天文學家時，「Doctor, Doctor, Doctor」，地球上最有學問的人名字後通常冠有「博士」的頭銜，這讓普雷特非常不能適應。片中的每一個精神病人，或許有自己的執著，普雷特卻能以平等的方式與他們互動，使我們觀眾在對待這些精神病患時，也像帶著普雷特的眼鏡，看到的只是一群無助、恐懼、自溺的平凡者而已。後現代的思想家傅柯（M. Foucault）曾經藉著人類對「瘋癲」的病史研究，嘗試說明，精神疾病也只是主流對異己的排斥所產生的標籤作用而已。雖然如此，編導並沒有特意的否定主流精神醫學，幾次專業的催眠，普雷特口中所呈現的慘劇，固然是人類兇殘的劣根性所造成，但從精神病患口中所昇華的外星人卻痛斥人類以牙還牙的偏見。於此，普雷特已不只是單純的壓抑不愉快回憶或覬覦報復，更是從精神病患的內心世界引出無慾無恨、無紛爭的大同世界，藉著外星人口中描繪出精神病患卑微卻又宏偉的宇宙觀，不僅使精神病患本身可以以此信念自療，也帶動了「正常人」，甚至於是高學位的博士醫生，重新珍視已有的一切，這是令我感動的地方。

《K 星異客》在台上映時，並未引起特別的重視，這部電影也很適合提供理工或人文社會學院同學的相互討論，我也誠摯地向國內的教育或輔導工作者推介。

■ 餘音繞樑

雖然純粹的外太空是靜音，不過，沒有人否認音樂（或音效）在科幻電影的價值。以《驚魂記》聞名的 Bernard Herrmann 在《地球末日記》（Varese Sarbande 於 2002 年重新發行，國內滾石旗下公司風雲時代有代理）中，最早用一種Theremin的電子樂器，製造出一種不穩定、飄忽迷離、令人不安的怪異音感，代表著外太空世界或是外星人到來所可能帶來杌隉不安的恐怖心境，成了 1950、1960年代科幻電影的招牌音樂。《2001 年太空漫遊》導演庫柏利克用既定的古典音樂，諸如「查拉圖斯特拉如是說」序曲，三個漸起的音符，三段重複性漸進拉抬的旋律，對照影像月球、地球、太陽的排列，太陽冉冉上升的震撼性旋律不也是尼采超人哲學的昂揚。之後的太空旅程，影像中輪形太空船與小約翰·史特勞斯的「藍色多瑙河」華爾滋交相映疊，早已成為電影配樂史上的不朽傳奇。美國電影配樂第一把交椅 John Williams 為《星際大戰》（*Star Wars,* 1977）系列所譜的樂章。2004 年辭世的 Jerry Goldsmith 為《星際迷航記》（*Star Track,* 1979）譜出了不朽的旋律。已見諸第三章的說明，於此不贅述。《ID4 星際終結者》娛樂層次之餘，大概了無新義，但 David Arnold 在美國總統號召反擊外星人的那一刻，譜出了柔美、悲壯、進取、奮勇向前的激昂旋律，雷霆萬鈞、排山倒海之勢，更展現了自由正義的希望之聲（BMG發行）。Arnold 也因本片卓越的表現，成為近年來 007 系列的御用作曲者。

2002 年《外星人》二十週年重映，我與一群年輕學生一起去看。有些學生當場反映技術真遜，也讓我覺得有必要對科幻電影作一認真的反省。如果我們只從電影技術的水平去看待科幻電影，就

不容易看出不同世代科幻電影的內涵。希望本章能讓年輕的朋友以一種「同情」的態度去看待你們出生前的科幻佳作，也期待教育工作者能對年輕學生作適切的導引，擺脫純粹技術的聲光化電，進入到科幻電影背後的時代氛圍，進而反思我們周遭生活的合理性。我相信，一定可以引出許多有趣的觀影樂趣。就像我為了撰寫本文，重新回顧外星人系列的電影與配樂，聆聽Herrmann《地球末日記》的古怪音樂，竟然產生一種奇異的美感經驗，真得很佩服當時的創意。科幻電影對年輕人而言，應該是最容易親近的主題，本章僅以相關外星人為探討範圍。其實，所有的科幻電影，讀者們也都可以用類似的政經氛圍去分析，就讓我們以後用嚴肅的心情享受科幻電影帶給我們的休閒樂趣吧。

 問題討論

1. 科幻電影可能反映了你所處的政經局勢，請仿照本章的方式，去分析一部時下流行的科幻電影。

2. 如果你是理工學院的同學，請利用你的專業知識去「設想」一部科幻電影的題材，或延伸已有的科幻電影。

3. 《阿凡達》是少數描寫地球人「侵略」外星的電影，循著本章的分析，你覺得編導的寓意何在？

4. 請用類似的分析方法，嘗試去分析近年來重大的災難電影〔如《二〇一二》（2009）〕的敘事結構。

延伸閱讀

　　國外的科幻電影算是最受歡迎的電影類型之一，相較於我們的武俠功夫電影，吸引了更多學者的正視。不過，國內也並不太重視科幻電影的深入分析。魏玓譯的《科幻電影奇航》（書林，2003），是國外重要的科幻電影專著，值得有興趣的讀者參考。廖金鳳主編的《電影指南：動作冒險、喜劇、科幻、戰爭歷史》（遠流，2002）也提供了西方至 2002 年止，重要的科幻電影片目。崔元石著的《看電影勇闖科學世界》（漢宇國際，2006），鄭在承的《你不知道的電影科學》（漢宇國際，2007），以上兩本科普寫作，在韓國都引起極大的回響，也值得同學們結合科學的相關知識解讀科幻電影。

本章改寫自筆者〈你不能不看的科幻電影〉，《中等教育》（58 卷 4 期，2007），頁 172-189。

9 恐怖電影析論

　　恐怖片相較於其他「名門正派」的類型電影，恐怕難登大雅之堂，這大概是恐怖電影在藝術價值上的宿命。其實，恐怖片寄虛幻於現實之中，所處文化的歷史傳承、政經時空背景，乃至特定事件的集體焦慮，都能化身為銀幕前的魑魅鬼魅、吸血殭屍、變態狂人，把你內心的恐懼殘酷、慾望直逼而出。千禧年之後，日韓恐怖片大舉壓境，也讓我逝嘆民國 60 年代國片全盛時期之不再──港台也曾有傑出的恐怖片成就，更不用提及《搜神記》、《太平廣記》、《聊齋誌異》所反映華夏民族的論鬼傳統。本章希望能針對恐怖片作一番巡禮，篇幅所限，自無法暢所欲言，如果能使不看恐怖片的讀者願意正視恐怖片的價值，驚嚇之餘的觀眾能更掌握虛幻與寫實的辯證關係，也就不必杯弓蛇影的害怕現實生活的影帶、暗夜、山墳、鬼魂……而能直入人類心理慾望與集體焦慮的後設思考。當然，教師們能隨時與學生作有趣而深入的互動，就更是我不敢預期的心願了。恐怖片範圍很廣，我主要以鬼怪為主，旁及的驚悚、科幻、謀殺……就無法一一觸及。我將很隨興的列出一些重要的中西恐怖片，並就個人觀影所得，隨片解析。現在就讓我們一起「鬼」遊吧！

▇ 西洋恐怖片巡禮

殭屍片的政經寓意

從最鉅觀的層面，恐怖片反映的是特定政經、文化下的集體焦慮，有時是以固有文化下的鬼魅呈現，如日本《七夜怪談》（1998）的死亡錄影帶，有時是時代產物直接赤裸裸地呈現，如 1950 年代，美國大批的外星人入侵影片，正反映了對麥卡錫反共下的陰霾。希屈考克的《驚魂記》（*Psycho*, 1960），女子捲款而逃，投宿在貝茲旅店，慘遭雙重性格的年輕店主殺害，也呈現當時人與人之間互不信任的情形。殭屍片大師 G. A. Romero 的三部曲，最早的《悲慘之夜》（或譯《活死人之夜》）（*Night of the Living Dead*, 1968），大批殭屍莫名的從地而出，向活人攻擊，完全沒有任何懸疑、驚悚的橋段與布局，是當時美蘇冷戰時期帶給世人核子夢魘的最大隱喻，1978 年的《生人勿近》（*Dawn of the Dead*），一群人在購物商場內與殭屍奮戰，有著向商業靠攏的考量；1985 年的《闖入魔界》（*Day of the Dead*），失去美蘇二元對立恐懼下的氛圍，也就欠缺了隱喻時代集體焦慮的功能。不過，這一群在地下建立碉堡力抗活死人的殘存人中，有位醫生研究殭屍，與該殭屍建立起的信賴關係，也大致反映了 1980 年代「現代化」時期對人性、人文的渴求。這三部祖師爺級的殭屍片，共同的敘事結構是殘存的一小撮人共同對抗殭屍，這一小撮人中種族、性別以及其他相互之間的衝突，也考驗著民主國家內部（相對於共產國家）的分分合合。《悲慘之夜》（*Night of the Living Dead*）在 1990 年由 Romero 的首席化粧特效 Tom Savani 重拍，名為《惡夜殭屍》，了無新義，不過片尾工作字幕的黑白素

描畫中，似有一些對越戰、對活死人屠戮的政治反諷意涵。1980 至
1990 年代眾多向 Romero 殭屍片致敬的影片，技術特效較佳的是《芝
加哥打鬼》（*Return of the Living Dead,* 1985）系列，這三集裡同樣
都把美國軍方扯進來，殭屍的產生都與軍方的研發祕密武器或掩滅
證據有關，其政治反諷，也就不言而喻。前兩部甚至於還把黑色幽
默帶入，讓觀眾更輕鬆地去消費活死人。時序邁入二十一世紀，英
籍導演重拍《生人勿近》（新版譯為《活人生吃》，2004）。與舊
活死人系列最大差異的是，千禧年之後的活死人，不再步履蹣跚，
而能狂野疾行的追逐活人。生活步調的壓力大了，活死人也得進步。
《惡靈古堡》（*Resident Evil,* 2002）系列，以及《二十八天毀滅倒
數》（*28 Days later,* 2003），都是殭屍片的代表，對於新世紀來自
國家、資本主義、高科技毀滅人性的潛在焦慮，都有最直接的宣洩。
Romero 以高齡之尊，重做馮婦的《活屍禁區》（*Land of the Dead,*
2005），特效未勝小老弟的《活人生吃》，集體夢魘未勝舊作，卻
也浮面地點出了資本主義社會的階級意識，在殭屍盤據的後現代社
會裡，殘存的人們，階級依然壁壘分明。「社會正義」、「保護弱
勢族群」高唱入雲的今天，貧富差距的日益擴大已取代了核爆，形
成了普世的夢魘，Romero 的表現未見深刻，卻也直接了當。他在
2008 年又推出了《喬治羅密歐之活屍日記》（*George A. Romero's Di-
ary of the Dead*）。敘述一群大學生正籌拍畢業作，從新聞中得知某
地有活屍出沒，他們一行乃半信半疑的決定拍攝實境，這卷攝影帶
不僅拍到了大學生們一一被活屍攻擊的慘狀，也見證了世界的末日。
Romero 從近年來人手一機的現象，藉著活屍，探討了真實與虛幻之
間的辯證可能。而劇中其中一大學生說到，平日巴不得想離開家，
可是遭逢活屍肆虐時，每個人腦海裡想到的第一件事卻是迫不及待
的想回到家。我認為《喬治羅密歐之活屍日記》反映了近年來人手

一機（手機或攝影機），可輕易捕捉生活周遭畫面的潛在焦慮，仍然有著反省現狀的深刻寓意。

殺人魔的原始宣洩

殭屍片是恐怖片中最形象化的，並不太需要驚悚的情節推演。John Carpenter 的《月光光心慌慌》（*Halloween, 1978*）系列以及 S. Counningham 的《十三號星期五》（*Friday the 13th, 1980*）系列，形象化之餘，也少不了緊張的橋段設計。年輕人在水晶湖畔的小木屋，假夏日營活動，從事性的探索，傑森看不爽就出來亂砍人了。恐怖片的怪力亂神，固然不為負教化意味的電檢處所喜（常被列為限制級），其實其警世功能卻又最服膺保守的社會秩序。即便是 1990 年代以後，《驚聲尖叫》（*Scream, 1996*）系列，仍然是如出一轍。與「傑森」齊名的是《半夜鬼上床》（*A Nightmare on Elm Street, 1984*）系列的「佛萊迪」，大致也反映了青少年對成人世界的疏離。至於以殺人魔呈現首推《德州電鋸殺人狂》（*The Texas Chainsaw Massacre, 1974, 2004*），這一類的故事半真人真事的訴求，指出了觀影者對恐怖片虛幻與真實之間的矛盾情結。這種矛盾情結，正說明了恐怖片交織著人性中潛藏的暴力、攻擊、殺戮投射，佛洛伊德人格理論中超我與本我的拮抗拉距（請參閱本書第二章），幾乎可以用來分析大部分的恐怖片類型。我們的心中不是只有斷背山，我們還有邪惡、暴力的慾望，也因為如此，我們會發自內心的恐懼來自別人的潛藏暴力。恐怖片也滿足了我們屠戮別人的原始慾望，是一種心理學上的替代作用。愈赤裸裸的屠戮，愈構成了虛幻，但卻對映著「真人故事改編」，也就同時滿足了「超我」對慾望的節制與慾望在真人真事想像中的渲洩。或許正因如此，許多傑出的導演成名之初，也都喜歡搞鬼。例如已成為好萊塢第一線的大導 Sam

Raimi 的《鬼玩人》（*The Evil Dead,* 1982）、《鬼玩人 II》（*The Evil Dead 2,* 1987），在小成本的預算下，鬼技如生。成名後，仍不忘搞鬼，《地獄魔咒》（*Drag Me to Hell,* 2009）是新作。魔戒三部曲的大導 Peter Jackson 的《新空房禁地》（*Braindead,* 1992），是我見識過最血腥的恐怖片，而其《神通鬼大》（*The Frightenters,* 1996）則是納入主流的實驗之作。Tim Burtun 早年的《陰間大法師》（*Beetlejuice,* 1988），開創了黑色幽默的恐怖片類型。

弱勢的兒童

恐怖片雖然「兒童不宜」，不過兒童代表著弱勢，當然是惡魔欺凌的對象，《半夜鬼上床》系列，可作如是觀。而且兒童與成人之關係也是恐怖片的重要開發元素。《靈異入侵》（*Child's Play,* 1988，港譯《娃鬼還魂》，似較為貼切），藉著玩偶（Chucky）成功地聯繫兒童與成人（家庭）間的依存與緊張關係。一方面兒童安迪喜愛玩偶，成人（母親）卻不要孩童沉迷玩偶，當殺人犯的靈魂進入玩偶之後，先與兒童結盟對抗成人，而後孩童與母親結盟對抗鬼娃；《靈異七殺》（*Child's Play 2,* 1990）裡，安迪被安置在寄養家庭，鬼娃繼續還魂追殺，代表成人的寄養家庭父母慘遭殺戮，同樣安置在寄養家庭的「不良少女」凱兒，負起保護安迪的重責，這是青少年與兒童的相互結盟，隱喻著 1990 年代成人世界（家庭）無力保護兒童的窘境，原因是寄養家庭父母不信任安迪的鬼話（成人世界與孩童的溝通薄弱）；《靈異入侵少年軍團》（*Child's Play 3,* 1991）裡，安迪年長後進入軍校，成人世界從原生單親家庭、寄養家庭到軍校，不變的是代表成人世界的體制更為顢頇，有趣的是安迪一方面受冰冷的軍事訓練，一方面也因此「增能」（enpowerment）成保護者的角色，這集的娃鬼找上了安迪的軍校，卻打算附

身在另一孩童泰勒上，安迪扮演著第二集凱兒的角色，也代表著安迪在虛幻與現實間，從孩童到青少年階段，面對鬼娃之間不斷的成長洗禮。之後，于仁泰的《鬼娃新娘》（*Bridge of Chucky,* 1998）到《鬼娃也有種》（*Seed of Chucky,* 2005），重點雖不在安迪，不過從鬼娃求愛、生子等情節仍可看出聯繫孩童到成人世界的基調。另外一個以兒童作訴求，改編自史帝芬·金（Stephen King），不算傑出的《玉米田裡的小孩》（*Children of the Corn,* 1984），展現出成人對兒童主體性的恐懼。一對年輕人進入中西部玉米田的小鎮，小鎮沒有任何成人，原來兒童們藉著玉米神的宗教儀式，殘殺了所有成人……此一系列也拍了多集，以西洋版《七夜怪談》成名的女星Naomi Watts，也曾參與。同樣改編自史帝芬·金的《禁入墳場》（*Pet Sematary,* 1989），從兒童對動物死亡的眷戀（將寵物遺體葬在印第安人的還魂地，就可回魂），對應著成人對於摯愛死亡的依戀，運用旁門左道以對抗大自然生死律則的幼稚、荒誕與危險，饒富生趣。同樣是改編自史帝芬·金之作品，Brian De Palma 的《魔女嘉莉》（*Carrie,* 1976）也融合了眾多的元素。一位具有特異功能的女孩，在家裡被歇斯底里的母親壓抑，不見容於學校同學，在一位友善的老師與愛慕的男性鼓勵下，嘉莉本有機會走出陰霾，可是這一切的友善反被其他同學戲弄，在選美舞會中，先是故意讓嘉莉封后，再以一桶豬血羞辱，嘉莉再也無法壓抑潛藏的怒火，利用她的魔力，讓舞會成為高中永遠無法抹滅的夢魘。我們在《魔女嘉莉》中也可回味演技派女星 Sissy Spacek 少女的清純模樣。De Palma 另一名作《剃刀邊緣》（*Dressed to Kill,* 1980），老牌性格影星米高·肯恩（Michael Caine）主演，仍是以性與暴力貫穿人類潛存的慾望，繁複的敘事、精準的運鏡，帶出驚悚的效果。庫柏利克的《鬼店》（*The Shining,* 1980）可能是史帝芬·金恐怖小說改編電影中最成功

的一部。傑克‧尼克遜（Jack Nicholson）的瘋狂演技，也為該片增色不少。

吸血鬼的愛恨情仇

　　吸血鬼的主題也是西方恐怖片的重要故事原型，需要專文討論。吸血本身，同時有著索命與愛戀的雙重意涵。《夜訪吸血鬼》（*Interview with the Vampire, 1994*）是最有名的例子。《吸血鬼住在隔壁》（*Fright Night, 1985*）描述一高中生查理，發現他們家的新鄰居一家都是吸血鬼。女朋友不信，母親不信，連母親都對那中年風度翩翩的新鄰居產生好感，查理該怎麼辦呢？……《吸血鬼住在隔壁》很明顯的把青少男們對中年成熟男性魅力的嫉妒心態，表現得淋漓盡致。這也再次印證了恐怖片的集體焦慮意義。青少男們情慾滋生，由於心智成熟度及社會經濟實力遠遜於事業有成的中年男性，當同年齡的女孩心儀於成熟男性的魅力時，青少男的集體焦慮就表現在孤立無援的對抗吸血鬼了。千禧年之後的《暮光之城》系列，吸血鬼（外加狼族）與人類的愛恨情仇，擄獲了年輕朋友的心。吸血鬼代表著與人類身分不同的藩籬，即使是後現代主義強調敢愛敢恨的今天，在現實的情慾（特別是情，而不是慾）追求中，仍然受到身分、地位、階級的限制，而無法盡如人意。吸血鬼與人類情愛的身分越界，恐怖之餘，也就更轉換成浪漫的愛情元素。

來自靈界的恐懼

　　《鬼哭神號》（*Poltergeist, 1982*）以一位小女孩從電視中感受到靈界的威脅，帶出一個中產階級家庭發揮傳統的倫理親情，對抗邪靈的故事。原來看似寧靜祥和的社區，竟然建商在施工時未審慎的清理原先埋藏其下的屍骨。來自靈界的邪惡勢力藉著鬼影幢幢的

驚人特效結合寓傳統親情的中道力量，讓《鬼哭神號》成為敘事結構完整的西方恐怖片經典，其後又拍了兩部續貂之作。結合傳統西方天主 vs. 撒旦衝突的《天魔》（*The Omen,* 1976）及經典《大法師》（*The Exorcist,* 1973）是其中的翹首。《驅魔》（*The Exorcism of Emily Rose,* 2005）提出了西方傳統如果真有上帝，為何要其子民遭受惡魔肆虐之疑問，我們觀賞這些影片，也有助於我們了解西方的宗教傳統。

人類對於死後世界的好奇、恐懼，在有生之年，從不間斷。有些靈異片，不在於鬼魂對人的反撲、報復、攻擊，反而更能滿足我們對於靈異世界的好奇，也憑添陽世與陰間的交互辯證關係。《靈異第六感》（*The Sixth Sense,* 1999），敘述一位能看到鬼魂的小孩，許多鬼魂都希望能藉由他向陽間親人傳遞訊息，這種來自陰間的負擔，讓小孩的童年變得沉重，嚴重適應障礙，布魯斯‧威利（Bruce Willis）所飾演的傑出精神科醫生輔導該孩童，兩人互為主體的互動，也讓精神科醫生更能探索自我，驚人的結局是，他濟世的責任使他鞠躬盡瘁，不知死之已至……片中孩童與母親在塞車途中的對話，孩子說出了逝去老祖母鬼魂對其母親的歉意，幽冥的親情力量聯繫了母子兩人，令人動容。與《靈異第六感》異曲同工的是妮可‧基嫚（N. Kidmam）主演的《神鬼第六感》（*The Others,* 2001）。二次戰爭期間的英國，男人赴戰場，女主人帶著兩個小孩守著偌大的房子，就在新來應徵的管家進門後，一股陰森之氣浮現，詭異的管家令觀影者替少婦一家人擔心，更困擾他們的是孩子們不斷感受到屋子其他力量的干擾。女主人發現管家竟是早已逝去的管家……，就在我們替女主人擔心之際，事實的真相是這位女主人一時氣憤，誤殺了其子女而自裁，她們一家三口渾然不知，仍眷戀人生。逝去的管家正是要來告知女主人已經亡故的訊息，而一直干擾她們的外

力，是後來陽世的入居者。人鬼之間的幽冥分際到底何者為「他者」？如何和平共存成為全片最發人深省的寓意。我個人認為這一類的靈異影片，多少受到東方文化的影響。

　　我最後要介紹的是大衛‧柯能堡（David Cronenberg）的作品，這位怪傑的作品不一定可歸類在傳統恐怖片範疇，但確實觸及了人在科技社會裡，肉身與外在世界聯繫的辯證歷程。《錄影帶謀殺案》（Videodrome, 1982），在 VHS 最普遍的 1980 年代，藉著一個很詭異的劇情，深入探討了影像世界的性、暴力如何透過傳媒與人結合，使人的現實世界與影像的虛幻世界合而為一，這種扭曲、變形，也當然直接諷刺資本主義傳媒的恐佈本質。《超速性追緝》（Crash, 1996）則把人肉身與機器的結合，追逐傷害與性的「痛快」邏輯，發揮至極。《X 接觸：來自異世界》（eXisten Z, 1999）則是探討在網路遊戲的世界裡，肉身與網路遊戲的結合，新的人際互動的相互結盟、對抗。這三部影片，柯能堡結合了時代最新的影像視訊潮流，深入探討人肉身與心靈和外在有形無形傳媒的複雜聯結，不只批判或呈現了對科技的愛恨情仇，也把傳統哲學身心二元的討論帶入後現代的探索之途。喜愛深層思考又搞怪的朋友，不可錯過。

■ 東方恐怖片巡禮

　　西洋的吸血鬼、殭屍、狼人有其特定的宗教意涵，不一定嚇得了我們。東方文化自有其鬼魅傳統。日本小林正樹的《怪談》（1965）以及黑澤明的八段《夢》（1990）俱為代表。《夢》也許不應列入恐怖片，藉著東方特有的靈異現象，突顯生命、人文精神，仍然值得我們重視。第四夢〈隧道〉，描述二次大戰後，一位劫後餘生的軍官，走過陰暗的隧道，昔日戰死的同袍戰士，仍然僵化的

執行戰爭命令，無法安息……很另類的對戰爭的反省。台灣近年來的日本恐怖電影熱大概始自《七夜怪談》，敘述一卷死亡錄影帶流竄，看過者七天之後，貞子會從電視中爬出索命。女主角在前夫的協助下，一路追查，終於逃過貞子索命的厄運……死亡錄影帶所呈現的畫面，我認為隱藏著日本先天地理環境及後天歷史的不快經驗。四面環海，地狹人稠的孤立無援，颱風、火山、地震的天災肆虐，全世界唯一受過原子彈夢魘的慘痛陰霾……我並不是說《七夜怪談》的導演有自覺的呈現這些主題，我只是想表明死亡錄影帶的文本可以作如是的解讀。附帶一提的是，《七夜怪談》的西洋版（*The Ring,* 2002），情節幾乎完全如出一轍，唯獨關鍵的死亡錄影帶，西洋版呈現的是一種「空曠恐懼症」（agoraphobia），這有別於日版的「幽閉恐懼症」（claustrophobia），如果我的解讀，不致於太離譜，這正說明了恐怖片所寄寓的時空、文化傳承意涵。至於近年來日本的《咒怨》（2003）及《鬼來電》（2004）系列，除了反映東方特有的民俗外，也大致可以在後現代一切是非解構的氛圍中得到解釋（橫死者死得不明不白）。西方近年的恐怖片如《奪魂鋸》（*Saw,* 2004）系列直接暴力的渲洩外，兇手本身是以正義、替天行道的心態自居，是非之間的交互辯證，也有類似的旨趣。

我在很有限的篇幅裡，也想多介紹一些逝去的國片影像。李翰祥的《倩女幽魂》（1961）、姚鳳磐的《寒夜青燈》（1975）、徐克的《倩女幽魂》（1987），甯采臣、燕赤霞、聶小倩的不同風味，也象徵著國片的蛻變。當然，古裝國片取材自聊齋等民間文學，在中國文化隱惡揚善的主流下，鬼怪之說也被賦予了倫理教化的規訓意味。台灣戰後的恐怖片傳統，也中規中矩的「勸人為善」（這或許也拜過去保守的電檢制度所賜）。丁善璽（1936-2009）的《陰陽界》（1974）、宋存壽的《古鏡幽魂》（1974）、屠忠訓

（1936-1980）的《鬼琵琶》（1974）（DVD 名為《包公審琵琶》），就我從小觀影經驗，都是那個時代的傑作。《古鏡幽魂》的女鬼（林青霞飾）情愫，《陰陽界》裡，柳天素（楊群飾）死後仍不忘濟世責任，顯現「鬼亦有情」婉約雅緻的古典東方傳統。胡金銓的《山中傳奇》（1979）改編自宋人畫本，仍是藉鬼寓人，藝術價值堪稱華語片極致。王菊金（1944- ）的《六朝怪談》（1979），也是很有「中國」風味具實驗性的傳統佳作。當然，已故姚鳳磬（1932-2004）的《秋燈夜雨》（1974）絕對是國產古裝恐怖片的里程。姚氏近二十部的恐怖片中，也一直致力於開發新的元素，諸如古典敘事的《秋燈夜雨》、《寒夜青燈》、《藍橋月冷》（1975），結合民俗冥婚的時裝片《鬼嫁》（1976），描寫大宅院家族鬼故事的《古厝夜雨》（1979），以及驚悚推理的《夜變》（1979），國產第一部以鬼作主角的喜劇《討厭鬼》（1980）等，都是傑作。值得我們後輩作更專業的研究。

　　姚鳳磬辭世，其夫人劉冠倫口述，女兒姚芝華執筆的《姚鳳磬的鬼魅世界》，我們方能一窺姚導當年的艱辛與創意。1974 年的《秋燈夜雨》描寫一農家女遭地方權貴始亂終棄的故事。農家女遭地方權貴甜言蜜語，懷上身孕，但權貴又相中另一富家女。農家女未婚懷孕，被父親趕出家門，歷經艱難，生下兒子。她抱著嬰孩找尋權貴男，卻反被此負心漢趕出，母子孤苦無依，雙雙凍死在雪地裡，農家女含恨化成厲鬼，發誓要報復每一個傷害過她們母子的人……姚導想以「屍骨未化」來表現女鬼，先用白色粉底呈現沒有血色的臉，再用深色眼影和油彩，打在女主角眼睛四周和兩頰上，一身白衣，長髮散放……《秋燈夜雨》上映時，筆者正值小五，記得當時遠遠看著電影海報，不敢就近正視的情景，仍歷歷在目（在那個年代，電影海報普遍張貼大街小巷）。即使是看似簡單的大雪紛

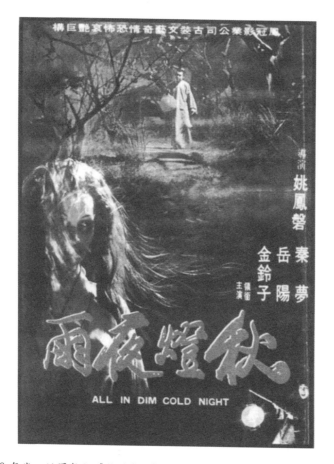

民國 60 年代，姚鳳磐之《秋燈夜雨》開創國產恐怖片新里程，轟動一時。感謝姚導女兒姚芝華同意翻印原裝海報。

飛，要呈現的栩栩如生，亦傷透腦筋。固然可以用保麗龍加上大風扇，但拍女主角特寫，保麗龍會穿梆，只有把保麗龍弄成粉末，但灑多了太假，灑少了沒情境，而且碎末會跑進髮絲，卡在睫毛……電影畫面不到二十秒，整整拍了兩天。鬼如何出現？要如何達到隱沒鬼的身形，達到飄忽的效果？姚導與攝影師賴成英想得廢寢忘食，

試了很多方法，才找到打光的方式，慢慢的隱沒女鬼的下半身，女鬼站在推車上，慢慢推出，鬼和隱沒的下半身就飄出來了。姚導還是覺得氣氛不夠，想用白色煙霧突顯聊齋裡特有的森然陰氣，最初用乾冰，鬼像在騰雲駕霧，完全沒有陰氣逼人的氣氛。最後，利用稻草燒煙，用風扇來製造白色煙霧。我不厭其詳的引述這些細節，是想讓年輕朋友體會，1970 年代台灣的製片環境，沒有足夠的資金，沒有好萊塢技術部門的分工（在好萊塢，恐怖片導演不必費心恐怖特效，有技術部門代勞），甚至於沒有先進的攝影器材，但在如此的惡劣環境下，導演仍然必須竭盡腦汁，克服萬難。每當有年輕朋友動輒以好萊塢金錢砸出來的特效來否定華語片（特別是 1970 年代以降的國片），我都覺得對上一代的港台電影工作者是不公平的。

討論國產恐怖片，自然不能忽略香港的成果。相較於台灣，受英國殖民影響的香港，都市現代化程度高於台灣，所以香港並不時興古裝的恐怖片，地域色彩濃厚的社會事件，反而成為港式恐怖片的來源。《人肉叉燒包》（1992）直逼《德州電鋸殺人狂》。麥當傑的《猛鬼出籠》（1985）敘述一警察逮捕一夥歹徒，他收受其中兩人黑錢，屈死另一共犯，這位死刑犯化為惡鬼展開報復，報復兩位同夥、報復收受黑錢的警察子女。令人心悸的是猛鬼出籠，前來助陣的法師也遭橫死，四面佛顯身化解，猛鬼也不看佛面……《猛鬼出籠》除了反映華人社會警察刑求逼供的黑暗外，也多了一層正義／邪惡之間的辯證關係，猛鬼報復的對象是警察無辜的子女，有別於傳統的賞善罰惡，更使人不寒而慄，是我認為港產最駭人的恐怖片。余允抗的《凶榜》（台譯《魔界轉世》，1982）仿自西方《天魔》，結合傳統東方道術鎮鬼的技法，也是港產恐怖片佳作。桂治洪早年的《蛇殺手》（1974）是國片描寫變態人格的代表，甘國亮

所飾遭社會歧視的邊緣青年，利用蛇來復仇。《邪》（1980）堪稱邵氏恐怖片的代表，而自 1997 年以來《陰陽路》系列的恐怖片集，容或良莠不齊，也大致具有社會實踐的意義。近年來之《幽靈人間》（2001）、《見鬼》（2002）、《三更》（2004）、《異度空間》（2002），想必讀者已熟，於此不贅述。

劉觀偉的《暫時停止呼吸》（港名《殭屍先生》，1985）是國產最成功的黑色殭屍動作片，很傳神地把華人社會民間習俗——風水、祖墳、茅山術、桃木劍、靈符、黑狗血、女鬼委身……結合半現代化的敘事背景，生動活現的讓幾個師徒制服殭屍。有點傳統／現代的嘲諷與搓揉。一方面師父（已故的林正英飾）的茅山術，馴服殭屍，毫不含糊（也算是另類的武俠功夫片），但這位師父回應現代生活時，卻也窘態百出（如不懂得喝咖啡，遭人戲弄），相對於《黃飛鴻》中對中國武術（傳統）不敵西洋槍（現代）的悲劇宿命，《暫時停止呼吸》以幽默的方法去發揚（或嘲諷）民間捉妖習俗，也令人耳目一新。一部由董瑋執導的小成本製作《驅魔探長》（1988），敘述日本術士利用殭屍運毒，帥哥警探們無法處理，當然就由老古板驅魔探長〔林正英（1952-1997）飾，港台應該頒給他一個最佳人物造形獎，以茲紀念〕出馬了。這些影片看似難登大雅之堂，卻是創意十足，現今董瑋也已經被好萊塢網羅了。我認為《暫時停止呼吸》、《驅魔探長》，如果有機會用好萊塢的資源重拍，一定具有「普世」的世界娛樂效果，我們不必太妄自菲薄。

《雙瞳》（2002）及《詭絲》（2006）都結合了中國（台灣）傳統的元素，分別聯繫了美國與日本，我覺得是在地化、全球化共謀的佳作，值得嘗試。柯孟融執導的《絕命派對》（2009）以極有限的成本，拍出西方殺人魔的效果，成績不俗。《絕命派對》的敘事內容也值得作進一步的分析。敘述一些嚮往上流生活的幾個平凡

人，諸如公司小弟、國會助理、看護……意外的拿到了一張由最頂極企業家第二代菁英組成定期派對入場券，他（她）們原以為可以藉此鹹魚翻身，殊不知，此一派對是富家子弟專們用來獵殺平凡人的屠場。乍看之下，菁英的富家子弟似乎是邪惡的代表。不過，幾位拿到入場券的平凡青年，也都有步入上流社會的虛榮心，這也使《絕命派對》的內涵不只是善惡對立。放在台灣的場域中，我覺得近年來，台灣「反商」情結常常站在道德的致高點（雖然實質上，政府的許多政策，的確獨厚企業），輿論也常從社會正義的角度貶抑企業。《絕命派對》的敘事內容，可能反映了部分企業第二代菁英內心如何維繫既得利益，防範平民階層取而代之的深層恐懼。

我最後要推介的是許鞍華的《小姐撞到鬼》（港名《撞到正》，1980），在導演許鞍華嫻熟的喜趣呈現手法中，以民間社會的鬼怪迷信作背景，讓蕭芳芳這位傻大姐，在豐富的舊時人際互動中展現恐怖片中少有的黑色幽默人物造型。

就商業元素而言，我覺得東方的恐怖片，是武俠功夫之後，可以進一步發掘，並反攻西方的類型電影。《七夜怪談》、《咒怨》及《見鬼》等，都有好萊塢的重拍版，華語片的恐怖氛圍，值得我們共同珍惜。

從民國 50 年代到 90 年代，國產恐怖片也見證了華人社會歷史的脈絡。

音樂好嚇人？

大部分的恐怖片是以音效取勝，恐怖片的配樂，帶給人鬼氣森然的驚悚效果外，不免顯得匠氣十足。以下介紹的原聲帶，值得觀眾品味。Bernard Hermann 為《驚魂記》所譜的樂章已經成為經典中的經典，從一開始杌隉不安的序曲到浴室謀殺、利刃的蒙太奇與狂

野提琴的尖銳音符，共同形構了森然駭人的景象，直接刺向觀眾，成為不可抹滅的時代集體記憶。Jerry Goldsmith 為《天魔》三部曲所譜的音樂，配合著故事情節，外交官之子是一撒旦之子的化身。以看似對基督聖靈的孺慕，卻轉成歌頌「偽基督」撒旦之子的黑色魔樂。Jerry Goldsmith 為《鬼哭神號》系列所配的音樂，也是主題概念意義很明確的恐怖配樂，從平凡的居家生活、童稚的歡樂、家庭的眷戀，到靈異入侵的惡魔咆哮。Christopher Young 在《養鬼吃人》（*Hellraiser,* 1987）的表現，令人激賞。《養鬼吃人》那位地獄來的針刺大頭鬼，也曾令許多人不寒而慄，Young 的配樂卻可獨立於影像外，直接反映人性的孤寂，旋律優美。W. Kilar 之《吸血鬼》（*Bram Stoker's Dracula,* 1992）及《鬼上門》（*The Ninth Gate*，原聲帶譯為《第九封印》），都具有獨立聆聽的藝術價值。Graeme Revell 以電子音樂結合尺八、笙等樂器在《龍族戰神》（*The Crow,* 1992）中成功地交織成一幅來自哥德式的黑暗詭譎迷離旋律。國內的原聲帶人口不多，上述的音樂，也不容易購得了，暫時淺嘗輒止。

　　我已經盡可能的在有限篇幅中介紹了中西重要的恐怖片，讓我再次強調，鬼魅怪物絕不只是廉價的娛樂，是人性深處最直接的投射。我們在拒絕或消費恐怖片之餘，應該用更認真的態度面對來自自己心靈深處的幽暗面向，也可以體察周遭的生活世界，更敏銳地掌握恐怖片所反映的集體焦慮。從電影發跡之初，恐怖片就如影隨形，以後的殭屍、魔鬼、狼人、狐媚、怪物……絕對會永無止境的與我們同行。走筆之時，不禁想到曾讀過的一篇黑色趣談。古時一窮書生深夜苦讀，一鬼魂出櫃現身，青面獠牙，書生驚嚇之餘，不忘幽默對應「人言鬼可憎，果然！」該鬼魅羞赧之餘，魂飛魄散。鬼亦有是非、羞惡之心，又何懼之有？就讓我們以更健康的態度去迎接未來接踵而來的鬼魅電影吧！

 問題討論

1. 假設你不喜歡恐怖片，也很少看恐怖片，本章的紙上閱讀，對你有何意義？

2. 有人喜歡看殭屍吃人，有人喜歡殺人狂砍人，有的人喜歡看宗教驅魔（鬥法），有的人特別重視恐怖片的氣氛，你喜歡哪種類型的恐怖片？為什麼？

3. 你認為東西方恐怖片有什麼差異？

4. 有學者認為東方的恐怖片，道德的說教味太濃，也可能融入傳統性別刻板印象，請從日、韓、泰及港台的作品中，加以討論。

5. 我們能否從恐怖片中，掌握死後世界或現世人生的意義？

延伸閱讀

　　由於台灣並不時興對恐怖片作認真的解讀，我也沒有把握本文所出現的恐怖片，讀者一定可以在出租店中租到，就讓我們共同向代理商反映吧！K. Newman（1998）的 *Nightmare Movies London: Bloomsbury* 是近年來介紹恐怖電影的佳作。P. Wells原作，彭小芬譯的《顫慄恐怖片》（書林，2003）提供具心理學背景的讀者進階之作。聞天祥在其《影迷藏寶圖》（知書房，1996）對吸血鬼系列電影，有生動的描繪。我特別要向讀者推薦《姚鳳磐的鬼魅世界：台灣1970年代叱吒影壇的電影導演》（禾田，2005），該書是由搞鬼大師姚鳳磐的夫人口述，女兒姚芝華撰文追憶姚導演的傑作，「五年級」之前的學生一定會有深厚的情感，年輕的朋友也可以在該書中想像你（妳）們出生前，優秀國片導演的蓽路藍縷，特別是該書附錄了姚鳳磐的〈恐怖電影的心態與形態〉一文，我相信也能贏得你們對前輩的孺慕之情。廖金鳳主編的《電影指南》兩巨冊（遠流，2001），區分了八種類型電影，其中的「恐怖驚悚」，也提供了讀者詳盡的導引。聞天祥2004年所籌畫的「鬼魅影展」國片系列，相關的資料，現在網路還搜尋得到。1960、1970年代優秀的港產影片，《猛鬼出籠》、《凌晨晚餐》（1987）、《凶榜》，香港均有發行。邵氏公司的十多部恐怖片如《鬼屋儷人》（1970）、《鬼眼》（1974）、《碟　仙》（1980）、《邪》（1980）、《屍　妖》（1981）、《蠱》（1981）、《魔界》（1982）、《邪咒》（1982）、《連體》（1984）、《回魂夜》（1995）也已陸續推出。姚鳳磐的十七部恐

怖片，也期待影視界有知音贊助發行。胡金銓的《山中傳奇》豪客已發行完整數位版。至於其《空山靈雨》（1979）、丁善璽的《陰陽界》、王菊金的《六朝怪談》，真的不希望就此灰飛煙滅。宋存壽的《古鏡幽魂》，豪客已數位發行，讀者可以看到林青霞年輕的清純模樣。期待所有的讀者一起為保存逝去的國片而努力。

戰爭電影析論

CHAPTER

　　好萊塢全盛時期，各種「類型」（genre film）電影當道，「戰爭」類型，就是其中的代表。「戰爭」在人類歷史中，可算是最大的破壞行為，而戰爭的結果也直接影響到一個民族或國家的實質安危。從娛樂的效果來看，戰爭片直接考驗著導演場面調度的能力，而其「打鬥」的本質，也幾乎是所有動作片如諜戰、科幻、警匪等的重要元素。從另一方面來看，除了戰爭的場景與動作場面外，戰爭片也涉及編導對戰爭本質的詮釋，有些導演更是希望透過戰爭片來表達他對人性的看法。我主要以二十世紀的戰爭為主，「古代」的戰爭片就不在討論之列。像《第一滴血》（*Rambo,* 1983）之類的電影，雖然也有戰爭的場景與背景，但其重點不在戰爭本身，不在討論之列。而《現代啟示錄》（*Apocalypse Now,* 1979），幾乎沒有太大的戰爭對峙，但有特定的越戰背景與人性描繪，則在本文的推薦之列。筆者期待平常不太嚴肅看待戰爭片的讀者，能夠重新尋得看戰爭片的樂趣；也期待本章一如先前各章，能提供一基本的片單，為年輕的朋友們作導覽的入門。歷史老師或教官們更可以從這些電影中體會戰爭事件中的「歷史感」，並引導學生進入相關戰史的討論。而筆者也很隨意的寫出個人對戰爭影片的觀影經驗，並隨興的舉出一些經典片段，幫助初學者體會戰爭電影的邏輯。

■■ 第一次世界大戰的代表作

　　第一次世界大戰的武器較為簡陋，在二十世紀 1960、1970 年代電影科技突飛猛進之時，好萊塢的戰爭電影很少以第一次大戰的背景作素材，倒是 1930 年第三屆奧斯卡最佳影片《西線無戰事》（*All Quiet on the Western Front,* 1930），這部改編自雷馬克（E. M. Remarque）的同名小說，以一個德國士兵保羅的眼光，反諷了軍國主義下，國家以年輕人的生命為芻狗的無奈現實。一群德國年輕人響應了老師的號召而入伍，原著小說裡諸如德國士兵保羅的同學被炸斷了腳，其他同學覬覦其馬靴的情景；保羅與一位法國士兵在戰壕中互相搏殺，他殺了對方，翻著對方隨身的冊子，記錄著那位法國士兵的居家生活，而使保羅內疚不已；一群德國士兵在河邊與法國女郎鴛鴦調情（反諷德法戰爭的荒謬）都完整的保留在電影中。就個別的戰爭場景而言，《西線無戰事》到今天都還有可看性。不過，其片子的剪接是用漸現法，一個鏡頭淡入，銀幕呈現黑暗，再呈現下一個鏡頭，可能對習慣流暢敘事或快速連戲剪接的年輕人不太習慣。不過我還是在此要強力推薦。大概在 1970 年左右，也有新版的《西線無戰事》問世，雖然新不如舊，但是新版的片子仍然帶給我很強大的震撼。我們以最後一個鏡頭為例。在新版中，歷經戰火洗禮的保羅（他的同袍、生命共扶持的老士官，悉數陣亡），在戰壕中仰望天際，看到一隻色彩繽紛的小鳥飛過，他隨手拿起一張白紙素描，一個不留神，一顆子彈擊中了他，手上握著素描一起倒在泥濘的戰壕中……，結局的處理其實是對應著片頭，影片一開始，一位老師鼓如簧之舌，要青年從軍，保羅正坐在窗邊，窗外正停著一隻色彩繽紛的小鳥，保羅在素描時，被老師糾正……舊版則是保

羅中槍後，一個特寫的手正捉住蝴蝶，並在槍聲的畫外音中漸止，然後疊印著軍人墓園與保羅等年輕人從軍時的回憶鏡頭……，顯然地，舊版是以影像所象徵的生命意義，新版則是以較為戲劇性的敘事手法，來顯現保羅生命的偶然。

1957 年由名導史丹利‧庫柏利克（Stanley Kubrick）以第一次大戰為背景的《光榮之路》（*Paths of Glory*）則是描述三位法國士兵未能勇敢的衝出戰壕，遭指揮部將軍提出軍法審判槍決，其督導作戰的上校卻力陳士兵已盡全力，之後官官相護，上校也對整個的軍紀、人性、尊嚴絕望。戰爭本身不是影片的目的，在戰爭過程中，整個軍中官僚體制的顢頇、形式、虛偽，全部以愛國、光榮之名被合法化，這樣的反省，已跳出戰爭事件的意義，而成為質疑整個官僚體制渲洩的窗口，曾獲 1957 年英國影藝學院最佳影片，即使以戰爭場景來看，據說邱吉爾在看過本片後，對於片中呈現第一次大戰中的真實場景，讚嘆不已。庫柏利克在 1987 年又拍了以越戰為背景的《金甲部隊》（*Full Meet Jacket,* 1987），雖沒有直斥人性的險惡，但對於戰爭使人淪為殺人機器，及軍事管理的荒謬，使人互相毀滅的過程，則是另一種更直接的宣洩。

第一次世界大戰帶給人類最震撼的經驗是面對面、直接而又長期的對戰，那是一種每日生活無以名狀的恐懼與壓力。在過去，縱使有英法「百年戰爭」，但那並不是面對面的打一百年。參加第一次大戰的國家當時都認為幾個月即可結束戰事。讀者設身假想一下，你身處當時的戰壕之中，前方幾百公尺，即是敵方戰壕，你每天在戰壕下很有限的空間吃喝拉睡，你想伸伸懶腰，看看戰壕外的天空，敵人會立刻把你擊斃。除了衝鋒陷陣屍橫遍野的恐懼之外，每天在戰壕中，都會有戰友在你身邊被一顆子彈擊中腦袋，在你旁邊倒下，你也不知道什麼時候，很可能在睡夢中，陣地就被敵方奪去，這樣

的壓力，一直持續，不知何時才會停止。……《終極戰役》（*The Trench*, 1999）則是少數第一次世界大戰，英德在索姆河沿線對峙的佳作。對於上述的對峙壓力，有深入的剖析與描繪。我也認為是呈現第一次世界大戰的少數佳作。

■ 一次世界大戰經典：《光榮之路》

　　一般的戰爭電影，無非是展現狹隘的愛國情懷，或是以「史實」包裝大場面的爆破謀取商業利益，這些戰爭電影並沒有必要深入的討論。《西線無戰事》算是少數的例外，《桂河大橋》（*The Bridge on the River Kwai*, 1957）則初步觸及了東西方軍人的文化。以下介紹的這部《光榮之路》（*Paths of Glory*, 1957）對於軍人人權任由國家機器以集體榮譽之名，加以無情踐踏之實，有很戲劇性的描繪。我特別介紹這部電影，有幾個原因。其一，《光榮之路》的導演史丹利·庫柏利克是我個人最心儀的導演之一，這位導演一向以其特有的手法表現人在科技社會的疏離──《2001年太空漫遊》；冷戰時期美俄兩大強勢的戰爭荒謬帶給世人核爆的夢魘──《奇愛博士》（*Dr. Stranglove*, 1964），色情暴力在資本主義社會與傳媒、醫療、監獄之間的辨證互動──《發條桔子》（*Clockwork Orange*, 1971），戰爭毀滅人性的《金甲部隊》，隱喻家庭倫理潛藏衝突的鬼魅世界──《鬼店》（*The Shining*, 1980），以及郎才女貌人人稱羨的夫妻之間情慾互動的真誠與虛偽──《大開眼戒》（*The Eyes Wide Shut*, 1999），庫柏利克從各種層面去處理人性的扭曲問題，提供了現代人對自我、人性本質的深刻反省。《光榮之路》算是庫柏利克比較寫實的作品。其二，也是我主要在此向讀者介紹人權議題的重點，對於集體意識強烈的東方社會，軍隊常是一國榮譽的象徵，

國產的軍教片，不是一廂情願從民族主義的立場來表揚軍人的愛國情懷（當然也無可厚非），就是把軍隊視為男性成長洗禮的儀式，用各種逗趣的方法偷渡國家大於個人的意識型態，從《黃埔軍魂》（1978）到《報告班長》（1987）系列，是典型的代表。事實上，軍人所享有的自由，也遠較士農工商為低，這本受制於特殊的目的，也正因如此，在一封閉而階級嚴明的軍方，更有賴符合人權的監督，才不致於讓少數握有權力者隨時以國家利益之名，恣意濫權。相較於《西線無戰事》，是以第一次世界大戰的德國士兵眼中的視野，勾繪出反戰的人道情愫，《光榮之路》也以第一次世界大戰作背景，卻更具體的把法國（自由、平等、博愛的代表國家）上層軍官拿士兵生命做個人「光榮」進階的踏腳石，作無情的批判。尹清楓命案，在總統不惜動搖國本的保證下，破案仍遙遙無期，一位盡責的軍人，在龐大利益的海軍採購中，就被「上級」做掉了。《光榮之路》這部半世紀之前的作品，對於長時間仍處於集體意識籠罩的台灣，仍然有其積極的意義。我相信看過的人不多，值得向讀者，特別是教育工作者，強力推薦。

1916 年的德法正展開史無前例的壕溝拉鋸戰（壕溝戰是第一次世界大戰常見的戰爭場景，但很少有人真正體會其對軍人精神的緊繃與耗損，遠非第二次世界大戰的血肉殺傷可比擬）。片子的序幕就交代參謀本部的布魯拉爾將軍為了自己的地位，要求七○一步兵軍團的指揮官米洛將軍，要在四十八小時之內佔領德國控制的安特高地。米洛將軍最初從軍事的觀點表明不可能，後來布魯拉爾以升官調回參謀本部利誘，米洛將軍才表明他的步兵團可以「排除萬難，為國犧牲」。片子一開始，兩位軍官的對話，就讓觀眾體會了上層軍官假國家安全、利益之名，為個人升遷以士兵生命為芻狗的現實。

接著米洛將軍視察前線戰壕，「照例」的鼓舞士兵，詢問其是

否願意犧牲，幾位士兵也機械式的樣板回答，直到有位不堪恐懼，已陷入精神失常的士兵語無倫次時，米洛將軍怒斥這位可憐士兵，其神話才被戳破〔在名片《巴頓將軍》（*Patton, 1970*）中也有類似的情節，可能是抄自此片段，不過，在《巴》片中，是要襯托巴頓勇敢、粗獷的個性，與此大異奇趣〕。接著，米洛將軍召見在陣地的達克斯上校，宣示此一作戰意圖，達克斯知其不可為，在長官的嚴令下，也只有接下了此一無奈的命令。

在發動攻擊的前一夜，莫里斯中尉受命率領兩位士兵摸黑探測敵營，他不僅不敢身先士卒，反而叫士兵先上，導演很用心的描繪這位英勇士兵匍匐前進，在此過程中德軍發射照明彈，莫里斯以為德軍來襲，竟然不顧尚在前方摸黑的士兵，向前投手榴彈以自衛。另一位英勇士兵米克制止無效，米克堅持要救援前方的士兵，後來發現他的同袍是被莫里斯炸死，莫里斯竟大剌剌的撇清責任，警告米克不得投訴……這一小段劇情，承先啟後非常具有畫龍點睛的效果。

接著是最震撼的戰場主戲，庫柏利克用長距離跟拍及推軌長拍鏡頭，畫面由右至左，把法軍在火線上無奈前進，戰死沙場的情境，「平實」地表現出最「震撼」的效果，令人久久不能釋懷。我之所以用「平實」，是因為導演完全沒有用一般戰爭片英勇衝鋒，精彩打鬥的戲劇效果。據說邱吉爾曾對鏡頭呈現的真實場景讚嘆不已。看過《搶救雷恩大兵》（*Saving Private Ryan, 1998*）的年輕讀者對《光榮之路》可能不會有特別的感受，我仍然要強調，半世紀前手提式 Steadicam 高檔穩定性強的攝影機尚未問世，就技術面而言，已是當時的極致。讓我們回到劇情，當第一波法軍攻擊時，德軍以強大的火力反擊，法軍陣地彈如雨下，甚至尚未到達德軍陣地，即傷亡大半，致第二波法軍根本就沒有出壕的機會，米洛將軍用望遠

鏡看到這一切，不僅不體恤己方士兵的生命，反而電令後方砲兵直接砲轟法軍陣地，逼使法軍出戰壕作戰，砲兵司令拒絕此一不合理的命令，要求米洛將軍正式書面具結命令，以釐清責任。米洛將軍當然不敢，只是咆哮著要解除砲兵司令的職務⋯⋯。

慘敗後，米洛將軍竟要求軍法處分整個七〇一步兵團，以儆效尤，團長達克斯〔老牌影星，寇克・道格拉斯（Kirk Douglas）飾演〕力陳士兵已經盡力，非戰之罪。布魯拉爾將軍從中斡旋，最後決定從七〇一步兵團三個聯隊中，各找出一最膽怯之人，接受軍法審判，也就是三個聯隊各自選出一替死鬼。有的聯隊用抽籤決定；有的聯隊選出人緣最差的；最諷刺的是莫里斯連長一直深怕米克士兵揭露其陣前怯場的事實，就公報私仇的選擇了英勇的米克作為懦夫的代表，軍紀的荒謬，國家利益的斲傷，莫此為甚，達克斯上校抗爭無效，自願擔任這三名替死鬼的辯護人。

在形式的軍事法庭中，軍方早有定見，達克斯的各種辯護，都是徒勞，這場為了法軍榮耀的辯護庭，成了法國軍方真正的恥辱。就在三位士兵被定死罪之後，砲兵司令告知了達克斯米洛將軍曾下達砲轟自己陣地的荒謬命令，達克斯認為可以用這項醜聞作籌碼，救回三人的命，他緊急要求見布魯拉爾，導演特別安排在一場高階的軍官舞會上（對映著戰爭永遠是前方「吃緊」，後方「緊吃」的無奈）。達克斯並不知道這場攻擊行動的幕後推手正是老奸巨猾的布魯拉爾將軍，布將軍一方面繼續執行三位士兵的死刑；同時，也藉此機會剷除了米洛將軍，以向達克斯示好。整個法國軍方就在爭功諉過、是非不分、公報私仇下，以「光榮」之名運作著，達克斯徹底的絕望，他怒斥了布魯拉爾將軍⋯⋯。

影片的最後，也傳達了頗具人道味的反戰情緒。達克斯的部隊裡一群士兵聚在酒店喝酒，老闆牽了一位德國少女上台，士兵都帶

著狎淫的眼神起鬨著，老闆強要求這位少女唱歌取樂，這位少女用
最生澀的聲音唱著法國也耳熟能詳的德國歌謠「Soldier Boy」，法
軍最先從起鬨聲中，慢慢地感受到自己在戰場中的命運，竟也帶著
淚水跟著合聲吟唱著敵人的戰爭小調，影片從一開始，一直籠罩著
對人性悲觀的色調，特別是執行槍決的一刻，直到終曲，庫柏利克
才呈現了一絲人性的溫暖與善念……，達克斯在酒店門口目睹此一
景，外面的傳令兵告知，部隊準備移防的指令，達克斯不忍打斷士
兵們這種內心短暫的寧靜，對著傳令兵說：「再給弟兄們一點時間
吧！」……。

　　近年來，台灣教育也很重視人權教育。我相信一個具有人權理
念的教師，就算沒有設計特別的人權教材，他的舉手投足，與學生
的互動，對時事的看法，都會促成一個具人權意識的班級氛圍；反
之，設計許多光鮮亮麗的 PowerPoint 或各式學習單，很機械式的
「灌輸」人權理念，對我們自由民主法治的提升，也不會有太大的
幫助。我的生活經驗告訴我，一般人對自由、民主、人權的體會，
常受制於其成長的環境，而我們東方社會是一個集體意識高於個人
自由的社會。有一次我到一所中學為中學教師演講「人權教育」，
我提到握有權力者應該受到更大的監督，就有老師直接反映這樣對
握有權力者並不公平，並質疑我的政治立場，這位老師認為我們應
該尊敬總統，不得以制衡為理由毀謗總統……我不能說這種看法一
定不對，我只能期待，超脫個人的政黨或政治立場，為我們的下一
代建立最起碼的民主理念，是所有教師的重責大任。處在台灣特定
的時空，對特定政治時事的評論，有時很難完全擺脫特定的政治立
場，用特定的人事物來進行人權教育，也常會引起許多無謂的情緒
之爭。《光榮之路》當然在法國也被禁演，甚至很長一段時間，美
國的軍事基地，也「不鼓勵」官兵觀賞本片。這也說明了揭露有損

國家威望，或破壞軍隊威信的藝術，是多麼不討當權者之喜。《光榮之路》在第三十屆奧斯卡頒獎典禮上，連一項小金人都未曾獲得提名，反之《桂河大橋》（*The Bridge on the River Kwai*, 1957）一舉奪得七項金像獎，也大概拜當時美蘇「冷戰」前夕，麥卡錫恐怖主義當道之賜吧！以今天的觀點來看，《光榮之路》無疑較《桂河大橋》，有更多值得發人深省的空間。我們藉著這些電影導演所傳遞的人權理念，相信可以擴大視野，並戒慎恐懼的不要讓這些悲劇發生在自己的國家。

生命教育是對生命的尊重，人權教育目的在於挺立人性的尊嚴。第一波人權理念的重點在於防止國家公權力對於人民自由的干涉，而國家公權最常以國家利益（社會安寧、學校名譽……）的形式出現。戰爭電影在消極上可以讓吾人體會政客們動輒用狹隘的民族主義鼓舞人民，其實只是為了個人的私利；在積極上，教師們可以讓學生體察戰爭所帶來的傷害，不只是生命的逝去，更是心靈的無限沉痛。《光榮之路》的觀影經驗，將不僅是人類千百年治亂相循戰爭史的沉澱，對於二十一世紀的台灣現貌，也端賴我們是否有超越特定的族群意識，去體會人權教育、生命教育蘊義的智慧了。

■■ 戰爭片的主流：第二次世界大戰

第二次世界大戰可算是人類戰爭史上最慘烈、死亡人數最多，也牽連最廣的戰爭，由於以德日為主的軸心國侵略的事實在先，屠殺的慘劇（如納粹屠殺猶太人，日本屠殺中國人）在後，使得有關二次大戰電影的戰爭本質討論，反而沒有發展的空間，相關的戰爭片無不以龐大的預算、人力以重現戰場實景為能事。我們很難從這些戰爭電影中尋覓出值得嚴肅討論的議題。以美國為首的盟軍在歐

洲戰場上反擊德國，在太平洋上反擊日軍，就成為主要的素材。

以歐戰為例，《巴頓將軍》、《最長的一日》（*The longest Day,* 1962）、《坦克大決戰》（*Battle of the Bulge,* 1965）、《雷瑪根鐵橋》（*The Bridge at Remagen,* 1969）、《奪橋遺恨》（*A Bridge too Far,* 1977）等俱為代表。太平洋戰爭，亦不遑多讓，《偷襲珍珠港》（*Tora! Tora! Tora!,* 1970）、《硫磺島浴血戰》（*Sands of Iwo Jima*）、中途島（*Midway,* 1976）、《邁克阿瑟》（*MacArthur,* 1977）是其中的代表。這些作品，雖然有部分為了戲劇張力，而加入許多乖張的情節，但大體上是根據史實拍攝，年輕朋友們透過DVD，仍然能夠感受到當時戰爭的慘烈。

二十世紀 1950 至 1970 年代，大概是二次大戰電影的黃金時期，重要作品已如前述。《桂河大橋》可能是少數較為深入處理東西文化的電影。敘述英軍在遠東戰場失利，尼赫遜上校向日軍投降，日軍齊藤大佐要英軍戰俘修建大橋，齊藤更強制尼赫遜要與士兵一起勞動，尼赫遜上校卻堅持根據日內瓦公約，軍官可以不必參加勞動而拒絕，齊藤甚至以死相脅，尼赫遜仍不為所動。在齊藤眼中，軍人本該與陣地共存亡，他打心眼裡看不起這些白人，可是尼赫遜卻堅持日軍必須遵守日內瓦公約，不懼死亡的威脅；在另一方面，尼赫遜上校對於日軍動輒「切腹自殺」也感到不可思議。英日兩位軍官的對手戲，仍然可以使我們深入思考東西文化下對軍人角色的不同期待。片子一開始，在口哨進行曲的配樂烘染下，一群英軍光著腳及破靴子的行進腳步特寫，半嘲諷式的點出了戰爭的荒謬，也是經典片段之一。

1987 年，二次大戰電影已呈疲憊之勢，有兩部以兒童的觀點來呈現戰爭成長經驗的佳作，分別是英國的《希望與榮耀》（*Hope and Gold*）與史蒂芬・史匹柏的《太陽帝國》（*The Empire of the Sun*）。

以後者而言，幾乎沒有戰爭場景，故事敘述一位住在上海的英國家庭，其小孩（即《黑暗騎士》主角 Christian Bale 所飾）單純的童年孺慕飛機模型，「零式戰鬥機」是他的偶像，而後日軍侵華，小孩與其父母失散，而在集中營裡領略成年人的機巧詐騙，童年的日本飛機與集中營裡的日本友人，與現實的英日交戰，這種複雜的情愫，提供觀影者一個豐富的想像空間。當然，對我們中國人而言，片中似乎欠缺對中國人的同情，而有美化侵略者之嫌（這幾乎是當時國內重要影評人的立場）。如果暫時放掉此一民族情感，回復到英國男孩的童年世界，我們倒也不必太苛責。片中英國男孩在動盪的上海與父母分離的場面調度、顏色控制與配樂，共同合成一精緻的美學構圖，成為經典片段。

《搶救雷恩大兵》，以一個通俗的人道關懷作包裝，重現諾曼第登陸戰奧瑪哈灘頭的激烈搶灘戰，開始前二十分鐘的片段，可能是目前為止最真最慘最好的戰爭經典；《紅色警戒》（*Thin Red Line*, 1998）則是以太平洋戰爭的瓜達康納爾群島爭奪戰為背景，從一個美國士兵的心靈自覺，去正視戰爭與人性。透過接近意識流的影像處理，把士兵心中對戰爭的憧憬、幻想、恐懼、逃避，表現得像是一寫實的抽象畫，對於習慣從故事的情節來推想戰爭場景的觀眾而言，可能感受不到其中的震撼。不過，幾場大遠景角度的攻防戰，較近距離搶灘的《搶救雷恩大兵》，的確使觀影者感受到另一種震懾。這的確是近年來較少數兼具深度的戰爭經典，值得年輕朋友細細的品味。《珍珠港》（*Pearl Harbor*, 2001）我很難說是成功還是失敗。戰爭本質與深度討論，闕如；美日雙方戰前一觸即發的緊張態勢，闕如；珍珠港事變的史實重現，闕如；俊男美女，不遑多讓；海空大戰，無懈可擊。我們暫時擺開知識份子的嚴肅或虛偽，純粹就戰爭片本身的鋪陳，我認為戰爭片的情節鋪陳，如果不能營造一

個對決的態勢，再逼真的爆破，也無法凝聚觀眾的心緒。我不知道這是不是投現代 E 世代的品味，是否 E 世代都喜歡把戰爭片變成愛情文藝鐵達尼。如果是這樣的話，希望年輕的朋友們改變一下品味，讓我們這些 LKK 還能期待有精彩的戰爭片好看。

暫時擺開美國人的視野，《從海底出擊》（*The Boot*, 1981）提供了我們另外一個角度。兩次世界大戰，德國海軍最讓盟軍色變的應為其數量有限而又性能優異的潛艇。相較於一般的潛艇戰，導演沃夫剛·彼得森（Wolfgang Petersen）利用潛艇內密閉空間，令人窒息的場景，直接間接地隱喻這些英勇德軍內心的弱點，而帶出反戰的情愫。我一直認為，在二次大戰期間，交戰國間服役潛艇的水兵是真正的無名英雄。二十年後的《獵殺 U-571》（*U-571*, 2000），同樣的以英美潛艇英勇故事為核心，就潛艇壓抑氣氛的營照上，並未勝過《從海底出擊》。如果以上的介紹還吸引不了年輕朋友，讓我再強調一下，彼得森就是《空軍一號》（*Air Force One*, 1997）、《天搖地動》（*The Perfect Storm*, 2000）的大導演，只可惜被好萊塢網羅之後，片子朝大場面的好萊塢敘事結構，反而失去了其往日的神彩，《獵殺紅色十月》（*The hunt for Red October*, 1990）及《K19》（2002）雖非戰爭片，對於潛艇密閉空間的掌握，都有相當水準。

《鐵十字勳章》（*Cross of Iron*, 1977）是少數西方世界呈現德俄東戰場的佳作，導演是以《日落黃沙》（*The Wild Bunch*, 1969）聞名的山姆·畢京柏（Sam Peckinpah）。故事描述 1943 年來，德軍在東戰場失利，在天寒地凍的絕境中，德軍退卻的故事，談不上深入，卻很生動的描繪出德軍當年所遭受的苦楚。《大敵當前》（*Enemy at the Gate*, 2001）更是少數西方世界所呈現的德俄大戰，特別是蘇聯紅軍立場的戰爭片。故事是描述德俄大戰時，一位紅軍

士兵瓦斯利以其神槍手的奇技，成為專門獵殺德軍的狙擊手，這位傳奇的紅軍英雄，其狙擊步槍目前仍陳列在蘇聯的軍事博物館裡。《大敵當前》除了帥帥的裘德・洛（Jude Law）外，在商言商，以戰爭片的規模來看，最精彩的就是前十五分鐘德俄史達林格勒攻防戰，我認為是到目前為止，呈現德俄大戰最精彩的片段。一列列的運兵車從東方開往史達林格勒（當然不能免俗的讓男主角目睹了美眉，否則接下來的愛情戲就沒戲唱了），接著這群士兵坐船渡河，德國空軍從空中炸射，倖存的士兵被運往史達林格勒，在槍枝彈藥不足下，竟然輪流使用槍枝與彈藥，向德軍陣地衝鋒，瓦斯利從其身邊死亡的同袍中接下槍枝，在屍橫遍野的德軍區域內，狙擊德軍……當然，之後的情節並不是不好看，德軍也派出最優秀的狙擊手……但就我個人的品味而言，我大概會常常租《大敵當前》的DVD回去，然後只看前十五分鐘。

　　其實，我心目中最精彩的歐戰是德法戰爭，德國閃擊英雄古德林（H. Guderian）所率領的坦克部隊，在三十九天迫使法軍崩潰。據我所知，好萊塢世界尚未以此為主題。1965年的《坦克大決戰》仍是以盟軍反攻為背景，在裝甲戰車的運動戰精彩度而言，完全無法與戰爭初期慓悍伶俐的德國裝甲部隊相比。由於德國是侵略國，法國是戰敗國，所以只有靠老美了。如果拍出來，你會看到千萬坦克，全線火海，法軍擋者必死的銀幕奇景。請年輕朋友們一人一信，把八大公司的信箱擠爆，利之所趨，他們就會拍了。

■ 英雄與反戰：兩部克林·伊斯威特的硫磺島戰記

硫磺島戰役紀實

1945 年 1 月菲律賓雷伊泰灣海戰之後，日本聯合艦隊主力被殲。美國不擬採取麥克·阿瑟主張佔有台灣和中國沿海的戰略，希望迅速攻擊日本本土以結束戰爭。為了有助於此一目標，美方一致同意有佔領硫磺島與沖繩島的必要。硫磺島屬於小笠原群島，位於塞班島與東京的中點上，沖繩島屬琉球群島，位在日本西南與台灣中間。這兩個島的爭奪戰，也是太平洋戰爭末期最為慘烈的戰鬥。為何要攻佔硫磺島？美國的 B-29 轟炸機雖然早已能從馬里亞納群島起飛轟炸日本本土，但航程還是太遠，很希望硫磺島作為中繼基地及緊急降落場。而且當時的戰鬥機航程太短，為了充分護衛 B-29 轟炸機，也必須依靠硫磺島起降。硫磺島東西長 8 公里，南北寬約 4 公里，無人居住。栗田中將接管以來，深知美方享有壓倒性的海空優勢，也自知絕無獲得增援的可能，因此決定改變傳統灘頭堡殲敵的防禦布署，他在島上構築了四百多個地下碉堡，坑道貫穿其間。果然，美國自 1944 年 12 月即開始空中炸射，1945 年 2 月 16 日更加猛烈的海軍砲擊，這些攻擊並無法摧毀日軍的地下攻勢，原來預計五天的戰鬥，竟然持續了五星期以上。2 月 19 日美軍開始大規模登陸，配合著優勢的空中火力，兩棲

裝甲車及火焰發射器，幾乎是逐一的清除日軍據點。2 月 23 日早上美軍衝上了硫磺島最高峰摺缽山，升起了一幅星條旗，到正午，又改升更大的一幅美旗，並由隨軍記者喬‧羅森塔爾（Joe Rosenthal）拍下了經典性的照片。日軍並未屈服，繼續頑強抵抗，3 月 26 日美軍才敢宣布正式佔領，就在前一天，日軍還曾大規模的出碉堡還擊，總計美軍傷亡達二萬六千人，日軍戰死達二萬一千人，僅數百人被俘……。

硫磺島真的如此重要，雙方需要犧牲那麼多人嗎？對美國而言，傷亡太大引起了國內的指責，軍方希望透過英雄照片，減輕國內輿論的壓力。對日軍而言，希望展現寧為玉碎，不為瓦全的決心。弔詭的是，這些軍人的英勇犧牲以圖保全日本本土，換得的是美國決定動用原子彈……。

克林‧伊斯威特（Clint Eastwood）2006 年的《硫磺島的英雄們》（*Flags of Our Fathers*）以及《來自硫磺島的信》（*Letters from Iwo Jima*）是近年來重構二次世界大戰的佳作。難能可貴的是同樣一部戰役，老克卻根據美國及日本的文化氛圍，分別拍攝，使二部戰爭片各自可對其國內的觀影者提供反省的空間。戰爭片一直是我個人最喜愛的電影類型之一，而我代表的「五年級」生的觀影經驗，從小也都是在國片《梅花》（1976）、《英烈千秋》、《八百壯士》、《筧橋英烈傳》的愛國電影中長大，「抗日」電影也是 1972 年中日斷交後最重要的「政治正確」。曾幾何時，「日據」變成了「日治」，「光復」成了「終戰」，新的一波「政治正確」也儼然成形。在美日及中日戰爭中，台灣毋寧也處在一邊陲又尷尬的地位（美軍曾大規模空襲台灣，台灣人當時到底是日本人還是中國

人？）。老克的這兩部片在國際影展上，都獲得了不錯的評價，也在台灣影評版面上佔有一席之地。不過，對看慣了《搶救雷恩大兵》、《黑鷹計畫》（*Black Hawk Down, 2002*）等戰爭片的台灣觀眾而言，可能不習慣老克的拍攝手法，賣座都不盡理想。以下，即針對《硫磺島的英雄們》（以下簡稱《英雄》）、《來自硫磺島的信》（以下簡稱《信》），從其敘事內容中，作一文化省察。

戳破戰爭英雄的神話：《硫磺島的英雄們》

　　針對《英雄》作解析前，先來談談老克，自從《荒野大鏢客》以後，老克在四十餘年前即奠定了銀幕西部英雄的商業造形。演而優則導，1990 年代以後，老克所執導的影片，似乎都要突顯歷經滄桑的中老年人面對生命接踵而至的挑戰時，所表現出的生命韌性。《殺無赦》（*The Unforgiven, 1993*）裡，重出江湖的老殺手已不復有大鏢客的英姿。《麥迪遜之橋》（*Bridges of Madison County,* 1995），子女透過母親留下的日記信件，拼出屬於老年人的一段最平凡也最珍貴的不倫之戀；《一觸即發》（*Absolute Power, 1997*），一位只想扮演好父親角色的老慣竊揭發美國總統的醜聞；《登峰造極》（*Million Dollars Baby, 2004*）裡過氣的女拳師與老教練的人物刻畫。老克企圖在這些平凡但又深刻的人物中，突顯其堅毅的內在特質以解構傳統銀幕英雄的神話。

　　戰爭中的英雄意指何者？是突顯國族榮耀的英勇戰士嗎？「根本沒有英雄這玩意，是時代及人們需要，所以才會有英雄」。老克以五位海軍陸戰隊及一位醫護兵共同撐起星條旗的經典照片溯源，撐起整部電影的敘事內涵。這些士兵有些很快地成仁，三位倖存者被國家以「英雄」的方式渲染，他們立即成了名人，在軍方的安排下巡迴全國。既突顯國家榮耀，又可以名利雙收，何樂不為？英雄

之一也的確沉浸在此種名利之中。不過，另有些英雄卻看不慣美國軍方以他們為樣板的顢頇，不願意成為活木偶，因為他腦海中盡是登陸戰中的屍橫遍野……。

　　老克是改編自詹姆斯·布來德里（James Bradley）的原著小說，詹姆斯正是那位撐旗的醫護兵——約翰·布來德里的兒子。他童年的成長經驗，當然知道父親是鼎鼎大名的硫磺島撐旗英雄。但父親卻從不以此自豪，也絕口不提當年的事蹟。小布來德里經過多次的訪談二戰老兵，才逐漸能同理父親的心境。作為英雄的代言人，何其沉重？同袍的死難成就個人的榮耀？曲解真實，繼續為軍方發動更大的戰役而宣傳？照片根本是「喬」出來的。在後方宣揚國威真的能為前方將士爭取更多的資源嗎？硫磺島美軍以幾乎數十倍的優勢攻堅，又如何？不錯，二次大戰是美國青年的一項義務，身處戰爭中的一方，也無法空言人道，但是在後方塑造英雄的過程中，太多的虛偽也掩飾了戰場士兵的無奈。對交戰的士兵而言，發揮最大的體能極限，為了國家安全（或榮耀）而犧牲生命，是不得不然的抉擇。戰場士兵最卑微的要求就是政客們趕快結束戰爭，讓他們能存活到足以重返家園。軍方歌頌英雄，是否反而積蓄更多不義的戰爭能量？老布來德里是醫護兵，他的主要任務是救援傷兵，但是，弔詭的是戰爭本身卻帶來更多的傷兵。他的從軍經驗，逐漸體認到上層說一套作一套的虛偽。片中一個明顯的例子是，美軍以高昂的士氣在軍艦上航向硫磺島，一位士兵不慎墜海，軍方竟不救援，嚇傻了在甲板上的美國大兵。老克以一冷靜反諷的方式藉撐旗英雄們的自省指陳戰爭對個人生命的藐視。對自己軍人是如此，更不要說在《信》中，美軍射殺日軍俘虜。以正義自居對抗軸心國的美軍，在老克的影像敘事中，帶領我們思考到「所有戰爭都是不義」的形上反思中。

　　西方國家在自由主義、個人主義的文化氛圍中，主流戰爭片的
呈現方式，通常不會太直接強調為國家犧牲生命的集體意識，取而
代之的是藉個人的英雄主義潛在地彰顯國族榮耀。而近年來受到社
群主義的影響，一股強調袍澤之情的戰爭電影也有助於美國近年所
期待的社群整合。其間，也有傑出的越戰電影指控右翼國家機器對
個人一廂情願的宰制。《英雄》以二次大戰為背景，表現出與越戰
電影類似的反省，在二十一世紀的美國，非常地「政治不正確」，
也更彌足珍貴。我們知道，自老布希總統以降，隨著蘇聯的解體，
美國在世界的地位愈形穩固，「九一一」之後，一股強大的右翼愛
國勢力也主導著美國外交政策。明乎此，也就更能體會老克此時此
刻的《英雄》與《信》的價值所在了。

同理日軍，譴責戰爭：《來自硫磺島的信》

　　一般而言，東方式的戰爭片，既缺乏對戰爭的人性反思，也很
少控訴整個國家機器對戰爭的責任。戰爭片也就淪為官方片面強化
個人犧牲生命以爭取國族榮耀的教化功能。早年三船敏郎所飾演的
三本五十六，各式慘烈的「大東亞戰爭」片集，完全不處理日本發
動戰爭的責任，而把重點放在日本如何以小搏大，奮勇犧牲的精神。
《零戰燃燒》（1984）、《聯合艦隊》（1981）等都是顯例。《來
自硫磺島的信》有什麼特別呢？

　　與《英雄》相較，《英雄》的主戲是在承平的美國大後方，
《信》則更完整的交待了浴血實況。美國的英雄們受不了後方的虛
偽，而要重回前線，孤島浴血的日軍卻在死守的宿命下了卻殘生。
他們共同的命運就是拜戰爭之賜，無法抉擇自己的命運。

　　電影擺脫了傳統好萊塢敘事結構，老克也不打算重現真實的戰
爭場景，兩大主角，栗林中將（渡邊謙飾）留學美國，奉命死守硫

磺島。在無海空支援下，他放棄了傳統灘頭殲敵的策略，構築了眾多的碉堡，形成了堅固可抗拒美軍砲火的地下防禦工事，他的策略以及觀念的開通（如不要部下失守陣地時自裁）都與傳統日本軍官格格不入。另一小兵西鄉（二宮和也飾）原為一麵包師，妻子正懷身孕，接到了兵書，被送到硫磺島等死，他是最平凡的小人物，貪生、怕死、苟且，老克主要從這位小兵的視野，重新詮釋日本觀點下的戰爭意義。

影片一開始是 2005 年日本小兵重回硫磺島發掘當年的信件……瞬即剪接至 1944 年正在構工的小兵西鄉，他正對妻子叨叨的自言自語：「每天不停的挖，是在自掘墳墓嗎？」他這樣的天兵性格，惹得軍官要處分，栗林中將甫蒞硫磺島視察而解救了他。在之後的防禦戰中，他更有機會近距離體會栗田開明又堅毅的性格……當其聯隊防守的基地被毀，栗林下達撤退，聯隊長官卻要每一個士兵自裁，只見悲壯的日本士兵一一引爆榴彈，就在聯隊長官也引槍自裁之際，西鄉往上逃跑，尋求生命的出路……美日雙方激戰時，被困在地下碉堡內的他正竄到外面打算傾倒排洩物，只見海洋上星羅密布各式美軍艦艇，嚇得他提不起手上的污物，這是對生命恐懼與珍惜的最自然反映……他也目睹了西竹一長官親切地對待美軍戰俘，並命令醫護兵用為數不多的藥品救治美軍，直到那名美軍死亡，西竹一從他屍體上搜出一封信（其他人期待是軍事機密），只是一封信——美國母親寫給戰場兒子的信，飽受日本軍國主義洗禮的日兵原先並不認同西竹一對待戰俘的態度，隨著那封信的朗讀，每位士兵也都想起自己的家庭……，或許是受到西竹一對待戰俘的影響，西鄉也鼓勵暗助另一憲兵改調的戰友清水（加瀨亮飾）逃亡投降。不幸的是，看守的美軍怕麻煩，一槍斃了清水。當西鄉殘部輾轉到了美軍陣地，看到被槍斃的清水，西鄉又再度困惑了……已經戰到了最後，

栗林長官集結殘部，精神訓話，下令突圍，他自己選擇了殉國，他派給西鄉最後的任務，銷毀所有的資料（也等於是再提供西鄉一苟活的機會），西鄉把一批早應該寄出的日軍家書埋在碉堡內，算是對這場戰役無言的最後抗議。他也目睹了栗林自裁，看到了美軍把長官的手槍（那是栗林當年留美時，美國軍官所贈）當作戰利品，這位從頭到尾並沒有真正英勇抗敵的小兵拿著圓鍬，歇斯底里的胡亂揮砍，企圖為他尊敬的栗林長官爭一口氣，所幸戰爭已結束，美軍沒有為難他，西鄉成為二萬一千名日本陣亡官兵中，殘存的二百人之一。

　　西竹一（伊原剛志飾）聯隊長也是片中重要的人物，他是 1932年洛杉磯世界奧運馬術金牌。編導很巧妙的運用動物——馬——來呈現主題。西竹一被派去硫磺島送死時，他騎馬拜見老長官栗林，他以馬術視察陣地。美軍空襲時，馬被炸死了。對西竹一而言，馬術冠軍聯繫了他個人與美國的關係，而馬也終結於美軍轟炸。就好像栗林在美受訓時，一場宴會，一美軍官夫人問到，一旦美日交戰，栗林是否會殺其丈夫，美軍官贈栗林手槍以紀念。馬與手槍，都代表著個人友情與國族間戰爭的衝突與無奈。西竹一擊傷了來犯的美軍，又下令救治，這種行為讓他的部下感到困惑，西竹一嚴肅地問：「如果你們被俘，你們會期待美軍如何對你們？」一開始，連被俘的美軍都不敢相信，西竹一詢問好萊塢明星，訴說著自己在美國生活的經驗，他們的對話就像是熟識的老朋友，哪像是交戰國？那位美軍死亡時，西竹一從他懷中拿出一封美國母親給兒子的家書。值得一提的是在《信》中，雖然片斷的呈現了許多栗林、西鄉等寫給親人的信，但卻是這封美國家書，在片中完整地呈現，那萬千未寄出的日本家書，想必也是同樣的內容吧！就在西竹一朗讀完美軍家書，他們的碉堡被美軍轟炸，西竹一失去了他的雙眼。這位仁慈的

日本軍官不願拖累其士兵，他要士兵們突圍轉移陣地，自己則選擇了自裁。小兵西鄉曾在另一長官陣地，親身目睹那位長官強迫所有士兵引爆榴彈自裁的慘劇，編導藉著這些零碎的內容，也完整的交待了戰爭對小兵西鄉心靈的淬鍊。

從憲兵隊調來的清水（加瀨亮飾）在片中的角色，也是神來之筆。大夥都認為他是長官的眼線，對他敬鬼神而遠之。就在其碉堡被毀，長官下令每個人自裁時，受軍國主義灌輸的清水也陷入掙扎，在他遲疑的那一刻（他其實是恐懼死亡的），長官已先自裁，只剩下他與西鄉，西鄉立刻往外逃竄，清水第一時間不是跟著逃亡，而是履行他的憲兵角色，拿槍對準西鄉，準備執行軍法。西鄉大聲嚷著自裁無意義，留著身體可繼續抗敵……我個人很喜歡這段鋪陳，編導把清水那種愛國又恐懼死亡的心境，很自然地表現出來。當年國軍抗日時，以肉身擋日軍裝甲的視死如歸，固是事實，但我相信更多的時刻，戰場中的士兵面對生死存亡的當口，恐懼是最自然的反應。後來，清水向西鄉回憶著，他本在日本本土服役，某次與長官在巡視地方時，耳聞一戶人家傳來狗吠聲（可能是為了安全需求，軍事要地禁止養狗，也很可能是該長官的個人好惡），長官要清水去執行，清水陽奉陰違，進入這一民家，要他們把狗看好，然後對空鳴槍一聲而出。他與長官繼續巡視時，觀眾已可猜出，狗又吠了，清水也就受到了處分（很可能因此被派到硫磺島送死，若真是如此，日本軍方也值得批判了）。那隻被「處決」的狗，就如同西竹一的「馬」一樣，也構成了饒富生趣的電影符碼。軍法當然無情，但軍法所約束的軍人，擅自撤退遭受的軍法審判，跟那隻被處決的狗又有什麼差別？西鄉就曾經逃離陣地，差點被伊藤長官用武士刀處死。清水後來選擇向美軍投降，與其說是他怕死，毋庸說他歷經了戰爭的洗禮，他已經認清了戰爭荒謬的本質。只可惜，美軍還是把他射

殺了。

當然，最能滿足西方窺視東方的戰爭殉道精神厥為武士道，老克並未多所著墨〔《末代武士》（2004）就是典型的滿足西方偷窺東方武士道的作品〕。他安排了伊藤（中村獅童飾），這位脾氣剛烈，動不動就強調以死殉國的日本軍官，與栗林、西竹一恰好成另外鮮明的對比。弔詭的是，碉堡被毀，他抱著地雷嚷著要與美軍同歸於盡，卻也掩藏不住內心的恐懼，抱著地雷，混入屍堆，成為被俘的幾百名日軍之一。老克並沒有詆毀武士道之意，只是藉此戲劇性的對比，突顯軍國主義的荒謬。

《信》並沒有直接批判日本當局，藉著前述故事的鋪陳，還原了「日本軍閥」在他們的生活世界裡，也是好丈夫、好父親、好兒子。英勇、殘暴與怯懦都只是軍國主義下的變形，沒有任何意義。老克提醒我們感傷日本軍魂之餘，應該更去思考這些軍人孤立無援的悲慘命運，是戰爭所造成的。在這個層次上，老克的《信》與多數日本所拍攝的「大東亞戰爭」旨趣，最顯著不同的是，後者所描寫的神風特攻隊等情節，都是為了表彰日本以寡擊眾的愛國意識。老克卻是藉著這些日本軍人的悲壯，逼出了人道與反戰的意圖，在同理東方殉國文化之餘，不忘更深層的譴責戰爭的本質。

台灣的觀影位置與省思

大部分的影評都認為《信》比《英雄》好看、感人，涉及人性的探討更為深入。我個人認為其實是無分軒輊的。放在美國文化的脈絡中，美國作為世界警察，自二次大戰後，美國很少不插手各區域的戰爭，美國藉著各種傳媒合法化其對外戰爭的意圖，也就值得其自我反省。《英雄》中以撐起星條旗，戳破美軍神話的敘事，再對照著台灣近年層出不窮的從「政治正確」的觀點不斷去解構及創

造政治神話。歷史、影像與記憶都隨著當權者的意圖而拼裝。我認為《英雄》中這個層次的反省，對台灣也同樣迫切。幾個撐旗英雄之後的境遇，撐旗英雄的威名對他們往後人生的意義（如一位英雄日後在鄉間，同僚嫉妒式的嘲諷，某一家人付錢邀他入鏡留念等），都極其深刻。這些也都脫離戰爭片的範疇，直逼英雄內心的落寞，有待觀眾細細的品味。

　　《信》的優點已如前述。據說，《信》在日本引起相當大的迴響，許多日本人都認為《信》拍出了日本人在二次大戰的尊嚴，老克以美國人的身分，同理日軍，這種立場就值得敬佩。我也相信有志的美國之士，也都會對當年貿然投下原子彈感到遺憾。身為遭受日本軍閥侵略的「中華兒女」，我當然也願意擺脫成長中對「日本鬼子」的惡感。不過，就我的了解，相較於德國人，日本自身對於二次大戰的責任一直未有足夠的勇氣，從修改教科書，否定南京大屠殺到拒絕向慰安婦致歉。而近年來，日本首相參拜靖國神社等，也都代表日本在經濟大國之後，一股右翼的勢力（當然不必然是軍國主義）抬頭，我殷殷期待，日本觀眾在欣賞《信》中唏噓之餘，能夠真正體會老克所謂來自日本觀點的硫磺島浴血戰的真意——那就是當年日本的軍國主義——才是造成萬千戕害生靈、妻離子散的悲劇。而不是緬懷逝去的日本國魂，希望年輕人效仿阿公們的奮勇犧牲，發揚日本主體意識云云。就此觀點，美國觀點的《英雄》反而更可以讓日本人警覺戰爭機器操縱媒體矇蔽大眾，進而驅策大眾的慘痛經驗（當年日本軍閥正是以封鎖新聞的方式愚民），在我有限的觀影經驗裡，我一直質疑日本反省二次大戰的誠意。賺人熱淚的動畫《螢火蟲之墓》（1988），敘述一兄妹在二次大戰末期，父親服役聯合艦隊，母親亡於美軍轟炸，哥哥照顧妹妹的感人故事。其實，觀眾所看到的這對兄妹，在片末中才呈現出他們早已死於戰

火，觀眾所看到的是他們的靈魂。《螢火蟲之墓》也常被視為是優質的日本動畫。我個人也很喜歡《螢火蟲之墓》。不過，論到對戰爭的反省，恐怕（日本）觀眾也不會據此反省其戰爭責任，反而更會用一種受害者的方式去同理劇中兄妹，進而感傷整個日本在戰爭末期所受的苦難。我以上嘮叨了一堆，只是想說明，老克以美國人的身分拍攝了日本人觀點的戰爭，雖然《信》片中並未歌頌日本軍魂，但日本觀眾恐怕感傷的不是戰爭中戕害人性的主題，而是對祖父們為國犧牲奮勇不屈的緬懷——我誠摯地盼望我是小人之心。

日本與美國在二次大戰結束後的 1950、1960 年代，曾多次在太平洋的戰場上，雙方當年參戰的老兵們共同握手寒暄。相同的場景，很少出現在中日（或台日），我們（包括日本在內）仍然是用民族主義的方式去面對過去的戰爭，老克的兩部電影，或許也可以讓 1950、1960 年前較諸硫磺島更為慘烈悲壯的中日戰爭雙方後代，有真正握手言和的機會[1]。擺脫狹隘的國族意識，致力於人類的共存共榮，需要的是說來容易做來難的胸襟與氣度。

■ 越戰：美國不堪的回憶

對美國而言，建國以來，「越戰」可能是對外戰爭中，傷痛最大的。美國動員了近六十萬軍人，陣亡近六萬人。從發動之初，就引起非常大的爭議。表面上是民主國家對抗共產勢力，其實有更深一層的產軍經體制、文化霸權的利益輸送。在二十世紀 1960 年代，

1 1944 年衡陽保衛戰中，第十軍方先覺軍長堅守四十七天，贏得日本的敬重，方軍長 1983 年在台辭世後，當年參與衡陽保衛戰的日軍，也多次派代表來台弔祭，並有追悼詞，算是少數的例外。

也正是美國工業文明的一個蛻變階段，全面的抗議，全面的吶喊，一種反體制的論述邏輯，儼然成形。在這樣一個社會文化鉅變的氛圍下，越戰作為一種電影表現的形式，也就遠較二次大戰，有更豐富的意涵。

《越戰獵鹿人》（ *The Deep Hunter,* 1978）嚴格說來，不算是傳統的戰爭電影，導演毋寧是以越戰作背景，深刻刻畫戰爭對美國當代年輕人不堪的成年洗禮。影片大致分成兩部分，前半部導演以近乎冗長的敘事交代一群賓州小鎮的年輕人彼此之友情、愛情，在越戰徵召令之前，導演並藉著他們上山獵鹿的一場戲，來隱喻他們之後的命運，對美國青年而言，他們的成長必須經過一個被獵殺的儀式洗禮。入伍後，這群年輕人被俘，他們在囚房中被越共強制進行著「俄羅斯輪盤」一非生即死的賭局遊戲。後來，三個人雖然逃出，有的身體殘障、有的心靈受損、有的更無法走出陰霾，繼續留在越南沉淪……他們再也無法回到以前年輕時代樂觀進取的心境，歷劫歸來的心靈創傷，成為那一代部分美國青年最不堪回首的成長儀式。

《現代啟示錄》與《越戰獵鹿人》一樣，是以越戰為背景，直指人性的深刻作品，影像風格，極其強烈。一開始，主題曲「毀滅」登場，一片叢林，烽煙四起，隱喻著叢林內的真相（指越戰）不明，武裝直昇機的螺旋槳跳接著室內電風扇驅暑的扇葉，戰火疊印在主角威勒的臉上。這種揮之不去的夢魘，正是參加越戰軍人的寫照。威勒在濕熱的營房內，等待命令，幾個俯角鏡頭，代表此一命令對威勒的壓力，接著威勒用類似舞蹈的動作在攻擊防禦，暗指軍事訓練對人性的扭曲，最後威勒抗拒著，動作僵直，對著鏡子，把鏡中的自身打破，人也隨之哀嚎、吶喊、崩潰。完全沒有任何情節的鋪陳，就把戰爭對人性的毀滅，以繁複懾人的氣勢，表露無遺。威勒的命令是什麼？原來他要帶著四個搖滾男孩，一起駕著小艇，沿著

湄公河去捉寇芝上校。寇芝上校是何人？他本是一美國軍官，在越戰中，他逐漸體會到美軍所扮演的虛偽角色以及殘暴的戰爭本質，而深入叢林，自我流放。威勒在挺進此一叢林的過程中，逐漸的認同寇芝，導演法蘭西斯·科波拉（Francis Coppola）對於聲音、光影、顏色的掌握，營造出一震撼的影像張力，把人性中文明／野蠻的辯證關係，發揮至極。影片不僅是越戰的反諷，更是文明的反諷。《現代啟示錄》二十年之後，又重新發行更為完整的版本，只可惜完全未引起台灣的正視。

　　《越戰獵鹿人》及《現代啟示錄》無疑有著戰爭片極致的藝術成就。不過，也多少反映了知識份子對越戰反省的高傲身段。《前進高棉》（Platoon, 1986）則是由親身參與越戰的奧利佛·史東（Oliver Stone）執導，這部作品被許多越戰老軍人稱之為真正的越戰電影。片子敘述一來自上流社會的年輕學子克利斯投筆從戎，他一赴戰場，首先就目睹黃沙滾滾下美軍屍體的處理，老兵欺侮新兵的勞役不均。克利斯的兩個長官，巴恩中士與伊賴中士，在一場戰役中，美軍受損，巴恩竟然對手無寸鐵的越南平民展開屠殺，伊賴中士看不過去，而與巴恩中士起衝突。克利斯逐漸意識到美軍在越戰中面臨到的最大敵人是自己。片中戲劇性的經典畫面是在一場與越共的遭遇戰中，巴恩暗算了伊賴，而後美直昇機救援，就在直昇機上，導演用俯瞰的鏡頭，看著受傷的伊賴中士被越共追殺，伊賴中士張開雙手，屈膝倒地，向天地控訴的鏡頭，是全片的精華。史東完全以戰爭中的敘事風格，赤條條的把美軍領導體制混亂、軍心渙散、同袍內鬥的心理現象，表露無遺。在《搶救雷恩大兵》之前，我一直認為在近距離的陣地攻防戰，《前進高棉》的激烈水準，最為精彩。有影評指出，史東根本就是利用本片重組個人的戰爭經驗。最近，梅爾·吉勃遜（Mel Gibson）的《勇士們》（We Were Soldiers,

2002），以戰爭場景來看，同樣是越戰，不見得勝過 1986 的《前進高棉》。

庫柏利克的《金甲部隊》與《漢堡高地》（*Hamburger Hill,* 1989）也是重要的越戰電影，前者有別於大多數以叢林為戰場，展現了都市密閉空宅的游擊戰。後者也是以慘烈聞名。此外，《越戰創傷》（*Casualities of War,* 1989）也是痛斥美軍在越南戰場的暴行。而史東繼《前進高棉》後，又陸續完成《七月四日誕生》（*Born on the Fourth of July,* 1989），以及《天與地》（*Heaven and Earth,* 1993）是為越戰三部曲。大體而言，自《前進高棉》後的越戰電影，都利用故事的情節去突顯越戰的創痛，無論深度廣度都無法超越《現代啟示錄》等前作。讀者從這些電影的拍攝年份來看，也大致可以體會，在越戰結束後（1976）不久，美國電影界及文化界，對越戰的反省，是多麼的強烈。

讓我再次強調，越戰對美國人的影響既深且鉅，我們從這些美國藝術工作者自身對越戰的反省中，可以更為了解上個世紀 60 年代以降的政治、軍事、經濟、文化的交相衝擊，現在的年輕朋友在美國無遠弗屆的通俗生活影響下，如果能藉著越戰電影的觀影經驗，初步掌握越戰對當代美國人心靈的烙印，一定可以更為擴大自己的視野。

■ 再現同袍愛：淺論近年的美式戰爭片

在戰爭電影中，弟兄們相互扶持，袍澤情懷，本來就是一大賣點，好萊塢過去的戰爭片也不乏此類情誼。不過，千禧年之後，幾部以美國所涉入之國際糾紛為題材的戰爭動作片如《衝出封鎖線》（*Behind Enemy Lines,* 2002）、《黑鷹計畫》乃至重現越戰的《勇士

們》以及二次大戰的《獵風行動》（*Windtalkers*, 2002）和 HBO 自製的電視劇《諾曼第大空降》（*Band of Brothers*, 2001）等都特別強調同胞愛。身為一個文化理論的觀察者，我認為這並不偶然。讓我很簡要的交代一下其間所涉及的政治哲學。

西方在自由主義及個人主義的文化傳統下，其實並不強調「愛國」（patriotism），而且常常會藉著電影撻伐代表政府利益的中情局、調查局侵害人權的事例。所以，在美式的戰爭電影中，常常會出現統帥無能，草菅士兵生命的片段。二次大戰的電影中，大體是根據史實，中規中矩。1960、1970 年代，特別是越戰電影，許多電影工作者開始質疑國家角色、戰爭機器對於個人的扭曲。簡言之，在自由主義的傳統下，戰爭電影容或也要彰顯國力，但卻以一種個人英雄主義或更直接的戳破此一虛偽國家神話的方式呈現，這與我們東方國家集體取向，強調個人犧牲，追求國家尊嚴的「愛國電影」，有著文化本質上的差異。

自由主義在西方的發展，近年來受到了多元文化主義（multicul-turalism）、女性主義（feminism）、社群主義（communitarianism）等的影響，所以，近年來黑白族群平等、女性自主等議題也會融入戰爭電影中，如《哈特戰爭》（*Hart's War*, 2002）、《火線勇氣》（*Courage Under Fire*, 1996）等。社群主義迥異自由主義個人色彩濃厚的立場，比較著重社會集體的共善。西方民主國家在歷經成熟的自由民主體制後，人與人之間也產生另一種疏離，人民普遍對公共事務冷漠，社群主義正是二十世紀 1990 年代後西方世界興盛的政治哲學。

美國作為全世界第一大國，冷戰時期以右翼政治的意識型態貿然參與越戰，已引起許多的批評，這說明了二次大戰後的各種區域戰爭，很難用「政治正確」一廂情願的意識型態去主導，美國也只

敢拿虛幻的外星人來直接彰顯其國力（《ID4 星際終結者》以美國國慶日作為全人類抗拒外星人的榮耀，夠美式沙文了吧！）。《黑鷹計畫》及《衝出封鎖線》對於非洲及東歐的國際現實，影片幾乎完全不作任何交代，也不敢作太有益美國的價值判斷。既不能過於突顯美國獨大的意識，愛國主義也不是自由主義的傳統，社群主義所強調的集體共善也就轉換成一種同袍之情，成為近十年來戰爭片的核心主軸。梅爾·吉勃遜的《勇士們》完全避開了越戰的本質，只強調長官對部屬生命的責任。《衝出封鎖線》及《黑鷹計畫》，如出一轍。吳宇森在港時期的作品，即以男性情誼的著墨，膾炙人口。《獵風行動》是敘述二次大戰時期，美軍徵召一印第安那瓦荷族人，利用其語言，而設計成軍用密碼，無往不利，為了不讓這些密碼外洩，所有那瓦荷族通信兵，都受到特定軍官的保護——必要時滅口，以免這些納瓦荷族通信兵落入日軍之手。當然，軍官與那瓦荷族人相處的情誼就成了天人交戰、驚心動魄肅殺等戰爭硬體場景下的「軟體」。而《諾曼第大空降》（*Band of Brothers*），其片名按照英文直譯，應該就是「袍澤情深」。

在西方社會人與人日益疏離，個人與國家之間只被界定在權利、義務的架構，同袍情懷就是一個合理的折衷，它既不會陷入違反自由主義傳統的愛國意識，也具有促進社群整合的時代意義。只是，戰爭背後所涉及的政、經體制，無形中也就被隱形化了，這也失去了戰爭電影對於戰爭本質及人性多面向繁複的討論。美國至今尚未有嚴肅處理中東戰爭，以阿衝突的戰爭電影，恐怖份子一直是以動作冒險善惡二元的方式娛樂美國及全球觀眾。我們期待有《現代啟示錄》之類的藝術工作者，重新正視各區域戰爭的本質，讓戰爭電影也能辯證地討論戰爭和平，能以戰止戰，能娛樂又嚴肅的促進人類和平。

■■ 犧牲小我、完成大我：東方戰爭片巡禮

　　介紹了那麼多的西洋戰爭片，讓我們來看看東方電影。一般說來，東方文化受制於集體主義的影響，戰爭電影大概都在「政治正確」的意識型態下，強調個人對國家效忠與犧牲，並以突顯國族榮耀為鵠的。我們以日本、台灣及中國大陸作代表性的說明。

　　在 1980 年代前後錄影帶剛剛在台普及時，由於合法版權的不足，大批的日本影帶非法地充斥在錄影帶出租店，筆者也是在這樣的機緣下，看了很多的日本影帶。以太平洋戰爭為背景的日本電影如過江之鯽。受限於技術，日本海空大戰的場景，遜於同時期的美片。《聯合艦隊》（1981），以大和號主力艦的覆滅為主題，算是技術層面較高的作品。通常日本大東亞戰爭（太平洋戰爭）的片子，都很巧妙的不去探討戰爭本質，而著墨於日本軍人的奮勇犧牲。《二〇三高地》（1980）是以日俄戰爭為素材，筆者至少看過三種版本，在日本戰爭片史上，也具有一定程度的意義。《緬甸的豎琴》（1956）算是戰爭片中的音樂劇。敘述日本小兵水島在緬甸戰場上，他憑著一個自製豎琴，使整個小隊沉浸在音樂的寧靜氣氛，也紓解了其他士兵慘烈戰事下的壓力。日本戰敗後，水島在被等待遣返的時候，無意間看到英軍在清理死難的軍人，一時受到感動，他決定在緬甸出家為僧，以撫慰其他同袍的靈魂……很難嚴肅評論《緬甸的豎琴》，表面上這是一部具有高度人道關懷的電影，符合「反戰」的意涵，不過，用很煽情的敘事手法，掩蓋了日本發動戰爭的責任，使得本片也無法提醒日本年輕一代正視其上一代的戰爭責任。如果不作嚴苛的要求，我還是要向年輕朋友推薦這部片子。當日軍與英軍在「終戰」前夕，夜暮低垂下的遭遇戰，英軍號手吹著「甜蜜的

家庭」，水島也用豎琴回敬，兩方的軍人忘了身處戰場，頓時化干戈為玉帛，是片中經典。相形之下，黑澤明在聞名的八段《夢》的第四夢〈隧道〉中，敘述一名軍官通過隧道，其後尾隨一群士兵，這些已戰死的軍魂，繼續要追隨軍官，該軍官咆哮著，要這群士兵安息……，對當時日本軍國主義的反省，反而更為強烈。

　　在台灣特有的政治氣氛下，很難要求國片業者拍出《現代啟示錄》的水準，退而求其次，《緬甸的豎琴》也不可得。國內的戰爭片有兩類，一類是以戰爭為素材，一類是所謂的軍教片，如《報告班長》系列，完全只有娛樂的效果，倒是早年的《成功嶺上》（1979），勉強可以推薦給 E 世代年輕朋友（可惜本片很難看到，網路上亦然）。1970 年代，退出聯合國、中日斷交，國家遭逢劇變，所謂戰爭愛國電影，在特定的政治時空背景中，也就肩負著凝聚民心士氣的重大責任。《英烈千秋》（1974）、《八百壯士》（1976）、《筧橋英烈傳》（1977）都是以對日抗戰為題材〔《梅花》（1976）亦是代表，不過，除了一場鐵軌傷兵的大戲外，《梅花》並不是以戰爭為主軸，那場鐵軌傷兵的場面設計與調度，堪稱國片的大場面〕。《大摩天嶺》（1974）、《古寧頭大戰》（1979）、《八二三砲戰》（1980），都是以對抗「共匪」為題材。受制於「政治正確」，這些影片幾乎完全不處理相關戰爭事件的政治史實（《八二三砲戰》更是一廂情願的可笑）。我們既看不到兩軍交鋒，一觸即發的各種精彩布局；也看不到國共鬥爭，台海戰爭中所涉及的政治內幕反省。一般說來，《英烈千秋》等對日抗戰的作品優於對抗「共匪」的影片。以近距離的陣地遭遇戰及肉搏戰，《英烈千秋》等片拍得相當出色。對於「四、五年級」，甚至於「三年級」的台灣觀眾而言，處在「風雨飄搖」的 1970 年代，對於這些電影，應該會有深厚的情感。《英烈千秋》敘述西北軍將領張自忠

將軍的抗戰殉國事蹟。他忍辱負重，以和談為名，協助二十九軍撤出華北戰場，被視為漢奸。在大雨滂沱的夜晚，他在家鄉巷道巧遇妻女，遭女兒辱罵的那場戲，兼具情感深度，算是國片的經典；《八百壯士》最後楊惠敏冒險游過蘇州河，為四行倉庫的國軍送上國旗，當國旗冉冉上升，日機前來轟炸，國軍以人牆護旗，靈感應該是來自《硫磺島浴血戰》，幾個美軍撐住星條旗的經典照片。以現在的要求來看，1970 年代的戰爭片，有國防部的大力支援，幾位編導（如丁善璽、張曾澤）對於動作場面的調度，也不可謂不精熟，甚而，偶有巧思。這些戰爭片（特別是對日抗戰之作品）其實「非常好看」。我並不想因為現在台灣優先的「政治正確」關係，去嘲諷這些作品；相反地，與同一時期，日片或西洋片較低預算的戰爭片而言，《英烈千秋》等片，毫不遜色，《八百壯士》更成功的推往歐洲。是什麼原因使得這些片子無法與國外一流的戰爭片相較？主要還是在於我們只把戰爭片視為提升民族精神教育的工具性意義。在國產戰爭片中，《異域》（1990）也算是其中的佳作，描繪當年國軍撤守大陸，有一支孤軍輾轉流亡緬北的英勇悲壯事蹟。其實，約在 1980 年代初，由於媒體的報導，國內贈書到泰北，送溫暖到緬北等活動，就未間斷，更早柏楊以鄧克保的筆名，出版的《異域》，也曾是「反共抗俄」時代的重要著作，除了大卡司等通俗的感人情節外，《異域》一片已初步檢討了當時台灣當局對這群異域孤軍的無情，有了些許的批判意識。

　　中國大陸早年也拍了許多國共鬥爭、對日抗戰的電影，自然有許多醜化國軍、歪曲史實的地方。不過，在「建國」五十年之際，中國大陸推出了《大決戰》系列，描繪國共的三大戰役——遼瀋、平津、淮海戰役。暫時撇開兩岸的政治意識型態，以戰論戰，《大決戰》系列所動員的人力、拍攝技法，都算是佳作。對於國共當時

的戰略部署有非常精準的描繪。以古諷今，以史鑑今，本來就是戰爭片在政治實踐上，最具有意義的地方。我們當年在國共戰爭中，哪些地方技不如人？犯了哪些戰略錯誤？應該在相關的歷史教育、軍事教育，乃至外交人才培養的過程中，佔重要的一環。但由於我們是輸的一方，相關的人事因素，也使得我們自己並沒有很認真的去檢討在國共戰爭中的得失。直接導致大陸易守的徐蚌會戰（淮海戰役），幾乎完全沒有出現在此間的相關文學、戲劇論述上。只有早年國中課本：「徐蚌會戰國軍將領黃伯韜、邱清泉，壯烈成仁……」的制式說明。在不受中共「統戰」的前提下，大陸戰爭片，特別是國共戰爭，應該值得此間年輕朋友，甚至是政府機關部門，付出更多的關注。此外，中共在1970年代的「懲越戰爭」，動員的兵力可觀，解放軍的戰力、優點與缺點，應該對我們有一定程度的意義。在我所接觸過的大陸戰爭片，我評價最高的是《血戰台兒莊》（1986）。民國27年初，華北撤守，南京失陷，國軍士氣低落，日軍板桓、磯谷等最精銳的部隊以銳不可擋之勢，直趨徐州。台兒莊一役正是南京失守後，國軍在最不可能的情形下，所贏得的一場光榮勝利。也是日本自明治維新以來，新建陸軍被公認戰場上第一次嚴重的挫敗。桂系軍頭李宗仁將軍親臨指揮；西北軍張自忠將軍解臨沂之危；王銘章將軍率122師川軍死守藤縣，全體陣亡；孫連仲、池峰城將軍死守台兒莊；黃埔將領湯恩伯、關麟徵將軍完成合圍……，《血戰台兒莊》正是從中共的角度去審視這群國民政府中央地方「各路」軍隊如何共同抵禦外侮的壯烈詩篇。就我所知，《血戰台兒莊》也是中共第一部「肯定」國民政府軍隊英勇抗日的電影。在過去的抗日電影，中共對國軍多所詆毀，樣板地歌頌第八路軍。在《血戰台兒莊》中，你可以看到所有戰爭片精彩的元素。有傳統東方電影的愛國情懷，有精彩的中日兩軍戰略部署與激烈的攻防戰，

它更揭露了當時國軍的派系矛盾,並以繁複的電影語言痛斥戰爭的殘暴與戰地軍人無上的生命價值。較之我們當年的《英烈千秋》,實更上一層。我認為是東方世界最成功戰爭片。當然,有些人可能會對其中描述國軍內部軍人派系之間的矛盾,有所不滿。其實,看看美國人拍的越戰電影是如何的「吐嘈」他們自己的政府。電影本來就應忠實的反省戰爭事件,我甚至於覺得,我們自己所拍的戰爭電影等史實,也應該像《血戰台兒莊》般地去作自我反省。我也期待年輕朋友可以在正式管道上看到這部佳作[2]。

■ 用耳朵聽戰爭片

戰爭電影如果沒有音效,如默片一樣,相信其效果會大打折扣。第三章討論電影音樂時,已列舉了幾部戰爭片,這裡再做簡單歸納。1980 年代前的戰爭電影除了《桂河大橋》的口哨進行曲外,大概都以銅管作各種昂揚的吹奏,滾石曾經代理了「史上最偉大的經典戰爭電影音樂大全集」,John Williams 之「中途島」、Jerry Goldsmith 之「巴頓將軍/虎虎虎」合輯是其中的代表。

許多戰爭片配樂都適時的運用合唱曲,畫龍點睛的呈現主題。《太陽帝國》中 John Williams 所選用的兒童吟唱曲「Suo Gan」;Hans Zimmer 在《紅色警戒》所選用的太平洋島民族曲「God U Teken

2 《血戰台兒莊》於 1986 年推出,是中共首次肯定國民政府及對蔣委員長正面肯定的戰爭片。是年 4 月,在香港推出時,當時台灣駐港中央社人員曾電告蔣經國總統,後來輾轉拿到拷貝。據說,經國先生看了之後,曾提到大陸已肯定國民黨抗戰了,可見大陸對台政策已有調整,我們也應該作些調整。未幾,台灣同意開放大陸探親,兩岸相隔三十七年之後,終於得以破冰。記者丁曉平曾撰文,認為是《血戰台兒莊》打破海峽堅冰。

Laef Blong Mi」及在《赤色風暴》中所選用的著名海軍詩歌「Eternal father」、「Strong at save」以及 Basil Poledouris 在《獵殺紅色十月》所譜的「Hymn to red October」人聲合唱曲，都恰如其分的烘染了片中反戰或昂揚的片子主題。

《搶救雷恩大兵》及《紅色警戒》配樂創作者 John Williams 及 Hans Zimmer 都希望從戰爭的人性深度去發掘，有別於昂揚的制式題材。Hans Zimmer 的《黑鷹計畫》更是以非洲音樂作素材，有別於一般的戰爭配樂。Jerry Goldsmith 的《花木蘭》（沒錯，本片也算是卡通的戰爭片），其別具中國北方蒼茫的主題旋律，以及初場匈奴入侵的震撼旋律，都極其出色，是少數西方所譜的中式戰爭旋律。

James Horner 為《大敵當前》所譜的曲，有著普羅可菲夫為電影《亞歷山大內夫斯基》所作之曲風，也有著蕭士塔高維奇的「第七號交響曲」等的曲風，而後者也正是蕭氏在德軍圍攻列寧格勒時，鼓舞俄國軍民抵禦外侮的民族樂品，運用在德俄大戰的史達林格勒戰役，也是恰如其分了。

Michacl Kamen 為《諾曼第大空降》所譜的曲子，雖然也有著傳統軍樂的制式行進曲式，卻表現出另一種雄壯的同袍情誼，Kamen 自陳其父親的雙胞胎兄弟，在雷馬根鐵橋犧牲（二次大戰結束前三日），讀者也大致多少可以體會 Kamen 在譜《諾曼第大空降》的心境。

George Fenton 為《英烈的歲月》（*Memphis Belle*, 1990）所作的「Amazing grace」及「Danny boy」使這部戰爭影片有著英美懷舊的情懷。最近，James Horner 所譜的《獵風行動》及季默黨（Zimmer's Crew）成員 Nick Glennie-Smith 所譜的《勇士們》、Klaus Badelt 所譜的《K19》也都盡可能朝情感的深度著手。

　　有些既成音樂，選用在電影上，有意想不到的效果。《前進高棉》中，當伊賴中士被同袍所害，屈膝倒地，向天地控訴時，巴伯「弦樂慢版」舒緩悲泣，令人難忘。

　　克林·伊斯威特是西方爵士樂迷，在他的片子裡大多自己操刀譜曲。《硫磺島的英雄們》中老克父子以爵士樂琴音加上孤寂又嘹亮的小號成就了主題旋律。在《來自硫磺島的信》中，則全由兒子（Kyle Eastwood）與其死黨 M. Stevens 共同譜曲，他們並未刻意選用傳統日式旋律，輕輕的爵士琴音，搭配著管弦樂編制，演奏出一群莫名的英雄，無助的履行其角色，絕望中燃起生命尊嚴的長眠終曲。《來自硫磺島的信》的主題旋律，感傷中，散發著濃郁的人性尊嚴，也算是戰爭配樂中的另類小品！

　　在國片部分，並未特別發行戰爭片的原聲帶，翁清溪為《八百壯士》所作的音樂兼具雄壯與悲憤，雖然過於嚴肅且流於教條，仍是那個年代的成功作品（《八百壯士》並未發行原聲帶，以上的論述是憑看過影片的印象），Ricky Ho 為《異域》所作的音樂，算是國片最成功的戰爭電影配樂。

　　戰爭電影配樂，也正如戰爭電影的多樣化，有著多元的風貌，值得我們細細品味。

　　許多年輕朋友，特別是男生，喜歡看戰爭電影，最主要的原因是戰爭場面能夠滿足人性底層最原始的攻擊慾望，我並不否定這點，如果根據佛洛依德的理論，「性」與「攻擊」是人類最原始的本能，其否定、壓抑、滿足及昇華的交相為用，反而成就了文明的可能。這或許也是許多電影工作者很執著於「情慾」的表現！如西班牙的阿莫多瓦，觀影者從影像中所看到的，決不是赤裸裸的性愛姿態，而是更多元的人性情慾探索空間。戰爭電影亦然，除了還原真實場景兩軍對陣、攻防、格殺外，我們更期待看到戰爭所反映的人性百

態。當震撼的激戰場面，滿足我們最原始的觀影經驗後，我們期待耗資千萬的光影定格，能夠如實的反應戰爭所處的時空背景，當藝術工作者擺脫特定的政治正確立場，觀影者更能從旁觀的歷史視野，「互為主體」的去衡量交戰國之間的一相情願，不致重蹈覆轍。

我們更期待，年輕朋友能努力去掘出戰爭電影背後的人性關懷，許多藝術工作者都會「寓和平於戰爭」，藉著戰爭，呈現人性在此一情境中所受的傷害。參戰的一代肉體生命的逝去，尚在其次，其心靈的創痛更有可能世代交替，成為世人揮之不去的集體夢魘。當然，戰爭電影所呈現的「光明」題材，諸如遏止侵略，愛國意識，同袍情懷，就更不在話下。戰爭配樂，長時間來給人的感覺就是行進曲式的高揚軍樂，近年來，也有許多更多元的嘗試，值得細細聆聽品味。

我期待這份導引為年輕朋友們提供上個世紀重大戰爭的歷史事件縮型。藉著這些戰爭片，更了解歷史，也更理解人類的共同命運。1970、1980 年代的片子如《現代啟示錄》等則不一定能在 DVD 的出租店上租得，好在，現在數位網路普及，讀者們應妥為運用，讓過去的電影文化財，在提供我們娛樂之餘，也能使我們的思想與視野深邃。

 問題討論

1. 戰爭電影通常以敵對雙方爭戰的態勢呈現，你喜不喜歡編導賦予其中一方正義、一方邪惡的價值判斷？為什麼？

2. 有的戰爭片以鉅觀的歷史架構為重點，有的則從士兵微觀的視野出發，你喜歡何種表現方式？為什麼？

3. 你是否同意以戰爭片來緬懷先烈（軍人）犧牲性命、保衛國家，或彰顯民族榮耀的使命？

4. 彰顯軍人的英勇、反諷軍隊體制的顢頇昏瞶，以士兵生命為芻狗、反戰的人道面、強調軍人的袍澤之情……你還能發掘其他戰爭片對人性的寓意嗎？

本章主要改寫自筆者〈從電影《光榮之路》看人權教育〉，《中等教育》（55 卷 6 期，2004），頁 194-197。筆者〈你不能不看的戰爭電影〉，見林志忠等著《E 世代教師的科技媒體素養》（高等教育，2003，頁 225-249），及〈英雄與反戰：兩部克林伊斯威特的硫磺島戰記〉，《中等教育》（58 卷 2 期，2007），頁 150-163。

文學電影：
以《時時刻刻》為例

2003 年觀賞 Stephen Daldry 所執導的《時時刻刻》（*The Hours*），對我而言，是一種很複雜的情緒經驗。身為一位研究教育哲學、性別教育的學者，又是業餘的電影愛好者，特別是 S. Daldry 繼《舞動人生》（*Bill Elliot*, 2001）之後的新作，我當然得認真且嚴肅的「分析」，也少不得對其中涉及的生命意識、性別覺醒等課題大放厥詞。不過，就在同一時間，我服務的系上，有同學也以自裁抉擇了生命，我先前很知性（或很感性）的喋喋不休，頃刻間嘎然中止。在以後很長的一段時間，我不太敢在課堂上用藝術、文學或其他學理的語言與學生分享生命的意義，更遑論「點評」《時時刻刻》這麼精彩的電影文本。

我曾經擔任大學學務工作，在與業務有關的研習中，少不得要學一些校園學生自裁事件的「危機處理」技巧，而我本身教育心理的初淺背景，也當然知道憂鬱症的梗概。不錯，女性主義者可以在戲院中，找到她們情感發洩的管道，文學批評者可以大為讚嘆意識流的片斷、跳躍、時空轉換的破碎心靈跳切表現技巧，電影玩家更可從中滿足其電影閱讀的知性享受……但當我的學生深受憂鬱症之苦，多次自裁未果，我怎麼也無法用學術、藝術知性的品味去鼓勵、去支持他們尋死的念頭，冷冰冰的輔導諮商學理相較於文學與電影，

恐怕又是一種疏離，更無法進到這些陰鬱的心靈世界……。

走筆行文之時，郭台銘的大陸「富士康」已連續十二起工人自裁。社會學家涂爾幹（E. Durkheim）早在十九世紀，其探討自殺的論述中，就已提出了自殺與整個社會結構、解組的關係。一般社會學家傾向於從工作環境的「非人性」出發，去探討類似軍隊管理，追求效率的組織對工人的身心壓力。心理學者、精神醫師傾向於從精神、疾病的觀點，希冀能為當事人提供各種專業或醫療協助。哲學或文學工作者則更願意從生命價值的層次，去反思人類共同的處境及命運。宗教領袖們也會從信仰的層次讓子民身心安頓。生命、死亡當然也是教育過程中無可迴避的問題。雖然，《時時刻刻》的電影文本以及其他類似的文學素材，曾使我不太敢與學生討論，深怕稍一不慎，就違反了諮商專業而不自知。雖則如此，我仍願意在這本書為大學生導覽的電影課程中藉著《時時刻刻》的電影文本，分享一些零散的心得，捕捉當時觀影的內心悸動，希望沉澱後的反思，能引領讀者從文學電影類型中去自我思索，厚實自己的生命，進而關懷周遭的人們。

■ 文學電影的辯證、精彩的敘事

V. Woolf 是二十世紀英國文壇的重要女性主義作家，她在 1920年代創作《戴洛維夫人》（*Mrs. Dalloway*），這部小說是意識流創作的代表，一個女人的一生，濃縮在這一天中。這天戴洛維夫人正準備自家的宴會，她三十年前的男友登門造訪，而鄰居久病厭世的一位年輕人跳樓自殺。全書沒有什麼故事情節，但也就在這一天，戴洛維夫人內心經歷了過去一生的自剖，她得以嶄新的觀點重新省思周遭的生活。天馬行空的心靈抒發、片段零散的囈語，佔了全書

大部分的內容。這是 Woolf 的小說。

　　《時時刻刻》的原著 M. Cunningham 正是以 Woolf 創作《戴洛維夫人》的時代氛圍及該書的敘事內容，重新創作了一篇「似真」的故事。Woolf 本身算是半個說故事的人，也是 Cunningham 故事中的一角，Cunningham 書中描繪她（妮可‧基嫚飾）在 1920 年代創作《戴維洛夫人》時，正飽受憂鬱之苦，最後終於走向冰冷的河畔了斷；1950 年代，一位平凡且懷有身孕的家庭主婦 Laura（茱蒂‧摩爾飾）正在閱讀《戴維洛夫人》而毅然對平凡空虛的居家生活說「NO」；2001 年紐約都會女性 Clarissa（梅莉‧史翠普飾）正為她的摯愛 Richard 舉辦宴會，Richard 卻選擇在這一天跳樓（多麼像《戴維洛夫人》的現代情節）。

　　藉著死亡貫穿三位女性的敘事主題，Woolf 走向河中自盡，Laura 在閱讀 Woolf 著作的過程中，也在生命中的某個時段，拋棄兒子，企圖在汽車旅館自殺，但在最後一刻為了腹中的孩子而作罷。Clarissa 看似堅強的現代職業婦女，卻也承擔過多的情感壓抑，她的摯愛（也是負擔）Richard 正是 Laura 當年企圖拋棄的兒子，Richard 等於是體現了當年他母親 Laura 未完成的抉擇。片末老態龍鍾的 Laura 前來探視 Clarissa，虛幻與真實之間，文本與影像之間，相隔三代的三位女性對生命意識的探索、所受的桎梏與抉擇後的解放，不可思議的關聯，情牽出動人的生命樂章。

　　Daldry 即根據《時時刻刻》書中的敘事內容，運用他靈活的運鏡與剪接，從書寫的文本到電影的文本，為我們交代了最精彩的故事，現在就讓我們一起來進入這些女性的心靈世界中。

■ Woolf：靈魂被身體禁錮的時代才女

> 親愛的：我確定我又要再度發作了，我知道這次我們再也
> 無法克服了……要不是這折騰人的病，我真看不出有誰會
> 比我們更幸福。真的，我再也撐不下去了，我只是在糟蹋
> 你的生活，沒有我，你會活得更好些才對……

這是Woolf留給丈夫的遺書，劇中Woolf在書寫《戴洛維夫人》時正瀕臨絕望，其夫為了她，舉家搬離倫敦，孰料Woolf又走向車站想回倫敦，這種事反反覆覆，不勝其擾，也是對丈夫的折磨，在火車站上，Woolf 嚷著：「Between the suburbs and death, I choose death.」Woolf當然也知道自己幻覺所聽到的囈語，帶給丈夫的精神負荷，她的選擇死亡，毋寧也是一種對生者的解脫。片中也有一段Woolf與其夫的對話：「為什麼要有人死？」Woolf的回答是：「為了對比，讓活著的人更懂得熱愛生命。」

我完全不想在此苛責 Woolf 的丈夫，不過從性別意識來看，丈夫顯然是扮演著照顧者的角色。表面上，他是好好先生，為妻子犧牲事業、時間、休閒，但這種關懷並不是真正的對等尊重，當Woolf的囈語出現時，丈夫以醫生的專業口吻說是幻覺時（儘管這可能真是事實），也象徵著傳統男性對女性內在之聲的陌生與漠視。片中男女對比的副戲，讓我印象深刻的是 Woolf 姊姊帶著三個孩子來看她，兩個小男孩對 Woolf 精神表現的不屑與不耐，對死去的鳥兒毫不眷戀，小女孩卻在墓前哀悼。Woolf 告訴她的姪女，這隻死去的鳥是母鳥，身體較大，較不華麗。相對於自然界，雄性為了吸引異

性，通常較為俊美。人類在社會中，女為悅己者容，兩性間的性別角色在這些副戲中，也不含糊。

還有值得一提的，三位不同時空的女孩，顯然有著女性同盟的意味。不過，Woolf 與家中女傭的關係也耐人尋味，片中的女傭顯然對這位神經質的女主人沒有好感，也完全無法體會她文學的內心世界，似乎也隱含著「女人何苦為難女人」的無奈。的確，許多女性並不支持女性主義者。

歸而言之，生命中的時時刻刻對 Woolf 而言，是不斷的抉擇與掙扎，是內在自我創作能量不斷的展現與折衝，是內在靈魂不斷想突破外在肉體桎梏的衝撞，是另一種追求生命形式與救贖所愛的另類終止。

Laura：果斷抉擇人生的平凡自我

相較於 Woolf 及爾後登場的 Clarissa，Laura 是一位平平凡凡的家庭主婦。這天丈夫生日，她「必須」做蛋糕，空虛的居家生活，對照著閱讀 Woolf 的《戴洛維夫人》文本，使得 Laura 覺醒（陷入想尋死解脫的情緒）。正當此時，一位身材高挑、豐滿的美豔鄰居造訪，她似乎很自滿貴婦的角色，也充滿著履行傳統婦女角色的自信，她一開始數落 Laura 不會做蛋糕（家事），但也安慰 Laura 反正其丈夫不計較，這不啻說明了，不管是否能履行女性角色，女性的幸福取決於丈夫的關愛。表面上，她串門子是要請 Laura 協助餵狗，她看到 Laura 在看書，質問書的主題，Laura 回答書中是描寫一位戴洛維夫人看似幸福，其實不然。這位美婦馬上收起了原先自信的微笑，在 Laura 敏銳的觀察與同理下，她竟忍不住痛哭，原來她正是要去醫院檢查不孕的問題。傳統生兒育女的「神聖」角色是如

何形構大多數女性對自我的認同，對照著 Laura 已有一男孩且正懷身孕，女性共同的角色與命運也就不言而喻了。已經從 Woolf 著作中得到心靈啟發的 Laura 忍不住親吻這位美婦（雖然 Woolf 以及書中戴洛維夫人，都有同志的情慾取向，可能因此誘發了 Laura 的情慾認同，但我覺得解釋成女性同盟未嘗不可），讓這位自認為開明的美婦嚇得落荒而走。本來女性同盟可以支撐 Laura 原本空虛的生活，但由於美婦的驚嚇，也讓 Laura 更堅定的體認到，她必須獨自面對並抉擇空虛的生活，也就毅然選擇了世俗觀念中對母親角色最不諒解的行為──拋夫棄子。

敏感的小 Richard（可對照 Woolf 的兩個姪子）也許早就感受到了母親的焦慮，打從母親早上笨拙地為丈夫烘焙蛋糕開始，小 Richard 一直支持著母親，當母親 Laura 載他到褓姆家而打算在汽車旅館了卻生命的過程，影片用交叉剪接的方式：送小 Richard 到褓姆家，母親轉過身來痛哭，他狂奔出來追逐母親座車未果，Laura 強忍淚水繼續直駛。小 Richard 在褓姆家把玩著積木，積木是一有停車庫的家庭組合，小 Richard 搭建完，正把玩具車駛入家裡車庫，狂駛的 Laura 也停進汽車旅館，弔詭的是 Laura 正要逃離家庭對她的束縛，小 Richard 卻期待母親營造家的溫暖，頃刻間，組合積木在小 Richard 手中崩解……Laura 在旅館仍伴讀著《戴洛維夫人》時，片中交叉著 Woolf 與姊姊的吻別，當 Woolf 深吻著姊姊的唇而讓姊姊覺得突兀時（可對照 Laura 親吻美婦），Woolf 仍堅持這份親情（女性同盟，或是暗藏的同志情慾）的力量，決定不要讓戴維洛夫人死時，影片又接到 Laura 在旅館床上撫著懷有身孕的腹部，她割捨不了，她決定苟活……。

相較於 Woolf 與 Clarissa 的前男友 Richard，Laura 的尋死比較令人費解，影片中沒有交代她為何尋短，而她生下小孩後，還是選擇

了拋夫棄子，她往後三十年的生活是在悔恨中嗎？影片中沒有交代，但我們可以視之為是廣大平凡女性對傳統刻板空虛生活的最大控訴。在 Laura 的橋段裡，一開始其丈夫很制式的捧著鮮花，卻找不到花瓶，然後在生日晚餐上，不太察覺妻子的異樣，向兒子訴說自己在戰時是如何把 Laura 娶進門。這不禁令我們注意到在美婦與 Laura 的對話中，Laura 提及丈夫們打完仗，應該抱得美人歸，女人成為男人的有價之物。這不僅是 Laura 對自我的反省，也是對所有女性宿命的反省。Laura 的丈夫當然不會了解這些，所以當 Laura 不耐女性成為丈夫玩物後，他仍然喋喋不休，當 Laura 忍不住在廁所啜泣，他仍然輕喊著：「Laura 上床來，上床來。」Laura 並不離經叛道，她只是不甘於空虛的居家生活，不甘於成為男性玩物的居家婦女角色，柔順的表面有著一顆最果決的內心。相較於 Clarissa，我覺得 Laura 才真正是無怨無悔。

■ Clarissa：看似成功又深受束縛的時代女性

Clarissa 代表的是二十一世紀職場的婦女，她幾乎兼容並蓄的履行了加諸其上的各種角色。一方面有自己的事業，十餘年前與 Richard 分手後，一直沉緬在那次夏天的「真愛」感受，「真愛」後，Richard 卻選擇了另一男友，Clarissa 與 Richard 昇華成友誼的關係，她無怨無悔的照顧這不按時吃藥、怨天尤人的 Richard 十餘年，而 Clarissa 自己現在雖也有一同性的親密伴侶。但她對 Richard 的照顧，也代表著她忘懷不了（或深受束縛）那段逝去的情感。

來到了 Clarissa 的場景，她為了準備晚上 Richard 獲文學殊榮的宴會（Richard 在戲中是一知名的文學作者，罹患 AIDS，正處於久病厭世的狂亂中，由 Ed Harris 飾），決定要自己去買花。「花」本

身正是一種女性的隱喻，自己買花，是否意味著 Clarissa 能獨立自主呢？影像中很深刻的描寫她赴 Richard 家中，她搭上電梯，四周漆黑一片，鏡頭由上俯視，然後拉高，Clarissa 在照顧 Richard 的年月裡，正宛似電梯內的光景，黑暗的框架侷限了她。黑暗通道也隱喻著 Clarissa 正經歷一自我朦蔽之旅。但 Clarissa 絕不承認這點，她認為這是愛，殊不知這份愛束縛了自己，對 Richard 也太沉重了。在 Clarissa 上樓時，Richard 正拉開窗簾的一角偷視，他完全了解 Clarissa 要來，也知道自己離不開她，更知道 Clarissa 所受的情感煎熬與負擔，導演用他偷瞄窗簾外的世界來交待，他既期待又內疚 Clarissa 對他的愛。接著 Clarissa 由漆黑的電梯到達 Richard 房間，Richard 嘆著戴洛維夫人來了，Clarissa 拉開窗簾，讓室內光明……一開始的鏡頭呈現，就讓觀眾進入到 Clarissa 強作堅強而內心壓抑的世界。也點出了 Clarissa 與 Richard 相愛、相知、相惜，但又無奈的彼此束縛。

　　Clarissa 準備晚宴的過程中，曾經是她「情敵」的克里斯也應邀來訪。從他成為 Clarissa 垃圾桶的對話過程，我們大致知道，當初 Richard 為了「他」與 Clarissa 分手，「他」也終於離開了 Richard。克里斯對 Clarissa 提及，當他離開 Richard 時，感受到前所未有的自由。克里斯當然能夠了解 Clarissa 所受的桎梏。其實，Richard 很早就希望 Clarissa 能真正走出自我，他戲稱 Clarissa 為戴洛維夫人，也正說明了 Richard 很清楚知道自己帶給 Clarissa 的束縛。他不斷告訴 Clarissa 要為自己而活，Richard 最初半開玩笑地對 Clarissa 說自己也是為她而活，Clarissa 則回應人們彼此相互依存。問題是相互依存，如果帶給對方的是痛苦呢？Woolf 的丈夫又何嘗不是無怨無悔的照顧妻子？Richard 終於做出了抉擇，選擇跳樓，跳樓前他告訴 Clarissa，十多年前「在清晨的沙灘上，妳睡眼惺忪，走過來吻我，

我從未見過比那更美的景象」，這說明了在 Richard 心中，Clarissa 仍是他心中的最愛。事實是 Clarissa 之所以以朋友的方式照顧 Richard，也是要證明（儘管她不一定承認）自己是 Richard 的最愛。這份曾經擁有的真愛，應該要提得起放得下，不應成為 Clarissa 的生命枷鎖，就好像 Woolf 寫給丈夫的遺書：

> 我要告訴你的是，假使有任何人能救我，那必然是你，縱使我已分崩離析，你的愛是我唯一能確認者。我不要再繼續毀壞你的生命。我認為我們在一起的所有時光，是兩個人所能達到的最快樂時光。

這樣看來，Woolf 與 Richard 選擇自裁，不是任性，不是怯懦，而是對生命美好時刻的禮讚，也是對愛人生命的救贖。在 Richard 跳樓前，他不僅感性的與 Clarissa 回憶十九歲的那一個夏天，也理性的說到：「You already have your own life; I got to go, and you will to fine without me.」Richard 在此就如同 Woolf 一樣，自裁前仍不忘表達對伴侶的摯愛。除此之外，正當 Richard 跳樓時，他又憶起了早年母親 Laura 把他送到褓姆家的場景，身為一個被遺棄的兒子，他應該不會諒解母親的行為。可是最後在交叉剪接的影像中，他流下豆大的眼淚，然後縱身一跳，Richard 大概終於能體會母親當年的無奈吧！這不是憂鬱，更不是絕情，而是無盡的寬容與祝福。

Clarissa 依舊在自責，老態龍鍾的 Laura 突然造訪，兒子 Richard 是名作家，她當然可以在媒體上看到兒子的新聞，Clarissa 與其女兒對這位 Richard 書中的「老怪物」表現出友善的態度，跨時空三代的女性同盟，令人動容（Clarissa 與女兒躺在床上互動，羨煞了我這位男性）。Laura 的第一句話：「當家人都死去，只剩一人時，是最

可怕的。」Laura當年不正是選擇拋夫棄子來追求自我嗎？我想Laura要表達的是女性的傳統角色在家庭，當剔除了這些角色之後，還有什麼？她是在悔恨過去嗎？我認為不是，「當別無選擇時，為什麼要後悔？」她即使要面對失去家庭無盡的恐懼，也要走出家庭，追求無以名狀的自我。她以自己一生的抉擇經歷，以一個母親的捨離親情立場來開示兒子最摯愛的 Clarissa，要 Clarissa 放下對 Richard 情感，走出自我。

▓ 餘韻

　　我一開始已經說出了在 2003 年，值學生自裁之際，我很難用藝術、文學的筆觸或口吻去支持憂鬱症者自裁，不過，在對《時時刻刻》的重新省察中，我不像文中一開始的堅持，但我也不希望本次電影的心靈加油站，只是另一種高層次藝術、文學、電影的概念遊戲。我仍然覺得《時時刻刻》將能牽引著每個（女）人最真實、最平凡的心靈悸動。沒有在本文中討論女同志情誼，因為導演是用最自然的方式不渲染、不刻意、不突顯劇中人物的同志情慾，可是又那麼自然地擺在那兒。相較於《斷背山》或其他以同志為主題的電影。同志情慾在《時時刻刻》中正是以一種最自然的背景呈現著，這是我的解讀。

　　順便聊聊片中的音樂，Philip Glass 這位當代極簡主義的音樂大師，之前的幾部配樂如《機械生活》（*Koyaanisqatsi*, 1982）、《戰爭人生》（*Naqoyqatsi*, 2002）旨在寫文明世界所帶給人的扤陧不安。在《時時刻刻》中，Glass 仍本極簡主義的風格，運用弦樂來抒發三位女性的心靈悸動，利用鋼琴，將原本素樸機械的極簡旋律，轉成絹絹細流，潺潺波動的心靈詩篇，並搭襯豎琴、管鐘，畫龍點睛劇

中人物生命中的時刻，交織成動人的生命樂章。若沿用傳統細緻的古典配樂或是具現代感的清新小品，我相信都不容易突顯《時時刻刻》音畫流動的主題。

如果讀者中有親人或同學正處在生命中的低潮，我們當然不能鼓勵他去尋短，除了仰賴專業的醫療外，《時時刻刻》可以提醒我們的是，不要只在外在形式上的無怨無悔打轉，共享彼此的經驗，我們能做的顯然很有限，但卻必要。

最後，我也願意引述林芳玫在解讀《時時刻刻》時的心靈抒發：「To look life in the face, to know it, to love it（and rebel against it）for what it is, then to put it away.」生命中對任何人、任何事、任何地方、任何工作與角色，對投入的志業，所經營的關係……都看明白、想清楚、擁抱他，然後主動放下、離去。看—知—愛—捨，正是 Woolf 的智慧。謹以此文遙祝所有在心靈深處正處煎熬的芸芸眾生。

本書可能的讀者是正在選修電影與人生通識課程的大學生，也祝福每位讀者把握象牙塔內四年的求學生涯，厚實自己知性與感性的生命，走過充實的大學校園成長路。

 問題討論

1. 你認為文學改編的電影，是否一定要忠於原著？

2. 文學的筆觸及影像的呈現，如何相輔相成？

3. 《時時刻刻》中的三位女性，有的深受憂鬱症之苦，有的處於平淡人生的無奈，有的則在眾人的期許中默默承受重責，無處發洩。各位大學生們正在綻放著年輕的生命，是否有類似的經驗？請交換彼此的看法，試著為三位女性尋找生命的出路。

4. 有人說，《時時刻刻》是一部女性主義的電影，請從女性意識的角度，加以評論。

5. 在《時時刻刻》一片中，編導如何呈現「女同志」的情慾，你（妳）認同或喜歡編導的呈現嗎？

6. 請多看幾部類似的文學改編電影（如李安的《色，戒》、《斷背山》）等，豐富自己的視野。

本章主要改寫自筆者〈再看《時時刻刻》：性別、生命意識的覺醒〉，《中等教育》（57卷6期，2006），頁164-170。

國家圖書館出版品預行編目（CIP）資料

電影與人生／簡成熙著. --初版. --
臺北市：心理, 2010.10
面；　公分. --（通識教育系列；33028）

ISBN 978-986-191-378-0（平裝）

1.電影　　2.影評　　3.通識教育

987.013　　　　　　　　　　　　　　　99014681

通識教育系列 33028

電影與人生

作　　　者：簡成熙
總 編 輯：林敬堯
發 行 人：洪有義
出 版 者：心理出版社股份有限公司
地　　　址：台北市大安區和平東路一段 180 號 7 樓
電　　　話：(02) 23671490
傳　　　真：(02) 23671457
郵撥帳號：19293172　心理出版社股份有限公司
網　　　址：http://www.psy.com.tw
電子信箱：psychoco@ms15.hinet.net
駐美代表：Lisa Wu（Tel：973 546-5845）
排 版 者：臻圓打字印刷有限公司
印 刷 者：東縉彩色印刷有限公司
初版一刷：2010 年 10 月
I S B N：978-986-191-378-0
定　　　價：新台幣 300 元

凡持此券可免費至高雄和春影城

任何一廳免費觀賞電影乙次

（本券無使用期限，但戲院保有終止使用權利，影印無效）

 高雄 和春影城

地址：高雄市三民區建興路 391 號

電話：（07）3847686~8

凡持此券可免費至屏東國寶影城

任何一廳免費觀賞電影乙次

（本券無使用期限，但戲院保有終止使用權利，影印無效）

 屏東 國寶影城

地址：屏東市民權路 5-3 號

電話：（08）7326767

《電影與人生》

心理出版社

《電影與人生》

心理出版社